中艺国术

走近中国书法

黎孟德 著

四川教育出版社

图书在版编目（CIP）数据

走近中国书法 / 黎孟德著. — 成都：四川教育出版社，2023.12
（艺术中国）
ISBN 978-7-5408-8548-9

Ⅰ. ①走… Ⅱ. ①黎… Ⅲ. ①汉字－书法－青少年读物 Ⅳ. ①J292.1-49

中国国家版本馆CIP数据核字（2023）第116575号

走近中国书法
ZOU JIN ZHONGGUO SHUFA

黎孟德　著

出 品 人　雷　华
策　　划　武　明
责任编辑　杨　越　罗　丹
封面设计　安　宁
责任校对　冯军辉
责任印制　高　怡
出版发行　四川教育出版社
　　　　　地　　址　四川省成都市锦江区三色路238号新华之星A座
　　　　　邮政编码　610023
　　　　　网　　址　www.chuanjiaoshe.com
印　　刷　北京博海升彩色印刷有限公司
版　　次　2023年12月第1版
印　　次　2023年12月第1次印刷
成品规格　787 mm × 1092 mm　1/16
印　　张　29.5
字　　数　375千字
书　　号　ISBN 978-7-5408-8548-9
定　　价　136.00元

如发现质量问题，请与本社联系。总编室电话：（028）86365120
北京分社营销电话：（010）67692165　北京分社编辑中心电话：（010）67692156

前　言

中国书法作为中华文化的瑰宝之一，是一门通过笔、墨、纸来表现人类语言文字的艺术形式。其历史悠久、内涵丰富，是中华文化传承的重要组成部分。走近中国书法，对于广大中国人来说，有着极其重要的意义。

首先，了解中国书法可以帮助我们更好地了解中国文化。中国书法不仅是一种艺术形式，更是中华文化的重要组成部分。它通过汉字的形态、结构、气韵等方面，表现了古代人们的思维方式、审美观念和文化内涵，体现了中华文明的独特魅力。通过走近中国书法，可以更好地了解中国传统文化的精髓，进而更好地传承和弘扬中华文化。

其次，中国书法能够带给我们无限的艺术享受。中国书法以其独特的艺术风格和技法，逐渐成为世界范围内备受推崇的艺术形式之一。通过走近中国书法，可以欣赏中国书法艺术中所蕴含的美丽和深刻的内涵，感受其中所包含的情感和思想，让人陶醉其中。

从甲骨文、金文、篆书、隶书到楷书、行书、草书，中国书法不断演变，富有生命力和活力。在当今的时代，走近中国书法的重要性更是愈发显著。作为一个中国人，我们不能只关注外部的东西，忽略了自己文化的内核，也不能让其他文化取代我们的文化。否则，这将是一种严重的文化缺失。

与此同时，走近中国书法也可以帮助我们更好地与世界交流。如今，了解其他国家的文化已经成为一个必要的素养。中国作为一个拥有五千年文化历史的大国，其文化价值和影响力是不容忽视的。通过让世界各国人民了解中国书法，走近中国书法，我们可以更好地理解中国文化，增进中外文化交流，提高我们的跨文化交际能力。

此外，走近中国书法也有助于我们更好地感受和体验中国的风土人情。在中国的各个地区，都有着不同的书法风格和传统。比如说隶书、楷书、行书、草书等，它们通过笔法、墨色和构图等，表现了不同地域、不同时期的文化特色，反映了中国历史和文化的多样性。通过走近中国书法，我们可以更加深入地了解中国各地的文化和风俗，从而更好地体验中国的独特魅力。

作为中华民族的一分子，我们应该更加珍惜和传承我们的书法文化遗产，为中华文化的繁荣和发展做出我们的贡献。通过走近中国书法，我们可以更好地了解和传承中华民族的文化精髓，也可以通过中华书法的魅力来促进中外文化的交流和互鉴。在推广和传承中华书法文化的过程中，我们也需要不断地进行创新和发展，使其能够与时俱进，更好地适应现代社会的需求和发展。

目录

永和九年歲在癸丑暮春之初會于會稽山陰之蘭亭脩稧事也羣賢畢至少長咸集此地有崇山峻領茂林脩竹又有清流激湍暎帶左右引以為流觴曲水列坐其次雖無絲竹管弦之盛一觴一詠亦足以暢叙幽情

字体韵变　笔下生辉

削简龙文见，临池鸟迹舒。

河图八卦出，洛范九畴初。

垂露春光满，崩云骨气馀。

请君看入木，一寸乃非虚。

——李峤《书》

远古文字 甲骨刻契

最早的文字是什么样子的

我们的祖先在进化的过程中逐渐发明了语言，但是在近代录音设备出现之前，语言是无法保存的。有些重要的事情需要记录下来，和距离较远的人交流，就需要一种工具或载体。那么，古人是怎么做的呢？

他们先用了一个最简单，也是最不可思议的办法——结绳而治。

据说这种方法是遇到需要记载的事情，就在绳子上打一个结。大事打一个大结，小事打一个小结，以后看到某一个结，就会想起和它对应的事。这就是《周易·系辞》所说的："上古结绳而治。"孔颖达疏："结绳者，郑康成注云：'事大，大结其绳；事小，小结其绳。'义或然也。"

今天看起来，这样做有点可笑。古人应该也知道这样做不是最好的办法，他们在努力寻找一种能够把想说的话、想表达的意思准确地记录下来，并且不受时间和地域的限制，还能够被准确地解读出来的办法。

他们想到的办法有两个。

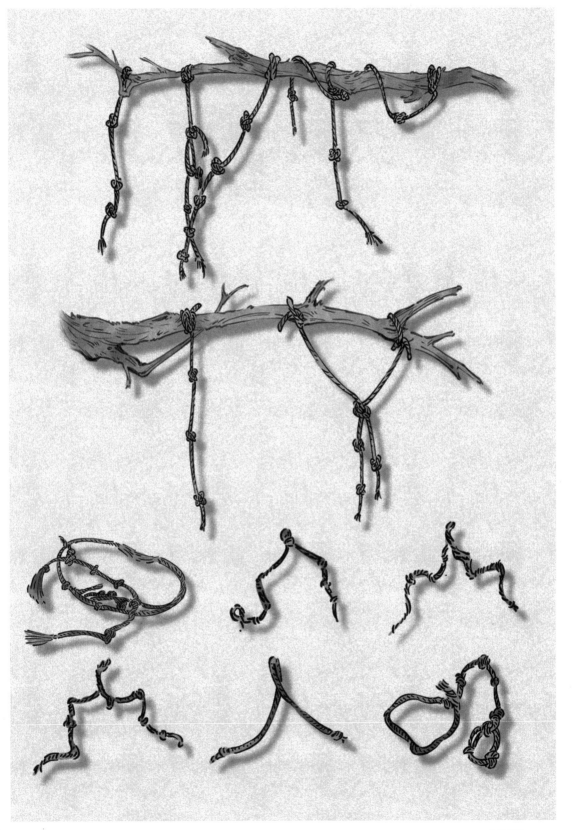

结绳记事

沧源岩画

首先是画，也就是把想表达的意思画出来。比如想说太阳，就画一个圆圈；想说大地，就画一条横线；想说鸟就画鸟；想说草就画草。但这个办法局限性很大，不可能把想表达的东西都很形象地画出来。

于是，古人想到了符号。

在新石器时代的西安半坡遗址出土的彩陶器皿上，出现了一些由单一直线刻画的符号。它们与用于装饰的绘画不同，如鸟、鱼、蛙、龟等图案和几何纹、鱼纹、夔纹、饕餮纹等纯粹装饰意义的纹饰。许多学者都认为这是原始文字的雏形。郭沫若就认为"彩陶和黑陶上的刻画符号应该就是汉字的原始阶段"。这样的刻画，在新石器时代晚期的龙山文化遗址、良渚文化遗址等出土的陶器上都有。

虽然这些被认为是最早文字的刻画符号现在还不能完全解读，但我们却可以从中看到文字演化的痕迹。

《周易》所说的"上古结绳而治，后世圣人易之以书契"，大概就是指的这一个演化过程。这个圣人，不是一个人，而是我们勤劳聪明的先

民的代称。

十九世纪以前人们看见的最早的文字，是秦统一文字之前的商周时期的文字大篆。

周代以前的文字，我们从商代的青铜器上能够看到一些，但数量很少，不足以让我们了解商代（包括商代以前）文字的全貌。

那么，商代的文字究竟是什么样子呢？

这个谜在十九世纪的最后一年被解开了。

人面鱼纹彩陶

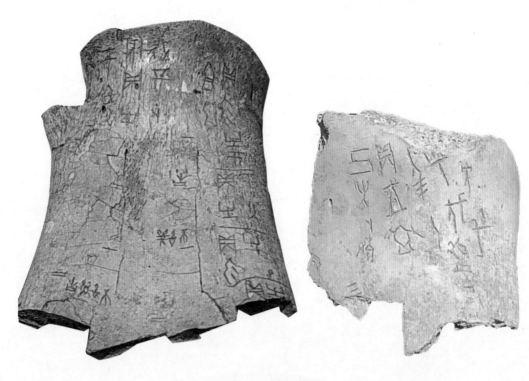

甲骨

书法

书法有两层含义。

第一，它是一种中国特有的，以汉字为载体，通过对汉字点画、结体及章法的表现，以表达作者的情感与审美理想、审美趣味的传统艺术形式。

第二，它也指用毛笔书写汉字的方法和规律。通过笔法、结构和章法的表现，使之成为富有美感的艺术作品。包括执笔、运笔、点画、结构、布局（分布、行次、章法）等内容。

小屯村的惊人发现

河南省安阳市是商朝的都城之一。商朝前后进行了多次迁都。盘庚十四年，商王盘庚把都城迁到北蒙（今河南省安阳市），并把这里改名为"殷"，所以我们现在也称商朝为"殷商"，甚至直接称"殷"。

这里的农民在耕地的时候，经常会挖到一些龟甲和兽骨。这些龟甲和兽骨从来没有引起过人们的重视。他们把这些龟甲、兽骨捣成粉末，当作药材出售，名叫"龙骨"。他们也把龙骨送到北京和其他一些地方的药店出售。

清光绪二十五年，北京有一个叫作王懿荣的人生病，派人去药店抓回几服中药。他在查看药材的时候，发现了几块显然是年代久远的骨头碎片。对照药方，他知道这味中药名叫"龙骨"。他在观看这些骨头的时候，意外地发现上面有一些好像很有规律的契刻痕迹。如果是别人，看看也就算了，但王懿荣是一位文字学家，这些刻痕引起了他的注意。他找药材商询问龙骨的来历，但都不愿透露。王懿荣只好去各大药店收购，得到几百片龟甲、兽骨，经过潜心研究，他确认这是一种尚不为人知的古老文字。于是他开始重金收购有字的龙骨。

后来，刘鹗（清末四大谴责小说之一的《老残游记》的作者刘铁云）、金石学家罗振玉等通过各种途径，终于打听到这些龙骨大多出自河南安阳小屯村一带，于是刘鹗派儿子到小屯村发掘收购，使这些珍贵的甲骨被大量发现，而且得到很好的保护。他又收购了王懿荣收藏的龙骨，在老朋友罗振玉的建议和帮助下，刘鹗把这些拓片印成《铁云藏龟》一书，这是有关甲骨文的第一本著作。它一出版，就引起学术界的极大兴趣和高度重视。

继罗振玉之后，许多著名的学者，如王国维、郭沫若、董作宾、唐兰、陈梦家、容庚、于省吾、胡厚宣等都进行了卓有成效的考释和研究，研究甲骨文形成一门专门的学问——甲骨学。现在，四千多个甲骨文单字中，已经有两千多个能够识别。这些文字已经具备了"六书（象形、会意、指事、形声、转注、假借）"的汉字构造法则，是汉字比较成熟时期的产物。

这些刻在龟甲、兽骨上的文字，主要是求神问卜的占卜文字，为我们提供了大量第一手的商代历史记录，有非常高的史学价值。

这种文字，因为契刻在龟甲、兽骨之上，所以被称为"甲骨文"；因为它们主要是殷商时占卜的记录，所以又被称为"甲骨卜辞"。

执笔法

执笔又称"执管"。正确的握笔方法是写好字的首要条件之一。执笔之法，说法很多，但也遵循一些基本的原则。宋代苏轼《论书》就说："执笔无定法，要使虚而宽。"归纳起来，最重要的是指实、掌虚、平腕、管直四项。其他可能因单钩、双钩、撮管、搦管而有所不同。

甲骨文的书法之美

　　严格地说，甲骨文还算不上真正的书法作品，一是它的内容比较单一，仅仅是大大小小的历史事件的客观记录，没有艺术作品所必需的创作者的主观情感；二是这些文字是用刀契刻在坚硬的龟甲兽骨上的，所以笔画基本上是瘦硬的直线。龟甲兽骨的不规整，也使得甲骨文不太讲究章法。但是，也正因为这些特点，又使许多甲骨文具有非常强的个性特色和艺术魅力。它不像后代用纸笔书写的作品那样整饬规范，它的字形结构于平正中又错落有致，于对称中不乏穿插避让，章法上大小交互，行款参差不齐，具备了书法的一些基本要素，为后世书家所推重。

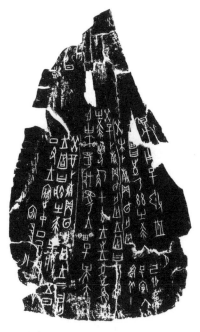

甲骨文

商周书艺 范金刻石

青铜器上的绝艺

我国商代所使用的金属基本上是青铜。周代虽然已经有了铁，但广泛使用的仍然是青铜。所以人们常常把商周时期称为"青铜时代"。

青铜除了用来制造兵器外，还广泛地用在宗庙祭祀及日常生活中。大到重达数吨的鼎，小到食具、酒具等，很多都是用青铜制造的。

这些钟鼎彝器上，往往有非常精美的图案和文字。商代的青铜器上的铭文一般比较短，比如著名的后（司）母戊鼎上，就只有"后（司）母戊"三字铭文。有的青铜器甚至只有一字铭文。到了周代，钟鼎彝器的数量剧增，而上面的铭文不但内容更加丰富，而且字体也更加精美。

这种范铸在青铜器上的铭文，又被称为"金文""钟鼎文"等，为区别于秦统一文字以后的小篆，将它归为"大篆"。

铭文虽然也不是用笔书写的，但它是先在软坯上刻画，然后再制成模具范铸，比用刀直接在坚硬的甲骨上刻画要容易很多，无论是字形结构还

后（司）母戊青铜方鼎及铭文

是章法，都可以精心安排。它的笔画比甲骨文粗壮，而且圆润浑厚，转折处不再是方折交叉，而变成圆转的曲线。它的章法，也突破了甲骨狭小不平的限制，而从容大度、变化多端。可以说，它几乎已经具备了后代书法的一切特点。比如著名的毛公鼎、散氏盘、虢季子白盘、大盂鼎、颂鼎等青铜器上的铭文，文字都极为精美。近现代邓以蛰在《书法之欣赏》中说："钟鼎彝器之款识铭辞，其书法之圆转委婉，结体行次之疏密，虽有优劣，其优者使人见之如仰观满天星斗，精神四射。"这个评价十分精彩。

石鼓

法书

法书是指成功运用各种技法，达到很高的艺术境界，具有高度的审美价值，可以作为典范的书法作品。

石鼓的遭遇

商周时期已经有刻石出现，比如传为周穆王所书的《坛山刻石》。

唐初，在天兴（今陕西省凤翔区）三畤原，发现了十个鼓形的石头，上面刻有文字。这些石鼓高约 90 厘米，直径约 60 厘米，因为文字是刻在石鼓上，所以称为"石鼓文"。还因为记述的是秦君游猎之事，所以又被称为"猎碣"。

这十个鼓形石被康有为称为"中国第一古物"，但却命运多舛。据说先秦时，它们被刻制好后，就在荒野中一睡千年，饱受风雨侵蚀之苦。唐初被发现后，虽然受到文人书家的欢呼，却没有改变它们的命运。五代战乱，石鼓散失了。直到宋代，司马池到凤翔做官，从民间把它们找回来，并把它们运到东京（今开封市）。可惜其中一个已经被不懂的乡民削去上半截，做了舂米的石臼。金人破宋，辇至燕京（今北京市）。元代被移到太学。现在保存在北京故宫博物院。

《石鼓文》集大篆之大成，开小篆之先河，在书法史上起着承前启后的作用。

《石鼓文》是先秦后期秦国的文字，已经非常接近后来的小篆，而且结构趋于规范、大小趋于一致、章法趋于整饬，为此后文字的进一步规范奠定了很好的基础。康有为在《广艺舟双楫》中称它"当为书家第一法则"。诗圣杜甫在诗中提到过它，韦应物、韩愈、苏轼等都写过《石鼓歌》来歌颂它。对《石鼓文》，似乎无论怎样的赞美都不过分。

《石鼓文》对书坛的影响以清代最盛，如著名篆书家杨沂孙、吴昌硕就是主要受益于《石鼓文》而形成了自己的风格。

泰山刻石（局部）

小篆极则

在新建的咸阳到山东六国的宽阔驿道上，一队旌旗蔽空、甲胄鲜明的队伍从咸阳出发，浩浩荡荡地向东行进，这是秦始皇统一中国以后东巡山东六国旧地的銮驾。这样的东巡他一生搞了多次。当他站在泰山之巅，俯视茫茫中原大地，或是东临碣石，面对波涛汹涌的大海，不禁胸胆开张，豪气干云。他要记下巍巍帝国的丰功伟绩，要抒发胸中的豪强之气，于是让文人撰写歌颂大秦功德的诗文，并命令他的丞相，也就是大书法家李斯，用统一天下文字的标准书写，刻成巨大的石碑，分别立在泰山、碣石、之罘、会稽、峄山、琅琊等处（有一些碑是秦二世的时候立上的）。这些石碑上的书法其精美是光耀千古、后世不及的。

《泰山刻石》等几处石碑是用标准的小篆书写的。小篆的结构是高度对称、均衡的，字形略为修长。它没有大篆那种刚猛的武士气概、随意的自由精神，而是内敛的、含蓄的，是一种带有阴柔之气的美，因此它也很容易板滞。但是，这几处石碑上的字却无这些毛病。它们在整饬中显示出灵动，对称中蕴含着飘逸。遗憾的是这几处石碑，原刻存世的仅有《泰山刻石》和《琅琊刻石》，且毁损严重。其他几碑，都是后人据拓本重刻的。

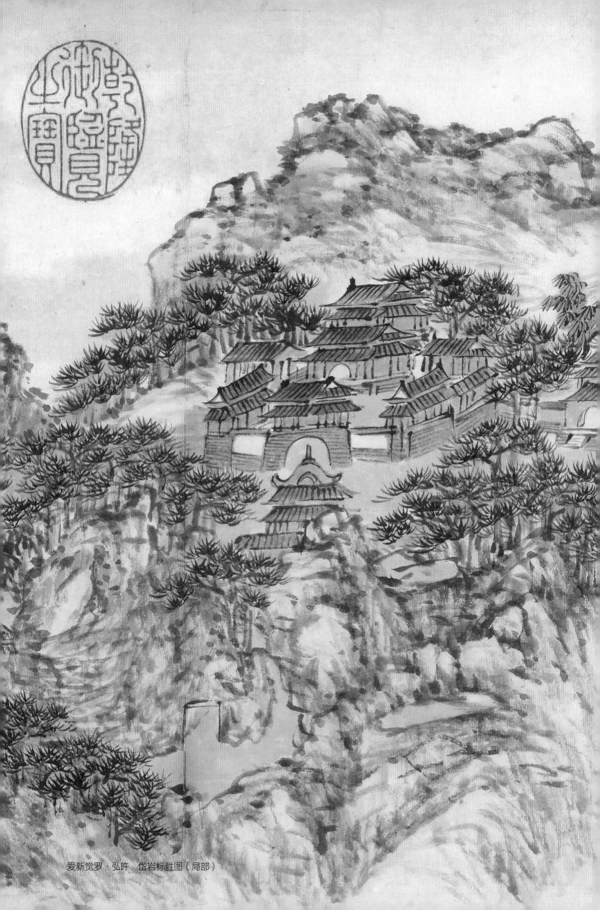

爱新觉罗·弘旿　岱岩标胜图（局部）

应该说，在我国书法史上，小篆是第一个成熟的书体，李斯是第一位成熟的书法家，而以《泰山刻石》为代表的秦刻石碑，则是第一批最成熟的书法作品，是秦代的书法代表作，对于学习小篆具有重要的参考价值。

甲骨文瘦硬奇崛的古朴之味，金文庄重威严的雄浑之气，是先秦巫祝文化、尚武精神和哲理思维的产物，而小篆的整饬对称、一丝不苟，则是秦王朝大一统精神的体现。

五字执笔法

这是最常用的执笔法之一。它由唐代陆希声所传，包括了"撅、押、钩、格、抵"五个动作。

撅：大拇指以指尖内侧斜向上按住笔管，位置落在食指和中指之间。

押：即"压"。食指第一关节内侧在大指对面略高一点处钩住笔管，指尖向下。

钩：中指第二关节贴住食指第一关节，第一关节内侧在大指下一点之处钩住笔管，指尖向下。

格：无名指在后面，以指甲和肉相接处抵住笔管，与大、食、中三指相呼应。

抵：小指不接触笔管，在无名指后面，紧挨无名指，起到稳定和辅助无名指的作用。

使用五字执笔法时，最重要的是指实、掌虚、平腕、管直（笔管垂直）。唐代韩方明在《授笔要说》中说："平腕双苞，虚掌实指，妙无所加矣。"

著名书法家

李斯　秦始皇统一中国后，实行"书同文"，把六国文字标准化，使用我们常说的"小篆"。他又命令李斯书写了《仓颉篇》，赵高书写了《爰历篇》，胡毋敬书写了《博学篇》，作为秦朝官方规范文字的定本，颁行天下。

秦始皇曾多次东巡，并多处刻石，这些刻石全是李斯一人所书。

李斯是著名思想家荀子的学生，韩非子的师弟。他是我国历史上第一个有留存书法作品的著名书法家。他书写的以《泰山刻石》为代表的秦刻石碑，虽然有的已经毁掉，有的剥蚀严重，但从残石和唐、宋以来的拓本中可以看到，其书法精美绝伦。李斯小篆整饬且秀美，后世书家几乎难以企及。他的作品是我们学习时必须临习的好范本。

程邈　秦虽然把天下的文字都统一于小篆，但是小篆书写速度极慢，实用性差。

程邈入狱前曾担任过狱吏，他深知小篆难以适应公务，若能创造出一种容易辨认又书写快速的新书体，会更好。于是，他在监狱中一心钻研字体结构，做起文字学问来。他用十年的时间，创制出一种新的书体。这种字体简省了大、小篆的笔画，变圆笔为方笔，增加了波磔笔法。

当他把这一开创性的成果敬献给秦始皇后，秦始皇很高兴，不但免了他的罪，还破格提升他为御史。

秦隶的出现，是我国文字史及书法史上的一次重大变革。

程邈对文字的改革使他从人生的谷底一下子跃上人生的巅峰，不得不说是个奇迹。

仓颉篇（局部）

易圆为方 汉隶生辉

隶书真是程邈在狱中创造的吗

在距秦朝都城咸阳西北百余里的泾水中游，有一座让人闻名丧胆的监狱——云阳狱。这里戒备森严，阴森恐怖，是秦代关押重犯的地方。程邈就被关押在这里。

据传说，隶书是由程邈所创造。程邈被指控不忠于皇帝，被囚禁在狱中，其间开始对隶书的研究和创作，最终创造了这种书体。因为这种书体是徒隶之人创造的，所以被叫作隶书。

实际上，隶书这种书体在战国晚期已经出现。四川省青川县出土的战国时期秦武王二年的木牍和湖北云梦睡虎地出土的战国末期秦昭襄王五十一年的秦简文字，都已经具有隶书的雏形。因此，隶书这种书体可说是下层小吏和民间书手所创造的，而程邈的改进使其更加完善。

云梦睡虎地秦简

解放束缚的巨大成就

与篆书相比，隶书书写更为便利，很快成为汉代主要的书体。

中国文字是从象形文字起源的，小篆的许多文字还没有脱离象形特征，还带有很强的绘画性。隶书几乎完全摒弃了象形的意味，完成了中国文字从象形到符号的转化，这对书法的艺术性发展是有非常重要的意义的。

隶书将篆书的圆转下垂变为横直方正，打破篆书匀称、对称的规律，它的变圆笔为方笔，与其说是便于书写，毋宁说是对精神自由的向往，是对力度和气势的追求。篆书的内敛，让人有放不开手足的感觉，而隶书的横画，蚕头燕尾，已经有点飞动之意，而波、磔笔画就像解开了束缚手足的绳子，双手双足都可以自由地向左右伸展，字体向左右扩展，增加了飞动之势，增强了流动之美。这一个看起来不大的变化却是石破天惊的，书家们从此可以在书法中张扬自己的个性，形成自己的风格。

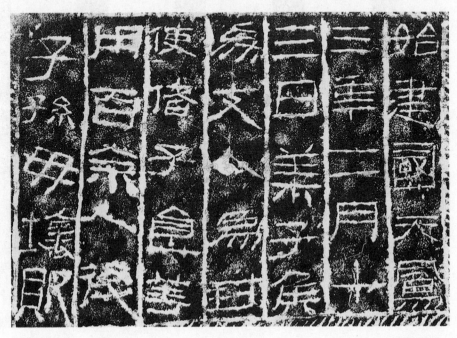

莱子侯刻石

无名书家的艺术才华

西汉初年，百废待兴，经过文景之治，到汉武帝的时候，西汉进入鼎盛时期。国力强盛，楚人的天性和浪漫主义精神都得以发扬。汉武帝大力提倡文化，兴乐府、采歌诗、制礼乐、正音律，帝王将相、达官显贵，甚至平民百姓，都沉浸在歌舞升平之中。

我们却发现一个很奇怪的现象。记载历史的《史记》《汉书》成为传世之作，盛赞大汉王朝的辞赋流芳后世，可我们却几乎看不到西汉的碑刻。这是什么原因呢？

在西汉末年，王莽篡汉建立新朝。为了让这个政权更具有合法性，更为巩固，王莽下令在全国范围内销毁西汉碑刻，试图割断这一历史，这样一来，西汉碑刻几乎荡然无存。后人虽然挖掘出了西汉碑刻，例如《群臣上寿刻石》《霍去病墓石刻题字》《五凤刻石》《莱子侯刻石》等，但不过十余块，而且基本上都属"小品"，不足以代表西汉书法的全貌。

汉光武帝刘秀消灭新朝后，迁都洛阳，建立东汉王朝。汉室的中兴推动文化的复苏和发展。

临摹

学习书法的方法之一是临摹。临，指对照着学习的书迹、碑帖模仿；摹，指影写。摹最常用的方法有两种：一是描红，将学习的书迹印成红色（或用双钩），学习者用墨将其填黑；二是用半透明的纸覆盖在学习的书迹上，在上面填写。临的优点是容易记住所学书迹的特点，缺点是不容易学像。摹的优点是很容易把学习的书迹写得非常相似，缺点是不容易记住。清代朱和羹《临池心解》说："临书异于摹书。盖临书易失古人位置，而多得古人笔意；摹书易得古人位置，而多失古人笔意。临书易进，摹书易忘，则经意不经意之别也。"

东汉时期，谶纬之学大盛和厚葬之风盛行，使得刻碑之风也大为兴盛。虽然经过近两千年的历史变迁，经过风雨侵蚀和人为破坏，现存碑刻仍然不少，其中不乏一些被后世奉为圭臬的隶书极则。

山东曲阜是孔子的家乡，公元前478年，也就是孔子去世后的第二年，鲁哀公将孔子的故宅改建为庙。此后，孔庙的地位不断提高，历代帝王不断扩建，使曲阜孔庙成为仅次于故宫的古建筑群。它收藏的碑刻极为丰富，现有历代刻石一千多块，是仅次于西安碑林的全国第二大碑林。在众多的碑刻中，有三通碑刻被称为孔庙的镇庙之宝，它们是《礼器碑》《乙瑛碑》和《史晨碑》。三碑都是东汉隶书碑刻。

隶书在汉代蔚成风气，不仅碑碣众多，而且风格各异，或高古，或纵逸，或厚重，或秀丽，各臻其妙。其中，有人将《礼器碑》《乙瑛碑》《华山碑》《史晨碑》《衡方碑》《鲜于璜碑》《张迁碑》《曹全碑》合称"汉隶八大名碑"，还有人在此基础上再加上《石门颂》和《西峡颂》，合称"汉隶十大名碑"。

东汉时期，隶书已经完全成熟，而且形

景君碑（碑额）

成不同的风格。清代朱彝尊将其分为方整、流丽、奇古三类；康有为分隶书风格为八类，均以汉隶为例子，这八种风格即骏爽（《景君碑》《封龙山碑》等）、疏宕（《西峡颂》《孔宙碑》《张寿碑》等）、高浑（《夏承碑》等）、丰茂（《校官碑》等）、华艳（《尹宙碑》《樊敏碑》等）、虚和（《乙瑛碑》《史晨碑》等）、凝整（《衡方碑》《白石神君碑》《张迁碑》等）、秀韵（《曹全碑》等）。

可以看出，汉隶具有多样化的风格，其成就后世难及。

拨镫法

这个方法从古至今，一直都有争论。据载，晚唐卢肇说他从韩吏部处得到"拨镫四字法"，即"推、拖、捻、拽"四字诀。对这四个字，后人理解各有不同。清代朱履贞在《书学捷要》中说是聚大、中、食三指撮笔管，就像执灯（即"镫"）一样，也就是双钩执笔法。元代陈绎曾《翰林要诀》说"镫"是马镫……"足踏马镫浅，则易出入；手执笔管浅，则易转动。"这说得连边都沾不上。清代包世臣也接受这种说法。近人沈尹默《书法论》说："就这四个字的意义看来，实是转指法。"这算是对拨镫法理解得最准确的了。

一些作书之人，对如何用指、腕、臂都不是很了解，使得指腕僵硬。

拨镫，就是拨灯。古时没有电，晚上照明，点蜡烛或者油灯。油灯以浅盘盛菜油，以灯草浸油中，露一小截在外点燃。一定时间以后，灯芯烧焦，就要把灯草推出去一点，剪去烧焦部分。此即古人说的剔银灯、剪灯花。因为灯草很轻，所以无论用什么去剔，都不会用大力，只需用手指之力即可。"推、拖、捻、拽"四字，不过是四个动作而已。

永平六年，汉中郡以
诏书受广汉、
蜀郡、巴郡徒
二千六百九十人，
开通褒余道。
太守钜鹿鄐君
部掾治级王弘，
史荀茂、
张宇、韩岑
等典功作。太守
丞广汉杨显将相用□，
始作桥格六百廿三间，
大桥五，为道二百
五十八里，鄐亭、驿置、徒司空。
褒中县官寺并六十四所。
凡用功七十六万六千八百
余人，瓦卅六万九千八百八
（四器，用钱百四十九万九千四百余斛粟。
九年四月成就。益州东至京师，去就安稳）

石壁上的艺术

在陕西省汉中市北十七公里处，有一段长二百五十公里的峡谷，因为
这里旧属褒城县，所以叫褒斜道。石门就位于峡谷南端的一段隧道处。

峡谷东西两壁和褒河两岸，凿有汉、魏以来大量题咏，通称"汉魏
十三品"，其中包括著名的《石门颂》《鄐君开通褒斜道摩崖刻石》《石
门铭》《杨淮表记》等，其中以《石门颂》最为著名。

《石门颂》全称为《汉故司隶校尉楗为杨君颂》，摩崖书，在陕西
省褒城县东北褒斜谷石门崖壁，字体为隶书。

我们常见的碑碣是取石打磨成形，再刻文字或图画的。碑碣可以平放
在地面，书写很方便。

鄐君开通褒斜道摩崖刻石（局部）

　　还有一种石刻文字是利用天然石壁，稍做铲削，在上面镌刻文字。后来，称这种书刻于天然石壁的书法文字为"摩崖刻石"。这些石刻多在崇山峻岭之中，不易被人破坏，但受风雨侵蚀往往更为厉害。也正因为它们是刻在自然山崖石壁之上，石壁凸凹不平，又是空中作业，刻凿非常艰难，所以法度不像碑刻那样森严，而是奔放纵逸，奇趣天成。

　　《石门颂》是摩崖刻石中非常成功的作品之一。

　　摩崖刻石较自由的行笔、较随意的结体和大小错落的行气，打破隶书碑刻较为整饬方正的规律，为隶书的发展带来一股新的生气。

汉简书法

清光绪以来，就有人在新疆、内蒙古、甘肃等地陆续发现了一些从战国晚期到魏晋时期的竹木简。

1906 年，在新疆民丰县北部的尼雅遗址发现少量汉简。次年，又在甘肃敦煌一带的一些汉代边塞遗址里发现了七百多枚汉简。

1930～1931 年，西北科学考察团发现了一万枚左右的汉简。这次发现汉简的地点，在北部的属汉代张掖郡居延都尉辖区，在南部的属张掖郡肩水都尉辖区，习惯上把这两个地区出土的汉简统称为"居延汉简"。

1973～1974 年，甘肃居延考古队在破城子和肩水金关遗址等地进行试掘，获得汉简近二万枚。此后，在新疆楼兰、湖南长沙马王堆、甘肃武威、安徽阜阳、青海大通等地也出土了一批汉简。至今，已发现的汉简有四万多枚。在湖南长沙马王堆汉墓等处，还发现大量的帛书，包括著名的帛书《老子》《周易》《战国策》等。

这些汉简和帛书大多是西汉中、后期的遗物，使我们得以一睹西汉书法，尤其是西汉隶书的面貌。它们不仅有非常珍贵的史料价值，还填补了书法史上的空白，让我们对汉隶，尤其是手书汉隶有了比较全面的了解。

这些简书因为是用笔直接在竹木简上书写，写的人多是无名写手，所以非常随意，和碑刻上的隶书文字大不相同。有许多很夸张的笔法和结构，有一种天真随意的趣味。

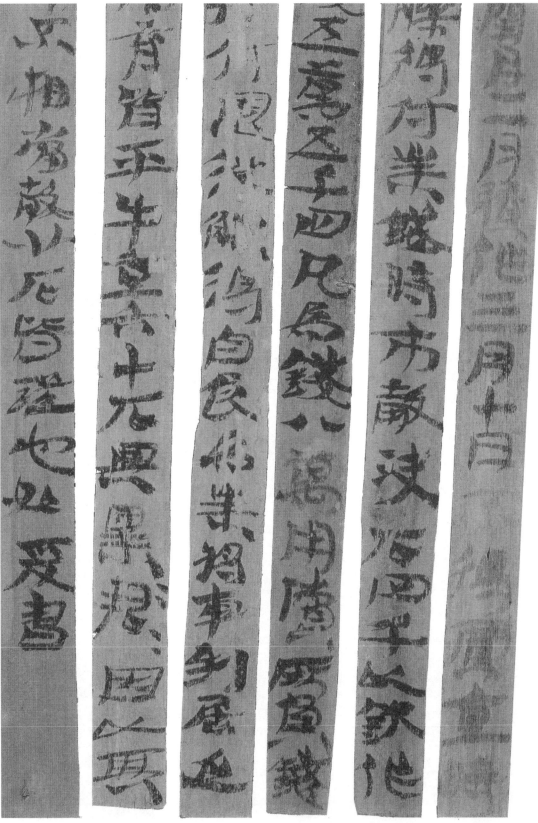

汉简墨迹

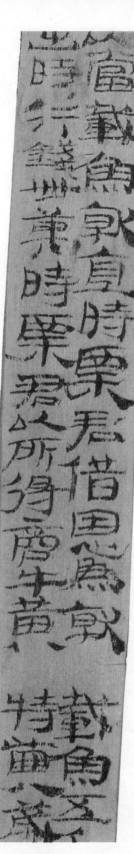

汉简墨迹

汉简书法有些比较规整，但绝不像汉碑那样一笔不苟；有些比较随意，但又不像章草那样简省笔画。它仍然是隶书的笔法，却或粗或细、或正或欹，随心所欲、变化多端。这看似不经意的行笔，许多都极为精审。它的结体也自由了，但每一组汉简，字体结构又是高度统一的。它不再受大小一致的方格的限制，大小错落，左右穿插，尤其是时时出现的一些长长的笔画，增加了作品的节奏感。

这些汉简和帛书的出土，将书法史上认为隶书的成熟时期从东汉提前到西汉中期。

竹木简有一定的尺寸定制，尤其是它们的宽度不大，对书法有很大的限制，汉简隶书的左右伸展不如东汉以后的碑刻，但聪明的书写者却创造性地让一些笔画变得很长，打破了过分的整齐，使其极有节奏感，这几乎成为汉简书法标志性的特色。

七字拨镫法

这是一种执笔用笔法。南唐李后主也是一个书法家。他在"五字执笔法"的"撅、押、钩、格、抵"动作基础上加上"导、送"二个动作，即成"七字拨镫法"。

从实用走向纯艺术的草书

汉代在政治上继承了秦朝的中央集权大一统思想。但在文化艺术上，仍然继承了楚民族的浪漫主义精神。

篆书和隶书，都是规整的风格，体现了秦、汉大一统精神。但下层书吏和民间书手更喜欢的是用笔结体更为自由、书写更为便利的俗体隶书，即简书。

当这种更为便利自由的简书，仍然不能满足人们的浪漫意识，而意识中那种热情奔放的情绪燃烧起来的时候，毛笔在书者手中便成了舞者的长袖，纵横飘逸、挥洒自如，独立的笔画、繁复的结体、对称的原则、整齐的章法，全都让位于情感的飞扬，"解散隶体，简省笔画"，一种新的书体应运而生，它就是章草。

什么是"解散隶体"呢？章草并没有打破隶书字字独立、遁圆为方、扁平取势、波磔分明的标志性特点。为了便于书写，转折处的方笔变得圆转，独立的笔画开始连贯，隶书的规整被彻底打破，这就是"解散隶体"。

什么是"简省笔画"呢？就是在不影响辨认的前提下，尽量简化字形，尽可能省掉可以省掉的笔画，也就是唐代张怀瓘在《书断》中所说的"存字之梗概，损隶之规矩"。

西汉宦官史游书写的《急就章》是有记载的最早的章草作品。

东汉时期，章草更为流行，而且已经受到上层社会乃至帝王的喜爱。东汉章帝就曾经下过一道奇怪的诏书，命令一位大臣上书的时候必须用草书，这位大臣就是章草名家杜度。杜度的老师崔瑗也是一位章草名家，和杜度并称"崔杜"。杜度没有书迹留下来，《淳化阁帖》中收入崔瑗的一幅草书作品。

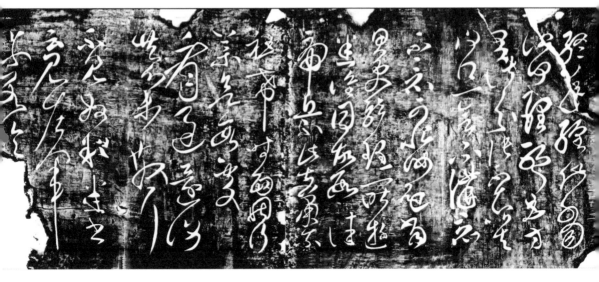

<div align="right">张芝　终年帖</div>

东汉末年的张芝是一个专为书法，甚至是专为草书而生的人。太尉曾经公车特召张芝去做官，但张芝拒绝了，因为他"幼而高操，勤学好古，经明行修"，痴迷于草书艺术，甘于淡泊。他认真学习民间书手和崔瑗、杜度的草书艺术。据说，张芝将家里的绢帛先用来写字，然后洗干净再染色做衣。不慕荣利的精神和孜孜不倦的努力，使张芝的草书艺术达到中国书法史上的一个高峰，终成一代"草圣"。

从著名的《终年帖》看，张芝的草书虽然仍保留了一些隶书笔法，但很多用笔和结体都已经是较为规范的今草，这在中国书法史上有着划时代的贡献。草书的出现将书法从实用中解脱出来，成为纯粹的艺术形式。张芝应该可以算是第一个纯粹的"为艺术而艺术"的书法家。

行书的诞生

东汉末年,刘德升创造了一种叫作"行押书"的新书体,以"务从简易"为宗旨,很快得以流行,这种书体被称为"行书"。

一般认为,行书似乎产生于楷书之前,但据张怀瓘《书断》说:"案行书者,后汉颖川刘德升所作也,即正书之小伪,务从简易,相间流行,故谓之行书。"也就是说,行书是从楷书(正书)中变化出来的。所谓"小伪",在此应是指用笔更为流畅,使转更为便利,笔画之间可以相互连带,书写更快捷方便一些,也就是"务从简易"的意思。那么,楷书应该出现在行书之前才对。

汉代末年已经出现了并不很规范的楷书,魏晋时期钟繇的小楷《宣示表》《力命表》已经有很高的水平。在此之前,如果说没有楷书出现,似乎是不可能的。不过,说楷书成熟比草书甚至行书都晚倒是符合历史的。在楷、行、草书几乎同时出现的时候,正是汉代末年和魏晋南北朝时期,这个时期的文人追求的是风流倜傥、不拘小节的名士风度,他们更喜欢潇洒飘逸的行书和草书。整个魏晋南北朝时期,行书和草书十分流行,所以这两种书体较楷书更早成熟,而楷书则到了唐代才终于发展成熟。

縣白昨疏遜示知憂厲

積疾苦何還爾耶益張廉使恭閒為問潛

之野鳥值而高翔魚聞而淵潛

絲罄之響雲英之奏非耶此所感則

有殊所樂迺異君飮審已而恕物則

常無所結滯矣鍾縣白

钟繇　还示表（局部）

汉代著名书法家

史游 章草究竟是什么人创制的，说法不一。有一种说法，就是史游所创。

史游是西汉人，生卒年不详，只知道他在汉元帝时做过黄门令。他著有《急就章》，并用隶书草写的方法书写。这种书法"解散隶体""存字之梗概，损隶之规矩，纵任奔逸，赴速急就，因草创之义，谓之'草书'"。他所创的草书，与后世的草书还不完全相同，主要是把字形笔画简略些，不再像隶书那样一笔一画完全独立，而是有了穿插连贯、盼顾照应。后人称这种书体为"章草"。《四库全书总目提要》中说："所谓草章者，正因游作是书，以所变草法书之。后人以其出于《急就章》，遂名章草耳。"

张芝 东晋王羲之推崇的前辈书家有两个：一个是钟繇，一个是张芝。王羲之说："吾书比之钟、张，钟当抗行，或谓过之；张草犹当雁行，然张精熟，池水尽墨，假令寡人耽之若此，未必谢之。""耽"是沉迷的意思。连王羲之都自叹弗如，可见张芝对书法的热爱程度。

张芝作书法，学习崔瑗、杜度，又有发展变化。传说，他每天作书以后，去池塘洗砚台，因为天天洗、时时洗，整个池塘的水都变成黑色的了。三国时魏韦诞学张芝书，称赞张芝"超前绝后，独步无双"，尊其为"草圣"。张芝是第一个把草书艺术推向高峰的人。

今《淳化阁帖》收录张芝草书五帖，《秋凉平善帖》是典型的章草，而《冠军帖》则与今草无多大区别。张芝的草书，文字不再独立，而是相互勾连，结成一体，被后人称为"一笔书"。

八月九日芝白府君足下承

弥远迢递分张不得奉示而废

行望远独恨何日不蹇捐弃漂没而当衔

李又去转远吾去家多美阳泣徒伴以此遄

藐躞陵翰印浓食自连张芝子书

张芝　秋凉平善帖（局部）

蔡邕　熹平石经（局部）

刘德升　刘德升生活在汉末桓帝、灵帝时期。刘德升创造了一种新的书体——行书。尽管刘德升的书迹没有流传下来，但张怀瓘《书断》说："（德升）以造行书擅名。虽以草创，亦丰妍美，风流婉约，独步当时。"

蔡邕　东汉灵帝熹平四年，京城洛阳出了一件大事。在太学门口，竖立了一石碑，开始刻官方钦定的"六经"，作为天下读书人校订文字的范本，这就是著名的《熹平石经》。一时之间，每天来此观览摹写的人很多，车有上千辆，道路为之阻塞。

这部石经的书写者，是东汉文学家、史学家、音乐家、画家、书法家蔡邕。

蔡邕曾官拜左中郎将，世称"蔡中郎"。他博学多才。他诗文俱佳，善弹琴吹笛，并善作曲，书法水平也极高。据说他曾入中岳嵩山学书，在石室中得到一素书，是用篆书书写的李斯、史籀的用笔法。蔡邕潜心研究了三年，终成大家。他特别精篆、隶，又在鸿都门外看见工匠用扫帚蘸石灰写字，大受启发，发明了"飞白书"。

张怀瓘《书断》列蔡邕八分、飞白入"神品"，大篆、小篆、隶书入"妙品"，称赞蔡邕"体法百变，穷灵尽妙，独步古今"。蔡邕书写的《熹平石经》近年出土了很多残石，其书结体端正，艺术性很高。

魏晋风度 美不胜收

魏晋风度带来的书法巨变

汉末的大乱，虽然严重破坏了国家，却解放了人们的思想。老庄思想的兴盛、南北对峙的无奈、改朝换代的频繁、现实社会的复杂，人们更多选择逃避现实。一些人沉迷声色犬马的享乐而醉生梦死，一些人则寄情于对艺术的追求。士大夫以清谈为务，这拓宽了他们的视野，深化了他们的思想，并增强了他们的抽象思维能力，使得人们不满足于形式美的表现，开始追求风神、气韵、情采等抽象意趣。凡此种种，都促进了书法艺术的革新与发展。

魏晋南北朝时期，人们追求思想上的个性解放，艺术上则强调个性的张扬。篆书、隶书的过分规范化不受魏晋名士们的喜爱。他们在寻找一种新的表现形式，楷书应运而生。

楷书八法具备，笔法比隶书复杂，但书写却要便利得多。从用笔看，隶书的笔法只有横、竖、波、磔等，而楷书的笔法，则有侧（点）、勒（横）、

钟繇　力命表

努（竖）、趯（钩）、策（提）、磔（捺）、掠（撇）、啄（短撇）等，并且每种笔法变化多。以点为例，点在不同的位置，就有上点、下点、左上点、右上点、左下点、右下点、撇点、挑点、长点等变化，但这些笔画用笔却趋于简便。篆书的纯用圆笔和隶书的纯用方笔，在书写中尚未完全脱离绘画的影响，而楷书的用笔，并不完全讲究横平竖直，转折之处内圆外方，随势而动，钩、挑之处顺势而出，书写流畅得多。楷书的结体看似变化多端，这留给书家更多的创作空间，更能表现书家的艺术个性。

三国时期，虽然战争不断，但是诗歌艺术极为繁荣，成就极高，而且也是书法的黄金时期。曹操本人不仅是大诗人，也是大书法家，现在汉中博物馆仍存有他书写的隶书"衮雪"二字。还出现了钟繇这样的楷书大家。钟繇的书法，在用笔上已经基本上脱离了隶书的笔法，但在结体上，仍然没有脱离隶书的扁平结构。

间架结构

间架结构是书法三大要素之一。汉字无论繁简、无论书体，都不外乎由点、横、竖、撇、捺等基本笔画组成。这些基本笔画的长短、粗细、俯仰、伸缩、向背，以及各偏旁的宽窄、高低、敧正等，搭配得当与否，是否符合艺术规律和审美理想，决定了所写之字是否能成为书法艺术中的一个元素。

一台二妙

两晋时期，出现了一些书法世家。西晋的卫家，东晋的庾家、郗家、谢家、王家，都是几代嗜书、名手辈出的家族。

西晋武帝非常热爱书法，并在朝廷设立了书学博士。当时，朝中有两位大书法家，一位是索靖，另一位是卫瓘。他们都在尚书省任职，卫瓘是尚书令，索靖是尚书郎。尚书省，又称"中台"，因此，当时有"一台二妙，天下为稀"的美谈。

索靖和卫瓘都是张芝草书的继承者，后人评价他们的书法说："精熟至极，索不及张；妙有余姿，张不及索。"他们的共同特点是在草书中参以楷法，这也是今草与章草的最大区别。从索靖传世的《月仪章》来看，它已经基本具备了今草的特点。他们二人是从张芝过渡到王羲之的桥梁。

晉索靖月儀章

当之无愧的书圣

两晋时期是世族地主的天下，高门大姓把持朝政，势力非常大。虽然东晋失掉了长江以北的半壁河山，但世族地主的势力有增无减。江南的明山秀水、杏花春雨和红灯绿酒很快消磨了士大夫们渡江之初的壮志，偏安于江南一隅的东晋王朝，享受着歌舞升平。

王谢家族是北方的大姓。衣冠南渡后，以王导和谢安为首的世族总揽朝政，尤其是王姓，当时甚至有"王与马，共天下"的说法。我们今天仍然称贵族后裔为王谢子弟，就是从此而来。

王羲之是王姓子弟的核心成员，权倾天下的丞相王导是他的族叔，但王羲之却似乎是专为书法而生的。

王羲之的父亲王旷是书法名家，王羲之从小便随父亲学习书法。他的叔父王廙是晋明帝的书画老师，在当时被称为"书画第一"，王羲之曾得过他的亲授。王羲之还有一位书法老师——卫瓘的妹妹卫铄，史称"卫夫人"。

卫夫人出身书法世家，她的书法师承钟繇，又融入了女性的婉媚元素。后人称她的书法"如插花舞女，低昂美容；又如美女登台，仙娥弄影，红莲映水，碧沼浮霞"。从她的传世书作《名姬帖》看，这些评价是很准确的。

王羲之从卫夫人学书，传承得钟繇笔法，使他受益匪浅。然而，他觉得一直局限在一个圈内不能有所突破。淝水之战后，局面相对安定；王羲之北游名山大川，眼界大开，终于解开了心中的困惑，明白了单一学习的局限，于是广习众碑，书法终于大成。

行书，在王羲之手中达到巅峰。他的行书行云流水，如龙翔凤翥。去除了卫夫人插花舞女般的妩媚与索靖"银钩虿尾"似的刚劲，回归安闲恬

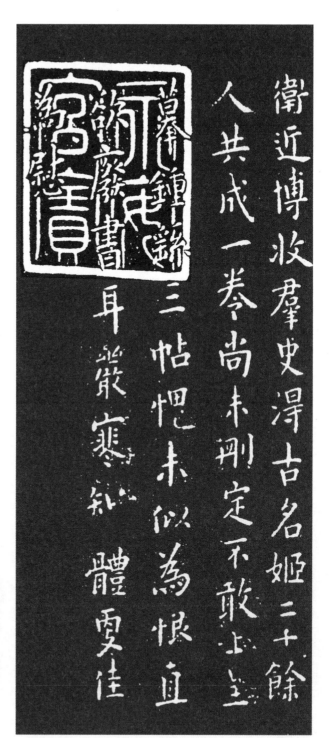

卫铄　名姬帖

静、倜傥风流。他用笔流畅自如，结体潇洒遒丽，章法完美无缺。南朝梁书法家袁昂《古今书评》中称王羲之的书法，"如谢家子弟，纵复不端正者，爽爽有一种风气"。王羲之的行书，透出的正是这样一种气韵生动、温文尔雅的名士风度。

草书完成了从章草向今草的过渡，这个过渡的完成者是王羲之。王羲之的草书，完全摆脱了章草中的隶书笔法，改变了章草中时有出现的方笔，完全以楷法入草。他的草书，潇洒自如，飘逸灵动，堪为草书典范。

王羲之是当之无愧的"书圣"。

用笔

　　用笔是书法的三大要素之一，也是最重要的要素。自东晋的王羲之到清代的刘熙载，几乎所有书法家和书法理论家都十分强调用笔的重要性。王羲之说"夫书字贵平正安稳，先须用笔"；张怀瓘说"夫书第一用笔"；明代解缙说"今书之美自钟、王，其功在执笔用笔"；清代冯班说"书法无他秘，只有用笔与结字耳"，这些名家都把用笔放在作书的首位。

　　什么是用笔？就是书写点、横等笔画时的正确方法，如书写时的轻重、疾徐、提按、顿挫等，如，欲右先左、欲下先上、无往不缩、无垂不收等，如藏锋、露锋等。

王羲之等　万岁通天帖（局部）

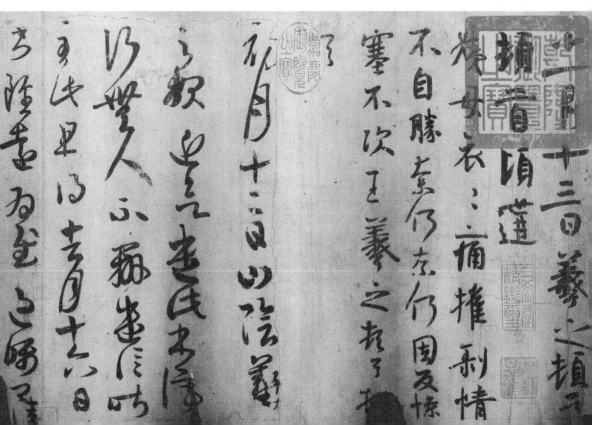

小王变法

王羲之七个儿子都擅长书法，其中最有名的是最小的儿子王献之。

东晋谢安和王献之有一段很有名的对话。

谢安曾经问王献之："你的书法比你父亲如何？"王献之说："我当然比他好。"谢安说："但大家的评价可不是这样的。"王献之回答说："那些人懂什么。"这是不是王献之没有自知之明？不是。王献之对书法的认识和王羲之是有一些区别的。

王献之曾经对王羲之说："大人宜改体。"不管王羲之是不是听了王献之的话，但他确实"改"了"体"，完成了从章草到今草的过渡，也完成了从隶书向楷书的过渡。

在父亲巨大的光环笼罩下，王献之该怎样做？似乎也应该是改体。王献之一改父亲的内擫笔法为外拓，一变父亲温文尔雅的书法风格为锋芒毕露，后人称之为"破体"，《洛神赋十三行》就是这种书风的代表作之一。张怀瓘在《书议》中说："子敬才高识远，行草之外，更开一门。"称王献之为"笔法体势之中，最为风流者也"。

王献之的书法成就非常高，与王羲之同为晋代书法的代表。

不審阿姨所患得差君

秋慟想東湯汤妹當復平

安不審頃者情事斷得差

耶波郡令載甚不能佳

不知早順至當逹至郡深

想望

王献之　阿姨帖

二王遗风

曹魏被西晋司马氏取代。西晋灭亡后，晋元帝避乱渡江，在南方建立了东晋。东晋之后，在南方先后建立了宋、齐、梁、陈四个朝代。加上东吴和东晋，共有六个朝代合称"六朝"。

东晋和南朝的宋、齐、梁、陈虽然国力并不强盛，但经济却很繁荣，文化艺术也极为发达。诗歌、音乐、绘画、雕塑等都取得了非常高的成就，书法也是这一时期上至帝王，下至百姓最为喜爱的艺术之一。

自东晋以后，二王书法几乎影响到整个南朝书坛。南朝书法走的是纯粹的二王路线，二王那种雍容华贵的贵族式书风很符合南朝士大夫们的审美趣味。但是，继承二王书风的多，有创新突破形成自己风格的少。

萧子云 舜问帖

南朝宋时期，许多书家都学王羲之，如羊欣、薄绍之、丘道护、谢灵运、包括宋文帝等。其中，由王献之面授的，是羊欣和丘道护，而学得最好的，是羊欣。

南朝时期最著名的书法家，应该是南朝齐的王僧虔。然而，受时代的束缚，王僧虔无法跳出二王的藩篱，终究没有成为一流的书家，张怀瓘《书断》说他"虽甚清肃，而寡于风味"，是很有道理的。

萧子云、庾肩吾以及传为《瘗鹤铭》作者的陶弘景都是南朝著名的书法家。

强悍的北方书风

当南方进行朝代更替时，北方的少数民族势力不断壮大，氐族苻氏建立的前秦逐步统一了北方，淝水之战后，前秦统治迅速瓦解，鲜卑拓跋氏逐渐统一北方，建立起强大的北魏。

北魏孝文帝是一个有雄才大略的帝王，他大胆吸收先进的汉文化，改变落后与野蛮的习俗。他将都城从平城（今山西省大同市）迁到洛阳，让鲜卑贵族改为汉姓，自己也改姓元。他规定在朝廷上必须说汉话。他还让鲜卑贵族穿汉人的衣服，娶汉人女子为妻。同时整顿吏治，发展生产。加上佛教文化的影响，北魏很快壮大起来。

政治上的相对清明、经济上的发达，也促进了文化的发展。但是，这种生吞活剥式地对汉文化接收，无法领悟汉文化的精髓。北碑书法即为一例。

东汉碑刻之风很盛，但曹魏时期，曹操下过禁碑令。西晋时期也再三下过禁碑令。这使得南朝书法以书简尺牍为主。直到北魏解除了禁碑令，碑刻之风一时大盛。

北魏的书法以复古为主导，但并未得到汉隶的精髓，以楷法入碑，又没有掌握好楷书的要领，形成了一种似隶非隶、似楷非楷的书体，形成了中国书法史上又一种独特的新形式——魏碑。和南方贵族气质温文尔雅的书法相比，魏碑书法奇崛刚硬，波磔笔法随时出现，而且变得方折劲健，看似不规整的结体，却有一种强悍的视觉冲击力。

北碑书法主要有佛教造像题记、民间碑刻、摩崖刻石等三种形式。

康有为在《广艺舟双楫》中，把魏碑书法分为奇逸、古朴、古茂、瘦硬、高美、峻美、奇古、精能、峻宕、虚和、圆静、亢夷、庄茂、丰厚、

方重、靡逸等十几种美，并称看这些碑就像游群玉之山，如行山阴道中，凡后世所有的风格无不具备，凡后世书法所有的意趣也无不具备。他还说："凡魏碑，随取一家，皆足成体；尽合诸家，则为具美。"在清代书家中，康有为是尊碑一派，所以对唐以后的书法贬抑过甚，而对碑刻又赞誉过当。

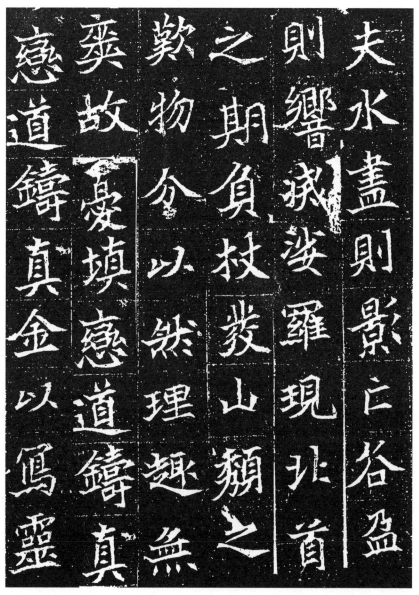

刘根等造像（局部）

龙门二十品

魏晋南北朝时期，佛教非常盛行，尤其在北魏时期。据北魏杨衒之《洛阳伽蓝记》记载，仅洛阳一处就有佛寺一千一百余所，全国寺院多达三万余所，僧尼二百余万。佛教艺术极为繁荣。

河南洛阳南行十三公里左右，就到了著名的佛教"四大石窟"之一的龙门石窟。这里两山夹峙，有如门阙，伊水长流，蜿蜒曲折，一边是唐代大诗人白居易长眠的香山，一边是龙门山。

公元493年，魏孝文帝迁都洛阳。魏宗室比丘慧成开始在洛阳城南的龙门山开凿石窟，为龙门石窟的开端。之后龙门石窟经历诸朝，连续大规模营造达四百多年。龙门石窟现存大大小小的窟龛二千三百四十五个、佛塔七十余座，造像十万余尊，是中国雕塑艺术的宝库。

这些造像大多有题记。人们在龙门造佛像，有的是为君，有的是为友，有的是为亡妻，有的是为夭女。佛像造好后，有的人就要刻石记载这一件事，这就是龙门造像题记的来历。这些碑刻题记有二千八百九十块，许多题记书法都十分精美，尤其是北魏造像题记是魏碑书法的代表作品，被康有为称为"雄峻伟茂，极意发宕，方笔之极轨也"。

长期以来，这些题记没有引起人们太多的关注。直到清代碑学兴起，龙门石窟造像题记才引起了人们极大的兴趣，开始搜求椎拓。最初仅由黄易拓《始平公造像记》一品，后来增至"龙门四品""龙门十品""龙门二十品""龙门五百品"乃至"龙门全山"。其中，以"龙门二十品"最为实用，影响也最大。

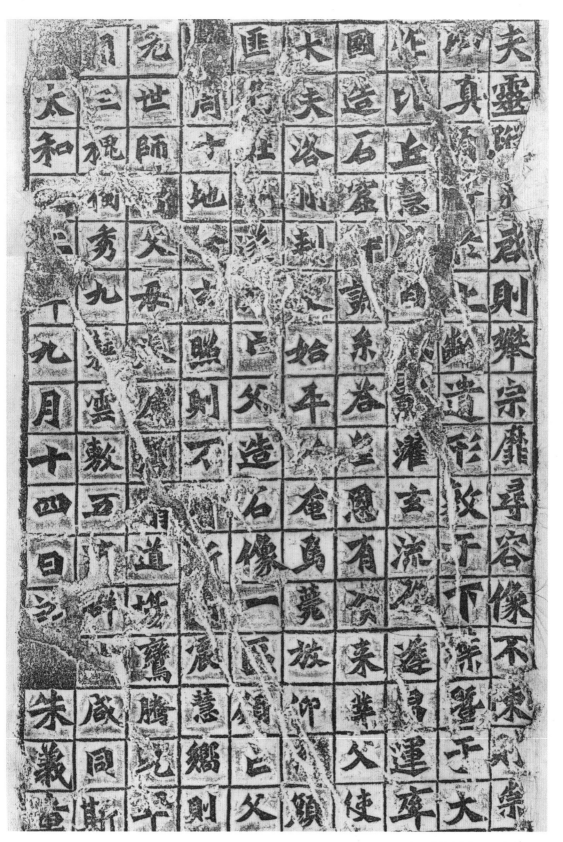

夫靈踪遐啟，則攀宗靡尋；容像不陳，□□□□。公真顏□□，威則遺形迹下，深□于大。作以上慧□，幽□灌玄流，仄□□□。國造石窟，□自蒼恩，有□業來運，父使。火夫浴岩，刊□始平公造石像莫旋顗父。匠佳□人，□□俺□龕領己。□周子地，□照則正父造石慧鄉父。兄世師通，父母□則不石道場鷹騰汜則。□三視倒，秀九□雲敷五道慧鄉咸同斯。太和□十九月十四日訖，朱義□。

始平公造像记（局部）

齐郡王元祐造像记（局部）

"龙门二十品"是经过许多书家选择的，很具有代表性。所选题记，如《始平公造像记》《孙秋生、刘起祖二百人等造像记》《一弗造像记》《杨大眼造像题记》等都是北魏书法中的精品。

　　从"龙门二十品"中，我们已经可以大致窥见龙门书风。所书大致出自民间书手，一派天真，有人称之为粗头乱服，天真烂漫，但奇趣天成。

　　龙门造像题记书法对后世的影响非常大，康有为甚至认为有了魏碑，南碑（指南方之碑）、齐碑、周碑、隋碑等都可以不要了，因为它们所有的风格在魏碑中就已经体现。在这里，我们可以寻找到后代许多著名书法家，如赵孟頫、邓石如、赵之谦的书体的源头。近现代书家也把龙门造像题记作为自己学习的对象。

章法

　　章法是构成书法艺术整体结构美的重要因素。一幅完整的书法作品，讲究字与字之间、行与行之间的大小、短长、粗细、向背、呼应、聚散、避让、疏密等。王羲之批评有的人的书法"状如算子（算盘珠子）"，就是批评其不懂章法。明代董其昌在《画禅室随笔》中说："古人论书以章法为一大事，盖所谓行间茂密是也。余见米痴小楷，作《西园雅集图记》，是纨扇，其直如弦，此必非有他道，乃平日留意章法耳。右军《兰亭叙》章法为古今第一，其字皆映带而生，或小或大，随手所如，皆入法则，所以为神品也。"

　　书法的章法没有成法可言，但因字体、大小、幅式、风格等的差异，有不同的要求。如正书与草书、中堂与斗方、条幅与扇面等。总之，以达到整体视觉的美感为目的。

北魏摩崖双璧

汉中的褒斜谷口是褒斜道上险要的隘口之一，此处绝壁陡峻，水流湍急，很难架设栈道。东汉永平年间，汉明帝下诏在此开凿穿山隧道，历时六年而成，古称"石门"。当时，有人书写了《石门颂》记载此事。后来，石门道破废，北魏梁、秦二州刺史羊祉重修褒斜道，并在摩崖上刻了《石门铭》以纪念此事。

《石门颂》是解散了的隶书，而《石门铭》则是不规范的楷书，它们一起形成独特的艺术特色。《石门铭》被康有为誉为"神品"，称为"飞逸浑穆之宗"。

北魏的摩崖刻石卓具特色的另一精品是《郑文公碑》。此碑先是刻在天柱山巅，后来发现云峰山的石质更佳，又再重刻，于是《郑文公碑》就有了内容差不多、书法风格相似的两块。为了区别，就把先刻的称为《郑文公上碑》，后刻的称为《郑文公下碑》。因为石质的原因，下碑较上碑完整。

碑是谁写的？碑文上没有写。现在普遍认为是郑道昭。郑道昭是碑主郑羲（郑文公）的儿子，是一位著名的书法家，为自己的父亲书丹，自然是应该的。还有一个理由，两碑和郑道昭在天柱、云峰等山的其他题名、题诗风格一样，所以清代阮元提出书者就是郑道昭的观点。

《郑文公碑》的书法与一般北碑不同，谨严浑厚、刚劲秀美，用真书而有篆意，艺术性很高，堪称一代名作。

方圆结合的北魏碑刻

魏碑艺术的精华，一在"龙门造像题记"，二在以《石门铭》《郑文公碑》为代表的摩崖刻石，三在碑刻。《张猛龙碑》《元弼墓志》《张黑女墓志》等就是北魏碑刻的代表作。

龙门刻石被康有为称为"方笔之极轨"，以《郑文公碑》为代表的云峰刻石被康有为称为"圆笔之极轨"。北朝的碑刻，有些就是龙门刻石与云峰刻石二者的结合。

方笔走到极致，不免会过分生硬粗糙；圆笔走到极致，不免会圆转浮滑。所以我们在欣赏魏碑的时候，常常在赞叹惊讶之余，又有一点美中不足的遗憾。《张猛龙碑》《元弼墓志》《张黑女墓志》等，都采用融方入圆、融圆入方的笔法，这实际是魏碑书法的进步，是隶书向楷书的过渡。

《张猛龙碑》是魏碑书法渐趋精细的代表，也是魏晋楷书向唐楷过渡的桥梁。

《张黑女墓志》既承北魏神韵，又开唐楷法则；既有北碑俊迈之气，又含南帖温文尔雅，堪称北碑之佼佼者。

单钩 ————————————————————————

单钩是执笔法的一种，又叫"单苞"。是用大指、食指、中指三指执笔。大指和食指前后握住笔，中指以甲肉相接处在下托着笔管。无名指和小指弯曲，不接触笔。这种执笔法和今天执钢笔的方法差不多，但转动挥洒不及双钩灵活。苏轼采用的就是这种执笔法。

毁誉参半的二爨

清乾隆四十三年，云南南宁（今云南省曲靖市）出土了一方石碑，其怪诞的用笔、随意的结体所表现出的古朴味道，引起人们极大的兴趣，被视为书法作品中的奇珍异宝。这就是"二爨"其一的《爨宝子碑》。

最奇特的是它的笔法，尤其是横画左右两头向上翘起，呈两个尖角，中间则微微凹进，被人戏称为"元宝体"，非常独特。它的结构似隶非隶，似楷非楷，被认为是奇古厚朴一派书风的代表作。

我们在欣赏学习此碑时，应该注意两个问题。一个是它的笔画处处出锋与横画的特殊形式，可能是由于刻碑者的技术较差造成，这种笔画用柔软的毛笔直接书写很不容易。另一个是它的隶、楷结合的结构，应该看作书法不成熟的表现。虽然由此造成了一种近于笨拙的美，但是它并不代表书法发展的方向。

《爨宝子碑》是一件不成熟的作品，但是它极具特色的个性风格，又让它在书法长河占有一席之地。

清道光年间，金石学家、收藏家阮元任云贵总督时访得一方石碑，就是"二爨"其二的《爨龙颜碑》。康有为对此碑推崇备至，他在《广艺舟双楫》中将《爨龙颜碑》列为"神品第一"，还赞其"下画如昆刀刻玉，但见浑美；布势如精工画人，各有意度，当为隶、楷极则"。

和《爨宝子碑》相比，《爨龙颜碑》要高明得多。《爨龙颜碑》笔力雄强，结体茂密，继承汉碑法度，有隶书遗意。运笔方中带圆，笔画沉毅雄拔，兴酣趣足，意态奇逸。和《爨宝子碑》相比，它要中正平和一些。如果要学习"二爨"，《爨龙颜碑》是可以取法的范本。

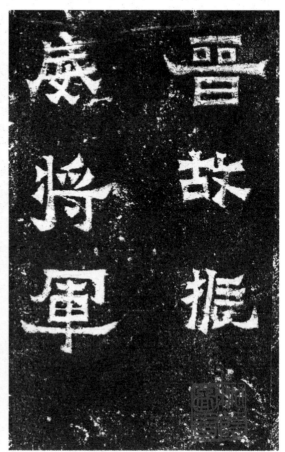

爨宝子碑（局部）

双钩

执笔法的一种，又叫"双苞"。对于"双钩"，有两种说法，一说即"五字执笔法"，是最常见的执笔法。另一说，大、食、中三指同"五字执笔法"，但无名指和小指弯曲，不接触笔管。

封慈墨衿頼昔
盈愛衷抱陶柔
流之殷日甄翰
雲旬之月陰養
飛於情所陽故
雨於發照所能
殷翰於咸生津

龙藏寺碑（局部）

由隶向楷的过渡

　　隶书、魏碑向楷书过渡，南方秀媚书风和北方刚劲书风的融合是历史的必然，这种过渡与融合在南北朝后期已经在悄悄进行着。隋代的大一统，加快了这种过渡和融合的步伐，《龙藏寺碑》就是这种过渡和融合的代表。

　　《龙藏寺碑》上的字体已是标准的楷书，只不过在有些横画和捺画上，还可以看到一点隶书的痕迹。康有为认为《龙藏寺碑》不仅是隋碑第一，而且影响了唐代虞世南、欧阳询、薛稷、陆柬之等。隋代是承上启下的朝代，《龙藏寺碑》则是承上启下的名碑，它对唐代楷书的完善和多种清丽风格的形成影响很大。

　　另一通很有名的隋碑是《董美人墓志》。

　　隋代书法是由隶书过渡到楷书的关键，有一些碑碣，已经完全抛弃了隶书笔法，与唐代以后的楷书没有多大区别，《龙藏寺碑》《董美人墓志》就是这样的作品。

　　《董美人墓志》是小楷作品。一般评论认为《董美人墓志》开创了唐代钟绍京小楷一路先河，这种说法并不完全准确。从大处讲，它对唐代楷书的形成，尤其是唐初虞世南、欧阳询、褚遂良等人的楷书有很大影响。从小楷的角度讲，受《董美人墓志》影响最大的应该是《苏孝慈志》的小楷，而钟绍京小楷无论用笔结体都与之有一定的差别。

　　隋代名碑，还得提一提出土较晚的《苏孝慈志》。此碑是清光绪十三年在陕西蒲城县出土的。碑出土以后，有人认为是后人赝作，但把当时号称能书的人的字和它相比，都达不到它的高度，根本就无从作赝，才相信它是真的隋碑。

魏晋南北朝时期著名书法家

钟繇　在一个月黑风高的夜晚，著名书法家韦诞刚刚修好的墓被人偷偷地挖开了，而挖墓之人居然是定陵侯、太傅钟繇。

钟繇是中国书法史上伟大的书法家之一。他在汉末就已经官至尚书仆射，封东武亭侯；魏文帝时为廷尉，封崇高乡侯，迁太尉；明帝时进太傅，封定陵侯。

钟繇因为酷爱书法，与同样热爱书法的曹操关系很好。他经常与当时的书法名家曹操、邯郸淳、韦诞、孙子荆等人在一起探讨书艺。他本人更

钟繇　荐季直表

是殚精竭虑，研习书法。白天与人在一起，就在地上画字；晚上睡觉，就用手指在被盖上练习，连被盖都常常被划穿了。他师法曹喜、蔡邕、刘德升等，博采众长，兼善各体，尤其是楷书，可以说是前无古人。张怀瓘《书断》曾评价他的书法："真书绝世，刚柔备焉。点画之间，多有异趣，可谓幽深无际，古雅有余。秦汉以来，一人而已。"

　　这样一个德高望重的书法名家，为什么会有掘人坟墓的疯狂举动呢？据说，韦诞得到蔡邕写的《笔法》一书。此书对书家来说，无异于习武者的剑谱拳经、习医者的家传秘方。但韦诞秘而不宣，钟繇多次苦苦求他相借，韦诞都不答应，钟繇曾因此痛恨呕血，曹操用五灵丹才救了他的命。韦诞死后将《笔法》殉葬，带入坟墓。于是，钟繇才有了掘墓的疯狂举动。

皇象　在江苏江宁（今江苏省南京市）尊经阁下，原来有一块石碑，叫《天发神谶碑》。此碑在清代已经被焚毁，但有拓本传世。其碑上的书法非常奇特，字是小篆，但全用方笔，转折处如刀砍斧劈，方折而出锋，被清代张廷济称为"两汉来不可无一、不能有二之第一佳迹"。这块碑的书写者，是三国时东吴的皇象。

皇象的书法在当时很有名，与严武的棋、曹不兴的画等并称"八绝"。他也被有的人称为"书圣"。包世臣《艺舟双楫》中说："草书唯皇象、索靖笔鼓荡而势峻密，殆右军所不及。"对皇象评价极高。

除了《天发神谶碑》以外，皇象有《急就章》传世，是章草中的精品。

索靖　在一条官道上，唐初大书法家欧阳询骑着马，慢慢地走着。忽然，他看见路边有一方石碑，停下来看，碑文是晋代大书法家索靖所书。他觉得索靖的书法并不如传说中那么好，于是连马都没有下，就离开了。但他心中不由得疑惑，如果索靖的书法真不好，为什么会有那么大的名气呢？于是他掉转马头，回到碑下，跳下马，走到石碑前仔细看起来。觉得有点意思，继续一个字一个字、一笔一画地仔细看，才发现妙不可言。"银钩虿尾"的用笔，法度森严的结体，让他流连忘返。于是他坐下来，细细地品味。天色晚了，还不忍离去，他干脆睡在碑下。就这样，他认真地学习了三天三夜，才恋恋不舍地离开。

索靖曾被任命为征西司马，所以人称"索征西"。他是张芝姐姐的孙子，书法是家传。他擅长草、隶，尤精章草，与卫瓘齐名。梁武帝重其书，称"如飘风忽举，鸷鸟乍飞"。他的传世书迹有《七月帖》《月仪章》《出师颂》等。苏轼曾说："笔成冢，墨成池，不及羲之即献之；笔秃千管，墨磨万锭，不作张芝作索靖。"对他的评价是非常高的。

七月廿六日靖白陛

下伏惟不得一勞倦信复

表無善及十求東言事

多到索諸向

卫瓘　卫瓘出身于一个书法世家，卫家四代都是书法名家。卫瓘的父亲卫觊是曹魏的重要谋臣，也是著名的书法家；卫瓘的儿子卫恒，书名超过父祖；卫恒的从妹卫铄就是大名鼎鼎的卫夫人，"书圣"王羲之的老师。

卫瓘的书法学习张芝，也继承了父亲卫觊的篆法。而索靖是张芝姐姐的孙子，学习张芝，可以说是继承家学。后人评价卫瓘的书法"放手流便过索，而法则不如之"。但是卫瓘自我评价是"我得伯英（张芝）之筋，恒得其骨，索靖得其肉"。按卫夫人《笔阵图》"善笔力者多骨，不善笔力者多肉。多骨微肉者谓之筋书，多肉微骨者谓之墨猪。多力丰筋者圣，无力无筋者病"理解，卫瓘本人还是认为自己超过索靖的。

卫瓘　顿首州民帖

陆机　晋武帝太康十年的一天，有两个丰神俊朗的年轻人，从江南来到京城洛阳，前往著名学者、太常张华的家。这两个年轻人就是陆机和陆云。

二陆在当时备受瞩目，尤其是陆机。他们的祖父陆逊是东吴名将，曾率军火烧刘备连营八百里。父亲陆抗也是东吴名将，一直率兵与魏国羊祜对抗。陆机十四岁就成为牙门将。东吴灭亡后，他和弟弟陆云闭门读书十年。早在二十岁左右，他因写作《文赋》而名动天下。

陆机的学问确实很好，才华横溢，诗文辞赋冠绝一时。张华曾评价他说："伐吴之役，利获二俊。"意思是说讨伐吴国，最大的收获是得到陆氏兄弟。在当时，陆机是南方文化的代表人物，其书法也是如此。他所书写的《平复帖》，是现存最早的写在纸上的书迹，也是我国书法史上存世最早的名人书法真迹。

卫铄　中国古代，善书的女子不少，但真正享有大名、自成一家的不多。东晋时期有一位女书法家，在中国书法史上却是赫赫有名，她不仅字写得好，理论水平也很高，最了不起的是，她是王羲之的书法老师。

她就是卫瓘的侄女、卫恒的从妹卫铄。世称"卫夫人"。

卫夫人出身书法世家，师承钟繇。王羲之在年轻的时候，从她学书。从存世书迹看，她的小楷深得钟繇神气，其笔法结体不在王羲之的小楷作品《孝女曹娥碑》《乐毅论》之下。

有一弟子王逸少甚能學衛真書咄咄逼人筆勢洞精字體遒媚師可詣晉尚書館書耳仰憑至鑒大安之弟子李氏衛和南

衛夫人書

衛稽首和南近奉勑寫急就章

遂不得與師書耳但衛隨世所

學規摹鍾繇遂應多載年廿

五

五六

卫铄　近奉帖

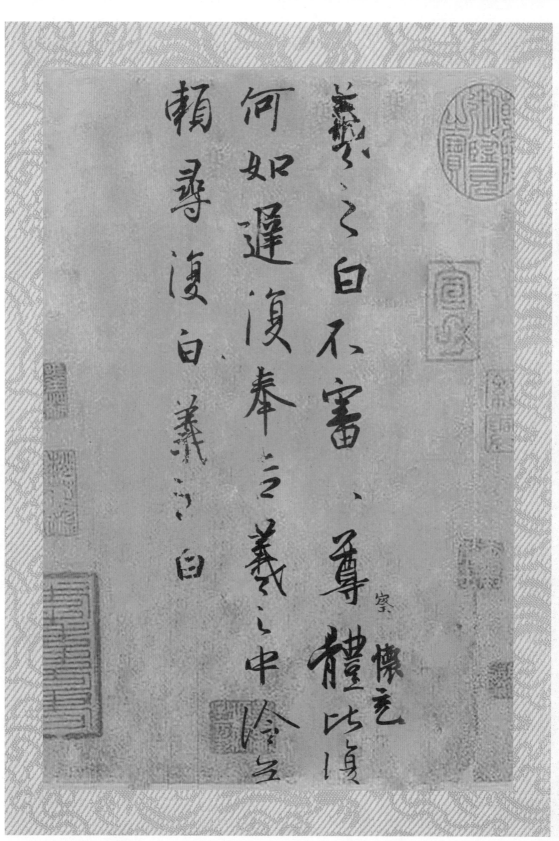

王羲之　如何帖（局部）

王羲之　说到中国书法，就不能不说到王羲之。在一定程度上，王羲之就是中国书法的代名词。

王羲之曾任右军将军、会稽内史，所以又称"王右军""王会稽"。他是中国书法史上最为著名的书法家之一，被誉为"书圣"。

王羲之年轻的时候，跟随卫夫人学习书法，打下了坚实的基础。他北游名山大川，探寻前人书迹，开阔眼界。他在题卫夫人《笔阵图》后中写道："予少学卫夫人书，将谓大能。及渡江北游名山，见李斯、曹喜等书，又之许下，见钟繇、梁鹄书，又之洛下，见蔡邕《石经》三体书，又于从兄洽处见张昶《华岳碑》，始知学卫夫人书，徒费年月耳。遂改本师，仍于众碑学习焉。"

王羲之草书学张芝，正书学钟繇，又遍习蔡邕、曹喜等人的书法，一变两汉以来的质朴之风，开创了晋、宋以来的妍媚流丽的书风。梁武帝《古今书人优劣评》说王羲之的书法"字势雄逸，如龙跳天门，虎卧凤阙"。唐太宗尤其喜爱王羲之的书法，还为《晋书·王羲之传》写了《论》，说："详察古今，研精篆素，尽善尽美，其唯王逸少乎！观其点曳之工，裁成之妙，烟霏露结，状若断而还连；凤翥龙蟠，势如斜而反正。玩之不觉为倦，览之莫识其端。心摹手追，此人而已，其余区区之类，何足论哉！"

王羲之的书迹传世不少，除《兰亭序》外，还有《丧乱帖》《十七帖》《姨母帖》《快雪时晴帖》《孝女曹娥碑》《黄庭经》《乐毅论》《东方朔画赞》等，虽多为后人摹本，但也弥足珍贵，历代宝之。

王献之　王献之，因曾做过中书令，世称"王大令"。

王献之对自己的书法非常自信，甚至自认为超过父亲王羲之。但据他的学生，南朝宋时期的羊欣在《采古来能书人名》中说王献之书"骨势不及父，而媚趣过之"，应该是符合事实的。

但王献之并非无理由自信，他以一生精力研习书法，他不满足一切都和别人一样，所以自创新体，他的草书在《洛神赋十三行》中达到巅峰。王献之的书法作品用笔自由潇洒，充满了张力和生命力，张怀瓘在《书断》中说："子敬才高识远，行草之外，更开一门。夫行书，非草非真，离方遁圆，在乎季孟之间，兼真者，谓之真行；带草者，谓之行草。子敬之法，非草非行，流便于草，开张于行，草又处其中间……笔法体势之中，最为风流者也。"

王献之的传世书迹有《洛神赋十三行》《地黄汤帖》《鸭头丸帖》《中秋帖》《送梨帖》《保母帖》《辞中令帖》《鹅群帖》等，有一些可能是后人的临本或摹本。

承服贤气丸故以为佳也
此脉萓者甚懃平之不
欲至十斋云可至

王献之　肾气丸帖

切割不能自勝當奏奏奏

日去六日告諸慰復不復如如

脚中日膝也吾日弊雖以

二廿

自頭夏歉情熱轉積執筆

增懷美保愛鑒冬了言不

帖非

三十五

羊欣 三月六日帖

宋中散大夫羊欣書

三月六日臨頓首慕春感槿

羊欣　羊欣是王献之的外甥，他跟随王献之学习书法，隶、行、草书都很不错，名重当时，被誉为"一时绝妙""最得王体"。他学王献之的书法，甚至达到了乱真的地步，当时有一句流行的话说："买王得羊，不失所望。"然而，和王献之的书法相比，羊欣的差距其实很大。梁武帝在《古今书人优劣评》中评羊欣书最为精彩。他说："羊欣书如大家婢为夫人，虽处其位而举止羞涩，终不似真。"

羊欣一生将王献之奉为神明，对王献之书法亦步亦趋，终生不敢越雷池一步，虽然名重一时，但成就并不是很大。

他的传世书迹有《笔精帖》，其著有《采古来能书人名》《笔阵图》等。

王僧虔　王僧虔是王导的五世孙，王羲之的四世族孙，有着家传的书法技艺。他历仕南朝宋、齐两朝，书名很大。据说宋文帝看见他书素扇，感叹说："非惟迹逾子敬，方当器雅过之。"

南朝宋文帝死后，宋孝武帝即位，他喜爱二王书法，自己也很能写字，但器量狭小，使得王僧虔不敢好好写字，常常故意把字写得很俗。南朝齐时期，齐高帝萧道成也是一个喜爱书法的人，字也写得很好。有一次，他和王僧虔比赛书法，问王僧虔谁的字第一。王僧虔说："臣书第一。"大家听他这样回答，都捏了一把汗，齐高帝的脸色不太好看了。王僧虔又

徐徐地说："陛下书也第一。"大家都很奇怪，齐高帝问他怎么解释。他
说："臣书臣中第一，陛下书帝中第一。"高帝大喜。王僧虔算是善于应对，
又没有阿谀奉承。

梁武帝在《古今书人优劣评》中说："王僧虔书如王、谢家子弟，
纵复不端正，奕奕皆有一种风流气骨。"这原本是袁昂《古今书评》中
用来评王羲之书法的话，被梁武帝用于此处，可见梁武帝对王僧虔书法
的推崇。

王僧虔传世书迹有《王琰帖》《御史帖》《陈情帖》等。

王僧虔　刘伯宠帖

张融　在二王书风笼罩南朝书坛的时候，也有少数书家并不买账。南朝齐高帝曾对大臣张融说："你的书法有骨力，遗憾的是没有二王的笔法。"张融回答说："我不遗憾没有二王法，二王应该遗憾没有我的法。"

张融在南朝宋、齐两朝，也算是草书大家了。据张怀瓘《书断》所说："书兼诸体，于草尤工。而时有稽古之风，宽博有余，严峻不足，可谓有文德而无武功。然齐、梁之际，殆无以过。或有鉴不至深，见其有古风，多误宝之，以为张伯英书也。"由此来看张融的书法作品水平不低。但没有达到二王的高度。所以，张融对齐高帝的回答被许多人理解为狂妄或自我解嘲。其实，张融的话是很有见地的，是一个艺术家追求自己的艺术风格的宣言，有一点像清初画家石涛所说"我自用我法"。比起后代规唐摹宋、仿董追赵的书匠们，是要高明得多。

陶弘景　陶弘景是南朝齐梁时期著名的医学家，后隐居于句曲山中。梁武帝在称帝前，就和陶弘景是朋友。自梁武帝称帝以后，凡遇到国家大事，还要写信向陶弘景请教。因此，当时人们称陶弘景为"山中宰相"。

陶弘景工草书、隶书，张怀瓘《书断》说他的书法"师钟、王"，与萧子云、阮研各得王羲之一体。萧子云善隶书、飞白，阮研行书学王羲之，陶弘景得楷法。《书断》还说陶弘景"真书劲利，欧（阳询）、虞（世南）往往不如"，这个评价确实很高。如果被黄庭坚称为"大字之祖"的《瘗鹤铭》真是他所书，那他的书法成就就更高得惊人了。

陶弘景写过《与梁武帝论书启》，从中可以看出他对书法的见解是很高明的。

岁得於华　　末象□□□　山之下仙家　相此胎禽浮　唯髣駢事亦□　洪流前固重　真侣瘗□　　　　降□山微君　丹楊外仙尉

　　也迤襄事□□銘不朽詞曰　　奥壇勢掩华亭愛集

午歲化於未方　人玄黄之幣藏乎　石□事□□　　厥土惟寧溝瀉

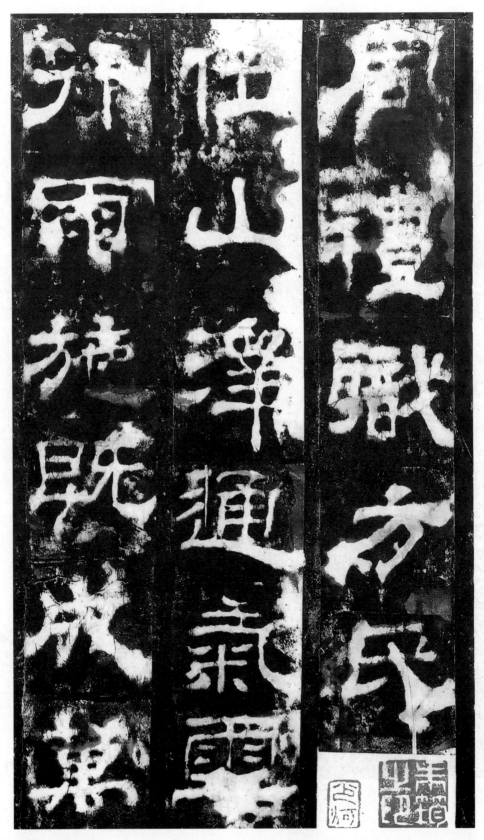

华山庙碑（局部）

郑道昭　北魏摩崖刻石中，最有名的当数《郑文公碑》。

郑文公即郑羲，北魏孝文帝时官至中书令，出任兖州刺史，但他的人品并不高，贪污鄙陋，甚至在做州刺史期间，他在西门接受了羊酒一类的贿赂，马上就拿到东门出售。尽管如此，郑文公却因此碑而留名。

郑道昭是郑文公的次子，他是一位书法家，曾任青州刺史、光州刺史等，累官至秘书监、平南将军。清嘉庆、道光年间，人们在山东云峰山、天柱山等处，发现郑道昭所书刻石四十余处，包括《郑文公上碑》《郑文公下碑》《论经诗》《观海童诗》等。康有为曾称赞他的书法"体高气逸，密致而通理"。清代叶昌炽《语石》说："郑道昭云峰山上下碑及《论经诗》诸刻，上承分、篆，化北方之乔野，如筚路蓝缕进于文明。其笔力之健，可以剸犀兕、搏龙蛇而游刃于虚，全以神运。唐初欧、虞、褚、薛诸家皆在笼罩之内，不独北朝书第一，自有真书以来一人而已。"

赵文深　南北朝时期，当南方士人沉湎于温文尔雅、阴柔华美的审美趣味时，北方却刮起了一股强悍的阳刚之风。尤其是北魏时期，废除了魏晋以来的禁碑令，习学书法的人增多，书写镌刻的碑碣也多了起来，逐渐形成遒劲刚健的北派书风。这种书风在北齐、北周时期仍然继承并有所发展，北齐颜之推、北周赵文深是其中的杰出代表。

赵文深本名文渊，隋入唐后，避唐高祖李渊讳，改名文深。他是北周著名的书法家，虽然也习钟繇、王羲之的笔法，但从他所书写的《华岳碑》看，他的笔法厚重朴质，是典型的北派书风。他的字尤其适合书写碑榜，甚至大书法家王褒在遇到书写碑榜时，都会请他帮忙。赵文深曾因为梁王萧詧新成的路寝题榜而增加了封邑二百户，还被任命为赵兴郡守。

王褒 北魏以来，北方统治者重视南方文化，礼遇南方文人。大文学家、诗人、书法家王褒兵败入长安，被委以重任，其文章书法，为北方士人学习的榜样。

王褒才华横溢，梁武帝很欣赏他，甚至把侄女嫁给了他。梁元帝时王褒为吏部尚书、左仆射。然而以文臣统兵的王褒，在兵败后被带到长安，但却受到周太祖的重用。南朝梁的书法大家萧子云是他的姑父，善草、隶，王褒从他学书，书名远扬。王褒到北方后，北方贵族都学习他的书法。《周书》说："平江陵之后，王褒入关，贵游等翕然并学褒书。"

因萧子云是学王献之笔法的，故王褒承继的仍然是二王书法，所以直到唐代，王褒的书法仍然受到唐高祖和唐太宗的喜爱。

萧子云　出师颂

大唐风貌 法度森严

二王路线的延续

南朝的宋、齐、梁、陈四个时期，南方的审美趣味与北方民族迥异，重形式而轻内容，走的是绮靡清丽的道路。二王那种温文尔雅、风流倜傥的贵族书风深受六朝士人的喜爱，从羊欣、王僧虔到庾信、王褒，走的都是二王的路线，一直延续到隋代的智永。

智永是南北朝至隋朝的一个和尚，他俗姓王，是书圣王羲之的七世孙。他严守家法，专心学书，据说他书写了《真草千字文》八十余本，浙东诸寺各施一本。智永闭门精研书法数十年，功力之深、用笔之精熟可想而知，但也因此限制了他对传统的突破。

智永还把正宗的二王法传授给虞世南，对唐代书风产生了深远影响。

虞世南是著名学者顾野王的学生，他的书法得自智永亲授，是正宗的二王书法嫡传。他的书法被唐代李嗣真在《书后品》中称为"罗绮娇春，鹓鸿戏沼"。

潘六云日来情とつ云
好気小奴士沖小菊
快才

四十二

四十四

欧、褚书法的继承与变化

如果说隋唐以前，书法是人们的一种爱好，那么隋唐以后，书法逐渐成了读书人的一门必修课。

唐代实行科举制度，对士子有"四才三铨"的要求。所谓"四才"，是铨选的四条标准，即身、言、书、判。其中"书"指书法，要求"楷法遒美"，楷书要写得很好。也就是说，如果书法不好是考取不了功名的，也就不能进入仕途。

唐初，南方审美趣味占主导地位，绮靡柔弱，这与泱泱大唐的开阔恢宏很不协调相称。因此，一些有识之士主张融合南北文化，改变局面。在书法上，由于唐太宗的喜爱，二王书风一直影响着唐初书坛，当陈子昂提出要以魏晋风骨改变唐初承六朝余绪的绮靡文风时，欧阳询也开始对二王书风进行一些改革了。

欧阳询对纯粹的二王书风一统天下的情况不满意，他要探求一条自己的路，形成自己的书法风格。于是，他向北碑、汉隶学习，于规矩中见飘逸，变虞书的"内含刚柔"为"外露筋骨"，楷法中又有隶意，终于形成自己的书风，被称为"欧体"。

贞观十二年，虞世南去世了，唐太宗对这位书法老师缅怀不已。他对魏征说："虞世南去世了，欧阳询年事已高，以后没有人和我讨论书法了。"魏征说："有。褚遂良学二王书很有心得，下笔遒丽，可以和他讨论。"唐太宗马上宣褚遂良进宫，看了他书写，又和他讨论书艺，非常高兴，马上诏令侍书。

褚遂良也是一个书法天才，他也不满意紧守二王法，甚至对欧阳询的新书体也有看法。他广习北碑，博采众长，终于形成了自己的风格。褚遂

良的楷书，显现出一种飘逸流动的美。

初唐的楷书名家，还有一位薛稷，他和虞世南、欧阳询、褚遂良合称"初唐四大家"。他的书法，走的是褚遂良的道路，所以当时有"买褚得薛，不失其节"的说法。薛稷的《信行禅师碑》也是临习的楷书范本。宋徽宗赵佶就师法薛稷，后来自创瘦金体。

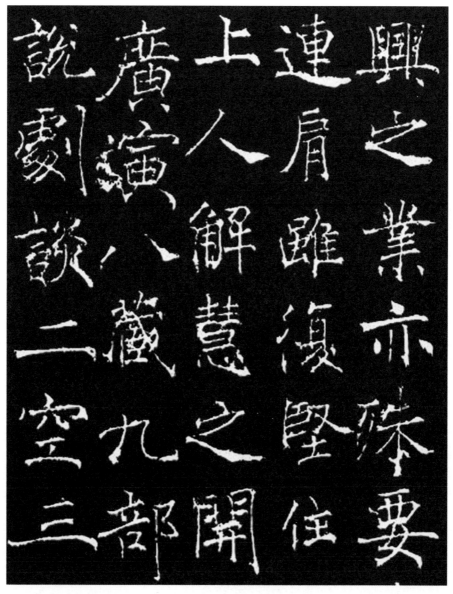

薛稷　信行禅师碑（局部）

堂堂正气的颜书

　　盛唐时期，政权稳固，经济发达，国力强盛，文化繁荣，达到中国封建社会的巅峰。这个时期，陈子昂倡导的诗歌革新，经过李白、杜甫、王维、高适、孟浩然、王昌龄等人的努力，已经成功完成了唐诗的改革。在吴道子、王维、李思训、李昭道等人的努力下唐代绘画也已经显现辉煌。唐代书法，也经历了几次变化。

　　唐初，尚二王书，但总体的审美要求是瘦硬，杜甫就说"书贵瘦硬方通神"。盛唐时期，审美趣味有些变化，丰腴肥劲的书风受到人们的喜爱，这种风格的楷书代表人物是徐浩和颜真卿。完成盛唐书法变革的是颜真卿。

　　苏轼在《东坡题跋》中说："君子之于学，百工之于技，自三代历汉至唐而备矣。故诗至于杜子美，文至于韩退之，书至于颜鲁公，画至于吴道子，而古今之变、天下之能事毕矣。"对颜真卿的评价非常高。他所说的关键，在一个"变"字。颜真卿的楷书一变贵族的雅化韵味为大众的通俗平易，二变境界狭小为气势恢宏。

　　自魏晋以来，楷书和行书都是以左紧右舒的侧姿取媚的，所有的横画都是左低右高，使字呈微侧之势。在结构上，则是向中心靠拢的所谓"中宫紧密"式，字画左右有相背之感。颜真卿改变了这种欹侧的结构，横画端平，左右基本对称，使每一个字都以正面的形象示人，有一种堂堂的正气。同时，左右的主要竖画呈圆弧形，使字形开展而丰满。

　　颜真卿早年的楷书，如《多宝塔碑》，有明显的向民间书手学习的痕迹。中年逐渐以外拓笔法改变欧、虞的内擫笔法，以圆笔易方笔，横平竖直，蚕头燕尾，已基本形成颜体的风格。晚年以《颜勤礼碑》和《麻姑仙坛记》

为代表，尤其是《麻姑仙坛记》，形成了雄伟开阔，遒劲方正，充满阳刚之气的"颜体"。

苏轼《东坡题跋》中还说颜真卿书"雄秀独出，一变古法，如杜子美诗，格力天纵，奄有汉、魏、晋、宋以来风流，后之作者，殆难复措手"。

颜真卿的变革，影响所及，不仅是唐代书法，还有时至今日的中国书法。

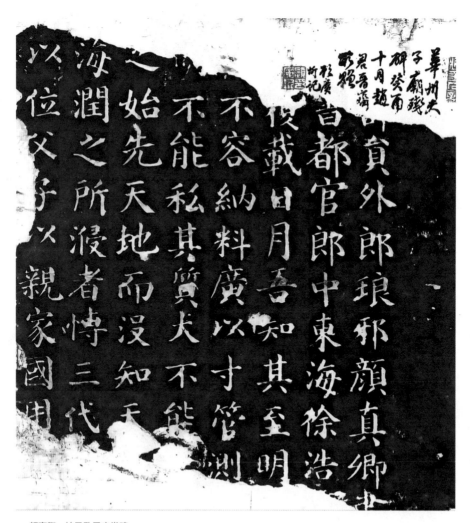

颜真卿　扶风孔子庙堂碑

又偏礙於毛其結宜一二百草利勿半撿被而呼為厭過

近闻州中侍金□
州吴希先至降
慰海隅□耳

楷法的极则

晚唐时期，官僚腐败，藩镇割据，宦官专权，李唐王朝无可奈何地走向衰亡。初唐的进取精神丧失殆尽，盛唐的恢宏之气不复存在，中唐的中兴气象也荡然无存。人们的兴趣由高山大河、皇邑通衢转向闺阁庭院、荷塘柳堤。审美理想也从宏壮开阔转变为含蓄哀愁。于是，李白、杜甫诗歌的宏博顿挫，变为李贺、李商隐的僻傀、缠绵；韩愈、柳宗元奇崛刚劲的散文变为小品文；吴道子大气磅礴的绘画变为张萱、周昉的仕女画；开阔大度的颜书，也被进一步规范化。

这一变化的推动者是柳公权。

柳公权的楷书吸收颜字的特点，将欧、褚中宫紧密欹侧取势的初唐风貌变得开展大方。他吸收二王及欧、褚的出规入矩的法度，改变了颜书通俗质朴的面貌，使柳书具有一种劲健、秀美、纯正的贵族气派，将唐代楷书形成新的风格。他的楷书被称为"柳体"，是书法史上四大楷体之一。

龙眼

龙眼是中国书法中的执笔法之一，也叫"虎眼"。此法手掌与地面垂直，五指弯曲成弧形，虎口向上，五指皆用指尖轻握笔管。此法追求形式，运笔时臂、肘、腕、指皆不灵活，用者极少，清代何绍基用此法。

太上洞玄消灾護命經

河東柳公權書

爾時元始天尊在七寶林中五明宮內與無極

聖眾放無極光明照無極世界觀無極眾生受無

極苦惱宛轉世間輪生死遞漂浪愛河流吹欲

唐人的行书成就

唐人重法，八法具备的楷书被他们发展到极致。虽然行书在唐代不是主流书体，但是，在日常生活的书信往来、诗文草稿等方面，使用最多的还是行书。因此，行书在唐代取得了极高的成就。唐初的重要书家，几乎都有行书传世，虞世南的《汝南公主墓志铭》、欧阳询的《季鹰帖》《卜商帖》、褚遂良的《枯树赋》、李世民的《温泉铭》等，都是行书中的名帖，但基本上还是走的二王行书的道路。

盛唐时期出了两位行书大家，一位是颜真卿，一位是李邕。

颜真卿是楷书大家，偶作行书，便成千古绝唱。

唐天宝十四年，安禄山谋反，颜真卿的堂兄常山太守颜杲卿和侄子季明守常山（现河北省正定县西南），被安禄山叛军杀害。颜真卿悲愤至极，写下了凛然正气、情动千古的《祭侄文稿》，被称为"天下第二行书"。

《祭侄文稿》与《争座位帖》《与郭仆射书》均为颜真卿行书精品。尤其是《争座位帖》，被苏轼称为"比公他书尤为奇特，信手自书，动有姿态"。后世有人把它与《兰亭序》合称"行书中的双璧"。

北海太守李邕是唐代书家中以行书名世的大家。

李邕的父亲，是为《昭明文选》作注的李善，是中国文化史上的名人。李邕家学渊深，诗文辞赋都有名于时，他的书法更是名重一时。李邕书法从二王入手，顿挫起伏，尽得其妙，又参以己意变化，形成自己的风格。

唐故
神剌
道史
碑君
東軍
府州
鄂
州

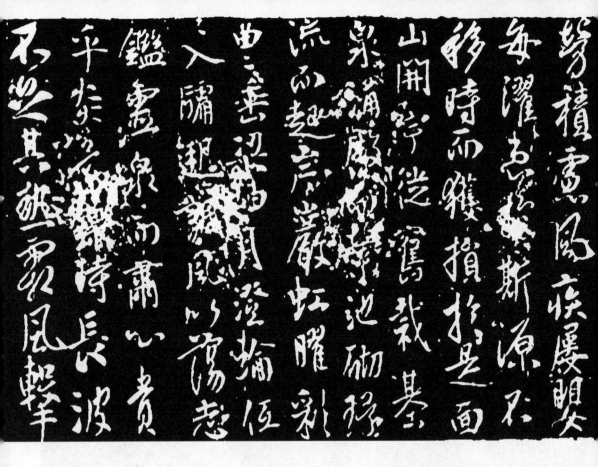

自古以来，大多人以篆、隶、楷等书书碑，唐太宗是第一个以行书书碑的人。这位极爱书法的皇帝，留下了《温泉铭》和《晋祠铭》两通用行书书写的碑。此后，以行书书碑的人就多起来了，李邕是其中较有名的。据说，他书写的碑刻有八百通之多。李邕的《岳麓寺碑》《云麾将军碑》《法华寺碑》《卢正道碑》等，都是行书中的精品，其中《岳麓寺碑》和《云麾将军碑》尤为出色。李邕的书法对宋代苏轼等人，尤其是元代赵孟頫影响极大。

晚唐时期柳公权的行书《蒙诏帖》，也是行书中的名品。

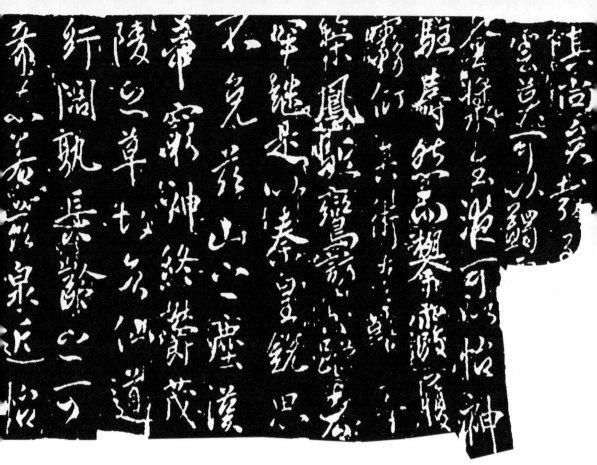

李世民　温泉铭（局部）

计白当黑 ——————————

　　清代书法家邓石如说："字画疏处可使走马，密处不使透风，常计白以当黑，奇趣乃出。"所谓"计白当黑"，就是把没有字画的空处，也当作作品的一部分来对待。

　　一幅好的书法作品，需要将有字画的黑和无字画的白合理分布，形成疏密相间、聚散相生、虚实相映，顾盼生姿的艺术效果，如同音乐的节奏变化。这是中国书法结体和章法的金科玉律。

颠张醉素

　　大唐帝国在如日中天的辉煌和森严的法度之中，也有掣鲸碧海、龙翔凤翥般的浪漫精神。因此，在诗歌领域，既有杜甫这样的现实主义高峰，也有李白这样的浪漫主义巨匠；在绘画领域，既有写实主义的李思训、李昭道父子的青绿山水，也有浪漫主义的吴道子、王维的水墨淡彩；在歌舞领域，既有气壮山河的《秦王破阵乐》，也有轻灵妙曼的《霓裳羽衣舞》；在书法领域，既有初唐四家和颜真卿、柳公权的楷书极则，也有一股涌动着的浪漫激流。

　　大唐的浪漫书家，并不愿意受法度森严的楷书的束缚，而喜爱更能张扬个性的草书。他们甚至不满意二王贵族气息的今草，而将今草发展为汪洋恣肆、鬼骇神惊的狂草，将草书艺术推到顶峰。

　　初唐时期，出了一位草书名家孙过庭。他以草书书写了一部《书谱》，至今墨迹犹存。孙过庭的草书，完全走的是二王的道路，宋代米芾认为唐

人草书得二王法者，没有能超过孙过庭的。

盛唐开元、天宝时期，群贤毕至，群星璀璨。书法领域，也是人才辈出，除徐浩、颜真卿、贺知章之外，还诞生了张旭和怀素两位草书大家。

张旭的草书源自张芝、二王以来的规矩法度。从张旭的《郎官石记》看，张旭的楷书的基本功力非常深厚。他的草书从有法到无法，是他自我思想、自我感受的一种外化。因此，他创作出如此前无古人的狂草作品，开创了草书的新时代。

怀素是与张旭同时期齐名的草书大家。据说，当时的名流，如李白等有诗赞美怀素的草书（绝大部分都叫《怀素上人草书歌》）书法的就有二十多人。仅此一点，就可以看山怀素草书的成就和影响。

张旭与怀素两大草书家，被称为"颠张醉素"。张旭嗜酒。他作书时，往往在酒酣耳熟之后，挥笔大叫，有时甚至脱下帽子，以头发入墨，然后用头发在纸上挥洒而书。如此之"颠"，其实是追求艺术创作时的精神极度解放。

唐人篆隶

篆书和隶书在唐代不太受欢迎，名家也不太多。李白的族叔李阳冰是唐代最有名的篆书大家之一。他学习李斯篆书，变其平整为圆转流畅，变其规整为婀娜多姿。他对自己的书法非常自信，说："斯翁（李斯）之后，直至小生。曹喜、蔡邕不足言也。"当时人请颜真卿书碑，一定要请李阳冰篆额。后人对他的篆书评价极高，称为李斯之后第一人。他的《三坟记》《碧落碑》《缙云县城隍庙记碑》《谦卦铭》《怡亭铭》《般若台铭》等都是篆书中的名品。

唐代写篆书的人少，隶书名家也不多。除唐玄宗外，只有韩择木、蔡有邻、李潮、史惟则数人而已。

李潮的得名，是因为杜甫的一首诗。

杜甫在《李潮八分小篆歌》诗中称李潮为"吾甥"，对他的书法赞颂有加，但显然是夸大之词。

据说蔡有邻是蔡邕的后人，生活在唐玄宗开元、天宝年间。他是唐代的隶书大家之一。唐窦臮在《述书赋》中说他的字"功夫亦到。出于人意，乃近天造"，评价很高。

唐代真正的隶书大家，是韩愈的叔父韩择木。

韩择木的隶书，名重一时，被人比之于东汉蔡邕。窦臮在《述书赋》中称他为"八分中兴"，他的传世书迹有《告华岳府君文》《南川县主墓志铭》《叶慧明神道碑》《桐柏观记》《曹子建表》等。

李阳冰　三坟记（局部）

隋唐著名书法家

智永　　毛笔是易损的，但要写坏一支毛笔也非易事。有一位书法家为了学书，三十余年足不出户，写坏的笔头装满了整整五个大竹篓。每个大竹篓的容积是一石。他做成一个大冢，把这五个竹篓埋了进去，称之为"退笔冢"。这就是"退笔成冢"这个典故的由来。

随着他的书名渐渐响亮，登门求书的人络绎不绝，以至于把门限（门槛）都踏破了。不得已，他只好把门限用铁皮包起来。"铁门限"这个词语就是这样来的。

这位书法家就是智永，他是一名出家人。

李嗣真在《书后品》中将智永其书列于"中中品"，并评价说他"精熟过人，惜无奇态"。张怀瓘在《书断》中说智永"气调下于欧（阳询）、虞（世南），精熟过于羊欣、薄（绍之）"。从智永最著名的传世书法真草《千字文》看，这个评价是准确的。

然而，苏轼对智永的评价有些不同，说："永禅师书，骨气深稳，体兼众妙，精能之至，返造疏淡。如观陶彭泽诗，初若散缓不收。反复不已，乃识其奇趣。"又说："永禅师欲存王氏典型，以为百家法祖，故举用旧法，非不能出新意求变态也。然其意已逸于绳墨之外矣。云下欧、虞，殆非至论。若复疑其临仿者，又在此论下矣。"

天地玄黃　宇宙洪荒　日月
盈昃　辰宿列張　寒來暑往
蓋此身髮　四大五常　恭惟鞠養　豈敢毀傷
女慕貞絜　男效才良　知過
必改　得能莫忘　罔談彼短　靡恃己長　信使可覆　器欲
難量　墨悲絲染　詩讚羔羊
景行維賢　克念作聖　德建
名立　形端表正　空谷傳聲
虛堂習聽　禍因惡積　福緣
善慶　尺璧非寶　寸陰是競
資父事君　曰嚴與敬　孝當
竭力　忠則盡命　臨深履薄
夙興溫凊　似蘭斯馨　如松
之盛　川流不息　淵澄取映

秋收冬藏　閏餘成歲　律呂
調陽　雲騰致雨　露結為霜
金生麗水　玉出崑岡　劍號
巨闕　珠稱夜光　果珍李柰
菜重芥薑　海鹹河淡　鱗潛
羽翔　龍師火帝　鳥官人皇
始制文字　乃服衣裳　推位
讓國　有虞陶唐　弔民伐罪
周發殷湯　坐朝問道　垂拱
平章　愛育黎首　臣伏戎羌
遐邇壹體　率賓歸王　鳴鳳
在樹　白駒食場　化被草木
賴及萬方

樂殊貴賤　禮別尊卑　上和
下睦　夫唱婦隨　外受傅訓
入奉母儀　諸姑伯叔　猶子
比兒　孔懷兄弟　同氣連枝
交友投分　切磨箴規　仁慈
隱惻　造次弗離　節義廉退
顛沛匪虧　性靜情逸　心動
神疲　守真志滿　逐物意移
堅持雅操　好爵自縻　都邑
華夏　東西二京　背邙面洛
浮渭據涇　宮殿盤鬱　樓觀

智永　真草千字文（局部）

世南従去月廿七八李一南日

行左脚更痛遂不朝會至

今未好一待時向本省猶

不入內藥少日望可自

力脫降訪日以丙弄叁虞

世南裙

虞世南　大运帖（局部）

虞世南　　虞世南，他初仕经历了南朝陈、隋两代，入唐后受到唐太宗的礼遇，曾被授秘书监等职，封永兴县公。他是著名学者顾野王的学生，学识极为渊博。据说唐太宗出行，随从问带什么书随行。唐太宗说："带书干什么，带上虞世南就行了，什么书都在他肚子里。"所以，他又被当时人称为"书橱"。他为官清正，敢于直谏，被唐太宗赞为"博闻、德行、书翰、辞藻、忠直，一人而已，兼是五善"。

虞世南与欧阳询、褚遂良、薛稷并称为"初唐四大家"。

他的书法含蓄蕴藉，与欧阳询齐名，世称"欧虞"。张怀瓘《书断》评二人优劣说："欧之与虞，可谓智均力敌……论其众体，则虞所不逮。欧若猛将深入，时或不利；虞若行人妙选，罕有失辞。虞则内含刚柔，欧则外露筋骨。"

虞世南传世书迹有楷书《孔子庙堂碑》《破邪论》《昭仁寺碑》，行书《积年帖》《借乳钵帖》《枕卧帖》《翰墨帖》《汝南公主墓志铭》，草书《论道帖》《前书帖》等。

欧阳询　在欣赏著名的《九成宫醴泉铭》时，你绝不会想到作者的长相奇丑。唐太宗曾感叹说："没有想到欧阳询的名声传得那么远。不过他们看到欧阳询的书法，一定以为他是一个魁梧漂亮的人，绝对想不到他长得那么丑。"

欧阳询幼年遭遇并不顺。他的父亲在南朝陈时以谋反罪被诛，幸运的是他被江总收养，并且让他接受了良好的教育。他是一个书法天才，学习二王法很有心得。

他的楷书、行书，被张怀瓘在《书断》中称为"虽出于大令，亦别成一体，森森焉若武库之矛戟，风神严于智永，润色寡于虞世南"。宋代朱文长《续书断》中说他"杰出当世，显名唐初，尺牍所传，人以为法"。"欧体""颜体""柳体""赵体"合称为中国书法史上的"四大楷书"，是后人学习楷书的最好范本之一。

据说欧阳询的书法不仅在大唐很受欢迎，而且书名远播，高丽就曾经派人到长安，以重金向朝廷请欧阳询的法书。

欧阳询的传世书迹有《九成宫醴泉铭碑》《皇甫诞碑》《化度寺邕禅师碑》《虞恭公温彦博碑》《九歌碑》《张翰帖》《卜商帖》《仲尼梦奠帖》《千字文》等，著有《三十六法》等书论。

真一、行二、草三

因书体不同，执笔高低的一个参考比例也不同。同样大小的字，真书执笔如果距笔毛一寸，那么行书就得两寸，草书就得三寸。字越大，距笔毛越远；字越小，距笔毛越近。宋代黄伯思《东观余论·论书八篇示苏显道》说："逸少（王羲之）书法有真一、行二、草三，以言执笔法去笔跗远近耳。"明代解缙《春雨杂述·书学详说》说："真书去毫端二寸，行三寸，草四寸。"

卜商讀書畢見孔子問曰何爲於書商曰書之論事昭昭如日月之代明離離如星辰之錯行商所志之於弗敢忘也

欧阳询　卜商帖

褚遂良　唐高宗时封褚遂良为河南县令，世称"褚河南"。他的父亲褚亮是唐初名臣，与虞世南、欧阳询关系很好，褚遂良从小就受到虞、欧这两位书法大师的指点，起步极高。他深得二王精髓。据说唐太宗收了一大堆王羲之的书迹，真伪杂陈无法辨别，褚遂良一一分辨，无一错误。

褚遂良不满足紧守二王法度，对欧阳询的新书体也有独到见解。他广习北碑，博采众长，形成了自己的风格。他的字仍带有浓厚的隶书方笔笔意，但结体疏朗，灵活流动，在严谨的法度之中显示出高度的艺术美。张怀瓘在《书断》中说："少则服膺虞监，长则祖述右军。真书甚得其媚趣，若瑶台青锁。窅映春林；美人婵娟，不任乎罗绮。增华绰约，欧、虞谢之。"

褚遂良的传世书迹有《雁塔圣教序》《伊阙佛龛碑》《孟法师碑》《同州圣教序》《房玄龄碑》《倪宽赞》《阴符经》《枯树赋》《帝京篇》等。他临写的王羲之《兰亭序》是唐人临摹的三大《兰亭序》之一。

漢興六十餘載海內艾安府庫充實而四夷未賓制度多闕上方欲用文武求之如弗及始以蒲輪迎枚生見主父而歎息群士慕嚮異人並出卜式試於芻牧弘羊擢於賈豎衛青奮於奴僕日磾出於降虜斯亦曩時版築飯牛之朋已漢之得人於茲為盛儒雅則公孫弘董仲舒兒寬篤行則石建石慶質直則汲黯卜式

則韓安國鄭當時定令則趙禹張湯文章則司馬遷相如滑稽則東方朔枚皋應對則嚴助朱買臣歷數則唐都洛下閎協律則李延年運籌則桑弘羊奉使則張騫蘇武將率則衛青霍去病受遺則霍光金日磾其餘不可勝紀是以興造功業制度遺文後世莫及孝宣承統纂修洪業亦講論六藝招選茂異而

望之梁丘賀夏侯勝韋玄成嚴彭祖尹更始以儒術進劉向王褒以文章顯將相則張安世趙充國魏相丙吉于定國杜延年治民則黃霸王成龔遂鄭弘召信臣韓延壽尹翁歸趙廣漢嚴延年張敞之屬皆有功迹見述於世參其名臣亦其次也

臣褚遂良書

褚遂良　倪宽赞

李世民　古代帝王中，书法能够自成体系的，大概只有宋徽宗赵佶一人。许多帝王一生酷爱书法，治国之余，孜孜以求，虽然未臻至境，但也斐然可观，尤其是因为他们的大力提倡，推动了书法的发展。梁武帝、唐太宗、唐玄宗、南唐后主李煜、宋高宗、清康熙、清乾隆等都是。

唐太宗李世民雄才大略，在艺术追求上却喜欢绮丽清丽的南方文化。他喜欢写诗，写的却是绮靡的宫体；他酷爱书法，喜欢的是含蓄蕴藉的王羲之。他向唐初最正宗的二王书法传人虞世南学习书法。他不是李后主、宋徽宗那样的昏庸之主，可以为自己的爱好而置国家大事于不顾。他是一个治国明君，日理万机，不可能像纯粹的书家一样花那么多精力在书法练习上。因此，他的书法并没有达到最高境界，也没有完全得到二王书法的精髓，但粲然可观。从现存的《晋祠铭》《屏风帖》《温泉铭》等书法作品可以看出这一点。

唐太宗对书法的最大贡献在于大力提倡书法以及对不同书法风格的包容。唐初能形成良好的书法环境并取得巨大的成就，唐太宗功不可没。

陆柬之　学习行书和草书的人，大概都临习过陆柬之的《书陆机文赋》。虽然不是最好的范本，但它是唐人真迹的代表。

陆柬之是虞世南的外甥，书法家传，又学习欧阳询书，晚学二王书，书与欧、虞齐名，但实际上略有差距。朱长文在《续书断》中说陆柬之的书法"意古笔老，如乔松倚壑，野鹤盘空"。他的传世书迹除《书陆机文赋》之外，还有《头陀寺碑》《急就章》《龙华寺额》《兰若碑》《临兰亭序》等。

李世民　晋祠铭（碑额）

款识

款识，本指刻、划、印、写在器物身上，能表明器物制作的年代、产地、用途、工匠，或收藏者姓名的文字或符号，亦叫铭文。

后世把在书画上标题姓名、年月乃至诗文题跋、创作缘由等，也称"款识""题款"或"款题"。"画之款识，唐人只小字藏树根、石罅，大约书不工者，多落纸背。"至宋代，始记年月，也仅细楷，书不两行。元人从款识、姓名、年月，发展到诗文题跋，有百余字者。至明清，题跋之风大盛，至今不衰。许多书法作品都是由正文、款识、印三者构成，缺一不可。

孙过庭　有一份法帖，习学草书的人既要学其理论，又要习其书法，这就是唐代孙过庭的《书谱》。

孙过庭，曾任武则天朝右卫胄曹参军、率府录事参军。他工正、行、草书，尤以草书著名。他的草书，得二王法，但又有些变化。米芾在《书史》中说他的草书"甚有右军法。作字落脚差近前而直，此乃过庭法"。孙过庭的草书，上承二王，下启张旭、怀素，成就极高，所以学习草书的人，《书谱》是必临的范本。孙过庭又是著名的书法理论家，所著《书谱》是学习书法的人必读的著作。

薛稷　诗圣杜甫写过一首《观薛稷少保书画壁》，"我游梓州东，遗迹涪江边。画藏青莲界，书入金榜悬。仰看垂露姿，不崩亦不骞。郁郁三大字，蛟龙岌相缠。"诗中对薛稷的书法评价很高。然而，米芾在《海岳名言》中却说："薛稷书慧普寺，老杜以为'蛟龙岌相缠'。今见其本，乃如柰重儿握蒸饼势，信老杜不能书也。"

薛稷，唐睿宗时累迁太常少卿，封晋国公，后历太子少保、礼部尚书，世称"薛少保"。他是初唐楷书四大家之一，书法学虞、欧、褚，而于褚所得最多。因为几乎没有自己的风格，所以，他在"初唐四家"中成就最小。他是绘画名家，画名远超过书名，尤其是画鹤，堪称一绝。

薛稷的传世书迹有《信行禅师碑》《升仙太子碑碑阴题名》。

佛遺教經

姚秦三藏法師鳩摩羅什譯

釋迦牟尼佛初轉法輪度阿若憍陳如

最後說法度須跋陀羅應度者皆已

孙过庭　佛遗教经（局部）

贺知章　李白第一次到长安时，还没有多大的名气。他拿着自己的诗集去见当时已经名满天下的贺知章，当贺知章读到《蜀道难》时，对李白惊叹道："你简直是贬谪下凡的仙人呀！"于是，李白声名鹊起，被称为"谪仙"。后来，贺知章与李白成为好友，与张旭、崔宗之等八人被称为"酒中八仙"。杜甫曾有《酒中八仙歌》形容他们。

贺知章自号"四明狂客"，名士风流，诗文俱佳，又精于书法。历官礼部侍郎、兼集贤院学士、太子宾客，授秘书监，还回到故乡当道士。他擅长草书、隶书，只要心情好，有人求书，来者不拒。虽然一张纸只写了寥寥十数字，世仍以为宝。

　　贺知章传世的书迹有《孝经》《洛神赋》《胡桃帖》《上日等帖》等。

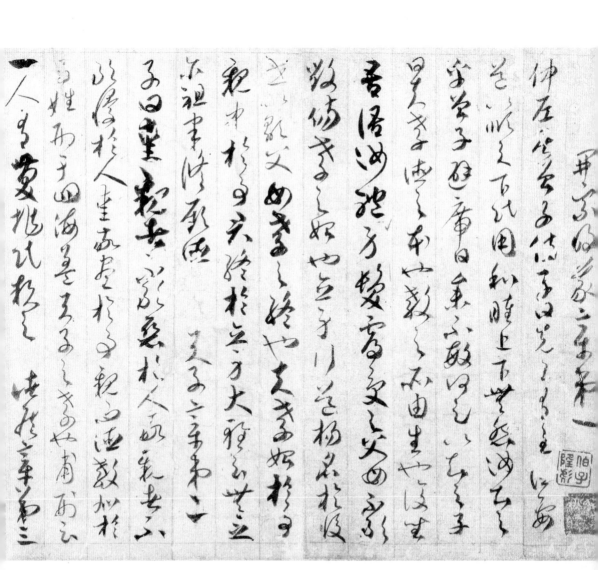

贺知章　孝经（局部）

张旭　韩愈在《送高闲上人序》中说："张旭善草书，不治他技。喜、怒、窘、穷、忧、悲、愉、佚、怨、恨、思、慕、酣、醉，无聊不平，有动于心，必于草书焉发之。观于物，见山水崖谷、鸟兽虫鱼、草木之花实、日月列星、风雨水火、雷霆霹雳，歌舞战斗，天地事物之变，可喜可愕，一寓于书。故旭之书，变动犹鬼神，不可端倪，以此终其身，而名后世。"像张旭这样终生一艺，精益求精的人是并不多见的，张旭也因此成为"草圣"。

　　张旭曾任率府长史，人称"张长史"。他和李白、贺知章、裴旻等友善。他的书法与李白的诗歌、裴旻的剑舞号称"三绝"。

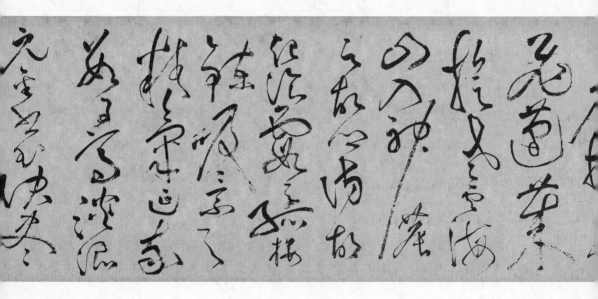

大唐王朝从贞观之治到开元、天宝年间，进入一个鼎盛时期。吏治清明，思想解放，开科取士，给所有的知识分子提供了进入仕途的可能。他们意气风发，笑傲王侯，充满了浪漫主义的精神风貌。法度森严的楷书代表了大唐王朝的恢宏之气，却不便抒发个人的浪漫情怀。于是，草书就成了他们抒发情感的最好形式。

张旭的草书来自对生活的观察，他见公主与担夫争道而得笔意，闻鼓吹而得其法，观公孙大娘舞《剑器》而得其神。如韩愈所说，天地万物，无不被他收入笔端。

他的传世墨迹有《古诗四首》《郎官石记》《肚痛帖》《自言帖》《春草帖》《孔君帖》《心经》等。

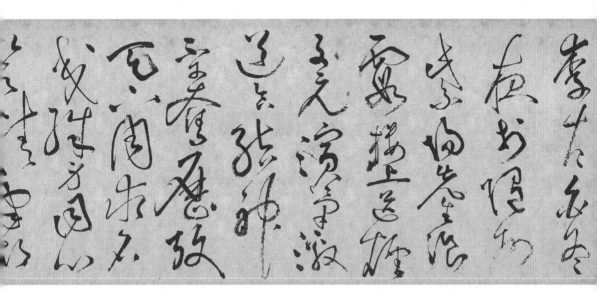

张旭　李青莲序（局部）

戴公又云馳豪骤墨列奔駟満座失聲看不及

醉來信手兩三行醒後却書書不得

人人欲問此中妙懷素自言初不知

語疾速者云來擬靜勝衣中之妙藏

志在新奇無定則古瘦灘離半無墨

醒狂來輕世界醉裏得真如

馳毫骤墨列奔駟満座失聲看不及

张旭　李青莲序（局部）

李邕　欧阳修不算是大书家，但却是著名的金石学家，所著《金石录》，收集金石碑版甚多，识见极高。他在《试笔》中说他最初见到李邕的书法，不太喜欢。但想到李邕以书法名世，一定有深趣，只是自己还没有看出来。于是他认真地去看，看久了才发现很少有人能赶得上李邕。他不由感叹说："得之最晚，好之尤笃。"

李邕曾任北海太守，世称"李北海"。他的书法初学王羲之，后摆脱二王书的束缚，形成自己的风格。他继唐太宗之后，以行书写碑，被称为"书中仙手"。他的书法，个性非常鲜明，字形左高右低，笔力舒展遒劲，给人以险峭爽朗的感觉。杜甫在《八哀诗·赠秘书监江夏李公邕》诗中说："干谒走其门，碑版照四裔……丰屋珊瑚钩，骐骥织成罽。紫骝随剑几，义取无虚岁。"

朱长文在《续书断》中评李邕的书说："邕书如宽大长者，逶迤自肆，而终归于法度。"但李邕更倡导创新，曾说："似我者俗，学我者死。"对后世的影响巨大。

他的传世书迹有《岳麓山寺碑》《云麾将军碑》《叶有道碑》《法华寺碑》《李秀碑》《大照禅师碑》《东林寺碑》等。

純孝孔哀是戲
封章頫拜墳墓
有轼帝念載形
王寵神札以飛

李邕　叶有道碑（局部）

钟绍京　小楷《灵飞经》是历代小楷作品中的精品之一，它的书写者是唐代书法家、收藏家钟绍京。

　　钟绍京以善书直凤阁。随唐玄宗平定韦氏之乱，进中书令，封越国公。书碑学薛稷。宋代曾巩在《元丰类稿》中说："绍京书也其字画妍媚，遒劲有法，诚少与为比。"武则天时宫殿、明堂等题署及九鼎铭文都是钟绍京所书，他收藏二王、褚遂良等人法书数量极多。他书写的小楷《灵飞经》风格秀逸，刚劲有力，线条流畅，至今仍被广泛传颂和推荐。

高幢上於夜寶中實懂水城其珠光明照一
由旬現城中人皆趣作務謂為晝時轉輪
聖王踊躍而言今此神珠寶成謂云何玉女寶我今真
為轉輪聖王是為神珠寶成就云何玉女寶真
正不長不短不細不白不黑不到不柔冬
成就時玉女寶忽然水現顏色容容面眼端
沉復觀此近時轉眠眠微視許先起後更
女寶真為我瑞我今真為轉輪聖王見巳
夏寒羅身香言辣柔熱舉動安詳先起後
不去宜則時轉輪聖王見巳踊躍而言此玉
出寶藏自然財富無量見知其有福能微觀
起中伏藏自然財寶松於水遊戲告居
攬謨其元主者取給玉用為憂我自秘辦轉輪
言大王有所給與不之為憂我自秘辦轉輪
聖王欲試居士寶即於松上長跪以右手
王日我須金寶汝速與我居士報日大王小
待須至庫上言止此吾我今須用為頂待奉
汝今使為供養我時居士聞王語巳即以兩
輪聖王踊躍而言此居士是為居
滿松上而白王言向頂寶用為松我今須
寶物送沒水中時轉輪聖王語令止此居
彼居士寶祗玉嚴勅即於松上長跪以右手
時居士寶祗玉嚴勅即於水遊戲告居
士日我須金寶汝速與我居士報日大王小
士寶成就為我瑞我今真為轉輪
出現智謀雄猛英略獨決即詣王所自言大
兵未集者故未嚴者嚴以嚴者解
今解未去者去巳去者住時轉輪聖王見巳即
未去者去巳去者住時轉輪聖王見巳

踊躍而言此山主兵真為我瑞我今真為
轉輪聖王慧育民如父愛子國人民慕
復語諸侍人汝且止諸人吞欲諍如父
觀國士人民安樂無憂時轉輪聖王威顏時
尋吾御者汝當善御而行所以然者欲諍
又四忉利特轉輪聖王乃命駕出遊國民慕者
藏盈溢不天無能又能乃為轉輪聖王成七寶
無能又有三者額顏端正不長又者四者實
德一者長壽無能又者二者身強無患忠
輪聖王七寶成就七寶成就七寶
轉輪聖王慧育民如父愛子國人民慕者
子仰又所有孤奇盡以貢獻時轉輪聖王
所與轉輪聖王報日且止諸人吞有自可由
用轉輪聖王治山閣浮提其地平正無有
荊棘坑坎堆昇亦無蚊蝱蜂蜴蚖蛇惡蟲
由石沙礫自然沈沒金銀寶現於地上
山主寒不熱其地柔更無有塵穢如
四特和調不寒不熱其地柔更無有塵
觀國土人民安樂無憂時轉輪聖王威顏時
油潅地贅淨光澤無有塵穢如地生更草
世特地亦如是地出流米清淨元穢如
草冬青樹木繁茂華菓成就其地生更草
菓自然孔華若婆師靈如天衣色如孔華
色如孔華香若婆師靈如天衣色如孔
四寸舉巳遂後无空歇靈如天衣色如孔
戈威茂其菓具足於地生更草木繁茂
根莖枝葉華菓茂盛其菓具足香氣芬馥
種莖華菓氣後有器菓樹其菓盛成有
菓樹華菓茂盛其菓盛成有菓樹皮
菓自裂出種種器菓樹有器菓樹皮殼
自裂出種種器菓樹皮殼自裂出種
果自然出種種寶菓樹有器菓樹
料泉味具足特有香樹華菓茂盛其菓時
四時和調不寒不熱其地柔更無有塵穢

中夜後空中清明淨无雲曀風涼風清淨
調柔繡身生暖貯寶豐饒无所置乏當特轉輪
賑人民熾盛財寶豐饒无所置乏當特轉
聖王以正治山閣浮提无有阿枉諸如眾人衣食
人民赤備正具十善行其玉又乃久身生重
惠而使命絡生梵天上特玉女寶居士
又國土民作唱伎樂特玉女寶又其玉
女寶國土民作唱伎樂特玉女寶香湯洗浴
兵寶居士寶兵寶居士寶成神德其玉女
王身以劫貝綿次如綿以香湯洗浴
王置金棺衣以新衣其藏郭裏水不那
重表其外續起以香油灌置藏郭裏水不那
惠而其菓具足香油灌置藏郭裏水不
四關香油灌其邊後以火那邪維之特
七寶成其菓樹其菓盛縱廣五十由旬周帀欄楯以
七寶成其菓塔四空地縱廣五十由旬周帀欄楯
以七寶成其菓塔四面各有一門周帀欄楯以
水精華葉赤珠樹者瑪瑙樹枝葉
門欄楯香登欄楯水精瑪瑙樹枝葉
赤珠牆馬磁門馬磁欄楯水精欄楯
門其欄楯登欄楯水精瑪瑙樹枝葉
七重七重欄楯七重羅網七重行樹周帀
瑪瑙牆赤珠欄水精欄楯金欄楯
水精華葉赤珠樹者瑪瑙樹枝葉其
香銀華葉赤珠樹其瑪瑙樹枝葉其金樹
琍網懸赤珠鈴赤珠羅網懸瑪瑙鈴其
精羅網下懸金鈴羅網懸瑪瑙鈴赤
其羅網下懸金鈴羅網懸瑪瑙鈴赤珠
樹莖葉華菓茂盛其菓盛成有樹
赤珠欄水精牆瑪瑙牆四面有樹木園林流泉浴池
琍枕瑪瑙瑙枕赤珠枕瑪瑙枕其
赤珠枕水精枕赤珠枕瑪瑙枕其
四園牆壁有四門周帀欄楯瑪瑙牆上皆有
樓閣寶臺樹木繁茂華菓煒盛流泉浴池
生種種華菓樹木繁茂華菓煒盛特
舉國士民皆來供養山塔挍飾窮之須臾
食須衣與衣為須糧糧食須供山塔挍飾
為哀鳴其塔成巳玉女寶居士寶典兵寶
轉輪聖王成神德其實如是

月朔十二年十月十日

李隆基　历代帝王中，唐玄宗李隆基是艺术造诣很高的。唐玄宗与李后主、宋徽宗不同。早年，他平定韦氏之乱，安定了唐室江山；中年励精图治，治理出开元、天宝的全盛时代。只因晚年宠爱杨贵妃，任用杨国忠、李林甫，才导致了"安史之乱"。

　　唐玄宗长于音乐，又喜书法，善八分、章草。窦臮在《述书赋》

中说："开元皇帝……少工八分书及章草，殊异英特。"但据说"字体肥俗"，后人也把徐浩和经生字体肥厚的责任推在他身上。

他的传世书迹《鹡鸰颂》，清代王文治跋说："帝王之书，行墨间具含龙章凤姿，非为人臣者所能仿佛。观此颂，犹令人想见开元英明卓荦时也。"

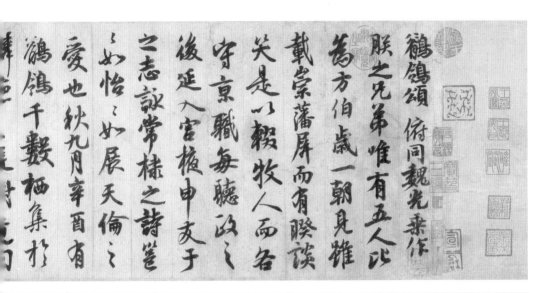

李隆基　鹡鸰颂

欧阳通　在中国艺术史上，父子都是艺术家的多见。书法家欧阳询、欧阳通父子便是其中之一。

欧阳通是欧阳询的第四子。他很小的时候，欧阳询就过世了。所以，欧阳通并没能得父亲亲授。幸好他的母亲徐氏很有远见，到处收购欧阳询的书迹，让欧阳通临习，使其最终成为书法家，与父亲并称为"大、小欧阳"。他的书法虽略逊其父，但得欧阳询笔法结体，且更瘦硬险峻。

欧阳通的传世书迹有《道因法师碑》《泉南生墓志》《节陈高祖本纪》等。

徐浩　他活了八十岁，经历了从盛唐到中唐两个时期。本来，他是和颜真卿齐名的书法家，甚至声名还在颜真卿之上。《新唐书》评徐浩的书法是"怒猊抉石，渴骥奔泉"，评价是极高的。在唐肃宗朝，四方诏令皆出徐手。五代以后，他的名气就渐渐不如颜真卿。究其原因有二，其一，颜氏一门在"安史之乱"中的凛然正气，影响了后人对其艺术的评价。其二，颜真卿越到晚年，书法越成熟。而徐浩晚年之书气骨有些衰弱了，米芾曾评价他"晚年力过，更无气骨"。

徐浩的楷书，变瘦硬为丰腴，成就是高的。朱长文《续书断》说："浩之为书，识锐于内，振华于外，有君子之器焉。"

他的传世书迹有《朱巨川告身帖》《不空和尚碑》《嵩阳观圣德感应颂》《大证禅师碑》《貌国公造像记》等。

大唐故
翰经大德益州
攺转缕空溺志於邪山
大获乾元播物垂象壁
记言总持之苑斯关结
氏濮阳人也自绕枢疑
砥锡文艺或题兴展骥
艰唵粒绝浆殆乎减性
二衰举众嗟駃以为神
戒弥复精若浮囊之
学侣翘俊庞弗归仰於
诸方虚谷播绅之
无疲类夫虚谷弗许遊沙
峻以僧珎臻乎既而黄雾兴
昌以僧珎臻乎既而黄雾兴

欧阳通　道因法师碑（局部）

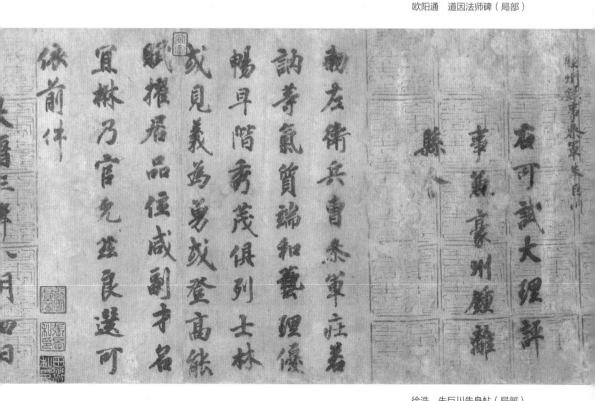

徐浩　朱巨川告身帖（局部）

颜真卿　天宝十四载，安史之乱起，叛军所至，州郡府县望风投降，仅有少数守将坚守不降，其中，除张巡、许远外，还有颜氏一门。颜真卿守平原郡（今山东省陵县），他的堂兄颜杲卿和侄儿颜季明守常山郡（今河北省正定县西南），都坚守不降。常山郡被攻破后，颜杲卿宁死不屈，骂贼而死，颜季明同时遇害。

唐肃宗时，李希烈叛乱。宰相卢杞陷害颜真卿，派颜真卿去劝降，颜真卿明知此行凶多吉少，却毅然前往。颜真卿被李希烈扣留后，忠贞不屈，最终被李希烈缢杀。颜氏一门忠烈，光照千古。

颜真卿是唐玄宗时进士，因得罪杨国忠，贬为平原太守，世称"颜平原"。安史之乱时，他为十七郡抗贼盟主。唐肃宗时封鲁郡开国公，故又称"颜鲁公"。唐德宗时为李希烈所害。

颜真卿的楷书以外拓笔法改变欧、虞的内擫笔法，以圆笔易方笔，横平竖直，蚕头燕尾，堂堂正气，形成了雄伟开阔、遒劲方正，充满阳刚之气的"颜体"。

颜真卿的行书完全脱离二王藩篱，随意挥洒，奇趣天成。

他的传世书迹有《郭氏家庙碑》《多宝塔碑》《颜勤礼碑》《颜氏家庙碑》《东方朔画赞》《大唐中兴颂》《麻姑仙坛记》《争座位帖》《八关斋会报德记》《自书告身》《祭侄文稿》《蔡明远帖》等。

颜真卿 东方朔画赞（局部）

怀素　佛门弟子，大概是心静如水，精力不容易分散；大概是经禅之余，时间比较多。所以历朝历代，涌现了许多诗僧、画僧、书僧、琴僧等，其中不乏超一流的人物，草书大家怀素就是其中最杰出的名僧之一。

怀素家贫，买不起纸，于是就种了万株芭蕉，用芭蕉叶代纸练字。他又做了一个漆盘、一块漆板，写了又擦，擦了又写，盘和板都写穿了。他经禅之余，弄笔不辍，后来觉得所见不广，他又云游四处，见到一些珍贵的书法精品，豁然开朗，书艺大进。他沉迷于草书，手不停挥。他喜欢喝酒，酒兴高至，不管墙壁、衣物、器皿，拿起笔就写。怀素书法远承张芝，近承张旭，从早年所书的《论书帖》看，受二王影响也颇深。但他的草书又脱离前人窠臼，自出机杼，是自我精神的外化、个性的张扬。云奔电掣、蛇惊鸟飞、回环往复、一气呵成，代表了草书艺术的最高成就。李白在《赠怀素草书歌》中形容怀素的书法"飘风骤雨惊飒飒，落花飞雪何茫茫。起来向壁不停手，一行数字大如斗。恍恍如闻神鬼惊，时时只见龙蛇走。左盘右蹙如惊电，状同楚汉相攻战"。《宣和书谱》中称怀素的草书"字字飞动，圆转之妙，宛若有神"。怀素的《自叙帖》被认为是草书艺术中的神品。

怀素传世书迹有《论书帖》《自叙帖》《苦笋帖》等。

怀素　苦笋帖

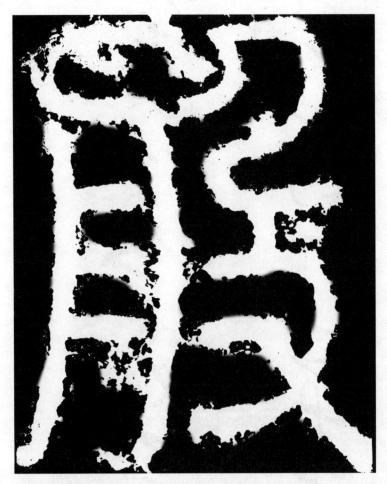

李阳冰　般若台铭（局部）

碑

　　中国书法作品就载体而言，不外乎两大类：一是范铸于钟鼎彝器或刻于石上。二是直接书写于竹木简、绢帛、纸上。《说文》说："碑，竖石也。"秦以后在名山、官庙、陵寝等处立石，用以铭刻记事颂德。其形制为长方形，上有弧形碑额，称"碑首"。秦称为"刻石"，汉以后称"碑"。碑正面叫"碑阳"，刻碑文；背面叫"碑阴"，刻题名；两边叫"碑侧"，也可刻题名。古代许多优秀的书法作品都是刻在碑上的。

李阳冰　小篆自秦代李斯以后，虽然代不乏人，但书家们着力多的，还是隶、楷、行、草等书体。当然，篆书也还是要写的，也有名家如曹喜、蔡邕，也有名碑，如《袁安碑》《袁敞碑》等，一般碑碣也习惯用篆书题额，但却没有超一流的篆书大家，直到唐代李阳冰的出现。

李阳冰是李白的族叔，李白晚年投靠他，并在他那里去世。

李阳冰酷爱书法，特别喜欢篆书。他曾经很自负地说："天之未丧斯文也，故小子得篆籀之宗旨。"他在小篆上的成就，被后世誉为李斯以后的第一人。

李阳冰的小篆，初学李斯《峄山刻石》，后学习传为孔子所书的《吴季札墓志》。他的篆书变李斯篆书的线条平整为屈曲，变结体静止平顺为流动婀娜，对后世影响很大。唐代舒元舆在《玉筋篆志》中说李阳冰的篆书"见虫蚀鸟步痕迹，若屈，铁石陷入室壁……龙蛇骇解，鳞甲活动，皆欲飞去"。他还说"其格峻，其力猛，其功备，光大于秦斯倍矣"。

李阳冰的传世书迹有《缙云城隍庙碑》《三坟记》《般若台题名》等。

史惟则　唐代写篆书的人不多，以隶书成名的也不多，除唐玄宗外，仅有韩择木、李潮数人而已，史惟则是其中之一。

史惟则曾任玄宗朝殿中侍御史，以写八分书闻名。宋代陈思在《书小史》中说他的八分书"颇近钟书，发笔方广，字形峻美，亦为时所重"。

史惟则的传世书迹包括《大智禅师碑》《龙角山元元宫碑》等。

蔡有邻　据说蔡有邻是蔡邕的后人，生活在唐玄宗开元、天宝年间。历任右卫率府兵曹参军、翰林院学士、集贤院待制等。他是唐代的隶书大家之一。唐代窦臮在《述书赋》中对蔡有邻的评价很高。

蔡有邻的传世书迹有《庞履温碑》《尉迟迥庙碑》《章仇元素碑》《崔潭龟诗》等。

柳公权　《旧唐书》中赞说柳公权："初学王书，遍阅近代笔法，体势劲媚，自成一家。"唐文宗曾与群臣联句，独喜柳公权"熏风自南来，殿阁生微凉"，命柳公权书于殿壁，字径约五寸。文宗感叹说："钟、王无以尚矣。"

柳公权是唐代楷书集大成者。他的楷书将二王、欧、褚、颜的书法冶于一炉。朱长文在《续书断》中评其书说："盖其法出于颜，而加以遒劲丰润，自名一家，而不及颜之体局宽裕也。虽惊鸿避弋，饥鹰下韝，不足以喻其鸷急云。"

唐穆宗曾向柳公权请教笔法。因穆宗不务政事，柳公权回答说："心正则笔正，乃可为法。"这是书法史上有名的"笔谏"。柳公权的书法，名重一时，当时公卿大臣家的碑志，如果不得公权书笔者，人以为不孝。

柳公权的传世书迹有《玄秘塔碑》《神策军碑》《金刚经》《福林寺戒塔铭》《度人经》《送梨帖题跋》《太上老君常清净经》《阴符经》《李公神道碑》等。

奉榮示承已上訖惟樂
慶悅不情但多飲懅憂
情肉以所要憶荷難佳
僅者赤嶺時寫及三五
雨以狀衰疴便是厚
慕不具耀狀白

柳公权　奉荣帖（局部）

重意轻法 各呈风流

影响宋人书法的"杨疯子"

　　唐代末年，藩镇割据，宦官专权，吏治腐败，最终导致了黄巢起义。黄巢手下大将朱温叛变，投降了唐王朝。后来，朱温准备篡唐自立。当时，杨凝式的父亲杨涉是大唐宰相，接受了一项会落下千古骂名的任务——把传国玉玺给朱温送去。

　　杨凝式当时很年轻，任秘书郎。他见父亲接下这个遭人唾骂的差事，便对父亲说："父亲大人身为宰相，国家到了这种地步，不能说您没有一点过错。您还要把传国玉玺交给叛臣，保全自己的富贵，那千年之后人们该怎么评论您？父亲还是推辞为好。"

　　杨涉闻听此言，吓得魂儿都快没了。在当时，朱温派了大批暗探搜集大臣们的言论。杨涉听儿子竟说出这种话来，赶忙低声呵斥道："你难道想要让我们全族被灭掉吗！"

畫寢乍興輖饑正甚忽
簡翰猥賜盤飧當一葉報
秋之初乃韭花逞味之始助
其肥羜實謂珍羞充腹
之餘銘肌載切謹修伏陳
謝伏惟　鑒察謹狀

杨凝式　韭花帖

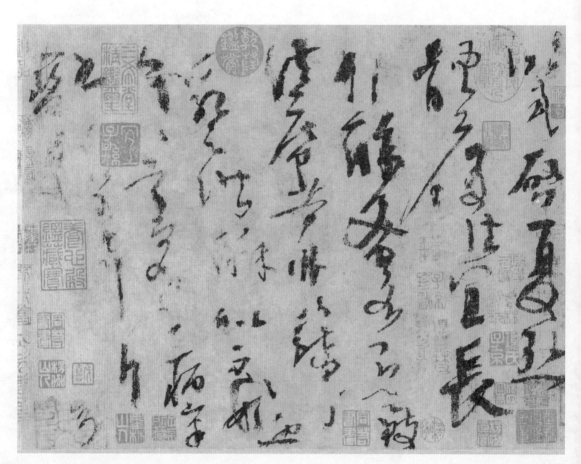

杨凝式　夏热帖

杨凝式想不出好的办法，只得装疯，从此人们便叫他"杨疯子"。

唐朝灭亡以后，杨涉做了后梁的宰相，杨凝式也到后梁任职。此后，后唐、后晋、后汉、后周，他都担任显官，称得上是"六朝元老"了。不过杨凝式对做官没有多大兴趣，对书法却非常喜爱。

杨凝式的书法，初学欧、颜，后习二王，一变唐法，用笔奔放。《宣和书谱》说他"笔迹雄强，与颜真卿行书相上下，自是当时翰墨中豪杰"。

杨凝式的草书，继承和发展了从二王到张旭、怀素的书风。他的草书写得狂放不羁，独具一格，与张旭、怀素、贺知章等草书大家的风格有所不同。杨凝式的草书信笔游弋，充满自由和灵动，结体运笔全出人意料，又能做到顾盼生姿，多变而和谐。再仔细玩味，其点画如真行，处处皆合法度。这种奇特的书法艺术表现方法，《宣和书谱》称为"颠草"。这种"颠草"恐怕是除了这个遭遇乱世而又颖悟的疯子之外，其他书法家都难以写得出的。杨凝式书法艺术的可贵之处，恐怕也正在于此。

悬肘 ————————————————————————————————

此为运笔法之一。执笔的手肘、腕都不接触书案，悬空作书。中楷以上的字须用此法。只有肘、腕悬空，才能上下左右灵活运用。朱履贞在《书学捷要》中说："悬臂作书，实古人不易之常法……凡后世之以书法称者，未有不悬臂而能传世者。"

悬肘作书时，肩、臂、肘、腕都要放松，应沉肩堕肘，避免肘部高抬，以免肘臂僵硬。

宋初书坛的困惑和宋中叶的辉煌

　　两宋是一个较为特殊的时代，国家的军事力量薄弱，但文化极为发达。在书法上，虽然也出现了苏、黄、米、蔡和宋徽宗等名家，但却始终没有像汉、晋一样形成书法的时代特色，也没有像唐代一样群星璀璨、名家辈出。

　　宋初承晚唐五代余绪，诗尚西昆、词宗婉约，已绝无盛唐气概。书法以追摹古人与时贵为时尚，总的来说成就不高，较为突出的是李建中、苏舜钦和"宋四家"中的蔡襄。李建中和徐铉是唐代书法到宋代书法的过渡性人物。李建中的传世书迹《土母帖》，被称为"天下第十行书"。怀素的《自叙帖》，据说至宋代前六行已毁。现在看到的足本，前六行是苏舜

钦补写的。仅此已可以看出苏舜钦书法的水平。

北宋中叶，是宋代最为辉煌、最有生气、文化艺术成就最高的时期。范仲淹、欧阳修、司马光、蔡襄、文彦博、王安石、苏洵、苏轼、苏辙、曾巩、黄庭坚、米芾、秦观等都生活在这个时期。欧阳修诗文革新、王安石变法、司马光修《资治通鉴》，苏轼开豪放词派……书法的求新，创立宋代书风，也应该就在这个时候。

宋代书法打破唐代对法度的重视，追求自我意识的张扬，即后人所说的"宋人尚意"，形成了个性化的书法格局。

苏轼　赤壁赋（局部）

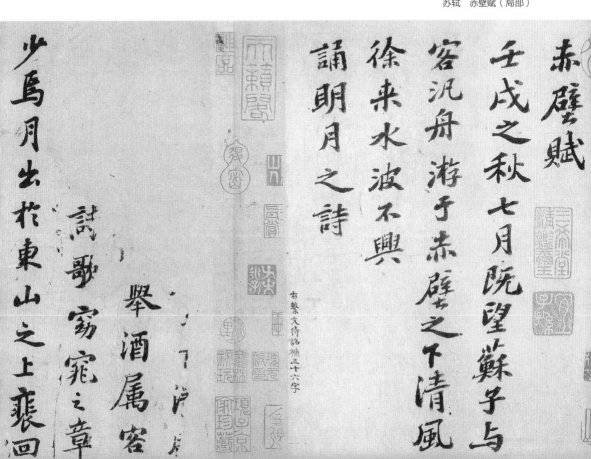

宋四家

北宋书法，尤以苏（轼）、黄（庭坚）、米（芾）、蔡（襄）四家为最，合称"宋四家"。

晚唐五代时期，书法已经偏离两晋和初、盛唐道路，其间虽然有杨凝式、李建中、苏舜钦等人的努力，但尚未扭转颓风。苏、黄、米、蔡四家中，苏、黄、米三家都自出己意，形成特色鲜明的个人风格。唯有蔡襄，规晋摹唐，不离前人窠臼，却是将书法重新引入正途的必需。连欧阳修都称他"独步当世"，苏轼也称他为"国朝第一"，这不是没有道理的。

实事求是地说，蔡襄书法成就不及苏、黄、米三家，但他却是两晋盛唐书法过渡到苏、黄、米的桥梁。元代郑杓在《衍极》中说"五代而宋，奔驰崩溃，靡所底止。蔡襄毅然独起，可谓间世豪杰之士也"，就是指此而言。

崔子忠　苏轼留带图（局部）

一夜尋黄居寀龍不獲方悟半
月前是曹光州借去摹搨更須
一兩月方取得恐王君疑是翻悔
且告子細說與縱取得即納去
卻寄團茶一餅與之旋此好事
也　軾白

季子常

苏轼　致季常尺牍

我书意造本无法

"我书意造本无法，点画信手烦推求。"

苏轼天姿英纵、学究天人，而且卓然不群、桀骜不驯，大有法岂为我辈设哉的气概。在宋代文坛艺林，他是一个大胆的法度的改革者。

"吾虽不善书，晓书莫如我。苟能通其意，常谓不学可。""端庄杂流丽，刚健含婀娜。""吾书虽不甚佳，然自出新意，不践古人，是一快事也。""出新意于法度之中，寄妙理于豪放之外。"这些话，或许只有苏轼敢说。

破旧需立新，破旧容易，立新却难。苏轼在破旧的同时也为宋书立了新，这个"新"就是"意"，前面所说的"我书意造""通其意""自出新意"都指此。后人说"晋尚韵，唐尚法，宋尚意，元、明尚态"，评价是准确的。

苏轼并不是不重法度，只是不为法度所拘而已。他是一个成功的书法实践者。黄庭坚曾赞叹苏轼说："本朝善书，自当推为第一。"

苏轼非常重视书家的个人修养。他说："退笔如山未足珍，读书万卷始通神。"对后世影响很大。

继他之后的黄庭坚、米芾，都是重意轻法的，使得宋代书坛焕发出耀眼的异彩。

内敛外扬的书风

"宋四家"书法，黄庭坚书个性最强。他曾经和苏轼论书，互相开玩笑。苏轼说："鲁直近字虽清劲，而笔势有时太瘦，几如树梢挂蛇。"黄庭坚回应说："公之字固不敢轻议，然间觉褊浅，亦甚似石压蛤蟆。"虽是戏言，但仔细想想，却有几分道理。

黄庭坚的楷、行、草等书皆精，尤以草书为最，被后人誉为张旭、怀素后第一人。黄庭坚对自己的草书十分自负，他说从古至今，真正懂草书的只三个半人——张旭、怀素和他，苏舜钦只能算半个。他还说自己从张旭、怀素处得笔法，但却并不墨守成法。他的草书与张旭、怀素相同的是大气磅礴，一泻千里，但却一改圆转流美为顿挫曲折，劲道十足，自成面目。

黄庭坚的楷、行书结体内紧外松，每个字几乎都有笔画向四面伸展，形成非常强烈的动感。乍一看来东倒西歪，实际上又字字稳当，章法和谐。他的用笔打破了晋、唐以来起、收、提、按的规矩，是随心所欲地任线条流走。

碣 ——————————————————

以圆形为主的不规则形状的刻石称为"碣"。《后汉书》李贤注："方者谓之碑，圆者谓之碣。"

花气薰人欲破禅
心情其实过中年
春来诗思何所似
八节滩头上水船

臣书刷字

很多艺术大师都有一些与众不同的个性，在外人眼中，这是颠、狂、痴、放。如顾恺之痴、张长史颠、怀素狂、陆放翁放，等等。只有米芾的颠，可爱到有些无赖。

宋徽宗曾备好纸墨，召米芾写字，自己在帘后观看。米芾"反系袍袖，跳跃便捷，落笔如云，龙蛇飞动"，还对着帘子叫道："陛下，奇绝！"宋徽宗很高兴，把自己用的笔墨砚台都赏给了他。

又有一次，宋徽宗与蔡京谈事，召米芾来，让他用御案上的砚台书一大屏。米芾写完后抱起砚台对宋徽宗说："这个砚台被我用过了，你就别再用了，送给我算了。"宋徽宗大笑，真就送给他了。米芾也不管砚台内有墨，抱起就走，墨溅了一身。蔡京对宋徽宗说："米芾人品甚高，所谓不可无一，不可有二。"

还有一次，米芾和蔡攸在船上，蔡攸把王衍的真迹拿出来给米芾看。米芾看完就把字卷起来，放入自己怀中，然后跑到船边要跳河。蔡攸很奇怪，问米芾为什么。米芾说："我收藏了很多字画，就是没有王衍的，不如死了算了。"蔡攸被迫将王衍的真迹送给了米芾。

这样的事在米芾身上多得很。

有一次，宋徽宗问米芾本朝书法名家有几个。米

米芾　珊瑚帖

芾不仅回答，还对每人进行评说："蔡京不得笔，蔡卞得笔而乏逸韵，蔡襄勒字，沈辽排字，黄庭坚描字，苏轼画字。"宋徽宗有点不高兴，就问米芾："你的字如何呢？"米芾回答说："臣书刷字。"

这一个"刷"字，看似粗俗、看似自嘲，但却是深得用笔之法。所谓"刷"是指笔锋在纸上运动，如工匠刷漆涂粉，须得万毫齐力，在纸上形成很强的摩擦。

米芾所学甚广，收集晋人法帖极多，故名其斋为"宝晋斋"。他的儿子米友仁说他"所藏晋、唐真迹，无日不展于几上，手不释笔临学之"。他功力极深，但早年未形成自己的风格，晚年方自名家。他的字飘逸俊秀，被苏轼形容为"风樯阵马，沉着痛快"。董其昌认为米芾的书法为"宋朝第一"。

别具一格的瘦金书

宋徽宗是一个治国无能的皇帝，却是一个杰出的艺术家。这是艺林的幸事，却是国家的大不幸。据说，元代脱脱修《宋史》，修到《徽宗纪》的时候，掷笔于地说："宋徽宗诸事皆能，独不能为君耳！"

宋徽宗酷爱书画艺术，他在朝廷开画院，养了一大批书画名家，他不理朝政，每天就去画院和书画家们探讨艺事。他的绘画技艺登峰造极。宣和七年，他在四十五岁的壮年传位于儿子赵桓，自己去做太上皇了。可惜宋钦宗赵桓也是一个无能的皇帝，在位仅两年，就被金人攻破汴梁，北宋灭亡。宋徽宗和宋钦宗被俘北上，最后惨死在金邦。这就是历史上有名的"靖康之变"。

宋徽宗不仅画画得好，书法造诣也很深。他的书法，早年学习薛稷和黄庭坚，又参以褚遂良的书风，形成一种装饰意味很强的书体——"瘦金书"。

瘦金书的特点是笔画比褚遂良的书体笔画更瘦、更细，横画末端带钩、竖画末端带点，撇似匕首、捺如切刀；结体如黄庭坚的书体，中宫紧密，四面舒张。在书法史上独树一帜。

宋徽宗瘦金书的代表作是《千字文》。

閏中秋月

桂彩中秋特地圓況當餘
閏魄澄鮮因懷勝賞初
經月兔使詩人嘆隔年
萬象斂光增浩蕩四溟收
夜助嬋娟鱗雲清廓心

赵佶　闰中秋月诗帖

陆游　尊眷帖

南宋何以无大家

"靖康之变"导致北宋灭亡。宋高宗赵构迁都到临安（今浙江省杭州市），南宋成为偏安一隅的封建王朝。

金人原本继续南侵，但在宗泽、岳飞、韩世忠等抗金名将的顽强抗击下，南宋王朝才保全僻处江南的半壁河山。

此后，金邦发生内乱，没有力量再向南宋发起大规模进攻。南宋君臣安于现状，无意北伐，形成了南北对峙的相对安定的局面。很快，南宋君臣沉迷于享乐之中，临安成了著名的"销金窝"。

这一时期，文化艺术创作再一次走上内容空泛、逐步雅化的道路。南宋院画画家马远、夏圭，因为喜欢在构图上以偏概全，而被人送雅号"马一角""夏半边"。

受限于国力贫弱与气度狭小，南宋书坛未能出现与晋、唐、北宋时期分庭抗礼的大书法家。

南宋时期著名书法家有范成大、朱熹、姜夔、陆游、张孝祥、张即之、吴琚、白玉蟾等，但无论其成就和影响都远不能与北宋相比。

拓本 ————————————————————————————————

拓本是把湿纸覆在石刻或钟鼎彝器、砖石瓦当等之上，再用黑墨或其他颜色颜料椎拓而成的图像文字。又称"脱本"或"拓片"。按椎拓的时期，可分为宋拓、元拓、明拓、清拓等。由于石碑会随时间风化或遭人为破坏，所以越早的拓本往往越珍贵。

五代两宋著名书法家

杨凝式　五代时期，出了个大书家杨凝式。他喜欢题壁，据《宣和书谱》记载，洛阳一带两百多所寺观几乎都有他的题字。若是还没有杨凝式墨迹的寺院，往往会先粉饰其壁，准备好笔墨、酒肴，专门等杨凝式来题咏。据《洛阳缙绅旧闻记》记载（杨凝式）"若入院见其壁上光洁可爱，即箕距顾视，似若发狂，引笔挥洒，且吟且书，笔与神会。书其壁尽方罢，略无倦意之色"。黄庭坚到洛阳，遍观僧壁间杨凝式的书迹，以为无一不造微入妙，把它们与吴道子的画相提并论，称为"洛中二绝"。

　　杨凝式因狂放不羁，人称"杨疯子"。他书法精绝，尤工于行草。《宣和书谱》中说："（杨凝式）喜作字，尤工颠草……笔迹独为雄强，与颜真卿行书相上下，自是当时翰墨中豪杰。"他的书法在宋代声望极高。苏轼《东坡志林》说："自颜、柳氏没，笔法衰绝。加以唐末丧乱，人物凋落，磨灭五代文采，风流扫地尽矣。独杨凝式笔迹雄杰，有二王、颜、柳之余，此真可谓书之豪杰，不为时世所汩没者。"黄庭坚认为"二王以来，书艺超轶绝尘，唯颜鲁公、杨少师相望数百年"。并有诗云："世人尽学兰亭面，欲换凡骨无金丹。谁知洛阳杨风子，下笔便到乌丝阑。"

　　杨凝式的传世书迹以《韭花帖》《夏热帖》和《神仙起居注》最为有名。《韭花帖》是行楷书，结体有魏晋风韵，章法疏朗，字距和行距都很大。这种章法在他之前很少见，在他之后也不多见，只有董其昌的章法与他有些相似。此帖被称为"天下第五行书"。

新步虚詞 十九章

玉前兵文降金堂道箓

霞方敬日雲 三生因田独威

瀚昊三天使 竹同邺将人世寇不

玉上詩

雲鴻巖自飛霞冤将月晴

那興是連鏤玉滴邺往同

浮應編不知飛鸞鶴更号

杨凝式　新步虚词

李煜 他是一个典型的亡国之君，但是在文学艺术上造诣极高。他在诗文、音乐、书画等方面皆能，尤长于词。然而，他不善治国，最终被宋太祖赵匡胤所灭，留下"无限江山，别时容易见时难""问君能有几多愁，恰似一江春水向东流"的千古遗恨。

李煜即李后主，五代南唐国主。他在书法上也有很高造诣。史称他善作"颤笔"，又善书大字。陶谷《清异录》说："后主善书，作颤笔樛曲之状，遒劲如寒松霜竹，谓之'金错刀'。作大字不事笔，卷帛书之皆能如意，世谓'撮襟书'。"

他在书法上的另一个贡献是把"五字拨镫法"发展为"七字拨镫法"。在唐代陆希声所传的擫、押、钩、格、抵五字法的基础上，加上导、送二字法，遂成七字法。导是小指引无名指过右；送是小指引无名指过左。后人对此多持异议，以为擫、押、钩、格、抵是执笔法，导、送是运笔法。其实导、送是对拨镫二字的正确理解。

李建中 他在五代时避乱入蜀，后因侍奉母亲，居洛阳。他是太平兴国八年进士，曾任西京留司御史台，人称"李西台"，自号"岩夫民伯"。他尤精行书，草、隶、篆等书也不错。他的书法学颜真卿，又参以魏晋书法之韵，在宋初很受喜爱。黄庭坚说："西台出群拔萃，肥而不剩肉，如世间美女，丰肌而神气清秀者也。"明代王世贞在《法书苑》中也说："李西台去唐未远，犹有唐人余风。"

李建中的传世书迹有《土母帖》《同年帖》《贵宅帖》。其中《土母帖》被收入《三希堂法帖》。

貴宅諳郎各計也 侍奉 所示請政

章服昨束封須得出身歷任崇怀一本並

須貴舉官告初謄去未審此秉如何

行遣也 董為疝子多已念得僧至三

學院如不近已注役去未迴此疝始初見

說甚好只是少人管勾若未貸可收拾

課祖亦是長計不知 雅意如何也

佳親家亦言可惜拈卻 並謂略一見也

蜀秀才久在科場淪半援爾今西遊董說祖候府主

李建中　貴宅帖

襄啟自離都至南京長子
旬感傷寒七日遂不起此
南歸殊有榮耀不意罹禍
如此動息感念哀痛日久
不也承示及書具永平信
用懷惻怛久度江不及相見

蔡襄　离都帖（局部）

苏舜钦　苏舜钦是北宋初年的著名诗人，与梅尧臣齐名，是欧阳修诗文革新运动的重要人物之一。他还是著名的书法家，尤善草书，与其兄苏舜元齐名。王世贞曾把苏舜钦与黄庭坚并论，说："山谷与公后先俱服膺素师，公得法而微病疏，山谷取态而微病缓；公劲在笔中，山谷劲在笔外。以此不能无堂庑也。"

苏舜钦传世书迹有《留别王原叔古诗帖》《今春帖》等。

蔡襄　他忠厚正直，有长者之风。学识渊博，以书法的成就最大，贡献也最大。

欧阳修曾说："自苏子美死后，遂觉笔法中绝。近年君谟独步当世，然谦让不肯主盟。"苏轼说："欧阳文忠公论书云：'蔡君谟独步当世。'此为至言。君谟行书第一，小楷第二，草书第三。就其所长求其所短，大字为少疏也。天资既高又辅以笃学，其独步当世，宜哉！近岁论君谟书者，颇有异论，故特明之。"他是两晋盛唐书法过渡到苏、黄、米的桥梁。

蔡襄传世书迹有《暑热帖》《离都帖》《谢赐御书诗表》《颜真卿自书告身贴跋》《万安桥记》等。

悬腕 ————————————————————————————

运笔法之一。作书时肘轻放于案上，腕部高抬。许多人会把悬腕和悬肘混为一谈。沈尹默认为"肘不悬起，就等于不曾悬腕，因为肘搁在案上，腕即使悬着，也不能随己左右地灵活运用"。实际上，肘着于案，尤其是向右运笔很受影响，但运笔较稳，作中楷以下的字是可以的。苏轼就用此法，其字左展右蹙，就是受这种运笔法影响。

黄庭坚　黄庭坚是宋代"江西诗派"的创始人。书与苏轼并称"苏黄"；词与秦观齐名，称"秦七黄九"。宋英宗治平三年，他考中进士，但仕途坎坷，一生大多数时候都在外任。他是"苏门四学士"之一，一生推崇苏轼。

　　黄庭坚书法，楷、行、草等书体皆精，尤以草书为最。他曾说："余学草书三十余年，初以周越为师，故二十年抖擞，俗气不脱。晚得苏才翁、子美书观之，乃得古人笔意。其后又得长史、僧怀素、高闲墨迹，乃窥笔法之妙。"他的书法，又得力于《瘗鹤铭》，他称赞《瘗鹤铭》为"大字之祖"。王世贞说："山谷大书酷仿《瘗鹤》，狂草极拟怀素。""生平见山谷书，以侧险为势，以横逸为功，老骨颠态，种种槎出。"

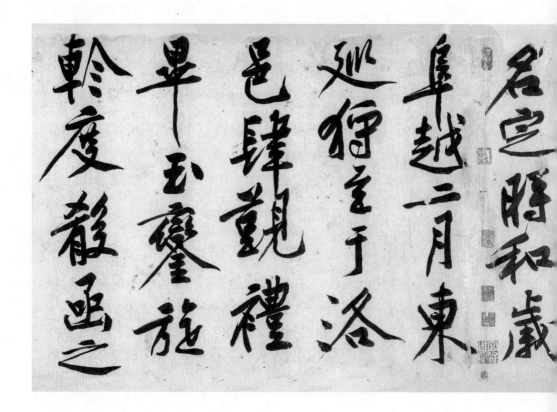

他跋苏轼《黄州寒食诗帖》，堪称神品，他自己也非常满意，说："他日东坡或见此书，应笑我于无佛处称尊也。"得意之词，溢于言表。

　　黄庭坚的草书劲道十足，自成面目。董史《皇宋书录》说："楷法妍媚，自成一家。游荆州得古本《兰亭》，爱玩之不去手。因悟古人用笔意，作小楷日进，曰：'他日当有知我者。'草书尤奇伟。公殁后，人争购之，一纸千金。"

　　黄庭坚的传世书迹有《黄州寒食诗帖跋》《松风阁诗》《范滂传》《戒石铭》《王长者墓志铭稿》《李白忆旧游诗卷》《草书千字文》《草书杜诗》《狄梁公碑》等。

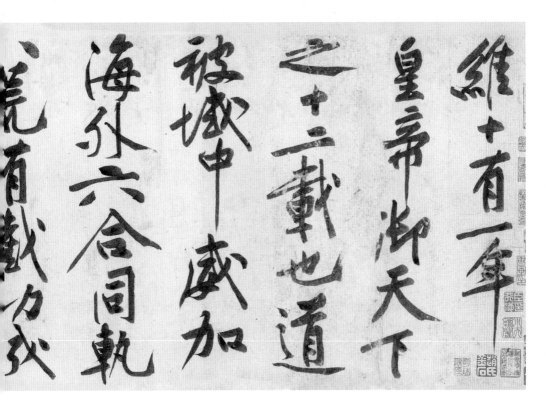

黄庭坚　砥柱铭卷（局部）

之其言曰

大禹伯焉水
士尸職攉冠
莫顧過門不
息讓德菐嫂
龍雅功益稷
櫛風沐雨早官
菲食湯方割
襄陵伊始事
極名正圖窮
地里興利除
書萬爲綱爲紀

學心胖

平生欣慕
焉時爲好
學者書之
忘其文之工
擋我但見其
嬌媚者也吾
李楊明妕
知經術能
詩書屬文
吏幹心家
如已事持

則砥柱之文座
傍并得兩師
爲雖然捧砥
柱之節以奉身
上智之不喜悅
下愚之不畏懼
明妕无安能病
此而改節哉

元祐所謂四學士者
盖皆學東坡書唯魯
宣肯肇晚羞落妍爲

陰蹊分陝之地
縟惟列聖降
謹大河砥柱
之峯檠立大
禹之廟斯在
晃弁端委
遠契劉子禹
無閒然玄符
仲尼之歡皇
情乃媵載懷
仰止爰命有司
勒銘著石記

寢廟爲新盛
德必祀傍臨
砥柱北眺龍門
茫茫舊跡浩浩
長源勤斯銘
以紀績與山河
而永存
魏公有愛
君之仁有
責難之義
其智足以
經世其德

身清濟又
諫言以奉
于上智亦不
以驕惕以誑
拯下愚可告
以鄭公之事
業者也哉者
謂世道極頹
吾心如砥柱
夫世道交喪
若水上之浮
漚既不可以爲
人之師表又不

黄庭坚　砥柱铭卷

苏轼 在唐宋八大家中，苏轼与父亲苏洵、弟弟苏辙占了三个席位。苏轼更是天纵英才，诗、词、赋、书、画等，无不引领一代风骚。他的诗为宋诗中的佼佼者，词开豪放一派，赋为宋人第一，书为宋四家之首，画风自成一格。如此奇才，古今罕有。

苏轼的登台是光彩夺目的。他参加科举，仁宗皇帝回宫后，喜形于色地对皇后说："我今天为子孙找到两个太平宰相！"说的就是苏轼、苏辙。但苏轼的一生却历经波折，几起几落，甚至被诬陷差点送命。他被贬到黄州，哲宗时回朝任翰林学士、礼部尚书等职，又遭人排挤，贬儋州、惠州，一直被贬到海南。宋徽宗时遇赦，在常州离世。

苏轼是一个成功的书法实践者。他的楷书，丰腴厚重又跌宕多姿。行、草书尤为所长，信手挥洒，一派天真。所书《黄州寒食诗帖》被誉为"天下第三行书"。苏轼对自己的书法极为自负，常常在书后留纸数尺，说："以待五百年后人作跋。"

他的传世书迹有《答谢民师论文帖》《前赤壁赋》《黄州寒食诗帖》《近人帖》《醉翁亭记》《丰乐亭记》《祭黄几道文》等。

枕腕 ————————————————————————————————

此为运笔法之一。以左（右）手枕于右（左）腕之下，肘不着于案。也有直接以肘腕轻着于案上的。用此法作书，笔的运动很受影响，但作小楷，尤其是蝇头小楷时仍是可采用。

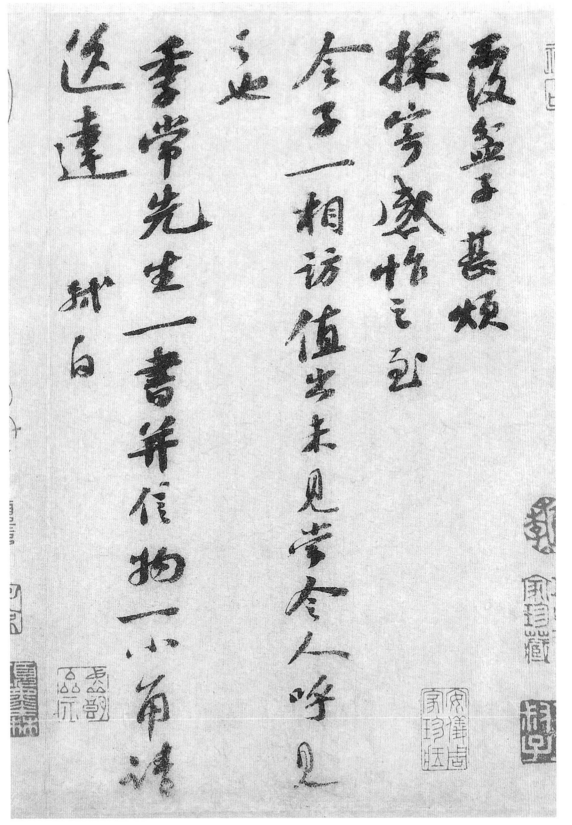

覆盆子甚煩
採寄適作書已及
令子一相訪值出未見
之想相訪值出未見苦參人呼
之
季常先生一書并信物一小角謹
送達
軾白

以清军金紫光禄大夫王義之書一十八

赞

助回于天垂英光晔頻應篇化大荒烟辈瀇瓖

動彷祥一懿万古释天章鸾奇虹攀鹊序行洞

天九三道寒陽荘三十二小劫長重完神評俞芾識

米

祭未歲太常玉堂手裝

米芾　王略帖（局部）

米芾 苏轼在扬州时，曾召十余名士会饮，米芾也在座。酒半酣时，米芾忽然站起来问苏轼："天下人都说我颠，你以为是不是？"苏轼笑着说："吾从众。"

米芾曾任礼部员外郎，人称"米南宫"。因狂放颠疾，人号"米颠"。他是一个以全部身心热爱书法的人。《宣和书谱》说他："大抵书效羲之，诗追李白，篆宗史籀，隶法师宜官。晚年出入规矩，大得意外之旨。"这是场面话。他自己说："壮岁未能立家，人谓吾书为集古字，盖取诸长处，总而成之。既老始自成家，人见之，不知以何为祖也。"

在用笔上，米芾一改前人奉为金科玉律的中锋行笔，采用四面出锋。他说："善书者只有一笔，我独有四面。"所谓一笔，指中锋；所谓"四面"，指中锋之外还有侧锋，藏锋之外还有露锋。

米芾的传世书迹很多，著名的有《苕溪诗卷》《蜀素帖》《乐兄帖》《宋崇国公墓志铭》《虹县诗卷》《花气熏人帖》《经伏波神祠诗卷》《王略帖跋》《题苏东坡木石图诗》等。

赵佶　宋徽宗赵佶是宋神宗第十一子。英宗早逝，赵佶被立为君。作为一个艺术家，赵佶堪称一流，无论诗、词、书、画，都有极高造诣。在他的倡导下，这一时期的文化艺术极为发达；作为一个国君，他又无能至极。任用宵小，打击正人，搜刮民脂民膏，个人生活也荒淫糜烂之极。最终，北宋爆发了方腊、宋江等起义，加之金人长驱直入，汴京沦陷，北宋亡。他和儿子宋钦宗赵桓做了俘虏，被押到五国城（今黑龙江省依兰县）囚禁，受尽折磨而死。

他是著名的画家，一生酷爱绘画，并重视画院的建设和发展，对绘画艺术有很大的推动作用。

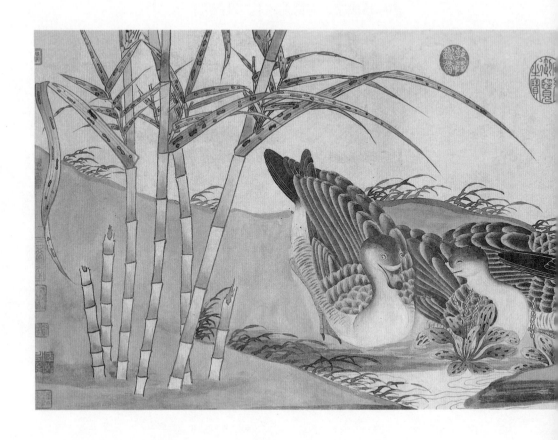

他又是一个有独创精神的书法家。他的书法极具特色，古往今来，独一无二。元末明初时期的陶宗仪在《书史会要》中说："行、草、正书，笔势劲逸。初学薛稷，变其法度，自号'瘦金书'。意度天成，非可以陈迹求也。"他的"瘦金书"笔画瘦劲，但不显枯瘠，挺拔秀美。有些连笔字像游丝行空，已近行书。其用笔源于褚、薛，但更瘦劲。结体笔势取黄庭坚大字楷书，舒展劲挺，深为后人喜爱。

他的传世书迹有《夏日诗帖》《闰中秋月诗帖》《秾芳诗帖》《题祥龙石图卷》等。

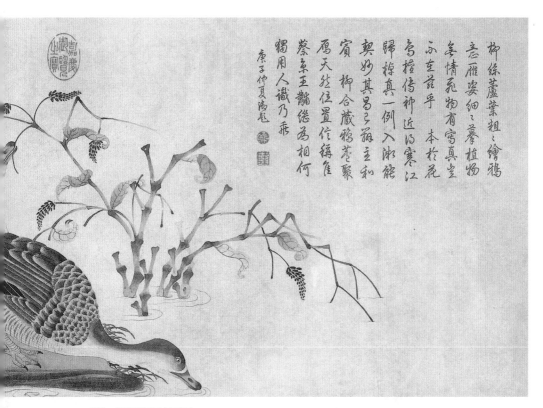

赵佶　柳鸦芦雁图（局部）

陆游 他是南宋爱国诗人。绍兴二十三年，他到临安应进士试，因"喜论恢复"，受到秦桧等人的排挤，复试被除名。他一生多次受投降派的打击，晚年被劾去职，归故乡。但他的爱国热情却一天也没有熄灭，他把满腔的热情与愤懑发而为诗，溢之于书，对后世产生了深远的影响。

他一生创作了大量作品，今存诗近万首，有《渭南文集》《剑南诗稿》《南唐书》《老学庵笔记》等传世。

陆游的书法被其诗名所掩，他那种带有一身狂放之气的书风也不受时人喜爱，所以在当时的书名并不大。陆游对自己的书法非常自信。他在《四日夜鸡未鸣起作》中说："放翁病过秋，忽起作醉墨。正如久蛰龙，青

天飞霹雳。虽云堕怪奇，要胜常悯默。一朝此翁死，千金求不得。"

　　陆游与范成大、朱熹、张即之合称"南宋四大书家"。他曾自述"草书学张颠，行书学杨风。平生江湖心，聊寄笔砚中"。他的书法学习晋、唐人书，其狂放之气更类似杨凝式。明代李日华评价他的书法说："放翁词稿，行草烂漫，如黄如米。细玩之，则颜鲁公、杨少师精髓皆在。"明代文彭说："放翁在当时不以书名而道严。若此真所谓人品即高，下笔自不同者也。"

　　其传世书迹有《自书诗卷》《自得我心诗迹》《与仲信、明远二帖》《拜违言侍帖》等。

陆游　怀成都十韵诗卷（其一）

吴琚　宋室南渡以后，吴琚是学米芾有成，且成就比较大的书法家。

吴琚工诗词，尤精翰墨，宋孝宗常召之论诗作字。《江宁府志》记载说："琚留守建康，近城与东楼平楼下设维摩榻。酷爱古梅，日临钟、王帖。"吴琚擅长正、行草等体，大字工整。其书法特点明显酷似米芾，后人认为南宋书法家中，得米芾笔墨神韵者，应首推吴琚。

其传世书迹有《观李氏谱牒》《焦山题名》《寿父帖》《观使帖》《急足帖》等。

张即之　他是爱国词人、书法家张孝祥的侄儿。张即之的书法不仅属"独传家学"，又深受唐和北宋人影响。初学欧阳询、褚遂良和颜真卿，苏轼、黄庭坚、米芾三家也都是他取法的对象。后参以汉隶及晋、唐经书，加上受禅宗哲学思想的影响，形成一种独特的书法艺术风格。

张即之擅长楷书和榜书，尤喜作擘窠大字。他生活的南宋后期，书坛已是一片孱弱乱象，他以其独特的艺术风格为南宋书坛吹起一股清新之风。他的书法称雄一时，被誉为"宋书殿军"。其下笔简捷凝练，运笔坚实峻健，点画顾盼生情，结字俊秀而骨力遒劲，使字字结体生动明快，清爽不落俗套。《宋史》称其"以能书闻天下"，还说他的大字古雅遒劲，小字尤俊健不凡。张即之所书大字《杜甫诗卷》被人评为"有长风破浪气象"。

他的传世作品有《佛遗教经》《金刚经》《度人经帖》《双松图歌》《待漏院记》《书杜诗卷》《汪氏报本庵记》等。

橋畔垂楊下碧溪，家元在北橋西。来時不似人間世，日暖花香山鳥啼。

吴琚　七言绝句

帖学大盛 复归平正

书追魏晋的赵孟頫

　　"宋四家"以其博大的胸襟、无边的才学、过人的胆识，将书法导入挥洒自如、奇绝险劲的艺术境界。他们师古法出，也对古法进行了较大的突破与变革，但某些方面过于激进。他们似乎更追求自我解脱，有一点像主张不立文字、教外别传、明心见性的禅宗，讲求"顿悟"。可惜芸芸众生，有他们那样的学识与悟性的人是少之又少的。才疏学浅者往往不知所措，而鄙俚浅薄之人，却把不拘成法、以意为之作为幌子。

　　北宋苏、黄等人倡导的以意为主的书风，到南宋时期已经变为既无法又无意的胡闹。他们的任意胡为与艺术大师的随意挥洒有着质的区别，南宋时期几乎没有特别的大书家出现，就是这种现状的明证。正是在这种情况下，元代大书法家赵孟頫主张恢复古法，甚至跳过唐代而直追魏晋，尤其对二王推崇备至。在他的大力提倡下，使书法复归平正，走上健康发展的道路。影响所及，至数百年不衰。

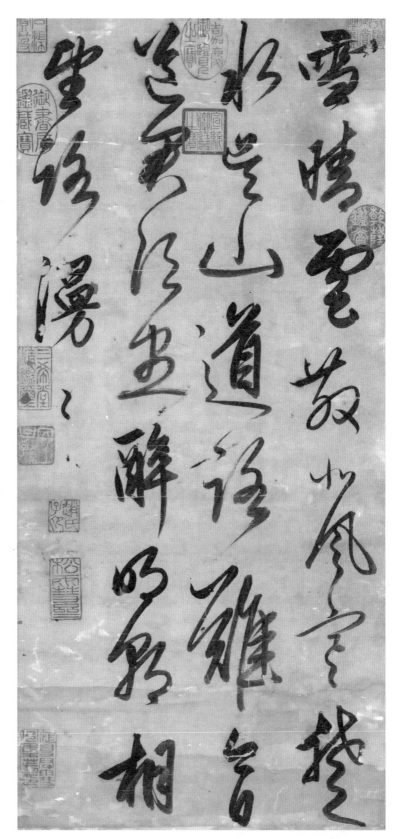

雪晴云散帖

赵孟頫　雪晴云散帖

元代双星

元代书坛并不像唐、宋书坛那般群星璀璨，反而有一点像东晋书坛的众星捧月。赵孟頫就像是元代书坛天空中的朗月。

元代是南北文化融合的时期，传统的诗文虽不及前代，但是在元代兴起的散曲和戏剧却是我国文化史上的奇葩。此外，"元四家"黄公望、王蒙、吴镇、倪瓒的绘画被认为是中国山水画的顶峰。元代书法也因赵孟頫的出现而在书法史上占有极高的地位。

赵孟頫的身边也有许多优秀的书法家，其中最有名的是鲜于枢和康里巙巙，双星闪耀。

赵孟頫曾经在鲜于枢去世后说："仆与伯机（鲜于枢）同学书，伯机

过仆远甚，仆极力追之而不能及，伯机已矣，世乃称仆能书，所谓无佛处称尊耳。"

鲜于枢没有赵孟頫那样的身世际遇，也就没有赵孟頫那么多顾忌。他在元代复古氛围中，并没有一味地规晋摹唐，而是在学习晋、唐书法的同时对宋代黄庭坚和米芾的书法极有兴趣，通过学习和创新，形成了自己独特的风格。他的书法，用笔结体都较赵孟頫放纵一些。

据说鲜于枢早年学书，未能至古人。后见二人挽车行泥途中，顿悟笔法。鲜于枢的书法汲取了宋人书法的精华，有一种较为阳刚之气，但也略显粗疏，这也正是他不及赵孟頫的地方。

康里巎巎的书法竭力追随赵孟頫。他是元代复古书法的重要人物之一。

鲜于枢　麻徵君透光古镜歌

台阁体书风的形成

当艺术进入一种程式化模式后，它的发展就基本走入了死胡同。

在朱元璋建立了明王朝以后，他加强了对思想文化的专制。朱元璋对文人采取的是笼络和高压相结合的方法，导致明初的文化发展，除小说较为繁荣以外，其余的几乎停滞不前。

明初书法几乎全是走的赵孟頫开创的复古之路。当时著名的书家危素、饶介，"二沈"（沈度、沈粲）、"三宋"（宋克、宋璲、宋广）都是赵书的忠实追随者。其中一些人，不仅社会地位较高，甚至得到皇帝的赏识，比如沈度长于楷书，被明太宗誉为"我朝王羲之"。他们的书法不可避免地走向雅化的道路，千人一面，只注重功力，而没有自己的风格，逐渐演变成毫无生气的台阁体书法。这种书体形式虽然僵化，但由于得到皇帝和朝廷重臣的喜爱以及科举考试的规定，其影响力不容小觑。这种风格一直持续到清代。清代，这种书体被称作"馆阁体"。

清代周星莲《临池管见》中说这种馆阁体书法是"土龙木偶，毫无意趣"，可谓一语中的。这种书风是书法发展历程中的一股不健康之风。

近代马宗霍在《书林藻鉴》中综述明代书法说："帖学大行，故明人类能行草，虽绝不知名者，亦有可观，简牍之美，几越唐、宋。唯妍媚之极，易粘俗笔。可与入时，未可与议古。次则小楷亦劣能自振，然馆阁之体，以庸为工，亦但宜簪笔干禄耳。至若篆隶八分，非问津于碑，莫由得笔，明遂无一能名家者。又其帖学，大抵亦不能出赵吴兴范围，故所成就终卑。偶有三数杰出者，思自奋轶，亦未敢绝尘而奔也。"这一段话对明代书法概括得非常准确。

帖学影响下的明初书坛

自宋人刻《淳化阁帖》《绛帖》《大观帖》《群玉堂帖》等丛帖以后，帖学大盛，这种风气在明代仍得以继续。明人除翻刻《淳化阁帖》以外，又新刻《泉州帖》《戏鸿堂帖》《停云馆帖》《真赏斋帖》等，使明代书坛继续沿着宋、元的道路发展。

这种书风的代表人物是三宋中的宋克。

帖学促进着书法技法的进步，台阁体的产生在一定程度上也促进了明初帖学的发展。当时台阁体地位很高，但帖学派的书法家们对此提出了质疑，他们认为书法应该自由、灵活，注重个性和表现力，而不是刻板。因此，他们开始尝试对台阁体进行改革和创新，逐渐发展出了自己的风格和特点，从而对台阁体进行了突破和创新。

榻本

在宋元以前，榻本指把纸或绢覆在书画真迹上，透过光线将真迹的线条在纸或绢上进行双钩，然后填墨而成的墨本，也被称为摹本或响榻。宋元以后，称呼上榻本与拓本不再区别，但仍旧是两种不同的方法。

祝允明　行书七律诗

未臻极致的吴中三家

明代中期，台阁体已经越来越不受文人雅士的喜爱。他们在继承赵孟頫书法的同时，又把眼光投向魏、晋、唐、宋等时期具有代表性的书法风格。在思想上，他们较明初人解放；在艺术上，他们比明初人张扬。他们的共同特点是有深厚的基本功，尤其是小楷功力极深，且长于行草。这些书家中最著名的是"吴中三家"，他们是明代中期书法的代表。

自六朝以来，江浙地区文化一直繁荣，尤其是苏州、杭州、扬州等城市，更是人文荟萃。"吴中三家"分别是：祝允明、文徵明和王宠。

祝允明书法博采晋、唐各家，其草书被誉明代第一；文徵明书法温文尔雅，与他的诗词、绘画相得益彰；王宠书法蕴含内秀，以拙见巧。尽管三家书法各有特色，但都未达到登峰造极的地步。

明代中期是传统行草书的一个活跃期。一方面使赵孟頫的复古思想在实践上继续得到深化，另一方面在新兴起的长轴大幅的创作上各书家也积累了许多经验。这些都有利于明晚期，行草书对传统的突破和发展。

回腕 ————————————————————————————

此为运笔法之一。此法与"龙眼"（也叫"虎眼"）执笔法一同使用。此法掌心向内，手臂弯曲呈圆形。周星莲在《临池管见》中说："回腕法，掌心向内，五指俱平，腕竖锋正，笔画兜裹。"用此法，肘、腕、指俱僵，用的人很少，但何绍基用此法。

明末书坛的革新之风

明代后期，随着农业、手工业的发展，资本主义萌芽开始出现，市民阶层进一步扩大。长期以来的封建正统意识和价值观念都受到挑战，从孔孟之道到程朱理学都受到猛烈冲击，新的美学观、价值观正在悄然兴起。一批思想家涌现，如李贽、袁宏道等，他们认为艺术在于抒发个人性灵。这种美学思潮与传统封建正统美学相互斗争、相互影响，促使思想界与艺术界呈现出丰富多彩的格局。

明代后期书法，董其昌的书风是传统审美理想和审美趣味的体现，丰坊、邢侗等是其重要的支持者和推动者。丰坊，篆、隶、行、草、楷五体并善，尤长草书，自成风格。邢侗与张瑞图、米万钟、董其昌合称为"邢、张、米、董"，与董其昌列为"北邢南董"。

明代书法承宋、元余绪，注重帖学，虽然出入二王，规摹唐、宋，成就不可谓不大，但创造性却很弱。受台阁体书风的影响，大多书法作品死气沉沉，缺乏生气。尽管有祝允明、徐渭等异军突起，却未改变时局。这种情况直到明末才有所改变。

明末政治腐败、宦官专权，在士林，东林党起；在民间，爆发了农民起义。在文化艺术领域，产生了一种思变之风。在书法上，承袭了徐渭的革新思想，有一批书家摒弃了赵孟頫开创的复古之路，走向抒发个性、自出机杼之路，黄道周、张择端、倪元璐、詹景凤、米万钟等是其中的代表人物。

黄道周是著名书画家，被视为明代最有创造性的书法家之一。

康有为在《广艺舟双楫》中说："明人无不能行书，倪鸿宝（倪元璐）新理异态尤多。"什么是"新理"？就是打破规晋摹唐的惯例，创造出一

雙鉤懸腕讓左側右虛掌實指意前筆後此古

人所傳用筆之訣也如屋漏痕如壁拆如錐畫沙

如印泥古人所論作書之勢也然妙在第四指得

力俯仰進退收往垂縮剛柔曲直縱橫轉運無不

口慧則筆在畫中而左右皆兵兩六七

書轉

种全新的、具有个性张力的书法风格。什么是"异态"？则指这种"新理"所带来的艺术表现的创新。倪元璐的书风是对明代近三百年死气沉沉书风的反叛，是对艺术情趣和个人性情的张扬。

明末时期的书法变革中，张瑞图应该是走得最远的一位。

明代书法，几乎是笼罩在赵孟𫖯的影响之下，米万钟以家传米字出现在明末书坛，也算是一种革新，但并不彻底。

总的来说，明末书坛的革新之风，既得益于社会大环境的变化，也得益于书法家们的勇气和创新精神。这些革新的书法家们，走向自由和个性的表达，对书法艺术的革新做出了积极的贡献。

法帖

　　把名家的书法真迹摹刻上石或木，再把它们拓下来。这些刻石、刻木和拓本就叫法帖。宋太宗淳化三年，命侍书学士王著拓内府秘阁所藏历代法书，编为《淳化阁法帖》十卷，赏赐近臣。此为法帖之祖。后来又出现不少著名的法帖，如《绛帖》《潭帖》《大观帖》《群玉堂帖》《真赏斋法帖》《快雪堂法帖》《三希堂法帖》《兰亭八柱帖》等，这些法帖对传播和发展书法起到很大的作用。

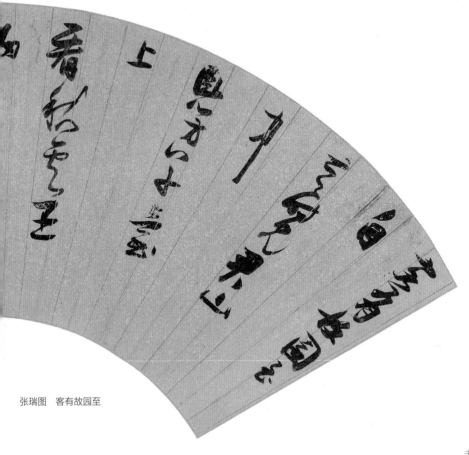

张瑞图　客有故园至

元、明时期的著名书法家

赵孟頫　在电视剧《杨家将》的故事中，有一个八贤王赵德芳，他是宋太祖赵匡胤的儿子。赵德芳主持正义，处处保护杨家。其实，赵德芳二十三岁就去世了。他的后代到宋末元初时，出现了一个杰出的人物，但因为与宋皇室的关系，此人挨尽骂名。据说，有一次，此人去拜访从兄赵孟坚，但赵孟坚不让他进门，后来还是在赵孟坚夫人的劝说下，才让此人从后门进去。此人走了以后，赵孟坚便叫下人把他刚坐过的椅子拿出去洗。此人就是著名的文学家、诗人、画家、书法家——赵孟頫。

赵孟頫，宋末以诗文、书画名重一时。元世祖赞赏其才貌，称他为"神仙中人"。元仁宗时官至翰林学士承旨、荣禄大夫。卒赠魏国公，谥文敏。

赵孟頫主张恢复古法，甚至跳过唐代而直追魏、晋，尤其对二王推崇备至。他认为学书要脚踏实地，说："学书有二，一曰笔法，二曰字形。""书法以用笔为上，而结字亦须用工。"对于晋人书法的翘楚《兰亭序》，他认为那是度世金针。元至大三年，赵孟頫应召赴京，在南浔得独孤长老赠送一件《定武兰亭》。他在北行途中日日展玩，写下了著名的《兰亭十三跋》，在跋文中说："昔人得古刻数行，专心而学之，便可名世，况《兰亭》是右军得意书，学之不已，何患不过人耶。"他的书法作品是他的理论实践。《元史·本传》说他"篆、籀、分、隶、真行、草书，无不冠绝古今"。他的书法出晋入唐，一笔不苟，有晋人的风度。其字结体端庄秀丽、典雅大方，又极平易近人，书写也极便利。他的楷书用笔已经参以行书笔法，与颜、柳、欧并称"四大楷书"，小楷尤为诸书之冠。

赵孟頫的书法受李邕的影响很大，陶宗仪在《南村辍耕录》中就说：

右周文矩子建採神圖曾入紹興内府前
有紹興題識印款傅彩溫潤人物古雅
信為一種珍玩子建舍曹氏之其人但未
詳採神為何義當必有說以俟知者
大德八年春二月十四日吳興趙孟頫子昂

赵孟頫　采神图跋

衞君至黯七世　為卿大夫黯以父任孝景時
為太子洗馬以莊見憚孝景帝崩太子即
位黯為謁者東越相攻上使黯往視之不至　
吳而還報曰越人相攻固其俗然不足以辱天子
之使河內失火延燒千餘家上使黯往視之還
報曰家人失火屋比延燒不足憂也臣過河南
河南貧人傷水旱萬餘家或父子相食臣
謹以便宜持節發河南倉粟以振貧民臣請
歸節伏矯制之罪上賢而釋之遷為滎陽
令黯恥為令病歸田里上費乃名拜為中大

赵孟頫　汉汲黯传（局部）

"（孟頫）以书法称雄一世，画入神品。其书人但知自魏、晋中来，晚年则稍入李北海耳。尝见《千字文》一卷，以为唐人字，绝无一点一画似公法度，阅至后方知为公书。"在赵孟頫的许多书法作品中，确实可以看到李邕的影子。

虽然，赵孟頫的书法艺术历来备受争议，有人称其为"俗书"，有人则贬其为"奴书"，但其实没有争论的必要，我只想引用韩愈在《调张籍》诗中所说的话："李杜文章在，光焰万丈长。不知群儿愚，那用故谤伤。蚍蜉撼大树，可笑不自量。"

赵孟頫以宋代宗室的身份在元朝担任高官，受到很多人的攻击和指责。他在《自警》一诗中表达了内心的痛苦和无奈。他说："齿豁头童六十三，一生事事总堪惭。唯余笔砚情犹在，留与人间作笑谈。"但也正是他的坚持和努力，推动了元代书法艺术的发展，使书法艺术得以冲破宋代的束缚，走上了一条健康发展之路。

赵孟頫的传世书迹非常多，其中有《洛神赋》《汲黯传》《道德经》《仇锷墓碑铭》《胆巴碑》《三门记》《寿春堂记》《妙严寺记》《千字文》《兰亭十三跋》《与山巨源绝交书》《急就章》等。

管道升 据说赵孟頫晚年曾有纳妾的想法，夫人管道升知道后，写了一首《我侬词》："你侬我侬，忒煞情多，情多处，热如火。把一块泥，捻一个你，塑一个我。将咱两个，一齐打破，用水调和。再捻一个你，再塑一个我。我泥中有你，你泥中有我。与你生同一个衾，死同一个椁。"赵孟頫看后深受感动，再也没有提过纳妾的事。这也许只是一个传说。赵孟頫和管夫人是一对让人羡慕的神仙眷侣。近代林纾《跋王砚田画卷》就说："惠卿偕其德配万柳夫人筑楼南湖，终日餐咽山光，长斋读画，几于管夫人之从松雪无有是也。"

管夫人有才学、善书画，书法有时几与赵孟頫无别，甚至有后人认为她是卫夫人之后最好的女书法家。赵孟頫《松雪斋集》说："翰墨辞章不学而能。心信佛法，手书《金刚经》至数十卷，以施名山名僧。天子命夫人书《千文》敕玉工磨玉轴，送秘书监装池收藏。又命孟頫书六体为六卷，雍（赵雍，赵孟頫子）亦书一卷，曰：'日令后世知我朝有善妇人，且一家皆能书，亦奇事也。'"董其昌《云台集》说："管夫人书牍行、楷与鸥波公殆不可辨同异，卫夫人后无俦。"

其传世书迹有墨迹多幅收入《三希堂法帖》。

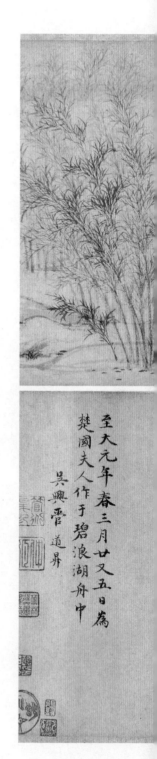

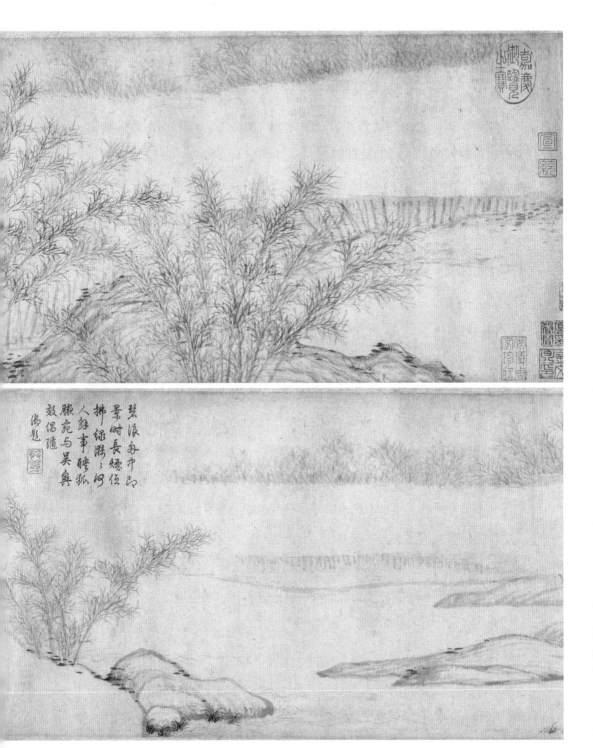

管道升　烟雨丛竹图

鲜于枢　元代书法家中，与赵孟頫并称"二妙""二杰"的是鲜于枢。明代陆深《俨山集》中说："书法敝于宋季。元兴，作者有功，而以赵吴兴、鲜于渔阳为巨擘。终元之世，出入此二家。"

鲜于枢体态魁梧，胡须浓重，被称为"髯公"。同时期的诗人柳贯说他"面带河朔伟气，每酒酣骜放，吟诗作字奇态横生。此饮酒诸诗，尤旷达可喜。遇其得意，往往为人诵之"。

鲜于枢书法以草书最为著名。明代吴宽《匏翁家藏集》中说："鲜于困学书名，在当时与赵吴兴（赵孟頫）、邓巴西（邓文原）各雄长一方。困学多为草书，其书从真、行来，故落笔不苟，而点画所至，皆有意态，使人观之不厌。不若今人未识欧、虞，径造颠、素，其散漫连延之势，终为飞蓬蔓草而已。"

他的传世书迹有《老子道德经卷》《苏轼海棠诗卷》《韩愈进学解》《论草书帖》《萧山县新文庙碑阴记》等。

康里巎巎　赵孟頫曾经说自己一天能写一万字，康里巎巎则说自己一天能写三万字，而且不会因为精力不济而放笔。当然，写得多不足贵，难的是又多又好。赵孟頫自不用说，康里巎巎也是又多又好。

康里巎巎风流儒雅，博极群书。他精楷、行、草等书。陶宗仪《南村辍耕录》说他"正（楷）书师虞永兴，行书师钟太傅、王右军。笔画遒媚，转折圆动，名重一时。评者谓国朝以书名世者，自赵魏公后便及公也"。

其传世书迹有《李白古风诗卷》《渔父辞》《跋王庭筠幽竹枯槎图》《秋夜感怀诗》等。

太倉五升米时赴郑
老同襟期得钱即相
觅沽酒不复疑忘
形到尔汝痛饮真
吾师清夜沉沉

鲜于枢　醉时歌（局部）

宋克　宋克饱读诗书，常以李白、东坡自比。年轻时任侠使气，后受学于书法名家饶介，闭门攻书，日书十纸，很快书名远扬。和他同时的高启在《南宫生传》中说："素工草、隶，逼钟、王。患求者众，遂自闭于希家南宫里，故自号南宫生。"宋克是明代章草名家，学索靖《急就章》。吴宽《匏翁家藏集》说："朱仲温书盖得其妙，而无愧于靖者也。"明代詹景凤《詹氏小辨》中说："国朝楷、草推三宋，首称仲温。然未免烂熟之讥，又气近俗，但体媚悦人目尔。"

传世书迹有《李白行路难》《七姬志》《杜子美诗》《定武兰亭跋》《刘桢公宴诗》《形增影古诗》《急就章》《书孙过庭书谱》等。

宋璲　明初书家"三宋"之一的宋璲受胡惟庸谋反案牵连而死，年仅三十七岁。

宋璲的篆书，被前人誉为"国朝第一"。陶宗仪《书史会要》说："宋璲大小二篆纯熟姿媚，行书亦有气韵。"明高宗曾经评论宋璲书法说："小宋字画遒媚，如美女簪花。"明代方孝孺《逊志斋集》说："金华宋仲珩，草书如天骥行中原，一日千里，超涧渡险，不动气力，虽若不可踪迹，而驰骤必合程矩，直可凌跨鲜于、康里。使赵公见之，必有起予之叹。"

宋璲的传世书迹有《复岳翁书帖》《敬覆帖》等。

永日行游戏，欢乐犹未央。遗思在玄夜，相与复翱翔。

辇车飞素盖，从者盈路傍。月出照园中，珍木郁苍苍。

清川过石渠，流波为鱼防。芙蓉散其华，菡萏溢金塘。

灵鸟宿水裔，仁兽游飞梁。华馆寄流波，豁达来风凉。

生平未始闻，歌之安能详。投翰长叹息，绮丽不可忘。

吴中宋克写

雅意向索真字々寫西銘一通至
古銘一通奉去珠愧随芳美
見教後次人便仍画
孔廟梁鵠隷釋一二紙墨色之精
明甚玉藉耒韻伏惟
心照不宣
十二月廿四日友生度奉
鐘翁大兄门兄阁下

沈度　致梁仲仁书札

沈度 明成祖曾召善书者入翰林，沈度与滕用亨、陈登被选上。沈度与沈粲并称"二沈"。

当时，解缙、胡广、梁潜、王琏等都是著名书家，但明成祖最喜欢沈度的字。每天让他在便殿待候，凡金版玉册，用之朝廷的、藏之秘府的、颁行属国的，都命他书写。明代李绍文在《皇明世说新语》中说："太宗征善书者试而官之，最喜云间二沈学士，尤重度书，每称曰我朝王羲之。"

沈度的书法婉丽秀美，但无灵动飘逸之趣。他是明代"台阁体"书法的代表人物。王文治《论书绝句》说："沈家兄弟直词垣，簪笔俱承不次恩。端雅正宜书制诰，至今馆阁有专门。"

他的传世书迹有《维摩演教图》《跋宋刘松年登瀛图》《跋宋刘公麟归庄图》《不自弃说》《宝积经》等。

祝允明　据说有一次，篆刻家文彭在书房里准备了蚕茧纸、精墨良笔，请父亲文徵明的老朋友书法家祝枝山到家中来写字，并说好是有偿服务，报酬颇丰。祝枝山欣然前往，挥毫写下了《古诗十九首》，书法极为精彩，文氏父子大为赞叹。《古诗十九首》后刻入文徵明的《停云馆帖》。文彭的这次举动是因为祝枝山晚年很不得意，经济十分拮据，为了照顾这位父执的面子，想了这个办法来资助他。

　　祝枝山就是祝允明，又号枝指生。他自小聪慧，有神童之誉。三十二岁中举，却七试进士不第，五十五岁才授兴宁县令，不久辞归。晚年调往南京任京兆应天府通判，因此后人称他为"祝京兆"。

　　祝允明的外祖父徐有贞和岳父李应祯都是著名的书法家，对他的影响很大。他一生酷爱书法，取法钟、王、欧、虞、褚、赵，以及张旭、怀素等。他的狂草被称为"明代第一"。王世贞《艺苑卮言》说："京兆楷法自元常（钟繇）、二王（羲之、献之）、永师（智永）、秘监（虞世南）、率更（欧阳询）、河南（褚遂良）、吴兴（赵孟頫）；行草则大令（王献之）、永师、河南、狂素（怀素）、颠旭（张旭）、北海（李邕）、眉山（苏轼）、豫章（黄庭坚）、襄阳（米芾），靡不临写工绝。晚节变化出入，不可端倪，风骨烂漫，天真纵逸，真足上配吴兴，他所不论也。"

　　他的传世书迹有《前后出师表》《自书诗卷》《和陶渊明饮酒二十首》《赤壁赋》《杜甫诗轴》等。

侠以幽閣流下竟養子玉樹人可杖至道不煩不旁迯

靈臺通天臨中野方寸之中至關下玉房之中神門戶

黄庭経

上有黄庭下有關元前有幽闕後有命門嘘吸盧外

出入丹田審能行之可長存黄庭中人衣朱衣關門壯

蓋兩扉幽闕侠之高巍〜丹田之中精氣微玉池清水上

生肥靈根堅固志不衰中池有士服赤朱横下三寸神所居

中外相距重閈之神盧之中務俈治玄雍氣管受精符

急固子精以自持宅中有士常衣絳子能見之不可病

横理長約其上子能守之可無恙呼噏盧間以自償保

剌郪斷送十分春富

貴園林一洗貧借問

牧童應浸酒試嘗梅子

又生仁若為輭舞欺其

唐寅　说到唐寅，也许还有人不知道，但说唐伯虎，那可能就尽人皆知了。

关于唐伯虎的传说和故事有很多，像"三笑姻缘点秋香""酒楼画扇偿酒钱"等，可这些都不是真实的唐伯虎。历史上的唐伯虎，学识渊博，诗文俱佳，书画名重一时，是"江南四大才子"之一。据说他生于明宪宗成化六年庚寅年寅月寅日寅时，所以名寅。

唐寅二十九岁参加应天府试，得中第一名"解元"，故世又称他"唐解元"。三十岁赴京会试，却受考场舞弊案牵连被斥，此后遂绝意进取，以卖画为生。他的画与沈周、文徵明、仇英并称"吴门四家"。他的书法取法赵孟頫，书风奇峭俊秀。

他的传世书迹有《落花诗册》《行书七律诗轴》等。

文徵明 文徵明活到九十岁，是明代罕见的长寿老人。他八十多岁时，仍然能写小楷；九十岁的时候，还在给人写墓志铭，尚未写完，端坐而逝。

文徵明虽然聪颖博学，却屡试不第，五十多岁仍未考取功名，后以贡生身份授翰林院待诏，不久就辞去职务，专心诗文书画。虽然他的仕途不顺，但名声却很大，四方来求取诗文书画者络绎不绝，接踵于道。他的画不与富贵王侯，即使诸王以宝物来求书画，他不开封即退还。连外国使者过吴门，都要望里肃拜。

文徵明在书法史上以兼善诸体闻名，尤擅长行书和小楷。文徵明早年

跟随李应祯学书，后遍习名帖，自成一家。

他的行楷学黄庭坚甚有心得。陶宗仪《书史会要》说："待诏小楷、行、草深得智永笔法，大书仿涪翁尤佳，评者云如风舞琼花，泉鸣竹涧。"文徵明书法温润秀劲、稳重老成，法度谨严而意态生动。虽无雄浑的气势，却具晋、唐书法的风致，往往流露出温文的儒雅之气。也许仕途坎坷消磨了他的英年锐气，大器晚成却使他的风格日趋稳健。

他的传世书迹有《滕王阁序》《西苑诗》《赤壁赋》《醉翁亭记》《东林避暑图卷题诗》《八月六日书事秋怀七律诗合卷》《跋范庵石湖诗卷》《跋康里子山书李白诗》等。

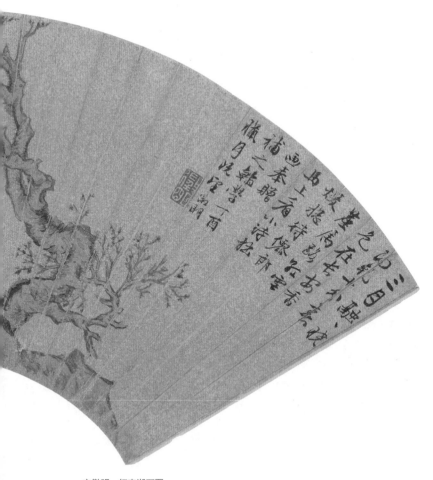

文徵明　红杏湖石图

王宠　　王宠才华横溢，但仕途不顺，八次应试不第。其性格狂放不羁。他诗文书画皆精，兼善篆刻。他楷书师承虞世南、智永，行书学二王，融会贯通，他的书法婉丽遒逸，尤以小楷成就最高。为时所重。

他的传世书迹很多，有《辛巳书事诗册》《游包山集》《西苑诗》《山庄帖》《五言诗轴》《李白古风诗卷》《石湖八绝句卷》等。

王宠　李白古风诗卷

文彭　文彭是文徵明的长子。他的名气丝毫不低于他父亲，但不因书法，而因篆刻。在篆刻史上他是一个开创性的人物。

以前，文人负责篆印，工匠代刻印章，是因为所使用的金属或象牙等材料，一般人是刻不动的。有一次，文彭在路上遇到有人为了四筐石头而争吵不休，原因是买家不愿付力钱。文彭便将这四筐石头全买下，命工人解成印章，结果发现这些石头是非常好的印材，上者近"灯光"，下者近"老坑"。这种石头如后来普遍使用的寿山石、青田石、昌化石一样，比较软，文人可以自己奏刀。从那时起，文彭不再请工匠代刻而是自己进行篆刻，成了篆刻史上举足轻重的大家。后代篆刻家纷纷效仿，推动了篆刻艺术的发展。

文彭的书法，少承家学，篆、分、真、行、草等体并佳，体体有法。其风格自成家，不蹈父迹。然才似胜之，功力远不及父。初学钟、王，后效怀素，晚年则全学孙过庭，而尤精于篆、隶。王世贞在《吴中往哲像赞》中说："善飞白、行、草书，尤工古隶。咄咄逼其父。"又说："小楷皆足其，裘彭肉而员，嘉俊而佻，行草则彭有怀素、孙过庭法，而伤率弱，临摹双钩俱是吾朝第一手。"索书者接踵不断，彭手不停挥，求者无不当意。

他的传世书迹有《行草五律诗》《隶书有美堂记》《闲居即事诗卷》《出师表》等。

徐渭 "扬州八怪"之一的郑燮，曾刻有一方印章："徐青藤门下走狗郑燮"。书画大师齐白石曾经说："恨不生三百年前，为青藤磨墨理纸。"

青藤是什么人？能让郑燮、齐白石如此顶礼膜拜。

青藤就是徐渭，是明代文坛上的一位奇才。他所写的剧本《四声猿》，名重当时，所著《南词叙录》是研究南戏的一部重要理论著作。他还喜欢谈兵，好奇计，被誉为"东南第一幕僚"。

明代"公安派"的袁宏道，有一次在朋友陶望龄家看到几篇诗文，不禁拍案叫绝。他竟拉起陶望龄一起彻夜阅读，"读复叫，叫复读"，以致把童仆惊醒。他看的就是徐渭的文章。他认为徐渭诗文"一扫近代芜秽之气"。

徐渭的才华无法估量，但他一生非常不幸。他九次自杀未遂，最终成了疯癫之症。由于疯病误杀了妻子，他入狱坐了七年牢。出狱后游历四方，著书立说、写诗作画。晚年，他穷困潦倒，几乎不再出门。他自嘲"几间东倒西歪屋，一个南腔北调人"。他在《墨葡萄》中写道："半生落魄已成翁，独立书斋啸晚风。笔底明珠无处卖，闲抛闲掷野藤中。"表达了他落寞的心情。

徐渭的水墨画花鸟出类拔萃，但他自认为"吾书第一，诗二，文三，画四"。他的书法，尤其是草书堪称一绝。

明代前期书坛比较沉闷，书法已被引入死气沉沉的"馆阁体"。祝允明等人力变其俗，而徐渭则更为大胆。对他的影响最大的是米芾，他在《书米南宫墨迹》一跋中激动地写道："阅米南宫书多矣，潇散爽逸，无过此帖，辟之朔漠万马，骅骝独见。"袁宏道曾说："文长（徐渭）喜作书，笔意

奔放如其诗，苍劲中姿媚跃出，予不能书，而谬渭文长书决当在王雅宜、文征仲之上。不论书法而论书神，先生者，诚八法之散圣、字林之侠客也。"

徐渭最擅长气势磅礴的狂草，笔墨恣肆，满纸狼藉。

他的传世书迹包括《草书千字文》《煎茶七类卷》《杜甫秋兴八首》《行书七言联》《白燕诗卷》《烟云之兴》等。

徐渭　墨花九段图（局部）

邢侗　邢侗与董其昌、米万钟、张瑞图合称"邢、张、米、董"，为明末四大书家之一，与董其昌并称"北邢南董"。邢侗的字在当时，价值黄金。据说，连外国使者到中国，都要求购他的法书。

邢侗辞官后，在家乡筑"来禽馆"，遍种花木，但缺牡丹。他听说曹州牡丹有名，就写信向一位叫王士龙的朋友讨要。王士龙提出条件是要邢侗用两幅字换取，邢侗慨然应允。

邢侗遍临晋、宋以来名家书迹，尤推重王羲之。明代史孝先《来禽馆集小引》说："侗法书工诸体……而其最会心慊意，尤在右军，居然有龙

跳虎卧之致。试取临池妙墨，错杂诸名帖中不辨。蝇头真楷，遒媚如舞女低腰，仙人啸树。它擘窠大字，体势洞精，奕奕生动，雄强如剑拔弩张，奇绝如危峰阻日，孤松单枝。而一种秀活，又如扬州王、谢人共语，语便态出也。"他的书法在明末颓风中张扬古法，追慕魏、晋、唐、宋。明周之士《游鹤堂墨薮》说他"论其精诣谓何，即其矢志，则已超人一等矣"，很有见地。邢侗的书法较少创造，得在此，失也在此。

他的传世书迹有《钱汪元启诗》《节临王羲之十七帖》《古诗卷》《行书轴》《临袁生帖》等。

邢侗　古诗卷

董其昌　董其昌在明末清初，诗文书画都享有极高的声誉。他是明代画坛重要画派"华亭派"的代表。更因康熙皇帝的喜欢，董书风靡一时。

据传，董其昌十七岁时参加会考，以文才应为第一。但是，考官在批阅考卷时嫌其考卷上字写得太差，遂将第一改为第二。这极大地刺激了董其昌，自此钻研书法，终成名家。董其昌回忆说："郡守江西衷洪溪以余书拙置第二，自是始发愤临池矣。"

董其昌说："吾学书在十七岁时。初师颜平原《多宝塔》，后改学虞永兴。以为唐书不如晋、魏，遂仿《黄庭》及元常诸帖三年，自谓逼古，不复以文征、仲、祝希吉置之眼角。乃于书家之神理，实未有入处，徒守格辙耳。比游嘉兴，得尽睹项子京家藏真迹，又见右军《官奴帖》于金陵，方悟从前妄自标评。"

董其昌书法长于楷、行、草等书。他继承的还是二王路线。他的书法综合了晋、唐、宋、元各家的书风，飘逸空灵、风华自足自成一体。笔画圆劲秀逸、平淡古朴，用笔精到，始终保持正锋。在章法上，字与字、行与行之间分行布局，疏朗匀称。他的书法作品在当时是"名闻外国，尺素短札，流布人间，争购宝之"。

清中叶以后碑学兴起，董其昌的书风受到抨击。康有为在《广艺舟双楫》中就多次批评他，如《行草第二十五》中说："香光虽负盛名，然如休粮道士，神气寒俭。若遇大将，整军厉武，壁垒摩天，旌旗变色者，必裹足不敢下山矣。"包世臣在《艺舟双楫》中也说他"行笔不免空怯，出笔时形偏竭"。这些都是切中肯綮的。

董其昌　手卷

丰坊　明嘉靖时期，有一件震动朝野的大事：明世宗嘉靖皇帝并不是明武宗正德皇帝的亲生儿子。明世宗即位以后，想追谥自己的亲生父亲为太上皇，这是不合礼制的。嘉靖三年，首辅杨廷和（杨升庵的父亲）联合三十六位大臣上书反对，丰坊父子也在其中。嘉靖震怒，将反对的大臣廷杖下狱，然后贬谪流放。对这些被责贬的人，民间评价很高。丰坊的父亲死在戍所，丰坊却在父亲死后背父意，进京求官，未被录用，世人皆不齿其为人。

丰坊仕途失意后心灰意冷，归家刻意著述，深研书法。其好藏书，尤嗜碑帖，尽卖祖传田产千余亩购求书帖，聚书五万卷，因名其楼为"万卷楼"。他篆、隶、行、草、楷五体并善，尤长草书，自成风格，心揣手摹，临古碑能乱真。陶宗仪《书史会要》中说："坊草书自晋、唐而来，无今人一笔态度，唯喜用枯笔，乏风韵耳。"

丰坊的传世书迹有《唐人诗屏》《谦斋记》《秣陵七歌册》《唐诗长卷》《草书自书诗卷》《古诗十九首卷》等。

丰坊　各体书书诀（局部）

黄道周　说来有点奇怪，一位抗清的明朝大臣，却被清乾隆皇帝称为"一代完人"，由此可见其人格魅力。他就是明代著名的思想家、学者、书画家黄道周。

黄道周因抗清，兵败被俘，不屈而死。临刑以指血书写"纲常万古，节义千秋，天地知我，家人无忧"十六字。

黄道周被视为明代最有创造性的书法家之一。真、草、隶书自成一家，行笔严峻方折，不随流俗，一如其人。他的楷书溯源钟繇，用笔方劲刚健，有一股不可侵犯之势，主张刚柔并济，遒媚并举，所以他的楷书虽刚健如斩钉截铁，而丰腴处仍流露出清秀之气。他的行、草书远承钟繇，再参以索靖草法，他虽力追二王，但一反元、明以来柔弱秀丽的弊病，笔锋刚健，体势方整。其草书波磔多，含蓄少；方笔多，圆笔少，表现出恣肆雄放的美感。

黄道周的传世书迹有《孝经颂》《石斋逸诗》《山中杂咏》《洗心诗卷》《倚锄五言诗轴》等。

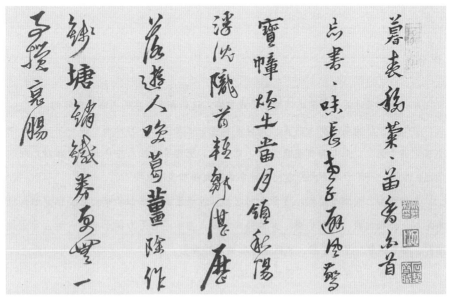

黄道周　答诸友诗卷（局部）

倪元璐　倪元璐于崇祯八年任国子祭酒，后被诬去官。当时农民起义烽火已起，关外清兵也虎视眈眈时，倪元璐再被起用。后李自成攻入北京，倪元璐自缢而亡。

倪元璐书法长于行、草，得王羲之、颜真卿、苏轼之力最多。黄道周曾在《书秦华玉镌诸楷法后》云："同年中倪鸿宝笔法深古，遂能兼撮子瞻、逸少之长，如剑客龙天，时成花女，要非时妆所貌，过十数年亦与王、苏并宝，当世但恐鄙屑不为之耳。"倪元璐在植根传统的同时，又在竭力寻求变化。用笔锋棱四露中见苍浑，结字欹侧多变，章法上将字距缩短而将行距拉开，流畅而张弛有度，有"笔奇、字奇、格奇"之"三奇"，"势足、意足、韵足"之"三足"的称誉。

他的传世书迹有《行书谢翱五律诗轴》《朝发白帝城》《金山诗轴》《自书诗扇面》《舞鹤赋卷》等。

身法

身法是作书时便于挥毫运笔的坐姿或立姿。这是许多写字的人容易忽略的。

坐的姿势应该是双脚与肩宽，全脚掌触地。上身端正，胸部离书案一拳左右，绝不可以靠于案上。头与身都要正，肩、臂、肘、腕都要放松。左手与右手相对，轻伏案上。坐姿一般用于写不大的字，写大字或做大幅书多用立姿。

立姿作字，双脚与肩宽，腰背微向前倾。包世臣说学书如学拳：立姿作字如太极拳站桩，外松内紧，神气内敛。身体微向右侧，左手不可用力据于书案。古人主张题壁时，右手握管，左手把腰，大概就是取的这种姿势。

坐姿也好，立姿也好，不可过于拘泥，以便于书写为要。

南窗不作暴足門出門萬里隨形之寶

書長剝盡芋意白日高歌應自矜揚于

草玄遭詈杜陵痛飲真吾師百

生業李不須問隨坐着山行一枝

扎循湯成　元璐

张瑞图　　在福建晋江青阳下行村有一个小孩，因为家贫，晚上供不起灯火。于是他每天晚上到村边的白毫庵，在佛座前昏暗的长明灯下苦读。这个小孩的刻苦用功没有白费，终于在万历三十五年以殿试第三名（探花），赐进士及第。他就是明末著名书法家张瑞图。

张瑞图进入仕途的时候，魏忠贤当权。魏忠贤的生祠碑文大多出自张瑞图之手。虽然据史载，他时时表现出与"阉党"意见不同，并做了些好事，但在崇祯即位后不久还是被废为庶民。

张瑞图的书法追摹的是狂草和苏轼的厚重。清代梁巘《评书帖》说："张瑞图执笔得法，用力劲健，然一意横撑，少含蓄静穆之意，其品不贵。

瑞图行书初学孙过庭《书谱》，后学东坡草书《醉翁亭》。明季书学竟尚柔媚，王（王铎）、张（张瑞图）二家力矫积习，独标气骨，虽未入神，自是不朽。"他的用笔参以北碑笔法，纯用方笔，锋芒外露；他的结体支离敧侧，各极其态，梁巘《承晋斋积闻录》说是"圆处悉作主势，有折无转于古法为一变"；他的章法散乱交错，钩心斗角，其书法整体形成一种前无古人的形式张力。清代秦祖永《桐阴论画》说："书法奇逸，钟、王之外，另开蹊径。"

张瑞图的传世书迹较多，有《草书千字文》《自书诗册》《后赤壁赋》等。

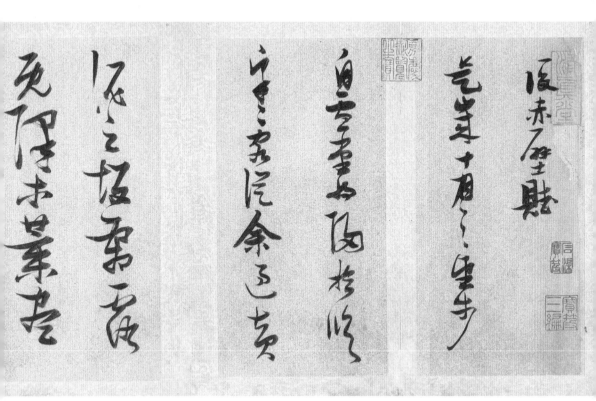

张瑞图　后赤壁赋（局部）

米万钟　　在魏忠贤当权时，米万钟因刚正不阿，被诬劾去职。崇祯时起为太仆少卿。

他毕生手不释卷，学识渊博，其书法作品风雅绝伦、气势浩瀚，运笔流畅，名满天下。

宋代米芾爱书法之外，还爱奇石，乃至对奇石跪拜，呼之为兄。他的后人米万钟不仅继承了他的书法，成为一代书家，还继承了他爱奇石的天性。米芾提出，鉴赏奇石以"瘦、透、漏、皱"为标准，米万钟遍访奇石，画貌题赞，整理成《绢本画石长卷》。米芾是"石颠"，米万钟有"石癖"，但他们的得名，仍然是书法。

陶宗仪在《书史会要》中说他"性好石'人谓，无南宫之颠，而有其癖'，号为友石先生。行、草得南宫家法，与华亭董太史齐名，时有'南董北米'之誉。尤善署书，擅名四十年，书迹遍天下"。

米万钟的传世书迹有《刘景孟八十寿诗轴》《尊拙图诗轴》《题画诗轴》等。

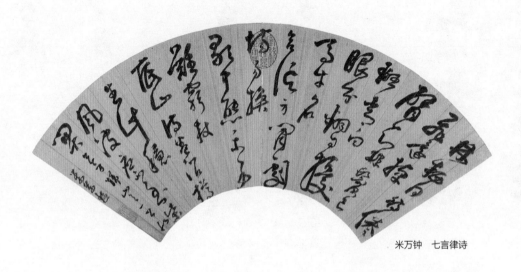

米万钟　七言律诗

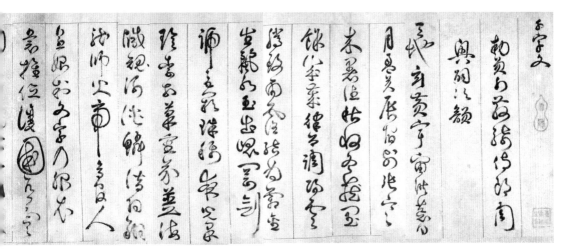

詹景凤　千字文（局部）

詹景凤　金石、书画、石玩收藏，历代有其人。詹景凤家，就几代好古收藏。能够见到古人真迹，对学习书画的人来说是最幸运的事了。詹景凤于此，可以说是得天独厚。詹景凤还曾去造访大收藏家项元汴，得以观览项元汴丰富的庋藏，对他的书画学习大有裨益。此后，他又遍访江浙一带的收藏家，大开眼界。这些都对他的书法成就促进很大。

　　詹景凤在诗文、书画等方面都颇有声名，在当时就有人把他和祝允明、文徵明等并称。他艺术方面最大的成就是书法，其中草书更为出色。陶宗仪在《书史会要》中说他"深于书学，用笔不凡，如冠冕之士，端庄可敬。狂草若有神助，变化百出，不失古法。论者谓，可以和祝京兆（允明）狎主"。

　　詹景凤的传世作品中以草书《千字文》最为著名，在明代有刊本流传行世。

北碑南帖　相映生辉

赵、董书风笼罩下的清初书坛

清代书坛各种书体、风格争辉斗艳，由于距今时间较近，留下的书迹也最多。

康有为在《广艺舟双楫》中说："国朝书法凡有四变：康（康熙）、雍（雍正）之世，专仿香光（董其昌）；乾隆之代，竞讲子昂（赵孟頫）；率更（欧阳询）贵盛于嘉（嘉庆）、道（道光）之间；北碑萌芽于咸（咸丰）、同（同治）之际。至于今日，碑学益盛，多出入于北碑、率更间，而吴兴（赵孟頫）亦蹀躞伴食焉。"这基本概括了清代书法的流变。

清自开朝以来，虚心学习汉文化，同时发展生产，实行了一系列恢复经济的措施，经过几十年的休养生息，社会逐渐恢复繁荣。但是，清代开科取士仍用八股文，大力提倡程朱理学，严禁文人结社，并大兴文字狱，对清初文化的发展有十分消极的影响。

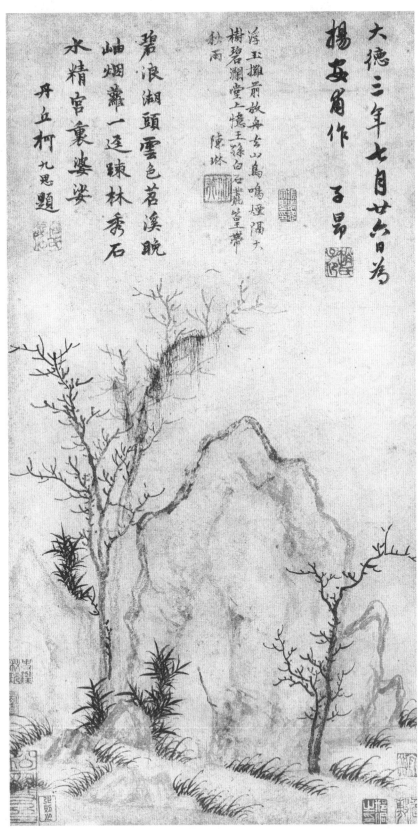

大德三年七月廿六日為
楊安甫作 子昂

浮玉灘前放舟古山鳥鳴煙隔大
樹碧瀾堂上憶王孫白石藏莒帶
秋雨
陳琳

碧浪湖頭雲色茗溪曉
岫煙蘿一逕蹊林秀石
水精宮裏婆娑
丹丘柯九思題

赵孟頫　疏林秀石图（局部）

康熙时期，因为康熙酷爱董其昌的书风，遂使天下莫不习董，董其昌身价日增，甚至被视为干禄求进的捷径。到了乾隆时期，乾隆尤其喜欢赵孟頫的书法，于是，天下又莫不习赵。

赵、董书法的特点是绵里藏针，是寓刚劲于柔弱，但是，大多习赵、董之人没有他们那样深厚的功力，往往流于柔靡纤弱，秀媚入骨。清代科举对书法又有很严格的要求，终于使赵、董书法中那种简练、通俗的特点渐渐失去，而将典雅端丽的贵族风格推向极致。和明代台阁体书法一样，形成清代毫无艺术生气的，以"乌、方、光"为特色的馆阁体书法，使清代书坛充满一种令人窒息的气氛。

死气沉沉的书风，馆阁体的熟滑，令有识之士难以忍受，纷纷探索求变之路，继之者就是王铎和傅山。

乾隆 南巡纪游

　　清前期还有一些人以奇奇怪怪的书风与馆阁体对抗，其代表是"扬州八怪"。

　　扬州自隋、唐以来就以经济繁荣、文化发达、人文荟萃闻名，虽然经过多次兵祸焚毁，但总是很快就恢复。清代中叶，有一批画家寄居扬州，以鬻字卖画为生。他们因不满明、清以来书画界沉闷的现象，大胆求变，给清代书画界带来一股清新的气象。他们的书画打破了人们多年的审美习惯，因而被目之为"怪"，最著名的就是被称为"扬州八怪"的八位书画家。

　　"扬州八怪"的主要成就是绘画，但他们差不多都是书法家。他们的字和他们的画一样是对正统的反叛，是个性的抒发，是愤世嫉俗、狂放不羁的表现。其中，最有名的是金农和郑燮。

北碑南帖之争对清代书法的巨大影响

乾隆时将《淳化阁帖》摹刻上石，以拓本赐给近臣，又出内府所藏魏、晋以降历朝书法，刻《三希堂法帖》。此外，还有《快雪时晴帖》《滋蕙堂墨宝》《听雨楼法帖》等，为帖学大盛起到很大的推动作用。但随着文字狱愈演愈烈，致使文士钳口，转而留意金石考据之学。两周、秦、汉的金文刻石，南北朝的摩崖，唐朝的碑版墓铭等的古朴天真、雄强劲健乃至粗犷的面貌，使得那些看腻了纤弱娇柔，千篇一律"馆阁体"书法的士大夫们耳目一新，于是他们开始竞相模仿，开创了近代书法的崭新局面。邓石如是这一时期以碑入帖的代表。

自魏、晋以降，书家多善于楷、行、草三体，而于篆、隶则多不顾及，以此名家者更少。直到清代碑学的兴起，又推动了篆书和隶书的发展。阮元的《北碑南帖论》崇尚北碑而抑南帖，包世臣的《艺舟双楫》则推崇碑版，致使"迄于咸、同，碑学大盛，三尺之童，十室之社，莫不口北碑，写魏体，盖俗尚成矣"。

逍遥自在

　　清代后期，康有为在《广艺舟双楫》中大力推崇北碑，将碑学推向高潮。而帖学依然也有很大的势力，形成了北碑南帖交相辉映的局面。这一时期最有名的碑学大家是赵之谦，最有名的帖学大家是翁同龢。

　　同时，还有一批书家出入南北，既汲取了南帖的精华，又得到北碑的滋养。碑与帖相互交融，成为晚清书坛的一大特色。何绍基、赵之谦等的楷书，雄强中又有灵巧蕴藉；张裕钊、康有为等的行书，流动中又寓方折，富有碑意；吴熙载、杨沂孙、吴大澂等的篆书，或圆劲秀媚，或方折瘦硬，各擅胜场；吴昌硕的篆书，更是出入《石鼓文》，古朴凝重；就连较重帖学的翁同龢也能自成面目。正因为这种南北兼融与自由争鸣的艺术氛围，使得清代书坛呈现出一种百花齐放的大好局面，其成就远在明代之上。

清代著名书法家

王铎　他于书法用力甚勤，成就确实很高。清代倪灿在《倪氏杂记笔法》中记载："王觉斯（王铎）写字课，一日临帖，一日应请索，以此相闲，终身不易。"他的书法并没有破坏传统，反而是出规入矩、张弛有度。他既得晋人神韵，又得唐人法度，兼得宋人书意。他擅长行草书，笔法大气、劲健洒脱、淋漓痛快，完全以己意出之，一扫明末清初颓风，给人以耳目一新之感。

书法史上流传着"晋人尚韵，唐人尚法，宋人尚意，元、明尚态"的说法，有等而下之的感觉。王铎书法一反尚态媚俗的流弊，以"势"取胜。清代戴明皋在《王铎草书诗卷跋》中说："元章狂草尤讲法，觉斯则全讲势，魏晋之风轨扫地矣，然风樯阵马，殊快人意，魄力之大，非赵、董辈所能及也。"马宗霍在《霎岳楼笔谈》中也说："明人草书，无不纵笔以取势者。觉斯纵而能敛，故不极势而势若不尽，非力有余者未易此说。"王铎自己说："凡作草书，须有登吾嵩山绝顶之意。"其所取的，就是一览众山小的气势。

王铎工楷、行、草等书，得力于钟繇、王献之、颜真卿、米芾等书法大家的影响。其笔力雄健，长于布局。他的行书以巨幅条屏形式创作为主，主要成就也在于此，而草书创作集中在长卷上。他的草书巨幅条屏全是临摹，并且全部是临王羲之、王献之等晋人及唐人的作品，只是更狂放和随意。

王铎的传世书迹很多，差不多都收录在《拟山园帖》和《琅华馆帖》中。其中著名的作品有《赠汤若望诗翰》《枯兰复花图卷》《香山寺作五律诗轴》《草书唐人诗九首》等。

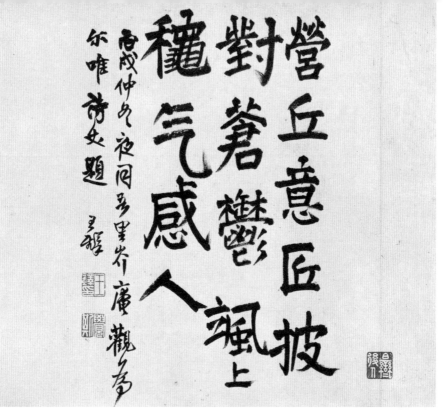

王铎 小寒林图跋

傅山 傅山涉猎极广，尤以书法名重后世，被称作"清初第一写家"。

　　他的书法各体皆精，尤长于行、草。其先从钟繇入手，再学王羲之、颜真卿，到二十岁左右，他已经"于先世所传晋、唐楷书法无所不临"。傅山喜以篆、隶笔法作书，并注重骨力，宗颜书而参以钟、王之意趣，并受王铎书风影响，形成自己独特的风格。他曾经说："弱冠学晋唐人楷法皆不能肖。及得松雪、香光墨迹，爱其员转流丽，稍临之，则遂乱真矣。已而乃愧之曰，是如学正人君子者，每觉觚棱难近，降与匪人游，不觉其日亲者。松雪何尝不学右军，而结果浅俗，至类驹王之无骨，心术坏而手随之也。于是复学颜太师。因语人学书之法，宁拙毋巧、宁丑毋媚、宁支离毋轻滑、宁真率毋安排。"他还说："作字先做人，人奇字自古。纲常叛周孔，笔墨不可补。"这些论述是他在明末清初浮华书风泛滥时发出的，对改变流俗有很大作用。

查士标　古人有以"懒"自称的，其极致者自称"懒仙"。元代倪瓒自谓疏懒，自称"懒瓒"。查士标服膺倪瓒，便自称"懒标"。其实他们所说的"懒"都并非真懒，而是懒于应接、懒于不相干之事，从而将更多精力用于做自己喜爱的事情。

查士标家境富裕，收藏的钟鼎彝器及名人字画极多，自幼浸淫其中，为日后的书画创作打下了坚实的基础。他寄情山水，流寓江苏扬州，作字作画、饮酒赋诗。他善画山水，初学倪瓒，后参以梅道人，惜墨如金，风神闲散、气韵荒寒、专尚疏淡。他书法学董其昌、米芾，水平很高，但缺乏创新。查士标与弘仁、汪之瑞、孙逸并称为"新安四家"。

他的传世书迹有《画禅室随笔》《行书千字文》等。其著有《种书堂遗稿》。

郑簠　郑簠是清代较早的隶书大家。据说他作书时非常认真，正襟危坐，严肃恭敬，笔拿在手中不敢轻下，下笔很慢，半天才写一画。

郑簠以行医为业，但喜爱书法，尤喜八分。明万历年间，《曹全碑》出土吸引了许多书法家的注意，尤其郑簠潜心研究，朝夕临习，又参以草法，终于形成自己的风格。清代方朔在《枕经堂题跋》中说："国初，郑谷口山人专精此体，足以名家。当其移步换形，觉古趣可挹。至于联扁大书，则又笔墨俱化为烟云矣。"《史晨碑跋》中说："本朝习此体者甚众，而天分与学力俱至，则推上元郑汝器，同邑邓顽伯。汝器戈撇参以《曹全碑》，故沈著而兼飞舞。"梁巘《论书帖》说："八分学汉人，间参草法，为一时名手，王良常不及也。然未得执笔法，虽足跨越时贤，莫由追踪前哲。"

郑簠的传世书迹有《陶渊明诗轴》《浣溪沙词轴》《剑南诗轴》《谢灵运诗轴》等。

笪重光　清代初年，承明代余绪，加上帝王的喜好，帖学大盛。在这样的环境下，出现了一批优秀的书家，其中笪重光、姜宸英、汪士铉、何焯被誉为"四大家"。

笪重光工书善画、书学苏轼、米芾，用笔超逸。清代吴修在《昭代尺牍小传》中说笪重光"书出入苏、米，其纵逸之致，王梦楼（文治）最所称服"；王文治在《快雨堂题跋》中说笪重光"上至章草，下至苏、米，靡所不学，小楷法度尤严，纯以唐法运魏、晋超妙之致，骎骎登钟傅之堂"。

笪重光著《书筏》二十九则，卷中对书法见解极为精辟，卷中书法也极精。王文治在跋语中说："此卷为笪书中无上妙品，其论书深入三昧处，直与孙虔礼先后并传，《笔阵图》不足数也。"

他的传世书迹除《书筏》外，还有《行书七律诗轴》《自作绝句》等。

笔锋 ———————————————————————————————

其有两个含义。其一，指毛笔的笔毫或者尖锋。其二，指作书时使用笔锋的不同方法，以及由此而成的字画锋芒。字的好坏成败，半在笔锋的运用。常见的笔锋有中锋、侧锋、藏锋、露锋、实锋、虚锋、全锋、半锋等。作书时如何运用、处理笔锋，至为重要，所以米芾说："作字须善用笔锋，笔锋有法，则欹斜仓卒亦自生妍，不然即端庄着意，终是死形。"

查士标　渔隐图

王澍 康、雍、乾时期的书家王澍是清代较早出现的善篆书的书家。

康熙时，王澍以善书充任五经篆文馆总裁官，他几乎临遍古名帖，尤致力于欧阳询、褚遂良的书法。但他的篆书更有名，得李斯和李阳冰笔意。清代翁方纲评价说他"篆书得古法，行书次之，正书又次之"。王澍晚年告归以后，更是全身心投入书法学习与创作，书名远扬，每天都有人持金求书。

《清史稿》中说："自明、清之际工书者，河北以王铎、傅山为冠。继则江左王鸿绪、姜宸英、何焯、汪士铉、张照等接踵而起，多见他传。大抵渊源于明文徵明、董其昌两家。鸿绪、照为董氏嫡派，焯及澍则于文氏为近。"《清史稿》还说他的书法在米芾、黄伯思、顾从义之上。这有点夸大。严格说，他的书法在明末清初承文徵明、董其昌的潮流中，并未有多大创新。

王澍的传世书迹有《汉尚方镜铭轴》《篆书诗屏》《临米芾行书轴》《临古法帖》等。

路故僅可比之散僧入聖至於典謨訓

誥清廟明堂氣象則未或有涉來

王荊公今學其書宜其見訶於榮陽

先生也景度書傳流甚少余但撫此

見其蹤聊復於之以存備五季時書

法至步虛詞意了矣不喜之故石渠

修也戊申五日没三日虛舟老農雨窗

書此

高凤翰　对一个书画家来说，右手突然病废是何等残酷的打击。清代书画家高凤翰在五十五岁时，右手因长期风痹不能握笔，但他并未因此消沉，坚持用左手继续书画创作。经过不懈努力，他的书法艺术登上了一个新的台阶，为时人所称颂。

高凤翰出身于书香门第，自身的天赋和家庭的熏陶使得高凤翰工书画、善诗、喜篆刻、精鉴赏。他收藏秦、汉印章及明、清名家制印至万余方，并制谱录；收藏砚台至千百方，并制铭词，其中大半是手书后自行刻凿，还著有《砚史》一书。

高凤翰曾因受诬下狱，出狱后居扬州，与郑燮等交善，也靠卖字画为生。高凤翰右臂残疾之前书法成就已经很高，但个人风格并不突出，用左手作书后一种奇崛苍劲之气流溢于字里行间。他的左手书在当时大受欢迎，求书画者之多令他应接不暇。有求不得者，甚至请郑燮代求。郑燮写过一诗："西园左笔寿门（金农）书，海内朋友索向予。短札长笺都去尽，老夫赝作亦无余。"看来，郑燮都不得不帮高凤翰造假来应付求书者了。

高凤翰的传世书迹有《行书诗页》《隶书五字横幅》等。

金农　金农是"扬州八怪"之一。他先以书法名世，五十岁左右开始学画，但由于学养深厚，一出手便成大师。

金农一生未做官，他以金石、书画、诗文、琴印自娱。他的书法个性十分鲜明，用笔方扁、横粗竖细，颠覆了人们的视觉习惯，他自称为"漆书"。他的书法多得自碑学，尤其是《国山碑》《天发神谶碑》。虽然他传世作品多以隶书为主，但他以此法作楷、行等书，成就更大。他曾说："余凤有金石文字之癖。金文为佚籀之篆，尝欲效吕大防、薛尚功、

翟者年诸公，蒐讨遗逸，辑录成书，有所未暇，石文自五凤石刻，下至汉、唐八分之流别，心摹手追，私谓得其神骨，不减李潮一字百金也。"

金农的传世书迹有《王彪之井赋轴》《司马光佚事漆书轴》《梁楷论》《疏花片纸七言联》《相鹤经》等。

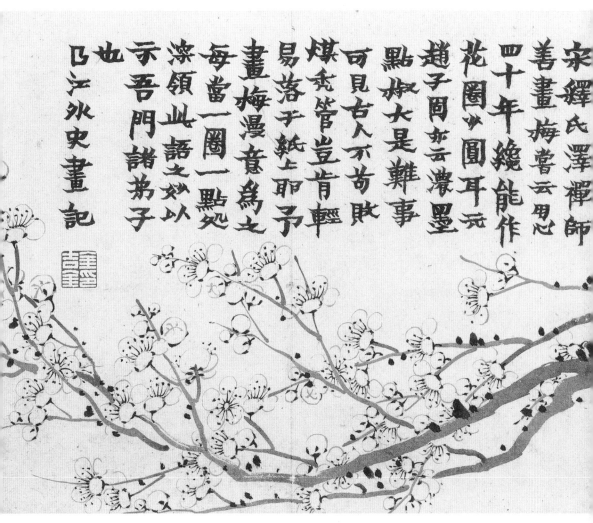

宋釋氏澤禪師善畫梅嘗云思心四十年纔能作花圈少圓耳元趙子固亦云濃墨點椒大是難事可見古人不苟賦煤禿管豈肯輕易落于紙上耶予畫梅漫意爲之每當一圈一點漆領此語之妙以示吾門諸弟子也乃汾水史畫記

金农　梅花图

郑燮　号板桥，并自称"板桥道人"，故世人称他为"郑板桥"。他是"扬州八怪"之一。因不满清朝官场的腐朽，辞官为民。居扬州，鬻字卖画为生。

郑燮诗、书、画被誉为三绝。他的诗文直抒胸臆，多写民间疾苦。画法多取徐渭、石涛等人笔法，作兰、竹、菊、石，自称"五十余年不画他物"。他的书法最为奇崛，将篆、隶、行、楷等体冶于一炉，尤得力于黄庭坚，又受柯九思、赵孟頫等人的影响，以画兰、竹笔法作书，他自认为八分不足，故自称"六分半书"。其章法随意而出，妙趣天成，被人戏称为"乱石铺街体"。何绍基在《东洲草堂金石跋》中说："板桥字仿山谷，间以兰、竹意致，尤为别趣。"清代李斗在《扬州画舫录》中说："以八分书与楷书相杂，自成一派。"

作为书法家，郑燮和金农一样都是成功的，他们的书法狂怪而不合矩度，自成一家而不依傍他人。但作为一种革新，可能并不算十分成功，因为他们走向了另一个极端，使后人无法继承其轨范。清代杨守敬在《学书迩言》中说得好："板桥之行楷，金寿门农之分隶，皆不受前人束缚，自辟蹊径。然以之师法后学，则魔道也。"

郑燮的传世书迹极多，不一一举例。

书为心画 ——————————————————————————

这是一种比喻，意味着书法作品是作者个人思想、品德、情趣等的反映。汉代扬雄曾说："书，心画也。"这意味着书法艺术的高下与个人品格修养息息相关。唐穆宗曾问柳公权如何能将字写好，柳公权回答说："用笔在心，心正则笔正。"意思是，要想把字写好，首先得有高尚的人品，否则无论如何都是写不好字的。因此"心正笔正"成为"书，心画也"的最好注释之一，也是重要的书法理论之一。

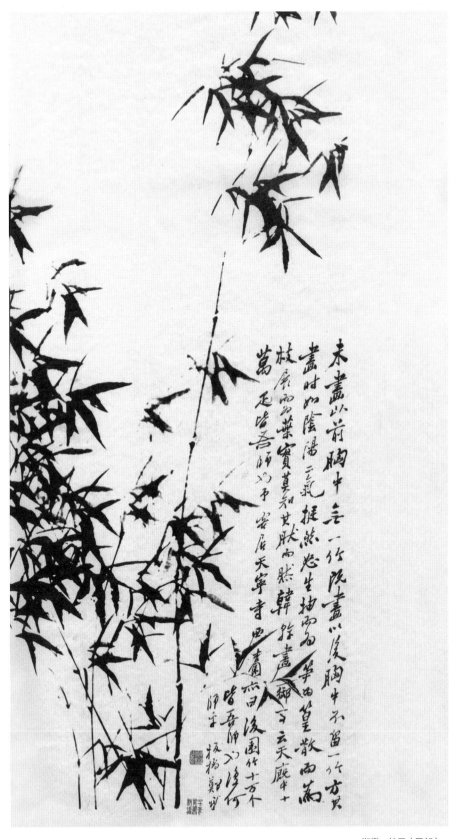

未畫以前，胸中無一竹；既畫以後，胸中不留一竹。方其
畫時，如陰陽二氣，挺然怒生，抽而為筍，散而為
枝，展而為葉，實莫知其然而然。韓斡畫馬，鄉人云天廄十
萬，足為師法；予居天寧寺西，畫此十竿，後園所竹十萬個，
皆吾師也。板橋鄭燮

郑燮　竹子（局部）

四月禾苗葉雜而草壮耘者畢出立表下
漏鳴鼓以發衆擇其徒為長者曰信表
二人二人掌一人掌漏進退作止惟之人
三記七月既望罷艾而堂則仆役逆漏賈
筆醵錢以祀田祖　壬子秋日劉書東坡
景楼記於丹林詩興之軒　石菴居士

刘墉　节书远景楼记

刘墉　戈仙舟是刘墉的学生，也是翁方纲的女婿。有一次，戈仙舟把刘墉的字拿给翁方纲看，翁方纲很不以为意地说："回去问你老师，哪一笔是古人的。"戈仙舟把话告诉了刘墉，刘墉说："回去问你的老丈人，他的字哪一笔是他自己的。"

刘墉和翁方纲都是乾隆时期著名书法家。刘墉是帖学集大成者。初学赵孟𫖯，法魏、晋，学钟繇，兼习颜真卿、苏轼及各家法帖，后不受古人牢笼，自成一家，尤以小楷著名。而翁方纲学欧阳询《化度寺碑》，规规矩矩，不敢越雷池一步。

清代书法家张维屏在《松轩随笔》中评刘墉书法道："文清（刘墉）书，初从松雪入手，中年后乃自成一家，貌丰骨劲，味厚神藏，不受古人牢笼，超然独出。三昧者先生又尝论本朝书家，首推何义门，次则姜西溟、赵大鲸，似属偏嗜。以愚见言之，当以王文安、刘文清为最，次则张文敏、陈香泉、汪退谷。然张、陈、汪皆不及王、刘二公之厚。王犹依傍古人，刘则厚而能脱，入乎古人而出乎古人。"另一位清代书法家徐珂在《清稗类钞》中也评价道："刘文清书法，论者譬之以黄钟大吕之音、清庙明堂之器，推为一代书家之冠。盖以其融会历代诸大家书法而自成一家。所谓金声玉振，集群圣之大成也。"

刘墉的传世书迹众多，有《小楷诗翰》《小真书大学》《书杜甫诗卷》《行书米芾诗帖》《论书句轴》《庄子缮性篇》《行书陈白沙七言绝句》《题东井澄池砚》等。

梁同书　人能活到九十多岁已属不易，若还能保持精神矍铄，能应人之请作碑文墓志，且整日无倦容，就更属不易了，梁同书就是这样一位书法家。书法与长寿的关系更多体现在养心，梁同书醉心艺术，淡泊名利，或许是他长寿的主要原因。

梁同书十二岁时就能书写大字。初学颜真卿、柳公权，中年以后又取法米芾，七十岁后融会贯通，纯任自然。他擅长楷书、行书，到晚年仍能写蝇头小楷。他对书法有独到理解，曾说："笔要软，软则遒；笔要长，长则灵；笔要饱，饱则腴；落笔要快，快则意出。"又说："字要有气，气须从熟得来，有气则自有势。"他大字结体紧严，小楷秀逸，名重海内外。清代许宗彦在《鉴止水斋集》中说："公书初法颜、柳，中年用米法，七十后愈臻变化，纯任自然。"

梁同书久负盛名，所书碑刻极多。他与刘墉、翁方纲、王文治并称"书法四大家"。

传世书迹有《行书董其昌语》《苏老泉文卷》《行书七言联》《行草诗轴》《论兰亭轴》等。

梁同书 手札

王文治

清乾隆时期，刘墉与王文治书齐名。刘墉重视浓墨，墨色气势磅礴，而王文治则喜欢淡墨，更注重书法的风韵。当时人们给他们分别起了"浓墨宰相"和"淡墨探花"的美称。

王文治曾参与编撰《四库全书》，后出任姚安（今云南省姚安县）知府。罢归，遂绝意仕途，与文人墨客交游。乾隆南巡，在钱塘寺院看到王文治所书碑，大为赏爱，但王文治招之不出。

王文治工诗文、善书法，与姚鼐交谊深厚。中年以后笃信佛教，精研释典，并长年吃斋。与梁同书一起被视为帖学大师，并称为"梁王"。

王文治早年从前辈笪重光入手，楷书师从褚遂良，行草书则学《兰亭序》和《圣教序》。清代钱泳认为他是学赵孟𫖯和董其昌，中年以后改习张即之的。从王文治传世书法来看，其飘逸婉柔的点画和妩媚匀净的结体，的确透露出与笪重光、董其昌二人书法的传承关系，而其线条的扁薄，更是受笪氏书法影响的结果。

他的传世书迹有《书唐寅题画诗轴》《行书题刘松岚明府湘花图卷》《论书立轴》《跋王居士砖塔铭》《致啸崖书札》等。

翁方纲　他是一位长寿书家，活了八十多岁。他身体强健，视力极佳，七十多岁还能在灯下写蝇头小楷，且不需要戴眼镜。据传，他有一个习惯，每年的元旦，都会在西瓜子上写四个楷字，五十岁后写"万寿无疆"，六十岁后写"天子万年"，至七十后还能写"天下太平"。此外，他还能在一粒胡麻上写"一片冰心在玉壶"七个字，这已经接近现代的微书了。

翁方纲是清诗"肌理派"的倡导者，精考据、金石，书精楷、隶等体。他的楷书学欧阳询、虞世南；隶书学《史晨》《礼器》诸碑。但因缺乏创新，成就不如刘墉。

他的传世书迹有《隶书铁石山川六言联》《隶书七言联》《行书七言联》《论绛帖》《斜街行》《楷书有邻研斋轴》等。

翁方纲　次象星韵七言律诗（一首）

钱沣 历代书家学习颜体的人众多，但学得最神似、最有成的是钱沣。也许是因为他和颜真卿一样有着铮铮铁骨，正气凛然、宁折不弯，所以他最能体会到颜体中所特有的气骨。

在历史上，钱沣是位铁面御史。他生活在乾隆盛世，但繁华之下，也有无数的腐败与贪婪。钱沣为人刚直不阿，为官清正廉洁，一生斗贪官。入仕二十余年，弹劾山东巡抚国泰，挫败和珅阴谋，参与"冒赈折捐案"，调查、审理福建贪腐案……直声震天下。传说他的死是和珅所害。

钱沣的书法名重一时。他的楷书学颜真卿，形神兼具，堂堂正气，但又有自己的风格特色，历代学颜之人无出其右。清代以后学颜之人，有人甚至是先学钱书。钱沣的行书学颜真卿《祭侄文稿》和《争座位帖》，又参以米芾，笔力雄健、气势开阔。杨守敬在《学书迩言》中说："自来学前贤者，未有不变其貌而能成家，唯钱南园沣学颜书如重视叠矩。此由人品气节不让古人，非可袭取也。然余所得其临米书，又自得米之神髓。"

钱沣还善画马，而且是画瘦马，所以又有"瘦马御史"的戏称。

钱沣的传世书迹较多，有《临颜氏家庙碑》《楷书荀子》《行书白居易秘省厅诗》《行书嘉文一则》《行书临古帖》《行书五言诗》《行书书经注语》等。

钱坫　秦代李斯是小篆鼻祖，唐代李阳冰自负其篆书，说："斯翁之后，直至小生。曹喜、蔡邕不足言也。"钱坫自负篆书，刻了一方闲章："斯冰之后直至小生"。钱坫又是一位晚年右体不遂，以左手作书，且成功的书家。

钱坫攻经史、精训诂、明舆地，尤工小篆。虽晚年偏废，但左手作篆尤为精绝。清代的李元度在《国朝先正事略》中说："工小篆，不在李阳冰、徐铉下。晚年右体偏枯，左手作篆尤精绝。"钱坫对篆书下的功夫比孙星衍、洪亮吉更深，在清代篆书的发展上，有承上启下的作用。他的篆书线条开阔、淳厚，富有弹性，同时还从钟鼎彝器铭文中吸取了一些古朴苍厚的气息，因此颇具新意。

钱坫的传世书迹包括《篆书六条屏》《篆书五言联》《篆书八言联》《篆书四条屏》《篆书王勃五言律诗》《昼锦堂记》等。

邓石如　乾隆八十寿辰，也就是乾隆五十五年，他随曹文埴进京。在京城，他的字被刘墉和《四库全书》总裁、鉴赏家陆锡熊所见，两人都大为惊奇，评论说："千数百年无此作矣。"以篆书自负，自称"斯冰之后，直至小生"的钱坫，在镇江焦山看见他的篆书，无可奈何地说："此人而左，吾不敢复搦管矣。"他被曹文埴称为"其四体书皆为国朝第一"。就连好为大言的康有为，都称赞他的篆书"犹儒家之有孟子，禅家之有大鉴禅师，皆直指本心，使人自证自悟，皆具广大神力功德，以为教化主"。如此评价，可谓前无古人了。

他就是清代大书家邓石如。

孔子观于鲁桓公之庙，有欹器焉。孔子问于守庙者曰：此为何器？守庙者曰：此盖为宥坐之器。孔子曰：吾闻宥坐之器者，虚则欹，中则正，满则覆。孔子顾谓弟子曰：注水焉。弟子挹水而注之，中而正，满而覆，虚而欹。孔子喟然而叹曰：吁！恶有满而不覆者哉！子路曰：敢问持满有道乎？孔子曰：聪明圣知，守之以愚；功被天下，守之以让；勇力抚世，守之以怯；富有四海，守之以谦。此所谓挹而损之之道也。

顾斋大人属书

邓琰

邓石如　荀子宥坐篇轴

邓石如自幼家贫,一生不慕荣利,不入仕途,始终保持布衣本色。他年轻时远游各地,在寿州(今安徽省寿县)见到主讲于寿州书院的著名书法家梁巘,梁巘觉得邓石如的篆书笔力雄健,但不懂古法,就介绍他到收藏极富的江宁梅镠家住了多年,临习金石善本。邓石如每天天刚亮就起床,磨一大碗墨,一直到把墨写完才去睡觉,毫不倦怠。秦、汉以来的金石善本如《泰山碑》《峄山碑》《开母阙》《三坟记》等,他都临了百本以上,书艺大进。他又上溯三代钟鼎、秦汉瓦当,苦攻篆书五年。后又苦学隶书,临十多种汉碑,三年后隶书成。

邓石如处于清代碑学大盛的时期,在他之前,篆、隶虽然已经受到重视,也出现了一些大家,但仍然是模仿多于创新。邓石如以羊毫作篆,参以隶书笔意,将圆滑纤细的"玉筋篆"变得生动丰满、雄浑苍劲。他的隶书又多用篆书笔法,而楷书则直追魏碑,都是自成面貌。他的学生包世臣在《艺舟双楫》中说:"怀宁布衣……篆、隶、分、真、狂草五体兼工,一点一画若奋若搏,盖自武德以后,间气所钟,百年来书学能自树立者,莫或与参,非一时一州之所得专美也。"可以说,邓石如为清代书法,尤其是碑学开创了一条新的道路。

他的传世书迹很多,不一一列举。

中锋

此为用笔法之一。作字时,始终保持笔锋(尖)在点画的中间。中锋行笔则点画丰润饱满。"锥画沙""印印泥""屋漏痕"等都是指中锋用笔。王澍说:"中锋者,谓运锋在笔画之中,平侧偃仰,唯意所使,及其既定也,端若引绳。如此则笔锋不倚,上下不偏,左右乃能八面出锋。笔至八面出锋,斯往无不当矣。"此法历来为书家所重。

伊秉绶 他是一位学者，通程朱理学，受到《四库全书》总裁纪晓岚的赏识，据说曾拜纪晓岚为师。他也是一位书法家，曾拜刘墉为师，学习书法。他有这样两位老师，让人艳羡不已。他还是一位清廉正直的好官，扬州有一个三贤祠是为纪念在扬州做过官的著名文人欧阳修、苏轼和王士祯而建。伊秉绶因病卒于扬州后，扬州百姓将伊秉绶的神主请入祠中同祀，三贤祠就被叫作"四贤祠"了。

伊秉绶与桂馥、邓石如齐名，是清代碑学中的隶书中兴的代表人物之一。他的书法融合了多通汉隶名碑的特点，书体横平竖直，结体方正，有较强的装饰意趣。用笔圆浑，毫不夸张，意到笔止。初看有点平淡呆板，但细加推敲，则会觉得齐而不板、整而不呆、厚而不满，气韵生动、飘逸脱俗。结体别出新意，极富变化，讲究疏密变化、收放得体。大字雄强挺拔、愈大愈壮，小字清新雅丽、端庄多姿。清代赵光《退庵随笔》中说："伊墨卿（伊秉绶），桂未谷出，始遥接汉隶真传。墨卿能拓汉隶而大之，愈大愈壮；未谷能缩汉隶而小之，愈小愈精。"伊秉绶的楷书，学颜有得，影响也很大。

他的传世书迹有《蔷薇花诗轴》《草书立轴》《隶书八言联》《翰墨因缘旧五言联》《隶书五字横幅》等。

梁巘 据说在亳州、寿县一带，有"无梁不成家，无梁不为富"的说法。意思是，谁家里如果没有梁巘的法书，即使钱再多都不算富有。

梁巘为清代著名书法家之一，与乾隆年间的张照、王澍、刘墉、王文治、梁同书等五位重要书法家齐名。

梁巘生于碑、帖代谢之际，他以行草入碑，成为当时书法界创新的先锋。他力学李邕，又取法王羲之和董其昌等书家，但又不为所囿。故他的书法结体谨严，且兼明、清帖札的流媚，风神韵味如碧梧翠竹，清和宜人。书法史上又将他与钱塘大学士梁同书并称为"南北二梁"。杨守敬在《学书迩言》中说："梁山舟（梁同书）领袖东南，梁闻山（梁巘）昌明北学，当时有'南北二梁'之目，诚为双璧。山舟与张芑堂昌论书，发明阃奥；闻山用笔中锋，独谛真言。皆可称度书金针矣。"

梁巘的传世书迹有《行书东坡语》《行书施敬一诗试笔》《行书论书》《草书扇》《行书韦诞书论》《评张长史书》《论李邕》等。

意在笔前

苏轼在《文与可画筼筜谷偃竹记》中说："画竹必先得成竹于胸中，执笔熟视，乃见其所欲画者，急起从之，振笔直遂，以追其所见，如兔起鹘落，少纵则逝矣。"强调了绘画创作前的观察和构思的重要性。在书法上也是如此，平时多看多临，把各种字的形态、点画烂熟于胸。作书之前，执笔凝思，字的形状、大小、俯仰、欹正等影像都已现于纸上，然后奋笔疾书，才能得心应手，书写如意。王羲之在《笔势论》中说"夫欲学书之法，先研墨，凝神静思，预想字势大小、偃仰、平直、振动则筋脉相连，意在笔前，然后作字"，说的就是这个道理。

包世臣　包世臣是邓石如的弟子。他仕途不顺，终归布衣。他学识渊博，对经济、文艺等有研究。他工诗文、书画，能篆刻。他的书法得古人执笔运锋之奇，被称为"包体"。他对自己的书法极自负，自以为"右军后第一人"，但实际上并非如此。他的草书中堂，大有肉多筋少之感，不过他的《小草诗册》很有特色，确有集碑帖于一之感。

包世臣的书法称不上是第一流的，但他留给后人的书法论著《艺舟双楫》是一部倡导北碑的力作，是清代碑学思想的经典之一。除此之外，另有《清朝书品》《安吴四种》等著作。

吴熙载　陆游曾说自己"六十年间万首诗"，让人惊叹不已。清代书法篆刻大家吴熙载一生刻印以万计，同样让人惊叹不已。吴熙载是邓石如的再传弟子，是包世臣的入室弟子，篆、隶书及篆刻均师法邓，其行草学包世臣能乱真。虽贡献不及邓，但影响不让邓。学邓派篆刻的人，往往舍邓而学吴。

吴熙载的书法以篆、隶最为知名，其篆书，一改前人的拘谨板滞，结体瘦长、飘逸灵动、极为秀美。喜欢的人说他"书法之妙，上欲凌铄侪辈，方驾古人"；不喜欢他的人说他"行、楷束缚于安吴（包世臣）之法，偃锋裹墨，寝状可憎。篆体以长势取姿，如临风之草，阿靡无力"。

吴熙载长期寓居扬州，以卖书画和刻印为生。他的传世书迹有《临完白山人书》《隶书"四壁一枝"七言联》《曹全碑》《崔子玉座右铭》《风烟俱静四条屏》《宋武帝与臧焘敕》《圣教序四条屏》等。

包世臣　节临书谱扇页

吴熙载　欧阳永叔（局部）

何绍基　清代善学颜书者，一为钱沣，一为何绍基。钱沣学颜，形神俱肖，俨然颜字，古今无人能及，但模仿多于创造。何绍基学颜，则得神遗形，将隶书和北碑的厚重消散于颜字之中，成就极大，甚至有人称之为"清代书家第一人"。

何绍基书名极大，一生所书不计其数。有时候，他很随意，乡农野老、妇女儿童等登门求书，就算没有好纸、好笔也无不应允；行道途中，所过州县官吏乡绅求书，随到随写。连馆驿服役的仆人，如果不愿意要赏钱而愿意要字的，也都笑而予之。但是，他也不是没有性格，也不是人人都能求得到他的字。

据说，在广东，总督喜欢他的书法，他不大看得起总督的为人，就是不写。年终的时候，总督备了厚礼让人送去给他拜年，以为这次他总会写了，结果是他写了，但送给了送礼物来的使者。他不太喜欢武夫，武夫求书一律不写。有一个叫郭子美的武夫非常喜欢他的书法，以千金为寿向他求书。何绍基不写，郭子美拔出剑来威胁，何绍基不得已，为郭子美书写了"古今双子美，前后两汾阳"一联。

何绍基出身于书香门第。在他任四川学政时，因得罪权贵，降官调职，遂辞去官职，先后主讲于成都草堂书院、山东泺物书院、沙城南书院、浙江孝廉堂等地。一生豪饮健游，多历名山胜地，拓碑访古。

何绍基学书用力勤，日课五百字，字大如碗。杨守敬说他"隶书学《张迁》，几逾百本。论者知子贞之书纯以天分为事，不知其勤笔有如此也"。

何绍基的书法，得力于颜真卿，但又参以篆、隶及北碑笔意。《清史稿》中说："书法入颜鲁公之室，尤为世所宝。"清代杨翰在《息柯杂著》中说："贞老书专从颜清臣问津，积数十年功力，探源篆、隶，入神化境。"何绍基自己在《蝯叟自评》中说："余学书四十余年，溯源篆、分、楷

法则由北朝求篆、分入真楷之绪。"又说:"余学书从篆、分入手,故于北碑无不习,而南人简札一派,不甚留意。"他最大的成就,即在于创新,有自己的面目。他曾经说:"书家须自立门户,其旨在熔铸古人,自成一子。否则习气未除,将至性至情不能表见于笔墨之外。"

何绍基四体皆精,而且各具面目。杨守敬说"其行事如天花乱坠,不可捉摹;篆书纯以神行,不以分布为工"。清代曾熙说:"蝯叟从三代两汉包举无遗,取其精意入楷。其腕之空取《黑女》,力之厚取平原,锋之险劲取兰台(欧阳通),故能独有千古。"马宗霍在《霎岳楼笔谈》中说:"道州早岁楷书宗兰台《道因碑》,行书宗鲁公《争座位帖》《裴将军诗》,骏发雄强,微少涵渟。中年极意北碑,尤得力于《黑女志》,遂臻沉着之境。晚喜分、篆,周金汉石无不临摹,融入行、楷,乃自成家。"何绍基极善布局。他的书法作品整体感极强,看似不经意,但通篇浑然天成。

何绍基执笔很特别,他用的是"回腕执笔法",食、中、名、小四指环列都以指尖触笔管,大指与四指相对,虎口正圆,手掌垂直于桌面,手臂呈环形。这种执笔法写字非常费力,写不了多久就会大汗淋漓。我总奇怪他为什么要选择这样的执笔法,何绍基在《跋张黑女》中说:"余既性耆北碑,故模仿甚勤,而购藏亦富。化篆、分入楷,遂尔无种不妙,无妙不臻。然遒厚精古,未有可比肩《黑女》者。每一临写,必迥捥高悬,通身力到,方能成字,约不及半,汗浃衣襦矣。因思古人作字,未必如此费力,直是腕力、笔锋天生自然,我从一二千年后策驽骀以�踂骐骥,虽十驾为徒劳耳,然不能自已矣。"从这段文字看,是他临《张黑女》时为追求其神韵而采用"回腕执笔",平时作书未必如此。

何绍基的传世书迹很多,尤以对联为多。今不一一列举。

兒女懷思自有年，青
天飛霜還若碟素月明時歡化煙
空谷幸枝隨影隆雨干一偏愛風
龍左右難埋一瓣香風前零落曉
霞妝丹心枉自填溝壑畫眉多少恩
太陽珠兩半簾人意懶錢紅三月
馬敲怕嫉娘上光遮留少寧相由
寒鐵石腸似被翻身入軍斷一
番煙兩寸志遠粗桃大葉無人賞落
月晚鳥有夢歸毫釣魚輕浮水面
謳青風以上春衣勸君好向孤彖玄
十之湘簾菜風飛玉顏如此完
泥中爭怕殘人唱惱公茵酒無心
随上下爭那避西瓜東已金雲
兩還三峽稀抱琵琶迢似管花惱一
郎不樣露人間何索雨清風 不好

水一郎游子相逢總是到美人有壽
已無恩流年幾度殘春裏湖像空
江葉打門半沉何必感雲沈到眠
風光普不齋雲惜每防鴛迎勤
只恨新墻低高廊神女朝霞散飲
國河山杜宇啼長是半生惆悵索曲
欄東畔童堂西怕過山村更水榭
休論風泊與鴛熏顏顏未老心光
謝雨雲離輕漉不清小住色憑琴料
借長眠覷讓酒人拈句惹最是春
家腸影煙江咽荅潮
余安金陵歸舟陳讀小倉山房
稿書詠落花七律十五二章取
以遣興
同治乙丑春仲 道州何紹基并記

江南有客惜年华三月凭栏日
自斜春在东风原是梦生非薄
命不为花仙魂影散留香雨故园
台空馆娃院古倾城颜色好几
杜鹃啼後在天涯
池上佳人无心鸟不知扫径当香风
空梁落卷帘可惜家来时皆尽香
随波尽处愁春光坠地堪惊讶
奇人怜玉骨此身原在最高枝
风雨满～春满枝翠波帘慎影沈
清气曾荷束皇就别飘泊原非上
帝心旧药裹衰花是寻常画影为
半城隆隆别天涯偏烂
谁先恨不禁小楼一夜昨渐子
三转橐解佩环市方尚络令细雨
无言枝自下春山空将西子沈吴沼

身世浑如梦闹满香心已十分小院
来迟烟寂～春深坐雾雪绕之人
闲歌散舞消清昼天上神仙草白云
飘荡满庭波韵冷一枝玉簪帘湘
君载红掌碧林莺海内倦闻江
唤茶何早晓环林莺海内倦闻江
国畅风波溪官农解留心少碌花海
咸陆离多天女亭～无赖匕苦将
清影试维摩金光照耀两三莹
唉落红尘戎怯踏忍方弱百难
踏闹窗梯当美人迎蹀血方弱百难
佳草角风枝散不清眠夜月明谁
唱别可惜费尽心子规歌
罗酒杯撲不眠莹歌月匕实此去
竟成千古恨好春迟待一年看金
金絮零隐防苦玉笼闹时笙谁难
拟嘱咐风情令尹火日修竹朝平

莫友芝　莫友芝中举以后，即屡试不第。道光十八年，他与贵州另一个大儒郑珍一起受聘编撰《遵义府志》，道光二十一年书成，"精炼而无秕，周密而罔遗"，被梁启超誉为"天下府志中第一"。但是，在这本书中，有一个在魏、晋时属遵义的小地方"郘亭"失考。本来这是一个小的失误，但莫友芝却引以为耻，于是自号"郘亭"，警醒自己永远记住这个教训。他严谨认真的态度和严于律己，使他在金石学、版本目录学、诗文、书法等方面都取得了很大的成就。

莫友芝以篆、隶等书名世，尤工篆书。其书自成一体，人称其书"不以姿取容，具有金石气"。他的篆书打破了篆书习惯上的对称整饬，显得较为随意。马宗霍在《霋岳楼笔谈》中说："郘亭篆、隶皆古拙有金石气，不以姿致取容，虽器宇稍隘，固狷者之美也。"

莫友芝的传世书迹有《篆书四条屏》《篆书七言联》《致竹庄书札》《隶书七言联》《隶书朱子调自箴横推》等。

侧锋 ————————————————————————————————

此为用笔法之一。又叫"偏锋"。运笔时笔锋偏在点画一侧。曾国藩曾说："偏锋者，用笔毫之屡著纸，不倒于左，则倒于右。"此法作字，点画呈现出一边光滑、一边毛躁的效果。在绘画中，绘山石竹木时多用此法，以表现木石等的质感。虽然，侧锋用笔时有奇趣天成，王世贞就说："正以立骨，偏以取态。"有许多书家也时常在用，但在书法中使用此法仍需慎重。

莫友芝　篆书七言联

杨沂孙　杨沂孙工钟鼎、石鼓、篆、隶，与邓石如颉颃，气魄不及，而丰神过之。马宗霍在《霎岳楼笔谈》中评价他的篆书说："濠叟篆书，功力甚勤，规矩并备，所乏者韵耳。"

杨沂孙的篆书初学邓石如，但并不局限于此。他在小篆中参以金文和《石鼓文》，将小篆用笔的圆转变为平直；他的篆书一改秦篆以来狭长的结体，字形方扁，有端庄整饬之美。元代吾丘衍在《学古编》中说："篆法匾者最好，谓之'蜗匾'。徐铉谓非老手莫能到。"这大概和他参用《石鼓文》有很大关系。

杨沂孙的书名很大。徐珂《清稗类钞》谓："工篆书，于大小二篆融会贯通，自成一家。"清李慈铭在《越缦堂日记》中赞其"篆法高古，一时无两，实出邓完白之上"。杨沂孙自己也曾经自豪地说："吾书篆、籀颉颃邓氏，得意处或过之，分隶则不能及也。"

他的传世书迹较多，有《篆书七言联》《篆书节录陶渊明传四条屏》《篆书诗经大田四条屏》等。

笔断意连

书法注重作品的完整性，讲究气脉通畅。点画虽然未必连贯，但笔势似断似连，古人称之为"一笔书"。张怀瓘在《书断》中称赞张芝和王献之的书法说："字之体势，一笔而成，偶有不连而血脉不断，及其连者，气候通而隔行。"这就是笔断意连。

杨沂孙　篆书七言联

张裕钊　康有为在书法上的造诣很高，在书法理论研究上也独树一帜，其《广艺舟双楫》尊碑抑帖，对近代书法影响很大。然而，他对书法作品的评价往往过于主观，或扬之太过，或贬之太甚。晚清书家张裕钊，就是康氏扬之太过的一位书家。

康有为在《广艺舟双楫》中说："湖北有张孝廉裕钊廉卿，曾文正公弟子也。其书高古浑穆，点画转折皆绝痕迹，而意态啸峭特甚。其神韵皆晋、宋得意处，真能甄晋陶魏，孕宋、梁而育齐、隋，千年以来无与比。其在国朝，譬之东原（戴震）之经学、稚威（胡天游）之骈文，定庵（龚自珍）之散文，皆特立独出者也。吾得其书，审其落墨运笔，中笔必折、外墨必连；转必提顿，以方为圆；落必含蓄，以圆为方；故为锐笔而实留，为涨墨而实洁，乃大悟笔法。"又在同书中说："本朝书有四家，皆集古之大成以为楷。集分书之成伊汀洲也，集隶书之成邓顽伯也，集帖学之成刘石庵也，集碑之成张廉卿也。"

张裕钊以书法名世，造诣极深，其源于魏晋，越过唐人，创造出一种内圆外方、疏密相间的独特书法，具有劲拔雄奇、气骨兼备的特色。马宗霍在《霎岳楼笔谈》中说："廉卿书劲洁清拔，信能化北碑为己用，饱墨沉光，精气内敛，自是咸、同间一家。然如南海康氏（康有为）所称，则未免过情之誉。"此评价比较公允。

张裕钊的传世书迹有《重修金山江天寺记》《贺锡瑛夫妇双寿序》《书镜铭》《行书七言联》《南宫碑》等。

赵之谦 赵之谦，工诗文、善书画、精篆刻。

　　他的楷书带有非常浓厚的魏碑意味。他甚至用魏碑笔意作行、草。其篆、隶初法邓石如，后自成一格。其篆有隶意，用隶书的方笔，结体疏密相间，奇倔雄强；隶书又有篆意，别出时俗。近代符铸说他的字"用笔坚实，而气机流宕，变化多姿，故为可贵"，评价很高。但康有为却说："赵𢡉叔学北碑，亦自成家，但气体靡弱。今天下多言北碑，而尽为靡靡之音，则赵𢡉叔之罪也。"马宗霍在《霋岳楼笔谈》中说："𢡉叔书家之乡原也（儒家称不辨是非的老好人为乡原）。其作篆、隶，皆卧毫纸上，一笑横陈，援之不能起，而亦自足动人。行、楷出入北碑，仪态万方，尤取悦众目。然登大雅之堂，则无以自容矣。"

　　他的传世书迹很多，今不一一列举。

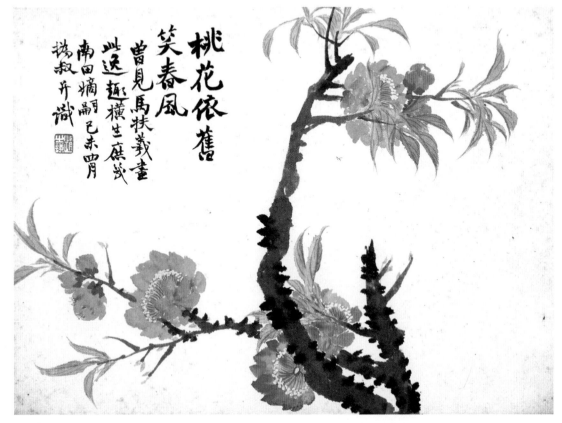

赵之谦　花卉图（其一）

翁同龢 清代末年，内忧外患，清王朝已是风雨飘摇。主战、主和、维新、保皇各种人物纷纷登场，记录下这一段饱含屈辱的历史，也书写了自己的荣辱人生。翁同龢是其中一位重量级的人物。他的一生既笼罩着许多光环，也饱受极大痛苦。他二十多岁状元及第，历任要职，两入军机，总理各国事务。他还是同治和光绪两朝帝师，尊荣无比。晚年被慈禧太后削职为民，永不叙用，交地方官严加管束，最终在忧愤中逝世。在晚清官吏中，他是一个正直爱国之人。他任刑部尚书时，平反了著名的杨乃武与小白菜案；中法战争时，他支持刘永福黑旗军保卫疆土；甲午战争时，他力主抵御外侮；戊戌变法时，他举荐康有为，支持变法。这些都足以使他成为一位备受尊敬的人物。

翁同龢也是清末最重要的书法家之一。他的书法遒劲，天骨开张。他幼学欧、褚，中年致力于学颜真卿，更出入苏、米，晚年沉浸汉隶，为同治、光绪时书家第一。《清史稿》赞扬他的书法"自成一家，尤为所宗"。徐珂在《清稗类钞》中说："叔平相国同龢书法不拘一格，为嘉乾以后一人。说者谓相国生平虽瓣香翁覃溪（翁方纲）、钱南园（钱沣），然晚年造诣实远出覃溪、南园之上。论国朝书家，刘石庵（刘墉）外，当无其匹，非过论也。光绪戊戌以后，静居禅悦，无意求工，而超逸更甚。"杨守敬在《学书迩言》中说："翁松禅同龢亦学平原（颜真卿），老仓绝伦，无一稚笔。同光间推为天下第一，洵不诬也。"他的书法以楷、行为最，晚年偶作隶书，也厚重不俗。

他的传世书迹很多，今不一一列举。

李文田　李文田是碑学名家，收藏极富，所藏宋、元、明刻善本古籍及金石碑版拓本甚多，最著名的有秦代《泰山刻石》宋拓本和汉代《西岳华山庙碑》宋拓本，所以他把自己的斋名叫作"泰华楼"。

李文田学问渊博，是清代有名的元史专家和金石收藏家。他少时工欧阳询，精熟于《九成宫》等碑帖，旁及其他唐碑，后来转学隋碑《苏孝慈墓志》；中年以后，博采汉、魏碑刻。他各体皆精，尤长于行草，有晋、唐遒劲之风。

李文田的传世书迹有《隶书仿孔宙九言联》《楷书橘枝亚露七言联》《楷书书刘根丹篆七言联》《临郑义碑四条屏》《行草临赵松雪四条屏》《楷书十二言联》等。

藏锋

藏锋也叫"隐锋"，是书法中重要的用笔法之一。它指运笔时将笔锋隐藏在点画中间而不外露。笔法中的欲左先右、欲下先上、逆入平出、无往不收、无垂不缩等，都属于藏锋。南派书家，书重蕴藉，所以特重藏锋。如唐代徐浩曾说："用笔之势，特须藏锋。锋若不藏，字则有病。"北派书家，书重劲健，所以不废"露锋"。

吴大澂　在今吉林省珲春市敬信镇，有一尊刻有吴大澂自书"龙虎"二字篆书的吴大澂石像。为什么人们会在这里给他立像呢？

光绪十二年，吴大澂受朝廷委派，与珲春副都统依克唐阿办理边界事务。在与沙俄会谈中，吴大澂据理力争，寸步不让，争回黑顶子地边界，重立"土"字界碑。吴大澂在长岭子要隘上设立铜柱，亲书铭文"疆域有表国有维，此柱可立不可移"。更可贵的是他使沙俄以文件形式承认了中国船只在图们江口自由出入的权利。吴大澂的爱国精神和战略眼光令后人敬佩称颂，因此，人们在这里为他立像纪念。

吴大澂也是晚清著名金石学家。工篆刻和书画。他的篆书很有特色，初学酷似李阳冰，后受杨沂孙启发，将小篆与金文结合，自成面貌，功力甚深，别有情致。清代向燊说："愙斋工小篆，酷似李阳冰，又以其法作钟鼎文，为世所推重。行书则师曾文正。"

他的传世书迹很多，今不一一列举。

吴昌硕　吴昌硕有一方印，刻的是"弃官先彭泽令五十日"。这是什么意思呢？东晋陶渊明因家贫出任彭泽县令，但不愿"为五斗米折腰向乡里小儿"，辞官归里，在任仅八十一天。吴昌硕也曾做过安东县知县，但仅一个月就辞去了，从此不问仕途，专心书画篆刻，终成清末民初一代大家。

吴昌硕是中国近代杰出的艺术家，是当时公认的上海画坛、印坛领袖，吴派篆刻的创始人，书法、绘画、篆刻、诗词无一不精。

吴昌硕的书法得力于《石鼓文》，深研数十年。他写的石鼓文自出新意，用笔结体，一变前人成法，独具风骨。符铸说："缶庐以《石鼓》得名，其结体以左右上下参差取势，可谓自出新意，前无古人。要其过人

处，为用笔遒劲，气息深厚。然效之辄病，亦如学清道人书，彼徒见其手颤，此则见其肩耸耳。"这里所说的"肩耸"，是指他写的《石鼓文》已不是左右齐平，而是左低右高，但又不做侧面之势。他的行书成就也很高，初学王铎，后参以欧阳询、米芾、黄庭坚以及北碑意趣，也是左低右高，中宫紧密而四周发散。章法效黄道周，字距紧而行距宽，大起大落，遒劲险峻。

　　他的传世书迹很多，今不一一列举。

吴大澂　嵩山松

沈曾植　他是草书名家，在今草中融入章草，个性极为鲜明。向燊说："书学包慎伯，草书尤工，纵横驰骋，有杨少师之妙。自碑学盛行，书家皆究心篆、隶，草书鲜有名家者，自公出而草法复明。殁后书名更盛，惜其草迹流传不多耳。"马宗霍在《霎岳楼笔谈》中说："寐叟执笔颇师安吴（包世臣），早岁欲访山谷，故心与手忤，往往怒张横决，不能得势。中拟太傅（钟繇），渐有入处。暮年作草，遂尔抑扬尽致，委曲得宜，真如索征西（索靖）所谓和风吹林，偃草扇树，极缤纷离披之美，有清一代草书，允推后劲，不仅于安吴为出蓝也。"评价都很高。

沈曾植的传世书迹有《行书七言联》（多幅）《草书立轴》《信札》《涛园记》等。

锥画沙 ————————————————————————

有一些理论的东西很抽象，不好理解，但用一些生动形象的比喻，就比较好理解。唐代褚遂良讲到用笔时曾说："用笔当如锥画沙，如印印泥。"张旭说他曾在江边以锥画沙，"使其藏锋，画乃沉着。当其用笔，常欲使其透过纸背，此功成之极矣"。锥画沙，正确的理解应该是铁锥在沙里画过，阻力很大，必须力聚锥尖，方能画边。此与王羲之所说的鹅掌拨水等一样，是讲行笔有力，宜涩毋滑。

孔子観周遂入太祖后稷之廟……

哈江仁兄□□書
拾□□□錄家語
乙盦

誰家故苑東風樹庭院鶯深護慣持芳恨語流

鶯不惜花枝高霞邪堪一瞥人間舊夢百轉留

難住夕陽流水漂香去

磯澳紛如絮畫闌十三可憐春無

泰惜人歌舞黃昏易散況一簾景一

片西山雨

調寄御街行 送春曲

錄露製旗風樂府

大鶴人鄭文焯 嶧猿渺江

郑文焯　御行街·送春曲

郑文焯　他是清末民初的词人，是"清末四大家"之一，也是一位全才，精音律、善医道、书画篆刻皆能。他的书名为词名所掩，康有为等对他的书法评价都很高。

郑文焯的书法兼有南北之长，康有为《广艺舟双楫》说："郑大鹤山人，辞章、画笔、医学绝艺冠时，人所共知，唯寡知其书法。今观所自抄诗稿，遒逸深古，妙美冲和，奄有北碑之长，取其高深而去其犷野，盖自《张猛龙碑》阴入，而兼取《李仲璇》《敬使君》《贾思伯》《龙藏寺》以及《瘗鹤铭》。凡圆笔者皆采撷其精华，故得碑意之厚，而无凝滞之迹。"马宗霍在《霋岳楼笔谈》中说："大鹤山人书，结体纯取南碑，而波磔骏发，复兼有北碑之妙，翩翩奕奕，气味直到六朝。"

郑文焯的传世书迹有《楷书八言联》《行书录诗稿墨迹》《行书桃花源记扇面》等。

露锋 ————————————————————————————

露锋也叫"出锋"，是书法用笔法之一。指运笔时露出笔锋，成尖锋之势。其主要用在一些点画的收笔，但有些书家也常用露锋起笔，尤其是北派书家和碑刻，甚至有"八面出锋"之说。清代蒋和说过："唐宋碑刻，多出锋，芒铩铦利。运笔之法，斜正上下。平侧偃仰，八面出锋，始筋肉内含，精神外露，风采焕发有神。"

康有为　康有为是中国近代史上的重要人物之一。他是"戊戌变法"的主要参与者，变法失败后流亡日本。他是国学大师、书法家和书法理论家，他的《广艺舟双楫》是尊碑派的重要理论著作之一。

康有为的书法是其书法理论的实践。在清代书法的发展中，围绕着尊碑抑帖还是尊帖抑碑的争论一直存在，康有为是坚决主张尊碑抑帖的。他的书法从碑刻中汲取营养，尤其是从《云峰石刻》《六十人造像》《泰山经石峪金刚经》诸碑中，他涵泳沉潜，创造出独特的魏碑行楷——康南海体。

康有为以北碑而写行楷，中心紧密，四周舒展，追求"疏可走马，密不透风"的韵致，将碑体的圆笔、体势大力揉进行书。康书结字内紧外松，雄健开张，外似流宕，骨气内藏，自成一家。马宗霍在《霋岳楼笔谈》中说："南海书结想在六朝中脱化成一面目，大抵主于《石门铭》，而以《经石峪》《六十人造像》及《云峰山石刻》诸种参之。然误法吴安，运指而不运腕，专讲提顿，忽于转折，蹀锋泼墨，以蓬累为妍，未为语于醇而后肆也。"

他的传世书迹很多，尤多对联。

清風芳草量超而寓
與我含三十多二
弄魏隨文化

康有为

康有为　行书

皇帝立國　維初在昔　嗣世稱王　討伐亂逆　威動四極　武義直方
戎臣奉詔　經時不久　滅六暴強　廿有六年　上薦高號　孝道顯明
既獻泰成　乃降專惠　親巡遠方　登于嶧山　群臣從者　咸思攸長
追念亂世　分土建邦　以開爭理　功戰日作　流血於野　自泰古始
世無萬數　陀及五帝　莫能禁止　廼今皇帝　壹家天下　兵不復起
災害滅除　黔首康定　利澤長久　群臣誦略　刻此樂石　以著經紀
皇帝曰　金石刻盡始皇帝所為也　今襲號而金石刻辭不稱始皇帝
其於久遠也　如後嗣為之者　不稱成功盛德　丞相臣斯　臣去疾
御史大夫臣德　昧死言　臣請具刻詔書　金石刻因明白矣　臣昧死請　制曰可

纸上游龙　意存千古

横看成岭侧成峰，远近高低各不同。

不识庐山真面目，只缘身在此山中。

——苏轼《题西林壁》

甲骨文、金文

甲骨文　甲骨文的发现为近代书坛增加了一种新的书体。自清末以来，有的书家就兼习甲骨文书法，甚至专攻甲骨，并时有佳作问世。甲骨文书法对近现代书法也产生了巨大的影响。不管学习何体书法的书家，都可以从甲骨文那种古朴浑穆的书法中获得启迪。

在坚硬的龟甲兽骨上镌刻文字，使用的是青铜刀或石刀，其难度是可想而知的。这些看似用铜刀或石刀不经意地刻画在兽骨上的文字（也有极少数用朱、墨手写的），却为我们展现了非常奇特、古朴的书法美，极大地震动了后世的书坛。

甲骨文基本上是由一些瘦硬的直线组成的。为了直接镌刻的方便和笔画间的相互参照，同一走向的笔画基本上是平行的，绝大部分字的结体也平衡对称。受材料的限制，甲骨文不太讲究章法，字间行款错落不齐，字体大小不一。但正是这样形成了甲骨文特殊的简远、疏朗而淡雅的风格。

甲骨文书法的美，也令后世之人赞叹不已，郭沫若甚至把当时契刻甲骨文的人称为"商代的钟繇、王羲之、颜真卿、柳公权"。

这里所呈现的甲骨文，文字古朴，字体大小错落，文字笔画有粗有细，虽不能尽识，但却异常优美。文字已经有明显的笔锋，应该是先书写后镌刻的。整体布局看似不经意，但前后呼应，疏密有致，极具匠心，是甲骨文书法中的精品。

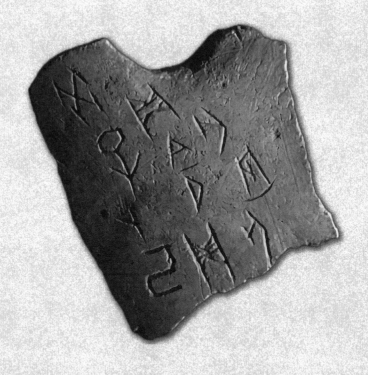

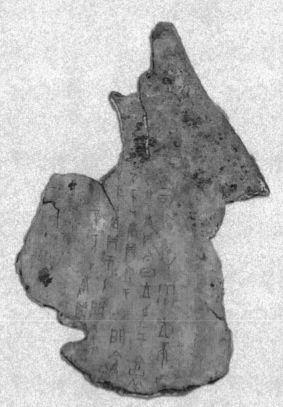

甲骨文

大盂鼎铭文 大盂鼎与毛公鼎、虢季子白盘、散氏盘并称"晚清四大国宝"。西周康王时期重器。它是为一个叫"盂"的贵族制作的,所以叫"盂鼎"。出土时有一大一小两个鼎,为了区别,两鼎分别称"大盂鼎"和"小盂鼎"。遗憾的是小盂鼎已佚,仅存铭文拓片。

大盂鼎内壁铸有十九行、共二百九十一字的铭文。铭文记载康王向盂讲述周文王、周武王的立国经验和殷商失国的教训,并郑重告诫其不要酗酒,要效法祖先,忠心辅佐王室。

大盂鼎铭文书法极其精美,用笔方圆兼备,结体严谨,雄壮而不失秀美,布局整饬中又见灵动,是西周前期金文的代表作之一。

印泥

这里说的印泥,指封泥。古人为防止机密文书、信函失密,在封缄文书时,会在囊筒外加绳捆扎,然后在绳结处以胶泥加封,盖上钤印。也有将简牍盛于囊内,在囊外系绳封泥者。在紫泥上钤印,必须有力,方能深入。它大概还有一层意思,让封印不走样,以防被人私拆。

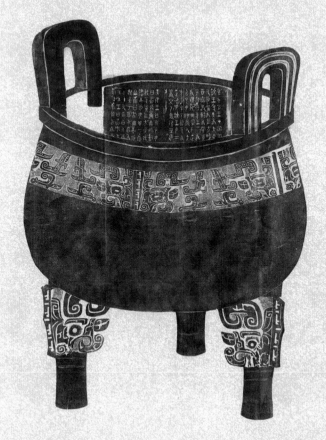

大盂鼎及铭文

散氏盘铭文　散氏盘是"晚清四大国宝"之一。此盘内底有长篇铭文，书法极为精美，为周厉王时期物品。盘内的铭文共十九行，三百五十七字。铭文记载了散国与矢国之间的领土争夺、议和过程及合约内容。阮元将它定名为"散氏盘"，又叫"矢人盘"。

散氏盘铭文，书法雄伟浑朴，字体用笔豪放质朴、敦厚圆润，结字寄奇隽于纯正，壮美多姿。与大盂鼎、毛公鼎一类的西周青铜器铭文结字并取纵势，结字偏长不同，其取横势，结字方整。它不但有金文之凝重，还有草书之流畅，开"草篆"之端。在碑学体系中，散氏盘占有重要的位置。

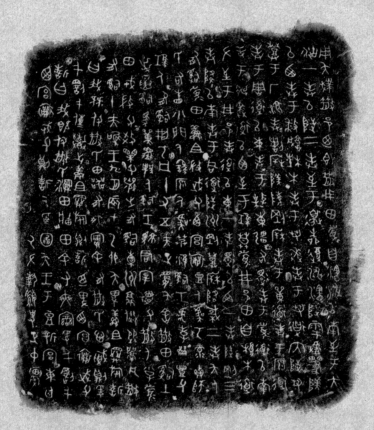

散氏盘铭文

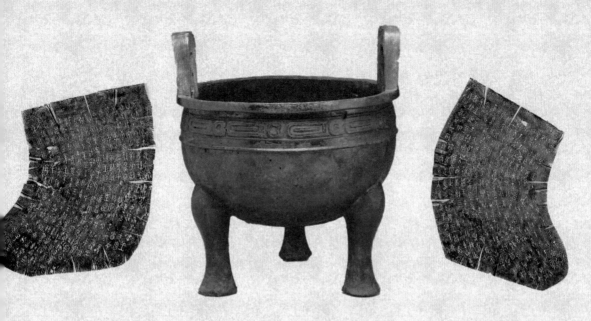

毛公鼎及铭文

毛公鼎铭文　毛公鼎腹内铭文共四百九十七字，为迄今所知最长的青铜器铭文。其铭文大概意思是赞扬周文王与周武王的皇皇美德，并表达了周宣王对毛公的期望。

毛公鼎铭文是成熟的西周金文，被后人称为"周代书法之冠"。毛公鼎铭文其笔意圆劲茂隽，结体方长，较早期青铜器铭文已有很大进步。其章法结构更令人称道，大小错落、左右欹侧、长短参差、古朴灵动，是后人学习大篆的范本之一。毛公鼎有很高的史料价值，有人认为其抵得一篇《尚书》。近代李瑞清题跋此鼎，说："毛公鼎为周庙堂文字，其文则《尚书》也，学书不学毛公鼎，犹儒生不读《尚书》也。"

虢季子白盘铭文　清同治三年初夏的一个午夜，直隶提督刘铭传在灯下读书，忽然听见一阵悦耳的金属叩击之声。刘铭传顿生好奇之心，当下秉烛往寻，发现声音由屋后的马厩传出。他进去查看，原来是马笼头上的铁环碰了马槽所发出的声响。刘铭传让人把马槽刷洗干净，发现是一青铜器。见其体形巨大，形制古朴，外壁四边各饰两个兽首衔环，整个外壁满布纹饰，内底具长铭，通篇工整严谨，这就是虢季子白盘。

虢季子白盘造型奇伟，酷似一个大浴缸。盘内底部有八行铭文，共一百一十一个字。铭文记述了周宣王十二年，虢季子白在洛河北岸大胜猃狁，宣王举行隆重的庆典表彰他的功绩，虢季子白特制造此盘来纪念的事情。

虢季子白盘铭文字大而规整，已渐规范，用笔方圆结合，结构已接近《石鼓文》《秦公簋铭文》等，是学习大篆必临的范本。

提 ———————————————————————————

"提"是书法中用笔法之一，与"按"相对。使用这种笔法时，需要向上轻提笔。下笔时，需要向下按，顿之后再次向上提笔。有时需要多次重复提、按的动作。

虢季子白盘铭文

碑

石鼓文　石鼓，这里是指"猎碣"，即秦代记述秦君游猎之事的十个鼓形石。而《石鼓文》是指刻在石鼓上的文字作品。

石鼓破损严重，北宋欧阳修所录时已仅存四百六十五字，明代范氏天一阁藏宋拓本仅四百六十二字，今尚存二百多字，其中一鼓已一字无存。

从书法的角度看，《石鼓文》遒美异常，它两端皆不出锋，不像一些钟鼎彝器铭文两头尖细，中腹较粗。字体已趋于方扁，于规整中得天真之趣。明代赵宧光说它"信体结构，自成篇章，小大正欹，不律而合。至若钩引纷披，作轻云卷舒，依倚磊落，如危岩乍阙。用无定方，立傍有成法，圆不致规，方不致矩。可摸者仅三百余言，赖前人释文能补其缺，遂为书家指归"。康有为对它推崇备至，他在《广艺舟双楫》中说："若《石鼓文》则金钿落地，芝草团云。不烦整截，自有奇采。体稍方扁，统观虫籀，气体相近。石鼓既为中国第一古物，亦当为书家第一法则也。"

在唐代，《石鼓文》就已经有了拓本。唐代窦蒙《述书赋》注说："岐州雍城南有周宣王猎碣十枚，并作鼓形，上有篆文，今见打本。""打本"就是拓本。《石鼓文》现在传世的各种印本甚多。

石鼓文（局部）

李斯　泰山刻石（局部）

泰山刻石　《泰山刻石》又名《封泰山碑》，存于山东泰安岱庙。石四面刻字，现仅存九字。

　　和许多文物古迹一样，《泰山刻石》的遭遇也是不幸的。据清道光八年《泰安县志》载，宋政和四年，石在泰山顶玉女池上，可认读的有一百四十六字，漫灭剥蚀了七十六字。明嘉靖年间，此石移至碧霞元君行宫东庑时仅存二世诏书四行二十九字。清乾隆五年，祠遇火灾，刻石不见了。直到嘉庆二十年，蒋因培将它从池中搜得，已断为二，仅存十字。宣统时修了亭子保护它，仅存九个字了。

　　《泰山刻石》是用标准的小篆书写的。它在整饬中显示出灵动，对称中蕴含着飘逸，如仙子临风，仪态万方；如名士风流，倜傥潇洒。李斯小篆的这种整饬的秀美，后世书家几乎难以企及。

　　《泰山刻石》以二十九字拓本和十字拓本较为常见，传世拓本当以明代无锡安国所藏宋拓本为最早，计存一百六十五字。

折钗股 ————————————————————————

　　折钗股是对笔画转折处艺术效果的比喻。钗是古人别发的头饰，用金属制作的钗可以弯曲，弯曲处仍然保留圆润饱满的样子。以此比喻笔画在转折时，笔毫平铺，使笔画丰满有力。姜夔在《续书谱》用笔中说："折钗股，欲其曲折圆而有力。"

峄山刻石　　"峄山之碑野火焚，枣木传刻肥失真。"这是唐代诗人杜甫《李潮八分小篆歌》中的诗句，诗中提到的峄山之碑，就是著名的《峄山刻石》。《史记》载："始皇东行郡县，上邹峄山，立石。"《峄山刻石》的内容是歌功颂德的，字也是李斯写的，其书法价值和《泰山刻石》是一样的，但它的命运连《泰山刻石》都不如。

据唐代《封氏闻见录》"峄山"条载，北魏时期，太武帝登峄山，不知道出于什么原因，派人把《峄山刻石》推倒了。"然而历代摹拓以为楷则。邑人疲于供命，聚薪其下，因野火焚之，由是残缺，不堪摹拓。"杜甫说的就是这件事。所幸在乡人焚烧之前，已有拓本刻于枣木板上。明代杨士奇在《东里续集》记载，《峄山刻石》有七种翻刻本，分别为"长安本""绍兴本""浦江郑氏本""应天府学本""青社本""蜀本""邹县本"等。《宋史》记载，郑文宝曾据南唐徐铉的摹本翻刻。今西安碑林所藏《峄山刻石》便是徐铉临写、郑文宝重刻的版本。此石刻于宋淳化四年，距今约有一千多年的历史。

济宁邹城孟庙曾存有元代至元二十九年篆刻的《峄山刻石》，又称《元摹峄山秦篆碑》。

《峄山刻石》书法秀美，与《泰山刻石》接近，是临习小篆的好范本。

李斯　峄山刻石

礼器碑　汉代碑刻以隶书为主，琳琅满目，美不胜收。在众多汉隶碑刻中，翁方纲、叶昌炽等认为《礼器碑》为"汉隶第一"。明代郭宗昌在《金石史》中评此碑说："其字画之妙，非笔非手，古雅无前，若得之神功，弗由人造。所谓'星流电转，纤逾植发'尚未足形容也。汉诸碑结体命意皆可仿佛。独此碑如河汉，可望不可即也。"王澍在《虚舟题跋》中说："隶法以汉为极，每碑各出一奇，莫有同者，而此碑尤属奇绝。瘦劲如铁，变化若龙，一字一奇，不可端倪。"杨守敬也提过"汉隶如《开通褒斜道》《杨君石门颂》之类，以性情胜者也，《景君》《鲁峻》《封龙山》之类，以形质胜者也，兼之者唯推此碑。要而论之，寓奇险于平正，寓疏秀于严密，所以难也"。

《礼器碑》的笔画瘦硬刚健，收笔转折处多方折，笔画较细，捺粗壮，构成强烈的视觉对比，同时也具有一些和居延汉简书法相似的地方。其瘦不露骨，不伤于靡弱，显得很有力度。尤其是碑阳书法更是精美绝伦。而碑侧和碑阴，因为记载捐助者的姓名和捐助钱数，显得要随意得多，大小疏密皆不经意，反而有一种变化之美。

学习隶书，宜以此碑入手。

按 ———————————————————————————

此为用笔法之一。与"提"相对。在点画收笔和转折处常用向下按笔。

士仁闇君矅

敬咏畏尊奇

大人之意望涇

石思乃知弁表

文曰紀傳億載其

礼器碑

乙瑛碑　　也许因为鲁国是西周初年周公的封邑，又是"大成至圣先师"孔子的故乡，鲁地的文化一直盛行。尤其是汉代以后，孔子的地位越来越高，孔庙也越修越大，碑碣礼器等文物也越来越多。在孔庙众多的碑碣中，《乙瑛碑》与《礼器碑》堪称双璧。它们是汉隶中最美的两通碑。东汉恒帝永兴元年，鲁相乙瑛奏请置百石卒史掌管礼器，《乙瑛碑》就是记载这件事的。

《乙瑛碑》，全称《汉鲁相乙瑛置百石卒史碑》，亦称《汉鲁相请置百石卒史碑》。碑上所刻文字字体为隶书。十八行，行四十字。

《乙瑛碑》的字体结构可以说是所有汉碑中最美的，它不像《礼器碑》那样典重，而是更为飘逸。如果把它们比作两君子，那么，二者皆有君子之温润。《礼器碑》如袍服冠冕、峨冠博带、秉笏而立；《乙瑛碑》则如素服葛巾、青衣小帽、曳杖而行。方朔跋在《枕经金石跋》里说："字之方正沉厚，亦足称宗庙之美，百官之富。"并称它为"汉隶之最可师者"，正是看到它飘逸秀美而不失端庄的特点。

和《礼器碑》相比，《乙瑛碑》的笔画要粗一些，给人一种更为丰润的感觉。它不像《礼器碑》多少还带有一点金文的味道，而是完完全全用隶书笔法。它的横画起笔略向下压，笔势稍稍向下，使得字的体势稍斜，更增灵秀之美；捺画沉着有力，燕尾呈方形挑出，遒劲有力。它和《礼器碑》一样，是学习隶书的好范本。

石门颂（局部）

石门颂 　《石门颂》全称《故司隶校尉楗为杨君颂》。摩崖石刻。东汉建和二年所刻。有额，隶书"故司隶校尉楗为杨君颂"十字。汉中太守王升撰文，由于其内容记录了司隶校尉杨孟文开凿石门通道的功绩，因此也被称为《杨孟文颂摩崖》。

据叶昌炽在《语石》中说商、周以前，就已经有摩崖石刻出现，"山巅水涯，人迹不到，且壁立千仞，非如断碑之可砻为柱础，斫为阶甃，故其传较碑碣为寿"。但也正因为它是刻在自然山崖石壁之上，石壁凹凸不平，又是在空中作业，刻凿非常艰难，所以法度不像一般碑刻那样森严，往往奔放纵逸，奇趣天成。

《石门颂》将隶书的整饬变为灵动，把规整变为奔放。它的笔画，逆入逆出、含蓄蕴藉，横画不平、竖画不直，行笔处又遒劲有力，如挽舟逆行、力逾千钧，转折处或方或圆，又往往断笔另起，笔画横竖撇捺，粗细变化不大，就是燕尾或捺画的末端，也不过分加重。其线条之流畅遒劲，在古代刻石中都是不多见的。

《石门颂》的结体最为人称道，捭阖开阔于古拙中又见变化。笔画间那种偃仰向背、接引呼应，看似信手拈来，却是匠心独运。有时它如长枪大戟、金戈铁马，有时它如春花秋月、暮雨朝云。杨守敬说它"其行笔真如野鹤闲鸥，飘飘欲仙，六朝疏秀一派皆从此出"。

孔宙碑　《孔宙碑》全称《汉泰山都尉孔宙碑》。其碑主孔宙是孔子的第十九世孙，也是大名鼎鼎的"建安七子"之一的北海太守孔融的父亲。碑文内容称颂孔宙，价值不是很大，但其书法精美，是汉隶中的精品。

此碑文字结体端庄而飘逸，风度翩翩。杨守敬跋此碑"波撆并出，八分正宗，无一字不飞动、仍无一字不规矩"。朱彝尊评《孔宙碑》"属流丽一派，书法纵逸飞动、神趣高妙"。康有为在《广艺舟双楫》中说："《孔宙》《曹全》是一家眷属，皆以风神逸宕胜。《孔宙》用笔旁出逶迤，极其势而去，如不欲还。"评价都极高。《孔宙碑》属于朱彝尊汉隶风格分类中流丽一类，康有为汉隶风格分类中疏宕一类。

《孔宙碑》碑圆首有穿，碑额题篆书两行十字，布于穿两侧。碑阴刻有"汉泰山都尉孔君之碑"九字，碑阳隶书十五行，行二十八字。

屋漏痕

这是对笔画艺术效果的比喻。屋漏，雨水顺墙下流，不会一泻而下，必将顺凹凸不平的墙面蜿蜒下注，形成极为有力、顿挫的痕迹。书法的笔画，就应当追求这样的艺术效果。

这个比喻是颜真卿琢磨出来的。

有一次，他向草书大家怀素请教笔法。怀素用夏云多奇峰、飞鸟出林、惊蛇入草和坼壁之路做比喻。颜真卿说："何如屋漏痕？"怀素很高兴地握着他的手说："得之矣。"

有漢泰山
都尉孔君

之銘

君

隸
宙
字

封龙山碑（局部）

封龙山碑　河北太行山东麓有个元氏县，县里有座封龙山，汉代名碑《封龙山碑》就在这里，汉碑中有名的《白石神君碑》《三公山碑》《三公山神碑》等也都在这里。

《封龙山碑》全称《元氏封龙山之颂》。此碑原在元氏县王村山下，不大为人所知，宋代郑樵在《通志》中提到过它。清道光二十七年，元氏县知县刘宝楠（《论语正义》的作者）在山下访得此碑，大加叹服，命人将其移至城内薛文清祠。现在碑已经下落不明了，幸好有拓本传世。

此碑立于汉桓帝延熹七年。无额无穿。碑上文字连题共十六行，行二十六字，全部为隶书。石虽剥落，文多可读，笔画较细，遒劲豪放，类似《乙瑛碑》，堪称汉碑之上品。杨守敬评此碑"汉隶气魄之大，无逾于此"。

《封龙山碑》是中国石刻的珍品，也是研究汉代历史的宝贵资料，还是学习隶书的极好范本。

顿笔

顿笔是中国书法的用笔法之一，又叫"驻笔"。它与"按"很相似，也是向下按笔，但顿笔较重，且一般会下按多次。

华山庙碑　汉代碑刻，书法精美绝伦者常见，但大多没有留下书家的姓名，这是一个很大的遗憾，使我们不得不猜测是一些民间的书法高手所写。并由此导致，某一汉碑出现了书手的姓名，反而引起大家对其真实性的质疑。

在《华山庙碑》后面就有"遣书郎书佐新丰郭香察书"十一个字，但清代徐铉就认为碑是蔡邕所写，郭香为"察书"之人，也就是校对检查之人。不书写家而书检查的人，这不合理。我还是认为郭香察就是《华山庙碑》的书写者。

《华山庙碑》全称《西岳华山庙碑》。此碑与《礼器碑》齐名，被誉为汉隶中的典范。碑曾在华阴县（今陕西省华阴市）西岳庙中，明嘉靖三十四年毁于地震，幸有原碑拓本传世。拓本有四种，即"长垣本""华阴本""四明本""玲珑山馆本"。

《华山庙碑》原碑隶书，额篆书"西岳华山庙碑"六字。其书法是汉代隶书成熟时期的作品。其结体方整匀称，气度典雅，点画俯仰有致，波磔分明多姿，是汉隶中方整平正一路书法的代表作品。郭宗昌在《金石史》中称其"结体运意乃是汉隶之壮伟者"。朱彝尊说过"汉隶凡三种：一种方整，一种流丽，一种奇古。唯延熹《华岳碑》正变乖合，靡所不有，兼三者之长，当为汉隶第一品"。刘熙载认为"汉碑萧散如《韩敕》《孔宙》，严密如《衡方》《张迁》，皆隶之盛也，若《华山庙碑》，磅礴郁积，流利顿挫，意味尤不可穷极"。

《华山庙碑》是学习隶书的好范本之一，受到后代许多隶书名家的喜爱。清代"扬州八怪"之一的金农就有《华山庙碑》临本传世。

华山庙碑（局部）

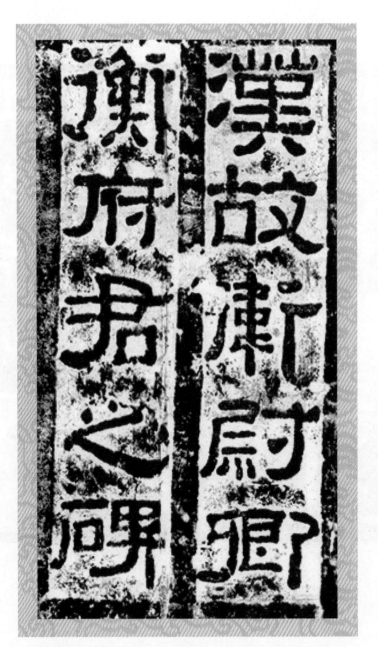

朱登　衡方碑（碑额）

衡方碑 这也是一通有着书写人姓名的汉碑。碑主人衡方，字兴祖。官至京兆尹、兵步校尉，有政绩。门生故吏朱登等人镌石以颂其功德，碑文末行有小字"门生平原乐陵朱登字仲希书"，呈两行。翁方纲认为朱登就是书碑人。此碑自宋代欧阳修以来，迭经著录，为著名汉碑之一。

《衡方碑》全称《汉故卫尉卿衡府君之碑》。它是汉代隶书成熟时期的作品。用笔极为有力，笔画丰润，在转折和撇、捺处尤见功力，形成外方内圆的效果。其结体方正，波、磔、撇、捺皆不张扬外露，字体方整严峻，有下紧上松之感。整篇章法紧凑，字与字之间、行与行之间留白很少，但毫无局促、壅塞之感。翁方纲在《两汉金石记》中说："是碑书体宽绰，而阔密处不甚留隙地，似开后来颜鲁公正书之渐矣。"清代姚华在《弗堂类稿》跋此碑："《景君》高古，唯势甚严整，不若《衡方》之变化于平正，从严整中出险峻。"何绍基称其"方古中有倔强气"。此碑对后世的影响很大，杨守敬说它"古健丰腴，北齐人书多从此出，当不在《华山碑》之下"。清代著名书法家伊秉绶学《衡方碑》，深得其精髓。近代吴昌硕、齐白石的隶书得雄强博大之气势，亦均受益于此碑。

铁画银钩 ——————————————————————————

这是形容书法画既刚健、遒劲，又秀媚婉转。欧阳询《用笔论》说："刚则铁划，媚若银钩，壮则嗢吻而嵽嶪，丽则绮靡而清遒。"

史晨碑 山东曲阜孔庙收藏历代碑刻二千多块，是仅次于西安碑林的全国第二大碑林。《史晨碑》是山东曲阜孔庙收藏的珍品之一，与《礼器碑》《乙瑛碑》并称为"孔庙三大名碑"。

《史晨碑》的碑是一块，碑文却是两通，并刻于一石。碑阳为《鲁相史晨祀孔子奏铭》，又称《史晨前碑》。碑阴为《鲁相史晨飨孔子庙碑》，又称《史晨后碑》。两通碑文内容都是记载当时尊孔、祭孔活动，合称《史晨前后碑》。两通碑文书体均为隶书，为同一人所书，相传书者是蔡邕，但没有证据。

在汉隶碑中，《史晨碑》属方整一类。其结字工整精细，中敛而四面拓张，波挑分明，呈方菱形，笔致古朴，神韵超绝。郭宗昌谓其"分法复尔雅超逸，可为百代模楷，亦非后世可及"。清代万经在《分隶偶存》中说它"修饬紧密，矩度森然，如程不识之师，步伍整齐，凛不可犯，其品格当在《卒史》（《乙瑛》）《韩勑》（《礼器》）之右"。方朔在《枕经金石跋》中说它"书法则肃括宏深，沉古遒厚，结构与意度皆备，洵为庙堂之品，八分正宗也"。杨守敬在《评碑记》中说此碑"昔人谓汉隶不皆佳，而一种古厚之气自不可及，此种是也"。

《史晨碑》无碑额，碑阳刻文十七行，满行三十六字；碑阴刻文十四行，满行三十六字。有唐代武则天时期题记四行，字数不等。

史晨碑（局部）

夏承碑（局部）

夏承碑　《夏承碑》，全称为《汉北海淳于长夏承碑》，又名《夏仲充碑》。碑主夏承，字仲充，其祖、父及兄皆居显位，所谓"宠禄传于历世，策勋著于王室"。承有文德，累任县主簿、督邮、五官掾功曹、冀州从事等职，官至淳于长。建宁三年六月卒。

据宋代赵明诚在《金石录》中记载，"碑今在洺州（今河北省永年区），元祐间，因治河堤得于土壤中"。明成化十五年，广平知府秦民悦发现此碑仆倒于府治后堂，就在堂之东隅建"爱古轩"把它遮盖起来。但碑的下半截所刻之字，已为后人剜剔。明嘉靖二十二年，因筑城原碑被工匠所毁，两年后，知府唐曜取旧拓重刻一碑置亭中。

《夏承碑》结字奇特，隶、篆夹杂，且多存篆籀笔意，骨气洞达、神采飞扬。元代王恽始定为蔡邕书，此后诸家多沿其说，却没有证据。但不论书写者为谁，其书法成就是极高的。

《夏承碑》原碑十四行，行二十七字。重刻碑文十三行，行三十五字。有额。碑末有"建宁三年蔡伯喈书"一行八字及唐曜重刻题记，皆正书。存世拓本多系重刻本。

行笔

此为用笔法之一。指笔锋在纸上横竖转折的运转动作。"行笔"与"顿笔"相对。一般来说，顿笔宜慢，快则不能成形，而行笔宜快，慢则气脉阻滞。

西狭颂 《西狭颂》是汉代摩崖石刻中著名的"三颂"之一，其余两颂是《石门颂》和《郙阁颂》。"三颂"不仅因书法精美而闻名，而且都是为纪念筑路之功而立。

东汉武都太守李翕为了方便百姓出行，率民修建了甘肃成县天井山西狭道路，把"数有颠覆陨坠之害，过者创楚，惴惴其栗"的狭道，变成"四方无雍"的通途。为了纪念他的功绩，人们便在天井山鱼窍峡山壁上刻了此碑，所以此碑全称叫《汉武都太守汉阳河阳李翕西狭颂》，又名《惠安西表》。此碑立于东汉建宁四年。撰写碑文和书丹的是当时成县人仇靖。仇靖是地位很低的官府小吏，虽然留下《西狭颂》这样优秀的作品，却名不见经传，不能不说是一个遗憾。

《西狭颂》刻在一块崖体凹进，表面平整的石壁上。石壁上有"惠安西表"四字篆额，正文阴刻二十行，三百八十五字，每字约4厘米见方。它是"三颂"中保存最完好的，至今一字不损。《西狭颂》虽然是隶书成熟时期的作品，但又带有较浓的篆书意味，所以有人说它"结体在篆、隶之间"。但是它用笔本身的撇、点、捺和横画蚕头燕尾等特色，仍然是隶书笔法。《西狭颂》结字高古，庄严雄伟，用笔朴厚，方圆兼备，笔力遒劲。杨守敬评论《西狭颂》"方整雄伟，首尾无一缺失，尤可宝重"。清代徐树钧在《保鸭斋题跋》中说它"疏散俊逸，如风吹仙袂，飘飘云中，非寻常蹊径探者，在汉隶中别饶意趣"。

《西狭颂》在海内外享有盛誉。

化是吕三 儋禄美厚 宁漢陽阿

䟦荷宓錢 繼世郎吏 陽李君隸

黄龍嘉永 多六宿衛 翁字伯䋣

悌其慄君 末能濟息 立隆崇造

君諱全字景完
敦煌效穀人也
其先蓋周之胄
武王東乾之楔
蕭伐殷商阮定
爾勳福祿祓祠

曹全碑（局部）

曹全碑 《曹全碑》无疑是汉隶中的名碑，但历来就有争议。美之者誉之为"行书之《兰亭》"，诋之者谓其纤秀柔靡，所以历来学隶书，都不主张以《曹全碑》入手，也不主张多习。我倒是觉得它有点像赵孟頫书，成就极大、贡献极大，秀美异常，通俗易入，但确实较为柔靡，临习者必须善学，如后人评价万经学习《曹全碑》一样，要"去其纤秀，得其沉雄"。

此碑结字匀整、秀润典丽，用笔方圆兼备，以圆笔为主，风致翩翩、美妙多姿，是汉隶成熟期飘逸秀丽一路书法的典型。但《曹全碑》还有端庄沉劲的一面，如临习者功力不够，往往会得其秀丽而失其沉劲，失之于俗艳而不能得其真髓。郭宗昌跋说："以余生平所见汉隶，当以孔庙《礼器碑》为第一，神奇浑朴，譬之诗，则西京；此则风赡高华，建安诸子。譬之书，《礼器》则《季直表》，此则《兰亭序》。"清代孙承泽在《消夏记》中称其"字法遒秀，逸致翩翩，与《礼器碑》前后辉映，汉石中之至宝也"。方朔认为《曹全碑》"下开魏、齐、周、隋及欧、褚诸家楷法，实为千古书家一大关键"。万经评此碑"秀美生动，不束缚，不驰骤，洵神品也"。这些评价都比较公允。

《曹全碑》，全称《汉郃阳令曹全碑》，又名《曹景完碑》。东汉中平二年十月，王敞等纪碑主曹全功绩而立。此碑阳刻字二十行，行四十五字。碑阴题名五列。

张迁碑 看惯了波磔分明的汉碑，乍一见《张迁碑》是会大吃一惊的。《张迁碑》是隶书，又有点像篆书，有波磔而又极不规整，有沉雄之态而无秀美之姿。后人看重此碑的，一是"古意"，也就是承上；二是方折，开《受禅表》《孔羡碑》及魏碑方笔，也就是启下。我们来看一看后人对它的评价。

王世贞说："其书法不能工，而典雅饶古意，终非永嘉以后所可及也。"孙退谷说："书法方整尔雅，汉石中不多见者。"这是说承上。杨守敬评此碑"篆书体多长，此额独扁，亦一格也。碑阴尤明晰，而其用笔已开魏晋风气，此源始于《西狭颂》，流为黄初三碑（《上尊号奏》《受禅表》《孔羡碑》）之折刀头，再变为北魏真书《始平公》等碑"，这是说启下。

《张迁碑》的用笔有时波磔分明、有时四角方折，似完全不讲笔法。对此，万经的话倒是有点道理，他说："余玩其字颇佳，惜摹手不工，全无笔法，阴尤不堪。"所说"摹手不工"应该还包括刻工的不佳，许多魏碑的方折都是这个问题造成的。

但《张迁碑》带给我们的却是一种全新的气象，它的字体方整中多变化、朴厚中见媚劲，外方内圆、内捩外拓，方整而不板滞，是汉隶中的上品。临习汉隶，如果要求变，《张迁碑》是极好范本。

《张迁碑》全称《汉故谷城长荡阴令张君表颂》，又称《张迁表颂》。东汉中平三年二月立。碑主张迁。碑阳隶书十五行，满行四十二字，共五百六十七字；碑阴隶书，刻立碑官吏四十一人衔名及出资钱数，共三列四十一行三百二十三字。

君諱遷字公方
陳留己吾人也
君坐先出自有
周周宣王中興
有張仲以孝友
為行披覽詩雅

皇象　天发神谶碑（局部）

天发神谶碑　这是一通书法风格怪异，但又有很强美感的碑刻。历代书家对它褒贬不一。如张叔未称它为"两汉来不可无一，不能有二之第一佳迹"，而郭宗昌则称它为"牛鬼蛇神"。

它是篆书，却完全没有篆书的温润圆转，采用的是隶书笔法，而且是那种刀砍斧劈似的笔法。横画起止方硬，甚至四角挑起。转折处外方内圆，棱角毕现，下垂笔画收笔尖细如悬针状，确实前无古人，后无来者。所以康有为一见就惊叹"吴碑四种……《天发神谶》之奇伟惊世"。

《天发神谶碑》这种风格的形成，可能因两个原因。其一，此碑出自汉末，隶书已经在向行、楷变化，此碑风格，可以看作一种创新的探索。其二，此碑是汉末谶纬迷信的产物。据说三国吴孙皓残暴昏庸，政局日益不稳。孙皓为了稳定人心，佯称天降神谶文，以为吴国祥瑞，并将此文刻碑于一巨大的矮圆幢形石上，立于建业（今江苏省南京市）天禧寺。据现代文学家施蛰存推测，大约是道士们为了诒诱皇帝，伪托天书，故意写成这种字形。到了后世，却在书法上占了一席，尤其是《天发神谶碑》那种上方下尖的怪字，竟成为汉字的一种美术体。

《天发神谶碑》又名《天玺纪功碑》，它的书写者是大名鼎鼎的皇象。因文字分刻三石，故又称《三段碑》。

爨宝子碑　　此碑于清乾隆四十三年，在云南南宁（今云南省曲靖市）出土，当时并未引起人们的重视。咸丰二年，曲靖知府邓尔恒发现买的豆腐上有字迹，大为惊异，急忙派人找到卖豆腐之人，发现此碑被用作压豆腐的石板，于是将碑石运回府中，后置于城中武侯祠。当时，正是碑学大兴而帖学转弱的时期，此碑怪诞的用笔、随意的结体所表现出的古朴韵味，立刻引起人们极大兴趣，把它视为书法作品中的奇珍异宝。阮元称其为"滇中第一石"，康有为则将其誉为"已冠古今"。

三国时的吴国和蜀国，都注意对西南边陲的开发。东晋以后，这种开发仍不断进行。东晋时的云南南宁地区是彝族人民居住的地方，他们的首领爨宝子被封为振威将军、建宁太守，《爨宝子碑》就是记叙他的生平和功绩的。

《爨宝子碑》书风雅拙奇古，体势方厚。最奇特的是它的笔法，尤其是横画左右两头向上翘起，呈两个尖角，中间则微微凹进，非常独特。它的字体结构似隶非隶、似楷非楷，以方笔为主，端重古朴、拙中有巧，看似呆笨，却又有飞动之势。《爨宝子碑》被认为是奇古厚朴一派书风的代表作。

从书法艺术的角度看，《爨宝子碑》的方笔直入，结体坚实，比起程式化的楷书，显得粗犷凝重，绝俗习气。因用笔或舒展，或收敛，或方折，或圆通，平实无奇的结体显得巧拙相宜、雄强奇古，所以通篇看来参差错落，各得其所。

《爨宝子碑》的碑额题刻为"晋故振威将军建宁太守爨府君之墓"，正文十三行，每行三十字。

山嶽吐精　海誕

隤光穆穆　君侯

寰嘉瑚瑚　弱宷

㩗仁詠歌　朝殞

在哈嘉和　爰慟

巳

爨龙颜碑　有一位爨族首领因为一块墓碑而名垂千古，他就是被封为龙骧将军的邛都县侯爨龙颜。爨龙颜死后，有人为其立了一块墓碑，即《爨龙颜碑》。

《爨龙颜碑》全称为《宋故龙骧将军护镇蛮校尉宁州刺史邛都县侯爨使君之碑》。清代道光年间，金石学家、收藏家阮元访得此碑，于是此碑大显于世。

与《爨宝子碑》相比，《爨龙颜碑》较大，字数亦多，故《爨龙颜碑》又称《大爨碑》，《爨宝子碑》又称《小爨碑》，合称"二爨"。《爨龙颜碑》立于南朝刘宋孝武帝大明二年，比《爨宝子碑》晚五十多年。

《爨龙颜碑》笔力雄强，结体茂密，继承汉碑法度，有隶书遗意。运笔方中带圆，笔画沉毅雄拔，兴酣趣足，意态奇逸。和《爨宝子碑》相比，《爨龙颜碑》要中正平和一些。有人将《爨龙颜碑》与《嵩高灵庙碑》相比，认为"淳朴之气则灵庙为胜，俊逸之姿则爨碑为长""魏晋以还，此两碑为书家之鼻祖"。康有为在《广艺舟双楫》中也说："《爨龙颜》与《灵庙碑》同体，浑金璞玉，皆师元常（钟繇），实承中郎（蔡邕）之正统。"《广艺舟双楫》中说："《爨龙颜》为雄强茂美之宗。"

内擫　————————————————————————————————————

此为书法中用笔法之一。用笔内敛，成方笔之势，有人将它释为"骨书"。秦、汉隶书以及《始平公造像》《杨大眼造像》《张猛龙碑》等，都使用这种笔法。

州刺史

荆县君

史侯之

邛蕬碑

瘗鹤铭　自宋以后，《瘗鹤铭》就剩五块残石，字不多，但名气却很大，它被称为"楷书之祖"，黄庭坚甚至说"大字无过《瘗鹤铭》"。

据说，《瘗鹤铭》本刻于焦山石壁上，唐代坠落长江中。北宋熙宁年间，修建运河时从江中捞出一块断石，经辨认，此块断石正是史书上记载坠落江中的《瘗鹤铭》的一部分。南宋淳熙年间，运河重修，又打捞出四块。经考证，这四块断石也是《瘗鹤铭》的一部分。与先前打捞上来的那块断石拼凑在一起，《瘗鹤铭》重现于世。到了明代洪武年间，这五块断石复又坠江。康熙年间，镇江知府陈鹏年不惜花巨资募船民打捞，终于在距焦山下游三里处又将这五块残石捞了出来，移置定慧寺壁间。

关于《瘗鹤铭》的作者，历来争论不休。有人认为是王羲之，有人认为是唐代诗人顾况、皮日休等。"瘗"，就是埋；"鹤"，是古代隐者、道士喜爱的飞禽，有一种仙灵之气。"瘗鹤"有如葬花，是一桩韵事，但不是身居朝市的士大夫的举动，而是隐士的行为。所以，黄长睿认为它是南朝梁时最有名的隐士陶弘景所书，采用此说的人也最多。

南朝书风走的是二王的道路，飘逸秀丽有余而刚劲雄强不足。然而，《瘗鹤铭》的出现是一个奇迹。它的书法字体奇逸、笔势开阔、点画飞动。运笔以圆笔为主，结体宽舒、骨力开张、似欹实正、以奇取胜。从结构上看，上紧下松、放荡飘逸，同时又有一泻千里之势。在提、按走笔上又形成一种若隐若现、月白风清的艺术境界。它既有北朝书法的奇肆纵放，又有南朝书法的圆转潇洒，有一种酣畅淋漓之感、飞扬飘逸之态，令人心驰神往。

虽然《瘗鹤铭》在南方，但与北方的《郑文公碑》有很多相似之处。两者都是强劲有力、钢浇铁铸式的篆书笔意，疏朗雄健的结体。这两块碑一南一北，相映生辉。清代龚自珍曾有诗赞美这两块碑石："二王只合为

奴仆，何况唐碑八百通。欲与此铭分浩逸，北朝差许《郑文公》。"

　　到 2009 年，又打捞起四块《瘗鹤铭》残石，刻有"鹤""化""方"和"之遽"等五个字，被专家们称为"字字国宝"。

陶弘景　瘗鹤铭（局部）

泰山经石峪金刚经　两千多个字径一尺（约33.33厘米）多的大字，镌刻在一处巨大的溪床石壁之上，是何等令人震撼！这就是镌刻于泰山斗母宫西北约四百米处的《泰山经石峪金刚经》。

佛教在南北朝时期传播很快，除修建大量的寺院供养外，还修建佛窟、雕塑佛像、绘制壁画。有感于"缣竹易销，金石难灭"，又大量镌刻佛经于石碑崖壁。这为我们留下了异常丰富的艺术瑰宝。

《泰山经石峪金刚经》书体在楷、隶之间，偶尔杂有一点篆意，古拙朴茂，静谧安详，为历代书家所推崇。包世臣在《艺舟双楫》中说："《泰山经石峪》大字完好者不下二百，与焦山《鹤铭》相近，而渊穆时或过之。"又说："大字如小字，唯《鹤铭》之如意指挥、《经石峪》之顿挫安详，斯足当之。"康有为在《广艺舟双楫》鄙薄北齐碑，以为北齐诸碑，率皆瘦硬，千篇一律，绝少异同。唯对《泰山经石峪金刚经》推崇备至，称之为"榜书之宗"。杨守敬说《泰山经石峪金刚经》"以径尺之大书，如作小楷，纡徐容与，绝无剑拔弩张之迹，擘窠大书，此为极则"。

刘墉、康有为等人的书法受《泰山经石峪金刚经》影响甚大。

八病

指书写时出现的八种不合要求的点画毛病。元代李溥光在《雪庵八法》中将八病归纳为：1.牛头。作点时锋芒棱角太露，如牛头有角。2.鼠尾。作撇或竖时突然变细，如老鼠尾巴。3.蜂腰。作背抛法时圆转处变细，如蜜蜂之腰。4.鹤膝。转折处棱角突出，变得肥大，如白鹤之膝。5.竹节。横竖画中间细，两头粗大，如一节竹竿。6.棱角。起笔、收笔及转折时棱角太露。7.折木。起笔和收笔的笔画，如折断之木有锯齿。8.柴担。横竖笔画过分弯曲，如挑柴的扁担。

泰山经石峪金刚经（局部）

杨大眼造像题记　《杨大眼造像题记》全称为《杨大眼为孝文皇帝造像题记》。碑文刻于河南省洛阳市龙门山古阳洞北壁，为龙门造像题记的名品之一。

　　杨大眼是北魏名将，勇冠三军。南方人传说他眼大如车轮，所以叫他"杨大眼"，而他的真名已经无人知晓。王肃弟王康降魏之初曾对杨大眼说："在南闻君之名，以为眼如车轮，及见，乃不异人。"杨大眼说："旗鼓相望，瞋目奋发，足使君目不能视，何必大如车轮！"他的名声就像隋朝的麻叔谋、五代时期的王彦章一样，可以止小儿夜哭。《魏书》记载："传言淮、泗、荆、沔之间有童儿啼者，恐之云：'杨大眼至！'无不即止。"

　　《杨大眼造像题记》的书法是典型的魏碑体，用笔尖棱毕现，横折处向下提按，字字有力。康有为在《广艺舟双楫》中把它归入"雄强厚密"一类，又称其"方重"，认为它是"峻健丰伟之宗"。他在《广艺舟双楫》中说："北碑《杨大眼》《始平公》《郑长猷》《魏灵藏》，气象挥霍，体裁凝重。"

石门铭　《石门铭》是一篇为纪念北魏梁、秦二州刺史羊祉重修褒谷道而作的著名摩崖石刻。

　　《石门铭》距汉代《石门颂》作刻时间不远，书法受其影响，大开大阖，气势开张，但结体用笔又有魏碑风格，形成独特的艺术特色。被康有为誉为"神品"。康有为在《广艺舟双辑》中说："《石门铭》为飞逸浑穆之宗。《郑文公》《瘗鹤铭》辅之。"又说："《石门铭》飞逸奇浑，分衍疏宕，翩翩欲仙，源出《石门颂》《孔宙》等碑，皆夏、殷旧国，亦与中郎分疆者，非元常所能牢笼也。"

《石门铭》正书，凡二十八行，满行二十二字，后段题记为七行，每行九至十字。北魏宣武帝永平二年正月，由太原典签王远书丹、武阿仁凿刻。

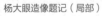
杨大眼造像题记（局部）

王远　石门铭（局部）

郑文公碑 《郑文公碑》是北魏著名的摩崖石刻。此碑包括上碑和下碑两块，其中上碑字小，字多漫漶，难以辨识；下碑字大，且多完好，因此通常所谓《郑文公碑》即指下碑。《郑文公碑》全称《魏故中书令秘书监使持节督兖州诸军事安东将军兖州刺史南阳文公郑君之碑》，北魏永平四年刊立。郑文公，郑羲称号，故《郑文公碑》别名《郑羲碑》，被誉为山中诸刻石之冠。碑文正书记述荥阳郑氏家族历史及郑羲生前事略，其书法谨严浑厚，刚劲秀美，堪称一代名作。

包世臣在《艺舟双楫》中说："北魏书《经石峪》大字，《云峰山五言》《郑文公碑》《刁惠公志》为一种，皆出《乙瑛》，有云鹤海鸥之态。"由于石质坚硬，刻工精巧，虽距今一千四百余年，依然字迹清晰，点画棱角分明，全碑除残损几字外，余皆保存完好，堪称书苑奇葩。

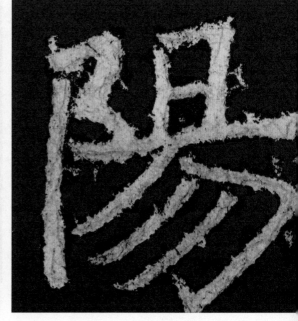

郑文公碑（局部）

张猛龙碑　《张猛龙碑》是北魏碑刻的代表作之一，记载了张猛龙兴办教育的事迹。

　　《张猛龙碑》全称为《鲁郡太守张府君清颂碑》。碑文运笔刚健挺劲、斩钉截铁，可以看出受到《始平公造像记》书法的影响，如横、直画的方笔起笔，转折处的方棱及三角形的点等都保留了《始平公造像记》的旧貌。但也并非笔笔都方，而是变化多端，有方有圆，比《始平公造像记》更精美细腻。《张猛龙碑》的字体略长，结体已经是比较标准的楷书，有的笔画结体中甚至有一点行书的味道，尤其是碑阴。因此，康有为在《广艺舟双楫》中说："碑本皆真书，而亦有兼行书之长，如《张猛龙碑》阴，笔力惊绝，意态逸宕，为石本行书第一。"并说："《张猛龙》如周公制礼，事事皆美善。"

张黑女墓志　　《张黑女墓志》原名为《张玄墓志》，其墓主为魏吏部尚书、并州刺史张玄，字黑女。此碑刻于晋泰元年十月。原石已经亡佚。清道光年间何绍基得到裱本，才大传于世，但为了避清康熙帝玄烨讳，改称《张黑女墓志》。何绍基得此本后，欣喜若狂，爱不释手，舟车旅途中时时把玩临摹。

　　《张黑女墓志》以方笔为主兼以圆转，横画或圆起方收，或方起圆收，长捺一波三折，转角含分隶遗意，不少用笔有行书意。结字微扁，体含动势，既承北魏神韵，又开唐楷法则；既有北碑俊迈之气，又含南帖温文尔雅，堪称北碑之佼佼者。何绍基跋此碑"余既性耆北碑，故模仿甚勤，而购藏亦富。化篆、分入楷，遂尔无种不妙，无妙不臻。然遒厚精古，未有可比肩《黑女》者"。康有为对此碑也十分推崇，他在《广艺舟双楫》中说："峻宕则有若《张黑女》《马鸣寺》。"他还说："《张玄》为质峻偏宕之宗"。

外拓 ————————————————————————————————

　　此为书法的用笔法之一。指用笔外露成圆笔之势，有人释为"筋书"。其特点为圆笔圆润婉转，灵动开张，如《郑文公碑》《爨龙颜碑》《刁惠公志》等都采用了这种笔法。

魏故南陽張
府君墓誌
君諱玄字黑
女南陽白水

龙藏寺碑　隶书、魏碑向楷书过渡，南方秀媚书风和北方刚劲书风的融合，都是历史的必然。《龙藏寺碑》就是这种过渡和融合的代表。

　　《龙藏寺碑》已是标准的楷书，只不过在一些横画和捺画上，仍可以看到一点隶书的痕迹。康有为对此碑评价极高，他在《广艺舟双楫》中说："隋碑渐失古意，体多闿爽，绝少虚和高穆之风，一线之延，唯有《龙藏》。《龙藏》统合分隶，并《吊比干文》《郑文公》《敬使君》《刘懿》《李仲璇》诸派，荟萃为一。安静浑穆，骨鲠不减曲江，而风度端凝，此六朝集成之碑，非独为隋碑第一也。虞、褚、薛、陆传其遗法。"隋代是承上启下的朝代，《龙藏寺碑》也是承上启下的名碑。它对唐代楷书的完善和清丽风格的形成影响很大。杨守敬说："细玩此碑，正平冲和处似永兴（虞世南），婉丽遒媚处似河南（褚遂良），亦无信本（欧阳询）险峭之态"。

<div align="right">龙藏寺碑（局部）</div>

董美人墓志 董美人是隋文帝第四子蜀王杨秀的爱妃，不幸病逝，死的时候才十九岁。杨秀痛悼有加，撰写了这篇碑文以表哀悼之情。

《董美人墓志》全称《美人董氏墓志铭》，又称《美人董氏墓志》。此碑是隋楷中的上品，与《龙藏寺碑》所不同的是，《董美人墓志》是小楷。《董美人墓志》结体端正秀美，笔法精劲婉丽。无论用笔结体都脱尽隶意，笔致较瘦硬坚挺，给人以爽朗劲健的感觉。

后人对《董美人墓志》评价很高。清代罗振玉评价它"楷法至隋唐乃大备，近世流传隋刻至《董美人》《尉氏女》《张贵男》三志石，尤称绝诣"。

董美人墓志（局部）

隋使持節大将軍

兵部二部尚書司

府卿太子左右

右庶子洪吉江

苏孝慈墓志 有一通碑，出土后竟能令人人传摹，洛阳纸贵。是什么碑有这么大的魅力呢？它就是清光绪十三年出土的《苏孝慈墓志》。

由于墓主名苏慈，孝慈是他的字，所以《苏孝慈墓志》又叫《苏慈墓志》。

康有为在《广艺舟双楫》中评此碑，说："《苏慈碑》以光绪十三出土，初入人间，辄得盛名。以其端整妍美，足为干禄之资，而笔画完好，较屡翻之欧碑易学。于是翰林之写白折者，举子之写大卷者，人购一本，期月而纸贵洛阳。信哉其足取也。"

《苏孝慈碑》已是很标准的楷书，和唐初欧、虞等人的楷书已经非常相似。结体中宫严密，但灵动飘逸，有端庄秀丽之美，兼南帖之绵丽和北碑之峻整，集秀丽与雄劲于一身。康有为称其"庄美""有洞达之风"，但又批评它"气势薄弱，行间亦无雄强茂密之象"。它的用笔已是楷则，但起收转折处方硬，有人以为是刀工所致。

北碑南帖

自秦汉以来，古人书法大多镌刻于金石之上。汉代以隶书入碑，北朝北魏、周、齐虽有正书入碑，但不保留有隶书笔意，较为刚健厚重，有阳刚之美。东晋南渡以后，南方所尊多是墨迹及法帖，秀媚婉丽，有阴柔之美。因此，也形成中国书法史上的两大派别。两宋至清嘉庆、道光之前，崇尚法帖。后阮元作《南北书派论》和《北碑南帖论》力倡北碑，包世臣继其说，崇碑之风大盛。世以碑学为北派，帖学为南派。

太子中舍人行著者作
郎臣虞世南奉
勅撰并書一司徒并
州牧太子左千牛率
無撿挍安北大都護
相王旦書碑額
東觀預聞前史若
乃知幾其神惟睿作聖玄
妙之境希夷不測然則三
五迭興典墳斯著神
迹可导言焉自肇筆立書契

虞世南　孔子庙堂碑（局部）

孔子庙堂碑　虞世南的《孔子庙堂碑》刚刻好后不久就毁了。为什么呢？是因为其字太好，刻成以后每天"车马填集碑下，毡拓无虚日"，再硬的石头也经不住这样折腾，所以很快就坏了。武周长安三年，武则天命相王李旦重刻，不久又毁。有唐拓本流入日本。

碑虽然毁了，但是拓本还在，于是自宋代起，有多人于多处重刻。不过辗转拓刻，神气较原刻已经差很多。黄庭坚有诗云："孔庙虞书贞观刻，千两黄金那购得？"他还说："顷见摹刻虞永兴《孔子庙碑》，甚不厌人意，亦疑石工太远。今观旧刻，虽姿媚而造笔之势甚道，固知名下无虚士也。"

《孔子庙堂碑》是虞世南的代表作，也是唐初楷书的代表作。用笔俊朗圆腴，字形稍长，尤显秀丽。横平竖直，笔势舒展，一派平和中正之气，为历代金石书法家所宝爱，称之为"虞书妙品、唐楷杰作、楷法极则"。明初张绅评此碑"字画之妙独能与钟、王并驾，于数千载之间使人则之重之，又莫能及之也"。

《孔子庙堂碑》记唐高祖武德九年立孔子第三十三代孙孔德伦为褒圣侯及重修孔庙事。重刻本最著名的是"陕西本"和"成武本"两种，分别又名《西庙堂碑》《东庙堂碑》。

墨猪肉鸭

此是书病的一种，指笔画肥而无骨。朱履贞在《书学捷要》中说："夫书贵肥，其实沈厚非肥也。故肥而无骨者，为墨猪，为肉鸭。"

九成宫

公侍祕成

臣中書宮

魏鉅監

徵鹿撿泉

奉郡授銘

九成宫醴泉铭　唐贞观六年，唐太宗在九成宫避暑，无意中发现了一处甘泉，于是，他命魏征撰写《九成宫醴泉铭》，欧阳询书丹，并刻石立碑，永志纪念。

《九成宫醴泉铭》，简称《九成宫》《醴泉铭》。

《九成宫》保持了欧书一贯的险劲锐利的北碑风格，风骨凛凛，同时又不失丰润，使笔画呈现一种南北融合的特色。在结构上则既严整精敛又不过于僵硬死板，每一个字在严格精整的规则下不失灵巧生动气息。在整体气度上雍容和平，神清气爽。

《九成宫》很明显地带有浓重的隶书意味，其"乙"法外略，很像隶书的波磔笔法，很多字保留了隶书横向扁平的结构。它的结构，中宫紧密，明显向中心靠拢，但一点也不显局促。有一种"威而不猛"的气度。

它的用笔以方笔为主，似北碑，但是方中带圆，起笔方、收笔圆，如铁画银钩般有力又不失灵动，正所谓不方不圆，亦方亦圆，骨骼嶙峋又不乏温润之致。历代书家对它评价极高。明代陈继儒曾评论它说："此帖如深山至人，瘦硬清寒，而神气充腴，能令王者屈膝，非他刻可方驾也。"明代赵涵《石墨镌华》称此碑为"正书第一"。元代虞集题此碑"观此帖结构谨严，风神道劲，于右军之神气骨力两不相悖，实世之珍"。

《九成宫》超卓的艺术成就与森严的法度完美结合，使得它在当时就深受人们的喜爱。它还一度被作为科举考试的标准字体。直到今天，《九成宫》仍然是学习楷书的最好范本之一。

化度寺碑　《化度寺碑》全称《化度寺故僧邕禅师舍利塔铭》，又称《邕禅师塔铭》。唐代李百药撰文、欧阳询书。碑立于唐贞观五年。

此碑书写仅早《九成宫》一年，所以风格十分接近，不过，一个是为僧侣写塔铭，一个是为皇帝写泉铭，难免书写态度会不一样，也就造成两碑风格上略有差异。总的来说，《九成宫》更规范谨严，《化度寺碑》则略轻雅，二者实难分轩轾。但后人也有认为《化度寺碑》胜过《九成宫》的。赵孟頫评论云："唐贞观间能书者，欧率更为最善，而《邕禅师塔铭》又其最善者也。"清代翁方纲对《化度寺碑》评价极高，也以为胜过《九成宫》，他一生临习此碑。

《化度寺碑》由于原石早佚，宋时有翻刻本，翻刻分南瘦北肥两种。光绪年间，在敦煌千佛洞发现一旧拓《化度寺碑》剪裱残本六页，据考证也是翻刻本。传世拓本仅吴氏四欧堂藏本是原石拓之孤本。

鹅掌拨水 ————————————————————————————

王羲之爱鹅，传说他曾书写《道德经》（一说为《黄庭经》），与一位山阴道士交换了一群鹅。其实王羲之爱鹅与书法有关，他通过对鹅的观察，体悟用笔的方法。他认为用笔要像鹅两掌拨水那样有力，运笔时要如水对鹅掌的阻力一样，不可浮滑。包世臣在《执笔图》中说："全身精力到毫端，定气先将两足安。悟入鹅群行水势，方知五指力齐难。"

欧阳询　化度寺碑（局部）

等慈寺碑 《等慈寺碑》全称《大唐皇帝等慈寺之碑》。

此碑在不该缺字的地方缺了一字，遂成千古之谜。此碑第三十二行末"颜师古奉敕"下缺一字，是"撰"还是"书"，不知道。有人认为是撰，有人认为是书，折中一点就干脆说撰文是颜师古，书丹也是颜师古。虽然不能臆定，但与颜师古有关是肯定的。颜师古是唐初大学者，曾为《汉书》作注。

据宋代欧阳修在《集古录》卷五记载，唐太宗在统一天下的战争中到处修建寺庙，超度战争中死去的亡灵，等慈寺即其中之一。寺在河南郑州汜水县。

此碑书法尚保留北碑风格，但因处于经隋入唐以来楷法大备的时代，所以用笔结体又有楷书意味，形成它用笔明净雄健，提按不显，而折角清朗，结体横平扁宽的艺术效果，为唐楷中之另一风格。王澍评论它"书法工绝，上援丁道护，下开徐季海，腴润跌宕，致有杰思"。杨守敬评此碑"结构全法魏人，而姿态横生，劲利异常，无一弱笔，直堪与欧、虞抗行"。

夏云奇峰 ————————————————————————————

唐草书大家怀素曾经对颜真卿说："吾观夏云多奇峰，辄常师之。"书法是一种比较抽象的艺术，许多大书家都是从生活中的一些事物中去体悟笔法、结体，尤其是风格韵味的。所以才有"飞鸟出林、惊蛇入草""孤蓬自振，惊沙坐飞"的比喻，才有张旭见公主与担夫争道而悟笔法，观公孙大娘舞《剑器》而得神韵。学书之人临摹名碑名帖固然重要，但也要在现实生活中汲取养料，这有一点像陆游所说的"诗外功夫"。

若夫有功可大盛
業光於四表有親
奇文厚德加於萬
穎救災撥亂闡宏
威以則天崇愛宝

雁塔圣教序 唐太宗时，高僧玄奘法师（唐三藏）为弘扬佛法，历尽千辛万苦，到天竺（今印度）学习，求取真经。历经十七年，终于带回大量佛教典籍。他在慈恩寺内建大雁塔，以保存经书，并在里面译经。唐太宗为此撰写了《大唐三藏圣教序》，简称《圣教序》；唐高宗撰写了《大唐皇帝述三藏圣教序记》，简称《圣教序记》。此二序均为褚遂良书写，刻于两块石碑上，安置在慈恩寺内，故《雁塔圣教序》亦称《慈恩寺圣教序》。

褚遂良写此碑时五十八岁，已是他书法大成的时候。虽然书法仍带有隶书的方笔意味，在运笔上仍采用方圆兼施，逆起逆止，横画竖入，竖画横起，首尾之间皆有起伏顿挫，提按使转以及回锋出锋也都有了一定的规矩，但是，其笔画已经越来越纤细瘦硬，且随意性更强，变得像行书般灵活。

《圣教序》的结体疏朗，轻逸脱俗，高贵典雅。在严谨的法度之中又显示出高度的艺术美。张怀瓘评褚书说："若瑶台青琐，宵映春林，美人婵娟，似不任乎罗绮，增华绰约，欧、虞谢之。"其实不然，他的字在秀丽的结构中，是蕴含力度的。王世贞就说："评书者谓河南如瑶台婵娟，不胜罗绮，第状其美丽之态耳。不知其一钩一捺，有千钧之力，虽外拓取姿，而中撅有法。"

《圣教序记》的行文以及整体布局，乍看上去显得无迹可寻，但是细细揣摩，又犹如品茶之道不断回味，方悟其中的真谛。清代秦文锦评论《圣教序记》："褚登善书，貌如罗绮婵娟，神态铜柯铁干。此碑尤婉媚遒逸，波拂如游丝。万文韶（刻者）能将转折微妙处一一传出，摩勒之精，为有唐各碑之冠。"

褚遂良　雁塔圣教序（局部）

永字八法

篆隶变为正楷，点画的形式和写法增加了很多，归纳起来，大致有八种，而"永"字恰好包含了这八种笔画。所以学习书法必先精研这八种笔画的写法，即永字八法。备八法之势，能通一切字。此法据说传自王羲之，还说王羲之曾精研永字八法十五年。后来，王羲之七世孙智永传给虞世南。之后，广为流传。

八法包含：侧（点）、勒（横）、弩（竖）、趯（钩）、策（仰横）、掠（长撇）、啄（短撇）、磔（捺）。

怀仁集王羲之书圣教序　乍看此碑是会奇怪的，东晋的王羲之怎么书写了唐太宗的《圣教序》？仔细一看才明白，原来是唐代一个叫怀仁的和尚把王羲之的字一个一个地挑出来，集成这个作品的。

《怀仁集王羲之书圣教序》简称《怀仁集圣教序》，又称《唐集右军圣教序并记》等。

集字在今天已经不新鲜了，现在各种各样的以甲骨文、某鼎某器、某碑某简的字集成字帖的多得很，但大多是集联，字少容易成功，而要以一人之字，集成上千字的长文，还要风格统一、气脉贯通，就难上加难了。

好在唐初重王羲之书，内府所藏王书较多，怀仁借于内府，耗时二十四年，终于集成了这部名碑。总体上说，此碑一气呵成，章法结构有如手书，但毕竟是集字，会受到一些限制。如重复的字变化少，有时字与字之间风格有差异。所以此碑虽然好评如潮，沈曾植甚至以为"学唐贤书，无论何处，不能不从此入手，犹草书之有永师《千文》也"。指责之音也有，如王世贞说："《圣教序》书法为百代模楷，病之者第谓其结体无别构，偏旁多假借，盖集书不得不尔。"

入木三分

这是对笔力雄强劲健的形象比喻。张怀瓘在《书断》中说："（王羲之书）更祝版，工人削之，笔入木三分。"后来，《太平广记》《书林纪事》都记载了此事。但实际上，这并非事实。笔不能入木，入木的是墨。墨入木的深浅，与笔力无关，而在于墨的多少。所以《宣和书谱》说，"有人说王献之写的字'入木七分'，'然语类不经'（意思就是这话靠不住）"。不过，写字的时候，持有一种想要达到"入木三分"的态度，对增强笔力是有好处的。

大唐三藏聖教序

太宗文皇帝製

蓋聞二儀有像顯覆載以

含生四時無形潛寒暑以

化物是以窺天鑑地庸愚

岳麓寺碑　行书书碑的开创者是唐太宗李世民，这位极爱书法的皇帝留下了《温泉铭》和《晋祠铭》两块行书书碑。此后，以行书书碑的人就多起来了，其中最有名的是李邕。李邕的《岳麓寺碑》《云麾将军碑》《法华寺碑》《卢正道碑》等，都是行书碑刻中的经典之作，其中以《岳麓寺碑》最为精美。

《岳麓寺碑》亦称《麓山寺碑》，立于开元十八年。

《岳麓寺碑》的运笔博采魏晋及北朝诸家之长，多取法二王，但又不同于二王的儒雅散逸、恬淡洒脱，而是凝重雄健、峭利劲健。在结体上更为欹侧奇险。黄庭坚说此碑"字势豪逸，真复奇崛，所恨功力太深耳，少令功拙相半，使子敬复生，不过如此"。孙承泽《庚子消夏记》说："《岳麓碑》虽已残剥，然其锋颖尚凌厉不可一世。北海奇人，故所书尔尔。昔俞仲蔚谓此碑胜《云麾》，必有所见也。北海书宋初人不甚重之，至苏、米而稍袭其法，又至赵文敏，每作大书，一意拟之矣。"

据说《岳麓寺碑》是李邕撰文并书、亲自抚刻的，碑后有"黄仙鹤刻"字。《苍润轩碑跋》说："是碑笔势雄健，在《云麾》之上，刻字亦出公手。大凡李公书言黄鹤仙、伏灵芝、元省已者，皆托名也。"但不知是否有根据。

力透纸背 ——————————————————————

此为笔力雄强劲健的形象比喻。颜真卿在《述张长史笔法十二意》中说："其用锋，常欲使其透过纸背，此成功之极也。"这种力是功力、是巧力，是长期艺术训练所得到的能力。它使点画线条苍劲古朴，具有强烈的艺术感染力和视觉冲击力。

門煙于郭右

仰心淨城列

平巖巔寶堂

李邕　岳麓寺碑（局部）

云麾将军碑 李邕所写的《云麾将军碑》传世有二，一块是为李思训所书，另一块是为李秀所书。这里讲为李思训所写之碑。

唐代著名青绿山水画家李思训和李昭道父子是中国山水画"北宗"的创始人。李思训被封为右武卫大将军，人称"大李将军"，李昭道被称为"小李将军"。李思训死后得到唐睿宗桥陵陪葬的殊荣，他是桥陵陪葬的唯一名臣。

李思训的墓碑《云麾将军碑》，为李邕书法精品之一，笔法瘦劲、刚柔并济、浑厚有力、端庄大方。唐代吕总称其"如华岳三峰，黄河一曲""如蛟龙出海，猛虎下山，倚侧处有安定之势，妍丽中有雄强之气"。许多人认为此碑成就在《岳麓寺碑》之上。明代杨慎认为"李北海书，《云麾将军碑》为其第一。其融液屈衍、纡徐妍溢，一法《兰亭》。但放笔差增其豪，丰体使益其媚，如卢询下朝，风度娴雅，萦辔回策，尽有蕴藉"。《云麾将军碑》是左低右高，侧姿取势的行书，与《岳麓寺碑》相比，更瘦硬一些，也更灵动随意一些，很难区分高下。

李思训《云麾将军碑》，全称为《唐故云麾将军右武卫大将军赠秦州都督彭国公谥曰昭公李府君神道碑并序》，亦称《李思训碑》。康有为《广艺舟双楫》中说："若唐碑则怀仁所集之《圣教序》不复论。外此可学，犹有三碑：李北海之《云麾将军》，寓奇变于规矩之中；颜平原之《裴将军》，藏分法于奋斫之内；《令狐夫人墓志》，使转顿挫，毫芒皆见，可为学行书石本佳碑，以笔法有入处也。"

据赵明诚《金石录》所记，早在宋时《云麾将军碑》下部已残，仅存上部一千余字。

唐故雲麾将軍

名武衛大将軍

贈秦州都督

國□諡曰昭□

李邕　云麾将军碑（局部）

大唐西京千福寺多寶佛

塔感應碑文

南陽岑勛撰

判尚書武部員外郎

邪顏真卿書

夫撿校尚書都官郎中

朝議郎

朝散大

郎琅

颜真卿　多宝塔碑（局部）

多宝塔碑　《多宝塔碑》是现存颜书中最早的作品，是颜真卿四十四岁时所作，颜真卿那种正面示人、大气磅礴的书风还没有形成。《多宝塔碑》与民间写经书手所书极其相似，从中可以看出颜真卿曾认真向民间书手学习过。古代书家大多看不起民间书手，更不屑于向他们学习，因此他们的书法总有一股贵族之气，其实这也限制了他们的发展。颜真卿书法的大成，不能不说与他这种眼光向下、兼收并蓄的态度密切相关。

《多宝塔碑》结体秀美匀稳，用笔中规中矩，是唐楷中的上品，也是初学楷书极好的范本。但其气象略小，没有后期颜书的气势。明代盛时泰在《苍润轩碑跋》中说："鲁公书《多宝佛塔碑》最窘束，而世人最喜。"王世贞在《弇州四部稿》中说《多宝塔碑》"结法尤整密，但贵在藏锋，小远大雅，不无佐史之恨耳"。米芾则把这些问题归咎于刻工。明代孙鑛在《书画跋》中说："此是鲁公最匀稳书，亦尽秀媚多姿。第微带俗，正是近世掾史家鼻祖。又点画太圆整，笔写不应若此。米元章谓鲁公每使家童刻字，会主人意，修改波撇，致大失真。观此良非诬。"

《多宝塔碑》全称《大唐西京千福寺多宝佛塔感应碑文》。岑勋撰文，颜真卿书丹，徐浩题额。记禅师楚金深夜持诵，身心俱静，恍然如见宝塔，中有释迦分身，因此发愿建塔。后皇帝捐赠大量钱财，并颁赐塔额。《多宝塔碑》立于唐天宝十一年。

麻姑仙坛记 自魏晋以来，楷书和行书都以左紧右舒的侧姿取悦人眼，所有的横画都是左低右高，使字呈现微侧之态。在结构上，则是向中心靠拢的所谓"中宫紧密"式，字画左右有相背之感。

颜真卿改变了这种倾斜的结构，横画端平，左右基本对称，使每一个字都以正面的形象呈现，有一种威严正气。左右的主要竖画呈圆弧形，使字形舒展而丰满。

在用笔上，颜真卿改二王、欧、虞的内擫为外拓。他把篆书的圆笔融入楷书中，逆入平出，创造出极富特色的蚕头燕尾的笔画，真正做到如屋漏痕般的自然，像绵里裹针般的有力。

《麻姑仙坛记》正是颜真卿这种艺术风格的代表作。其碑文苍劲古朴、骨力挺拔，线条横竖、笔画粗细对比变小。笔画少波折，用笔时出"蚕头燕尾"，多有篆籀笔意。其结体四面撑满，方正厚重，笔画很少四面伸出，更增加端庄凝重之感。欧阳修在《集古录》中称赞它说："此记遒峻紧结，尤为精悍，此所以或者疑之也。余初亦颇以为惑，及把玩久之，笔画巨细皆有法，愈看愈佳。"可以算是对《麻姑仙坛记》最公允准确的评价。

《麻姑仙坛记》全称《有唐抚州南城县麻姑山仙坛记》。因另有中、小字《麻姑仙坛记》，此碑又称大字《麻姑仙坛记》，为楷书作品。《麻姑仙坛记》唐大历六年四月立，明代毁于火，据传世剪裱本计共九百零一字。

有唐撫州南城縣麻姑山仙壇記

颜真卿　麻姑仙坛记（局部）

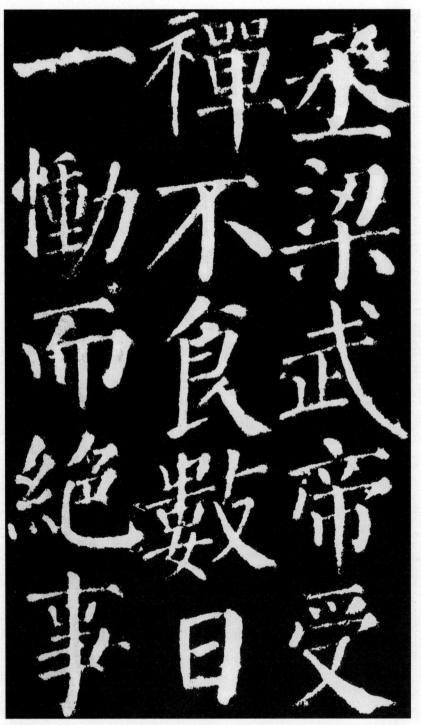

颜真卿 颜勤礼碑（局部）

颜勤礼碑　　《颜勤礼碑》全称《唐故秘书省著作郎夔州都督府长史护军颜君神道碑》。碑立于唐大历十四年，为楷书作品。自北宋以后，它一直被埋在土中，直到1922年才在西安出土，因此在宋以后的著录中不见其记录，后人无从临习，自然也无从评论。它一出土，其光彩绝伦的书法立刻引起轰动。

颜勤礼是颜真卿的曾祖父，曾与其兄颜师古同为弘文崇贤学士。颜勤礼精篆籀，明训诂，是唐初的"终南名士"。颜真卿在《颜家庙碑》中有提及。《颜勤礼碑》是颜真卿晚年重要的书法作品之一。其书法艺术已趋于完全成熟，通篇气势磅礴，用笔遒劲严整、苍劲有力，字体刚健雄迈。由于出土较晚，所以笔画锋芒如新，神采奕奕，近代习颜字者多以此碑为范本。

玄秘塔碑　学过柳书的人一定会有一个感受——难。自柳公权以来，楷书被推到极致，一点一画，一笔不苟，笔力挺拔，法度森严，临习极为不易。《玄秘塔碑》是柳书中最具代表性的作品之一。

《玄秘塔碑》是柳公权六十四岁时所书，书体端正瘦长、笔力挺拔矫健、行间气脉流贯，全碑无一漏笔。它吸取了北碑中方笔字画斩钉截铁、棱角分明的长处，点画写得好像刀切一样爽快典丽。和颜字相比，柳字笔画显得刚健有力，充分体现了柳骨的特点。虞、欧楷书结体中宫紧密，显得不够开展，不太适合书写榜书一类的大字。颜真卿楷书易方为圆，含蓄不够，有时被人讥为"叉手弄脚田舍汉"。《玄秘塔碑》综合二家长处，上紧下松，有收有放，骨肉匀停，丰约得体，几乎到了无可挑剔的地步。

《玄秘塔碑》全称为《唐故左街僧录内供奉三教谈论引驾大德安国寺上座赐紫大达法师玄秘塔碑铭并序》，唐代裴休撰文，柳公权书并篆额，邵建和、邵建初镌刻。碑立于唐会昌元年十二月。

唐故左街僧錄内供奉三教談論引駕大德安國寺

柳公权　玄秘塔碑（局部）

神策军碑 唐会昌三年，唐武宗巡幸神策军，神策军统领仇士良顺从圣意，请求建立颂圣德碑。唐武宗应允，命翰林学士承旨崔铉撰文，集贤殿学士、判院事柳公权书写碑文。

此碑文书写于《玄秘塔碑》后两年，柳公权六十六岁，算得上是"会通之际，人书俱老"。由于是皇帝钦点，柳公权丝毫不敢大意，风格较《玄秘塔碑》更为苍劲，结构严整，充分体现了"柳体"楷书骨骼开张、平稳匀称的特点，加之此碑刻工精良，拓本与真迹无异，其成就和影响都不在《玄秘塔碑》之下。

此碑立于禁中，平常人根本无法椎拓。朝廷有拓本颁赐群臣，但流传不广。原碑大约毁于唐末战火。北宋，赵明诚在《金石录》中曾著录有一种分装两册的《神策军碑》拓本，南宋时为权臣贾似道所藏，后被抄没入宫。此拓本不知何时失去下册。清乾隆时安岐在《墨缘汇观》中记载上册尚全，原有五十六页，至清末陈介祺后人转让此拓时，发现第四十二页之后丢失两页，仅余五十四页。

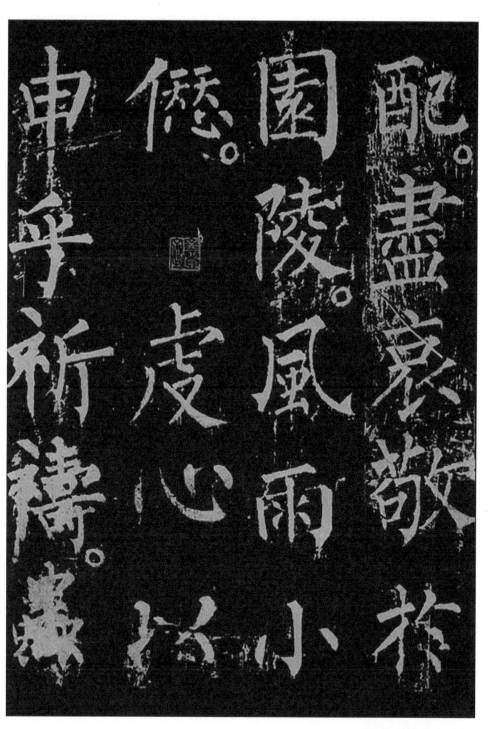

柳公权　神策军碑（局部）

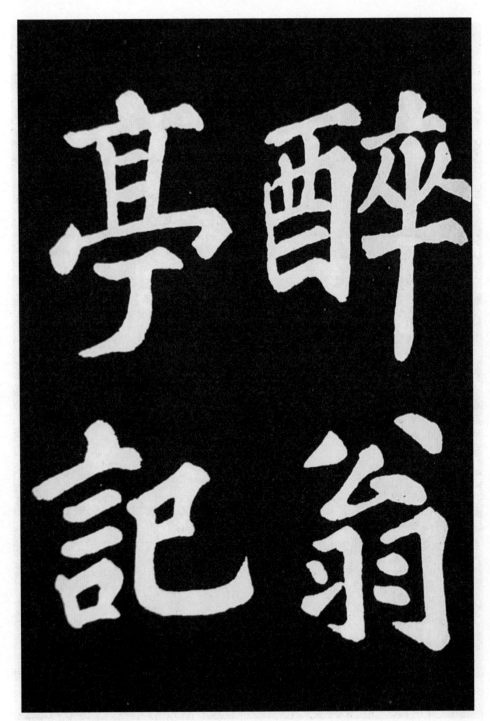

苏轼　醉翁亭记（局部）

醉翁亭记 读过古文的人，应该都知道欧阳修的《醉翁亭记》。

公元 1091 年，开封府刘季孙路过滁州，受滁州太守王诏所托，向时任颍州知州的苏轼求书，苏轼因此两书《醉翁亭记》。其一是真、行、草三体兼用，将《醉翁亭记》写成长卷，世称为"草书《醉翁亭记》"，苏轼在跋文中说："开封刘君季孙请以滁人之意，求书于轼。"其二是用楷书所书的《醉翁亭记》，并跋文说："云封刘君季孙自高邮来，过滁，滁守河南王君诏请以滁人之意，求书于轼。轼于先生（欧阳修）为门下士，不可以辞。"这事情发生在欧阳修去世二十多年之后。

楷书《醉翁亭记》的笔画较粗厚，但无一笔松懈，笔笔用力，洒脱自然、潇洒自如。赵孟頫说："余观此帖潇洒纵横，虽肥而无墨猪之状，外柔内刚，真所谓绵里裹铁也。"其字结体沉着宽厚，每一个字都无比细致。王世贞说："苏书《醉翁亭记》，结法遒美，气韵生动，极有旭、素屋漏痕意。"

苏轼的楷书受颜真卿和徐浩的影响，气象宏大。王世贞说："坡公所书《醉翁》《丰乐》二亭记，擘窠书法出颜尚书、徐吏侍，结体虽小散缓，而遒伟俊迈，自是当家。"梁巘在《评书帖》中曾云："苏书大楷《丰乐亭记》《醉翁亭记》二碑，大书深刻，劈实劲健。"所评甚当。

苏轼手书的《醉翁亭记》，于宋元祐六年十一月刻石，原石在宋时已毁，明代嘉靖年间重刻。碑有两块，正反两面刻字。

有元故奉議大
夫福遠閫海道
蕭政廉訪使副
仇公墓碑銘
翰林學士承

赵孟頫　仇锷墓碑铭（局部）

仇锷墓碑铭 赵孟頫的传世墨迹不少，精品很多，尤其是楷、行书作品。其楷书作品，《仇锷墓碑铭》应该是其中较为出色的。

《仇锷墓碑铭》是赵孟頫晚年的力作，大有所谓"会通之际，人书俱老"的感觉。

此碑仍然体现着赵字结体秀美异常的特色。它不是龙威虎振、鸷鸟乍飞那样以力度取胜，而是如鸿鹄高飞、散花空中一样秀逸。在赵孟頫的书迹中，《仇锷墓碑铭》算是比较方整有力的。清代冯源深评论它说："此书方峻，虽据欧体，其用笔之快利秀逸，仍从《画赞》《乐毅》诸书得来。"其实这和他晚年学李邕可能有一些关系。陶宗仪在《辍耕录》说："文敏公以书法称雄一世……其书人但知自魏晋中来，晚年则稍入李北海（李邕）耳。尝见《千字文》一卷，以为唐人字，绝无一点一画似公法度，阅至后方知为公书。"《仇锷墓碑铭》倒是让人一眼就能看出是赵孟頫所书，但是，如果你熟悉他所有的书迹，你会发现此碑和前期的作品还是有一些不同的。

《仇锷墓碑铭》书于元延祐六年，是赵孟頫晚年楷书力作。运笔较方整，流畅随意，但又出规入矩，法度森严，如绵里裹针。结体疏朗俊秀，飘逸洒脱，精气内含，骨力沉稳，与常见赵书妩媚甜润不同，几乎无瑕疵可言，是赵体楷书的代表作。

《仇锷墓碑铭》，又称《仇公碑》。篆题引首《有元故奉议大夫福建闽海道肃政廉访副使仇府君墓碑铭》二十四字，其中"建闽海道肃政廉访"八字原已损缺，系后人补书。

帖

宣示表　钟繇被称为"楷书之祖"，他所书写的《宣示表》被称为"天下第一帖"，也可以称作"楷书之祖"了。

据说《宣示表》是东晋衣冠南渡时，被丞相王导缝在衣带中带到江南的。此表后来到了王羲之手中，王羲之又把它传给王修，却不料此表被王修用来殉葬了。

看惯了赵孟頫、文徵明秀美异常的小楷，看《宣示表》总觉得不够整饬，不够端丽；看腻了赵孟頫、文徵明秀美异常的小楷，再来看《宣示表》，

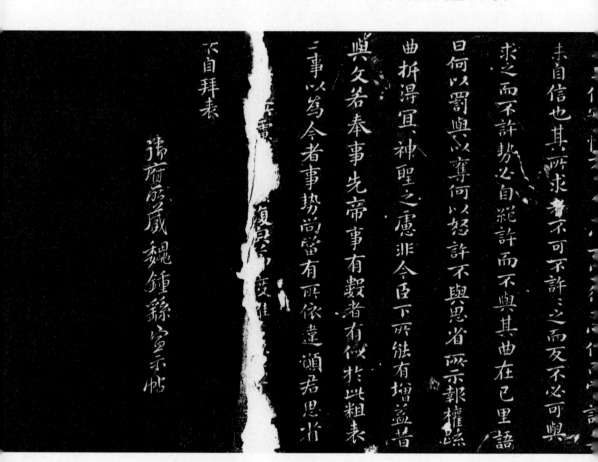

就会发现它那种古雅典丽、不可方物的美。楷书，大多以修长取势，颜字的方正已是创举。而《宣示表》则结体方扁，宽博沉稳，虽是小楷，却有大气。被梁武帝萧衍赞为"势巧形密，胜于自运"。张怀瓘在《书断》中说钟书"刚柔备焉，点画之间多有异趣，可谓幽深无际，古雅有余"。黄庭坚在《山谷集》中说："特喜此小字，笔法清劲，殆欲不可攀。"《宣示表》皆足以当之。

钟繇书《宣示表》，单刻帖，楷书，十八行。今所见的版本据说是王羲之临摹本刻。最早见于宋代《淳化阁帖》《大观帖》等。后翻刻者很多，仍以宋刻为佳。

钟繇　宣示表

急就章 古时候，为了教育小孩子，人们编写了一些浅显易懂的读物，如我们熟悉的《三字经》《百家姓》《千字文》等，这些读物通常被称为"蒙学读物"。《急就章》也是蒙学读物之一，是汉元帝命史游编写的，因为篇首有"急就"二字，就叫《急就章》了。

就像许多书家爱写《千字文》一样，《急就章》也有许多不同的写本。其中最有名的写本是传为三国时吴国大书法家皇象用章草书写的，但这个说法并没有多少根据。王世贞在《弇州山人题跋》中说："此《急就章》称皇象书，无可据。唯米元章《书史》云：'象有《急就章》，唐抚奇绝，在故相张齐贤、孙山阳、薄直清处。'此岂即其物耶？然当叶梦得刻石时

再经摹拓，国初又一入仲温手，风骨尽矣。形似一二，存者精意，古色尚足，照映艺圃。况真象书，又当如何耶？"文中所说的"叶梦得刻石"，即最有名的"松江本"，因刻于松江而得名。

　　此本字形规范，笔力刚健。结体略扁，有些笔画下笔尖细，重按后上挑，出锋镰利，形成不规则的三角形，成为其字的重要特点。横、捺、点画多作波磔，整篇气息古朴温厚，沉着痛快，纵横自然。此帖对后世影响甚大，至今仍为古章草的代表作品，是公认的章草范本之一。

邓文原　急就章（局部）

黄庭经 据说王羲之爱鹅成癖。山阴有一道士养了一群又白又大的鹅，王羲之听说后就跑去看，一见就喜欢得不得了。山阴道士答应把鹅送给他，条件是要王羲之写一部《黄庭经》（一说《道德经》）交换，王羲之欣然应允，"笼鹅而归"。因此，这部《黄庭经》，又叫《换鹅帖》。李白有一首《送贺宾客归越》的七绝："镜湖流水漾清波，狂客归舟逸兴

王羲之　黄庭经（局部）

多。山阴道士如相见，应写黄庭换白鹅。"就是用的这个典故。

此帖为小楷，法度极严，一笔不苟。结体尚有钟繇《宣示表》《力命表》痕迹，但更加工稳秀丽。它气象内含，毫不张扬，但自有一股雍容和睦之气，是小楷中的上品。

乐毅论　　王羲之写过《笔势论》，是写给儿子王献之的。他觉得王献之很有书法天资，但方法规矩还不熟悉，就写了此论以"开汝之悟"。王羲之在序中写道："今书《乐毅论》一本及《笔势论》一篇，贻尔藏之，心勿播于外，缄之秘之。不可示知诸友。"王羲之写给儿子作范本的，一定是非常精美的。当然，今传《乐毅论》也许不是这一本。

今传《乐毅论》，书于晋永和四年十二月，小楷四十四行。后人认为当王羲之正书第一。褚遂良在《晋右军王羲之书目》中，将其列为第一，说它"笔势精妙，备尽楷则"。南朝智永也认为它是王书第一。不过我们今天看到的，已不是真迹，而是后人的摹本。最早的摹本是南朝梁时所摹，后上石。唐太宗广收王羲之书，唯有此帖不见真迹。唐时又有重摹本。宋代高绅曾获古刻石，一般以为是此帖的祖石，刻法精绝，碑文自"海"字之后残缺不全，世称"止海本"。现今流传下来的可分为两类，一种是笔画瘦而行狭者，如《快雪堂帖》；另一种是笔画肥而行润者，如宋拓的"清仪阁本"，古朴遒劲，堪称杰作。

樂毅論　夏侯泰初

世人多以樂毅不時拔莒即墨

論之

夫求古賢之意宜以大者遠者先之必

而難通然後已焉今樂氏之趣或者

王羲之　乐毅论（局部）

十七帖 初学草书当以何帖入手？王羲之的《十七帖》是很好的初入范本。这样说，丝毫没有贬低《十七帖》的意思，正如初学楷书从《九成宫碑》《颜勤礼碑》《玄秘塔碑》入手一样。

《十七帖》是一幅各自独立的草书长卷，长一丈二尺，收录全是王羲之尺牍（书信）。据传，唐太宗喜二王书，收得王羲之书三千余纸，然后分别装裱，一丈二尺为一卷。张彦远在《法书要录》中说："《十七帖》长一丈二尺，即贞观中内本也，一百七行，九百四十二字，是烜赫著名帖也。太宗皇帝购求二王书，大王草有三千纸，率以一丈二尺为卷……《十七帖》者，以卷首有'十七日'字，故号之。"

《十七帖》是王羲之完成章草到今草变革的实践。全帖意态潇洒，

气象超然，被称为"书中之龙"。

《十七帖》是王羲之写给家人、朋友的私人书信或便条，每封寥寥数行。完全是随意挥洒，反而得天真率意的真趣。欧阳修赞叹说："使人骤见惊绝，徐而视之，其意态愈无穷尽，故使后世得之，以为奇玩，而想见其人也。"

《十七帖》真迹已佚，有唐人临摹单本，如《远宦帖》《游目帖》等，难窥全貌。所以谈《十七帖》多说刻本，以卷尾有"勅""付直弘文馆臣解无畏勒充馆本臣褚遂良校无失"等字样，以及旁有"僧权"款者为最好，可定为唐刻，即"勅字本"或"馆本"。其后拓本无数，以张伯英藏本为最好。

洛神赋十三行　曹植的《洛神赋》是一篇情挚文茂的美文，深受人们的喜爱，顾恺之绘之于画，王献之书之于纸。遗憾的是王献之所书的《洛神赋》，到宋时就只剩下十三行了。据说为贾似道所得，贾将它刻在一方极温润的水苍色端石上，美其名曰"碧玉"，所以称《玉版十三行》。

《洛神赋十三行》是王献之"一笔书"的代表作之一。

此书为小楷，但与钟繇、王羲之小楷已大不同。其体势峻拔奇巧，风神秀逸萧散，用笔不带一丝隶意，结体不再方扁，而是略带修长，纯然楷书意味，被尊为晋人楷书极则。

王献之　洛神赋十三行（局部）

真草千字文 二王书风的正宗传人智永禅师曾手写八百本《千字文》，江东诸寺各施一本。现传世的有墨迹本、刻本两种。

墨迹本为纸本，册装，计二百零二行，行十字，据说唐代即流入日本。一般认为墨迹本为智永真迹，也有人疑为唐人临本。

刻本是宋大观三年，薛嗣昌根据长安崔氏所藏真迹摹刻上石，又称"陕西本"，据说"颇极精工，无复遗恨"。

米芾在《海岳名言》中说："智永临集《千文》，秀润圆劲，八面具备。"苏轼说："智永禅师书骨气深隐，体兼众妙，精能之至，反过疏淡。"把墨迹本和刻本相比，墨迹本笔法精审，温润秀劲，但有时以尖锋入纸，稍露锋芒。而刻本则较圆润蕴藉。

智永《真草千字文》对后世书风影响很大，文徵明晚年，仍每天临写一本。学习草书的人尤其要重视。

智永　真草千字文（局部）

過止

與地身炁便服符一枚微祝曰

赤帝玉真厥諱丹容丹錦緋羅法服洋洋出

清入玄晏景常陽迴降我盧授我丹章通靈

致真變化萬方玉女翼真五帝齋雙駕乘朱

鳳遊戲太空永保五靈日月齋光畢咽炁八

過止

七月八月庚辛之日平旦入室西向叩齒九

通平坐思西方西極玉真白帝君諱浩庭字

素羅衣服如法乘素雲飛輿從太素玉女十

二人下降齋室之內手執通靈白精玉符授

與地身炁便服符一枚微祝曰

白帝玉真号曰浩庭素羅飛帬羽蓋鬱青晏

景常陽迴駕上清流真曲降下鑒我形授我

玉符為我致靈玉女扶輿五帝降軒飛雲羽

翠昇入華庭三光同暉八景長并畢咽炁六

過止

灵飞经　写经，在古代是一件很普通又很庄重的事。写经者大致为两类：一类是善男信女把写经作为崇佛奉道的虔诚奉献。另一类是为扩大流传而抄写经书的民间书手。《灵飞经》是道教经典之一，传世的小楷《灵飞经》端庄秀丽，为小楷中的极品。杨守敬评说《灵飞经》"最为精劲，为世所重"。但《灵飞经》未著书家姓名。从书法的特色来看，与唐代书写《砖塔铭》一类书法作品的民间书手很相似。但现在都定为唐代钟绍京书。

　　下此判断的第一个人是元代的袁桷。他在《清容居士集》卷四十七题跋中说："此卷沈著遒正，知非经生辈可到，审定为绍京无疑。"如何审定，

钟绍京　灵飞经（局部）

理由是什么？都没有说。董其昌继其说，也认定是钟绍京所书，于是此说几成定论。但也有人认为是唐代无名经生所书的。

钟绍京是初、盛唐时期的著名书法家和收藏家。《旧唐书》说他"以工书直凤阁。则天时明堂门额、九鼎之铭及诸宫门榜皆绍京所题"。他收藏二王、褚遂良等人法书极多。但这并不能说明《灵飞经》就一定是他写的。

不管《灵飞经》是不是钟绍京所书，都不影响它的艺术成就。

《灵飞经》的版本不少，较为精善的有两种：一为海宁陈氏的《渤海藏真帖》本；一为嘉祥曾氏的《滋蕙堂帖》本。前者精劲秀丽，后者丰腴端美，两者是刻本中的双璧。

争座位帖　颜真卿不仅是楷书大家，也是行书大家。他书写的《争座位稿》《祭侄文稿》和《祭伯父文稿》被称为"颜书三绝"，都是行书中的精品。

《争座位帖》亦称《论座帖》《与郭仆射书》，是颜真卿在广德二年写给仆射郭英的书信手稿。郭英为了献媚宦官鱼朝恩，在菩提寺行兴道之会，两次把鱼朝恩座次排在尚书之前。颜真卿引成规抗争，写了此信，通篇刚烈之气跃然纸上。米芾在《书史》中说："此帖在颜最为杰思，想其忠义愤发，顿挫郁屈，意不在字，天真罄露，在于此书。"《海岳名言》中又说："《争座位帖》有篆籀气。"后世以此帖与《兰亭序》合称"双璧"。苏轼曾于安氏处见真迹，赞叹说："互比公他书尤为奇特，信手自书，动有姿态。"

《争座位帖》，行草书。真迹传有七纸，约六十四行，北宋在长安安师文处。安将其模勒刻石。

六月日金紫光禄大夫检校刑部尚书上
柱国鲁郡开国公颜真卿谨奉书于
右仆射定襄郡王郭公阁下盖太上
有立德其次有立功是之谓不朽抑又
闻之端揆者百寮之师长诸侯王者
人臣之极地今仆射挺不朽之功业
当人臣极地岂不以才为世出功冠
一时挺思明跋扈之师旋瓴去
朕请故得身画凌烟之阁居
藏太室之廷邀其威福猫而终
誰贵刀蓄而不益万长守之意

颜真卿　争座位帖（局部）

且乡里上齿，宗庙上爵，朝廷上位，皆有等威，以明长幼。故得彝伦叙而天下和平也。且上自宰相、御史大夫、两省五品已上供奉官自为一行，十二卫大将军次之，三师、三公、令仆、少师、保傅、尚书、左右丞、侍郎自为一行，九卿、三监对之。从古以然，未尝参错。至如节度军将，各有本班。卿监有卿监之班，将军有将军之位，纵是开府、特进，并是勋官，用荫即有高卑，会宴合依伦叙，岂可裂冠毁冕，反易彝伦，贵者为卑所凌，尊者为贱所逼，一至于此，振古未闻。如鱼军容阶虽开府，官即监门将军，朝廷列位，自有次叙，但以功高，恩泽莫二，出入王命，众人不敢为比，不可令居本位，须别示有尊崇，只可于宰相、师、保座南横安一位。

之始难。故曰：满而不溢，所以长守富也。高而不危，所以长守贵也，可不儆惧乎！

《书》曰：尔惟不矜，天下莫与汝争功。尔惟不伐，天下莫与汝争能。以齐桓之盛业，片言勤王，则九合诸侯，一匡天下。葵丘之会，微有振矜，而叛者九国。故曰行百里者半九十里，言晚节末路之难也。

从古至今，暨我高祖、太宗已来，未有行此而不理，废此而能理也。前者菩提寺行香，仆射指麾宰相与两省台省已下常参官并为一行坐，鱼开府及仆射率诸军将为一行坐。若一时从权，亦犹未可，况积习迥以为常。

一昨以郭令公亦然，今既若此，仆射意只应以为军容之在坐。若以军容之在坐，亦恐未可。

会仆射又不悟前失，径率意而指麾，不顾以前之失。

且上自宰相、御史大夫、两省五品以上供奉官，自为一行，十二卫大将军次之，三师、三公、令仆、少师、保、傅、尚书、左右丞、侍郎自为一行，九卿、三监对之，从古以来，未尝参错。

至如节度军将，各有本班。卿监有卿监之班，将军有将军之位，纵是开府、特进，并是勋官，用荫既不参文武之列，岂可裂冠毁冕，反易彝伦，贵者为卑所凌，尊者为贱所逼，一至于此，振古未闻。

如鱼军容阶虽开府，官即监门将军，朝廷疏之，岂可裂冠毁冕，反易彝伦，贵者为卑所凌，尊者为贱所逼，一至于此，振古未闻。

如明天子忽震电含怒，责斁彝伦之人，又不知此礼数将焉设，何以别其尊卑？

且乡里上齿，宗庙上爵，朝廷上位，皆有等威，以明长幼。故得彝伦叙而天下和平也。

且上自宰相、御史大夫、两省五品以上供奉官，自为一行，又一昨于郭令公亦然。

今既若此，仆射意只应以为军容为贵，诸侯为贱。

墨迹

居延汉简　在蔡伦造纸之前，文字是书写在竹简、木牍或绢帛等材料上的。按照王国维的说法，简牍大约"至南北朝之终而始全废矣"。一直到清中叶都未发现简牍，但近百年来却大量出土，从战国至西晋，有数万简之多。发现的地点包括新疆、甘肃、内蒙古、河南、山东、湖南、湖北、江苏、江西等省和自治区，著名的有"流沙坠简""汉晋西陲木简""武威汉简""居延汉简""睡虎地秦墓竹简"等。

简牍上的文字以隶书为主，但也有篆、真、行、草等体。其风格也丰富多彩，或严谨、或恣肆、或朴拙、或草率，一经发现，就引起书法爱好者的极大兴趣，对近代书法产生了很大的影响。

甘肃北部的额济纳河流域之古居延地区（今内蒙古西部阿拉善左旗地区）发掘出的汉简，称为"居延汉简"。居延汉简、殷墟甲骨文、敦煌藏经洞文书和故宫明清档案，被誉为二十世纪考古学上的四大发现。1972年，在居延地区进行了第二次考古发掘，获简牍三万余枚，称"居延新简"。这些汉简不仅对研究汉代历史有非常重大的意义，也是书法珍品。

在欣赏小篆、隶书的时候，我们在为它们的艺术美震撼的同时，也会有一点点的失落，那就是甲骨文和部分金文中那种自由挥洒、大小错落的生动活泼的气息没有了，变成一种略带贵族化的整饬。但是，当看到居延汉简以及其他地区出土的秦、汉简牍的时候，你会有一种突然放松下来的感觉。原来汉代的人平常抄写公文，甚至著书立说，是这样写字的。

《居延汉简》有人说它像《史晨》，有人说它像《乙瑛》，有人说它像《张迁》，都对，又都不对。在其中，你可以找到汉碑中那些规矩技法，你也会发现许多汉碑中所没有的美。

居延汉简（局部）

平复帖　这是我国现存最早的名家书法真迹，仅这一点就已经弥足珍贵，更何况书写者还是大才子陆机。《平复帖》是以秃笔书写于麻纸上的，距今已有一千七百余年。千余年来，辗转易手，至今仍基本完好，不能不说是一个奇迹。

《平复帖》是草书演变过程中的典型书作，最大的特点是犹存隶意，但又没有隶书那样波磔分明。此帖起笔大多圆浑，竖、撇往往斜侧出锋；字体左高右低，全文形散而神不散，笔画使转自如，带有隶书的波磔笔法。线条短小丰腴，笔锋枯瘦，字与字之间不像今草那样连绵不断，但也不完全独立，笔意紧紧相连，上下呼应贯通。字体介于章草、今草之间，刚劲质朴，神采清新，令人赏心悦目。

陆机是三国时期吴国人，不仅书法了得，更是文章冠世。吴国被灭后，陆机与其弟陆云到洛阳，曾引起轰动。此帖是他与朋友的书信，因说到病体恐难平复等内容，所以后人称之为《平复帖》。

彥先羸瘵恐難平復往屬初病慮不止此此已為慶承使□男幸為復失前憂耳□子楊往初來主吾不能盡臨西復來威儀詳跱舉動成觀自軀體之盛茂榮茂美盛□思識□量之邁前勢所恒有宜□稍之邁□□□□夏榮寇亂之際聞問不悉

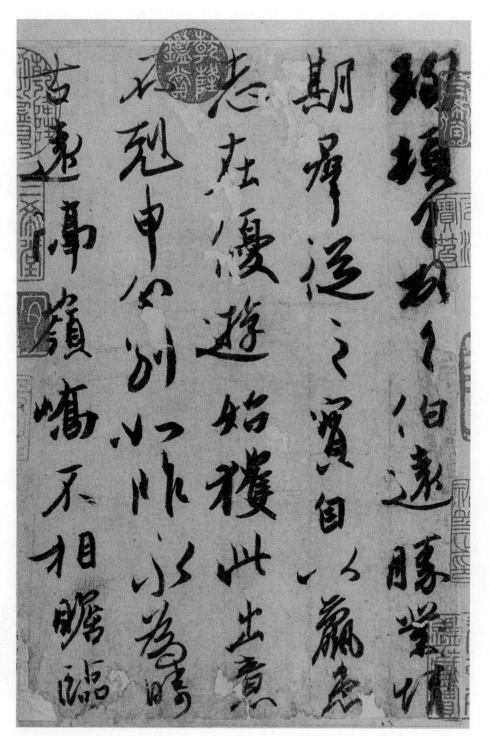

王珣　伯远帖

伯远帖　乾隆的书房取名为"三希堂"，其中一个原因是藏有三件稀世珍宝——王羲之的《快雪时晴帖》、王献之的《中秋帖》和王珣的《伯远帖》。

王珣是王羲之的侄子，学习的是王氏家传书法。《宣和书谱》中记载"珣三世以能书称，家范世学。珣之草圣亦有传焉"。相传他曾在梦中见到一位神秘人，送他一支巨大的笔。醒后，他对家人说："此当有大手笔事。"从此他书艺大幅提升。人们熟悉的"大手笔"典故即出于此。

《伯远帖》是王珣给亲友的一通书函。此帖行笔峭劲秀丽、自然流畅，笔画较瘦劲，结体较开张，特别是笔画少的字显得格外舒朗飘逸，布局合理，是我国古代书法作品中的佼佼者。董其昌评说："王珣书潇洒古澹，东晋风流，宛然在眼。"清代姚鼐称赞它"如升初日、如清风、如云、如霞、如烟、如幽林曲涧"。

此帖经北宋内府收藏，后流入民间。乾隆年间入内府，乾隆皇帝弘历视其为无上之宝。因首有"伯远"二字，故名其《伯远帖》。其纸墨精良，至今依然古色照人，被称为"天下第四行书"。

快雪时晴帖　　这是乾隆珍爱无比的"三希"法书之一，王羲之行书作品，它在王书中的地位，大概仅次于《兰亭序》。

《快雪时晴帖》的内容是王羲之在大雪初晴时以愉快心情对亲人的问候。虽然仅二十八字，但字字珠玑，被誉为"二十八骊珠"。乾隆对《快雪时晴帖》极为珍爱，他在帖前写了"天下无双，古今鲜对"八个小字与"神乎技矣"四个大字。

此帖笔法雍容古雅、圆浑妍媚，无一笔掉以轻心，无一字不表现出意致的流利秀美。以圆笔藏锋为主，起笔与收笔都不露锋芒，结体匀整安稳、气定神闲、不疾不徐。詹景凤说它"圆劲古雅，意致悠闲逸裕，味之深不可测"。

此帖究竟是不是王羲之的真迹？此帖宋时入内府，后为米芾"宝晋斋"收藏，清时又入内府，为乾隆宝爱。其上有赵孟頫及多家题跋，都没有怀疑它是否为真迹。近代才有人提出是唐人摹本，但尚未形成定论。

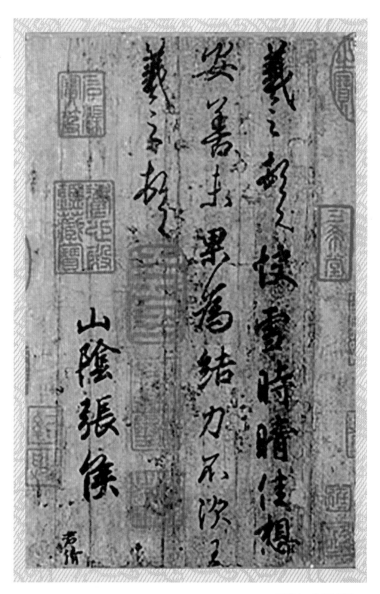

王羲之　快雪时晴帖

兰亭序　如果有一件书法作品，初看似乎平淡无奇，但是越看越美，让你终日流连忘倦；如果你是书法爱好者，对这件书法作品朝暮临习，越是临习，越是感到它的不可企及。这就是《兰亭序》。

晋穆帝永和九年上巳，王羲之在会稽山阴（今浙江省绍兴市）兰亭，举行了一次盛大的风雅集会，参加的有四十一人之多。在进行了传统的修禊活动，饱览了山川秀色之后，人们来到蜿蜒的溪水边坐下，让盛满美酒的羽觞顺水漂流，羽觞停在谁的面前，谁就饮酒赋诗。然后，把这些诗集在一起，编为《兰亭集》，王羲之为之作序。王羲之用蚕茧纸、鼠须笔，如有神助地乘醉写下了这篇震撼古今，被誉为"天下第一行书"的《兰亭集序》。

《兰亭集序》我们现在习惯上称它为《兰亭序》，又名《兰亭宴集序》《兰亭集序》《临河序》《禊序》《禊帖》等。行书。二十八行，三百二十四字。

据说《兰亭序》真迹是唐太宗派御史萧翼从智永的弟子辨才那里设计到手的，也是他把这一件稀世珍宝作为陪葬品，带入昭陵。所幸的是，他曾让许多名家临摹《兰亭序》，使得此作品得以流传下来。

《兰亭序》有唐人五大摹本传世。

天历本。虞世南临本。因卷中有元天历内府藏印，故称"天历本"。是最能体现《兰亭序》魂魄的摹本。

米芾诗题本。褚遂良临本。因卷后有米芾题诗，故称"米芾诗题本"。

皇绢本。褚遂良的另一本摹本。

神龙本。冯承素摹本，因卷引首处钤有"神龙"二字的左半小印，称"神龙本"。

定武本。欧阳询临本。因北宋庆历年间发现于河北定武而得名。

唐人五大摹本从不同层面表现了"天下第一行书"的神韵，是后世以

虞本、褚本、冯本、黄绢本为宗的帖学体系与以定武本为宗的碑学体系，两大体系的鼻祖。冯承素摹本，欧阳询、虞世南、褚遂良临本，都是对着真迹临摹的。尤其是冯承素摹本，因为是摹本，所以和王书原貌最为接近，被元代郭天锡《题跋》称为"字法秀逸，墨彩艳发，奇丽超绝，动心骇目……毫铓转折，纤微备尽，下真迹一等"。

《兰亭序》严格的中锋行笔、绵里裹针似的内刚外柔、流畅飘逸的线条、婀娜俊秀的结体、龙翔凤舞般的行气、和而不流的气势，以及被后人津津乐道的全篇二十余"之"字，"变转悉异，遂无同者"，无不让我们感到震惊。

《兰亭序》的美是一种浑成的美。如果把《兰亭序》中的字拆开来看，似乎没有什么惊人的地方，但是从整体结构来看，每一个字都是不愠不火，恰到好处。长短肥瘦、疏密大小、敧侧俯仰、参差错落一点都改变不得，一点都移动不得。匠心独运而又不留一点斧凿痕，平淡中透着奇崛，刚健中含着婀娜，达到历代书家梦寐以求的最高境界。

《兰亭序》的美还远不止于此。展开它，扑面而来的是一股风流倜傥、卓然不群的俊逸之气。黄庭坚论书，首重韵，而后人最推崇晋人书法，称其以韵胜。什么是韵？"情无奇而自佳，景不丽而自妙""而有深远无穷之味"就是韵。东晋时的士人追求一种风流潇洒，而又温文尔雅的名士风度，王羲之正是这种名士风度的代表人物。

《兰亭序》的书法，那种含而不露的中锋行笔，那种盼顾生姿的俊秀结体，那种风度翩翩的潇洒行气，无不散发出一种神游物外、迷蒙空灵的韵味。

历代文人书家对《兰亭序》无不顶礼膜拜，方孝孺说："学书家视《兰亭》，犹学道者之于《语》《孟》。羲、献余书非不佳，唯此得其自然，而兼具众美。"把它和《论语》《孟子》相提并论，评价非常高。

不痛哉每攬昔人興感之由
若合一契未嘗不臨文嗟悼不
能喻之於懷固知一死生為虛
誕齊彭殤為妄作後之視今
亦由今之視昔　悲夫故列
敘時人錄其所述雖世殊事
異所以興懷其致一也後之攬
者亦將有感於斯文

永和九年暮春月内　山陰之蘭亭
發羣賢吟詠無不擇　敘引抽
觀此卷乃知
米元章所詳

見墨楷及陸
繼善鉤本今
諸藝蘭亭最

毫繼奇札愛之重寫終不如神

助予為萬世法世八行
三百字之字

元祐戊辰二月獲于才翁之子淇字及之米數記

皇祐己丑四月太原王堯臣觀

簡池劉涇臣濟曾觀

淮陽張開羅源王申
同觀於山村田舍

玉山朱英觀

右蘭亭墨本一卷　説者以為楮遂良
所臨用筆精緻略不經意然神
采煥發風韻溫雅體楷規矩　
南朝沒唐太宗學興　為仿書之
觀眞蹟　因藏之為佳　真贗莫羅
　　　　此辯焉
　　　　流傳至今

蜀陳敏宗觀

永和九年歲在癸丑暮春之初會
于會稽山陰之蘭亭修禊事
也群賢畢至少長咸集此地
有崇山峻領茂林脩竹又有清流激
湍暎帶左右引以為流觴曲水
列坐其次雖無絲竹管弦之
盛一觴一詠亦足以暢敘幽情
是日也天朗氣清惠風和暢仰
觀宇宙之大俯察品類之盛
所以遊目騁懷足以極視聽之
娛信可樂也夫人之相與俯仰
一世或取諸懷抱悟言一室之內
或因寄所託放浪形骸之外雖
趣舍萬殊靜躁不同當其欣
於所遇暫得於己快然自足不
知老之將至及其所之既惓情
隨事遷感慨係之矣向之所
欣俛仰之間以為陳迹猶不

助蠤若為萬世法世世行三百字之字
寶歷第一似昭陵竟發不知緣
懷鳥典刑獲彡祕弁逺記摹不
記褚要錄跡彡紀名氏後生有
得若求竒尋驛褚摹驚一
世寄言好事車但賞佳倩說紛
二那有是

天聖丙寅年五月二十五日重裝
于翁東齋阿藏圖書嘗盡

餘杭羅椎龍措蒼楊載觀
錢唐白珽拜觀
南陽仇兀武林舒穆平陽張
蒿朱方吳霖同觀
大德甲辰三月庚年
沈伯壽許出示古今名
監末後見興小孫欣
歡吳郡張澤之都書

大德甲辰良月
蜀後學程鉅為
後甲四載是為至正丁亥張兩重觀于開元草樓
兩蕭名澤之

褚遂良　临兰亭序

鸭头丸帖　　"鸭头丸，故不佳，明当必集，当与君相见。"王献之行草《鸭头丸帖》就这么寥寥十五个字。据《医方类聚》记载，鸭头丸是一味中成药，可能因其配方中加入绿头鸭血，故称"鸭头丸"。王献之应该是服用鸭头丸后感觉效果不佳，就给朋友写了这封短信。

但就是这样信手书写的书札，竟然如此精彩绝伦！

王献之是中国书法的革新者之一，他所创作的"一笔书"有形和意两层含义。从形上讲，指笔画相连；从意上讲，指笔断意连，气脉贯通。《鸭头丸帖》中，这两层含义都表现得淋漓尽致。此帖用笔开展，笔法灵动、劲力、潇洒飘逸，用墨枯润有致、浓淡分明，结体秀逸，全篇气脉贯通、痛快淋漓。清代吴真贞《书画记》称其"书法雅正，雄秀惊人，得天然妙趣，为无上神品也"。

中秋帖　　此帖是著名的"三希"法帖之一。传为王献之创作的行草作品，但基本可以定为后人临本。主要有两说：一说是唐人临本。明代张丑在《清河书画舫》中说："献之《中秋帖》卷藏槜李项氏子京，自有跋。细看乃唐人临本，非真迹也。"一说是宋人临本。因为曾见于米芾《书史》，而且米称其为"天下第一"，所以疑为米临。清代吴升《大观录》说："此迹书法古厚，墨采气韵鲜润，但大似肥婢，虽非钩填，恐是宋人临仿。"此立论有点轻率。但不管是唐临宋临，此帖都是国宝级珍品。

此帖用笔极流畅，使转自如，全帖线条连贯、行气贯通，有潇洒飘逸之致，又有豪放流丽之韵，为王献之草书代表作之一。

王献之　鸭头丸帖

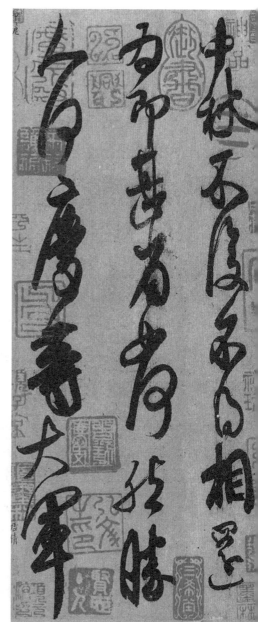

王献之　中秋帖

地黄汤帖　此帖以"新妇服地黄汤"开头，所以又名《新妇帖》。它是王献之的草书作品之一。

此帖并非王献之真迹，现存墨迹本是唐人摹本。尽管是摹本，仍然十分精彩。用笔呈现出外拓之势，笔画圆润，结体极美。用笔洒脱，字与字之间或断或连，极富韵律。是王献之书作中的精品。

此帖原珍藏于宋内府，宋高宗赵构题签。为《淳化阁帖》卷第十所收录。经宋代贾似道，明代文徵明、王宠、文彭，清代孙承泽、吴荣光、罗振玉等人收藏，又刻入《大观帖》《三希堂法帖》《筠清馆法帖》等作品中。

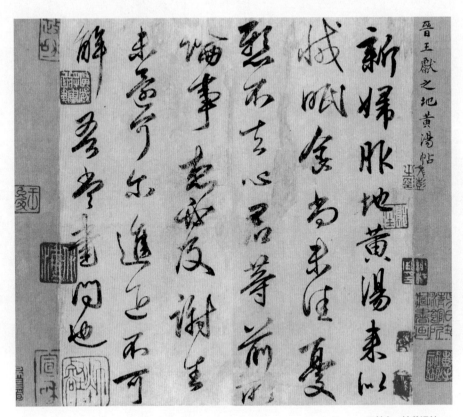

王献之　地黄汤帖

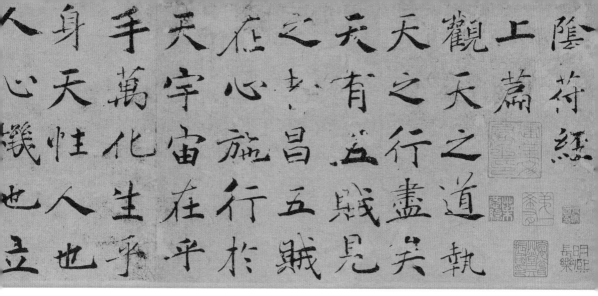

阴符经 《阴符经》是一部道教经典。全称《黄帝阴符经》或《轩辕黄帝阴符经》，亦简称《黄帝天机经》。作者不详。唐道士李筌发现后传抄流行于也。

传为褚遂良所书的《阴符经》就有三本，一是这里介绍的大字《阴符经》，另外还有小楷和草书《阴符经》各一。草书版基本上可肯定为伪作，但大字《阴符经》和小楷《阴符经》是否为褚书，尚无定论。

大字《阴符经》尾款为"起居郎臣遂良奉敕书"。据传，这是褚遂良中年以后的作品。褚遂良在唐贞观十年任起居郎，时年四十岁，他在起居郎任上大约五年。

大字《阴符经》用笔结体与《雁塔圣教序》有许多相似之处，但又有所不同。虽然两者都飘逸灵秀，但大字《阴符经》更为方正厚重一些。大字《阴符经》的字形略扁，尚有一定的隶书意味，用笔较《雁塔圣教序》更为凝练，在使转和起结上，有时略显魏碑的痕迹，字画的粗细变化很大，时时有笔画连接如行书的笔意。元代杨无咎说："草书之法，千变万化，妙理无穷，今于褚中令楷书见之。"指的可能就是褚遂良的这类作品。

书谱　孙过庭所著的《书谱》是一篇重要的书法理论著作，是他有感于汉、唐以来论书者"多涉浮华，莫不外状其形，内迷其理"而撰写的。今仅存《书谱序》，分溯源流、辨书体、评名迹、述笔法、诫学者、伤知音等六个部分。其文思缜密，言简意深，在古代书法理论史上占有重要地位。

　　孙过庭手书的《书谱》还是书法史上的草书名作。宋高宗就说："《书谱》匪特文辞华美，且草法兼备。"

　　在唐代今草中，孙过庭堪称传承王羲之草书的佼佼者。他所书写的《书谱》温润圆熟，淳古典雅，有很明显的晋字的格调，和初唐的书风比较一致。孙过庭书学二王，宋代《宣和书谱》说他"得名翰墨，间作草书咄咄逼羲、献，尤妙于用笔。峻拔刚断，出于天才，非功用积习所至。善临摹，往往真赝不能辨"，由此可见其临习功夫极深。但孙过庭毕竟是唐代人，他的草书也呈现出与二王明显不同的面貌。比如，其线条不像王羲之那样完整圆润，而是呈现出某种破碎的倾向，因此其书法线条的变化较王书，如《十七帖》来得多一些。在用笔和结字上，《书谱》更加萧散一些，不像王书那样精紧严密。孙过庭学王而有变，但古法尚存，学之易入门径，故后世奉为圭臬。

　　此外，孙过庭的《书谱》除了吸取"二王"的优点以外，还有许多独创之处。主要表现在他用笔峻拔刚断、跳荡激越，创造出使转之际锋芒矫健灵敏的笔法。他在《书谱》一文中所言"一画之间，变起伏于峰杪；一点之内，殊衄挫于毫芒"，也恰恰验证了他用笔的独到之处。再如，他那圆中之方、转中之折、提中之顿、顿中之挫的技法特点，则又是对王羲之草法察精探微、身体力行的妙悟与发展。因此，孙过庭的草书承继着王羲

之草书的血脉，又以渐变的艺术表现，延续了王羲之书风。其结字疏放有致、斜正横正，既规矩有度，又婀娜多姿；既体势多变，又无丝毫狂怪之形。字距、行距虽无一泻千里的气势，也不如大草般相互攀缀，但上下、左右的呼应和情趣却韵味高古，极为精妙。朱履贞《书学捷要》说："孙虔礼草书《书谱》，全法右军，而三千七百余言，一气贯注，笔致俱存，实为草书至宝。"

后人对孙过庭《书谱》也有一些批评意见。在理论上，主要不满意他对王献之的贬低；在书法上，则认为他有"千字一类，一字万同"的毛病，缺少一些变化。

《书谱》在宋内府时尚有上、下二卷，下卷散失后，传世只上卷。

孙过庭　书谱（局部）

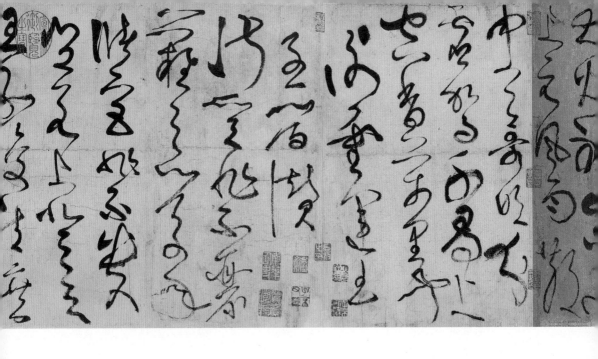

古诗四帖　唐代是一个生气勃勃的时代，它不仅为现实主义的文学艺
术提供了生长环境，也为浪漫主义艺术提供了最为良好的生存空间，尤其
是在盛唐时期。李白那傲岸不群、狂放不羁、震古烁今的浪漫主义诗篇，
正是这样一个时代的缩影。张旭也是这一个时代的骄子。

　　张旭的楷书极好，传世有楷书《郎官石记》，说明他有深厚的书法
修养。但是他性格癫狂，楷书不能很好地抒发他江河般的感情。正如李白
不愿被律诗的格律束缚而多作五言古体诗、七言古体诗一样，张旭选择了
草书。在草书中，他强烈的情感可以毫无挂碍地奔腾跳脱、一泻千里。

　　展开《古诗四帖》，你会立即感受到它那仿佛长河奔流般的气势所
带来的震撼。你的目光会不自觉地随着飞腾的线条游走，如临百丈飞瀑，
如对浩浩江河。你不可能像欣赏《春江花月夜》一样正襟危坐、冷静端

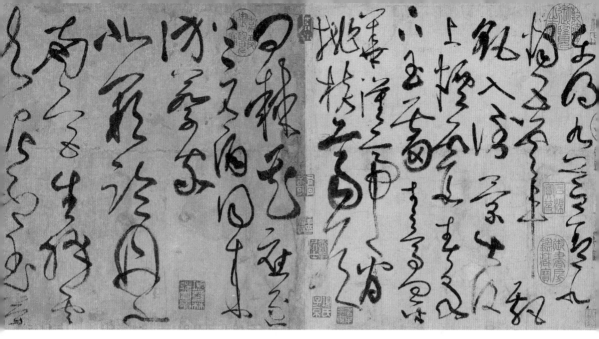

庄，而是如闻《十面埋伏》那种"银瓶乍破水浆迸，铁骑突出刀枪鸣"
的澎湃之音，令人心潮难平。

《古诗四帖》中书法的线条如锥画沙，如屋漏痕，圆转流畅、舒卷
自如。也许你不懂草书，但是，只要看一看这些粗细浓淡、蜿蜒穿插的
线条，就会给你极大的审美享受。

正是张旭和另一位草书大家怀素一起，把流动矜持的今草，发展为
热情奔放的狂草。

张旭的草书《古诗四帖》是书写在彩色笺上的，共四十行，一百八十
八字。四首诗是庾信的《道士步虚词》两首，谢灵运的《王子晋赞》和
《衡山诗》。

獲藏於東沙真賞齋曰考其本末係之以贊東沙子者錫山
華氏夏宇中甫兩藏鍾東武爲
萬歲通天進帖額文忠劉中使帖并此卷皆天下竒寶贊曰
逖彼列仙吾聞其語玄戴闉前謝後庚徐韋篆草聖傳
豪墨餘星彩筆自空拋霜餘孫標春林揚耀變態流雲牽工
大造優書優事亞人可能信本窴險虞禮鈎繩顛張狂紫亂
雛斯鼓執後忿欲而不踰矩宣政壼藏書譜名錄真賞珍
錦標玉軸

鄭豐道生書

右此卷東朙九芝盖北閣品丹水二詩王子晉贊孅下一老翁
四五少年賣有宣和鈐縫諸印及內府圖書之印世有石本云
祔靈書書諮眀竄石萬詩帖是也按徐昆初學記蔵二詩逺二
資與此卷正合其書開元記中鑒墅貴述亭奉詔撰述上元酒
蔡家北閣開有韓花上合送酒帖作應逸上元酒帖來訪二
本同而此帖作絟翰作庚五少羊贊作蜂雲蛗雜以百羊作堊
工拙載之以帖作玉簡天火銘真文作火大銘真文孝經及歌和
下俊逸派乎天光君非人力所為稀乎庚知此帖極贊貴亂以
帖作雜之以敺燒乎天火非人所為稀乎文孝經及歌和
上以草帖氣勢賢信亭李作白溫庭萬詩極贊貴也照東沙
子謂神暑印慈多曾刻戒昔米老古帖多前後無空
帛乃是前夫官印以應墓也今人收員鶾附馬眷藏帖著
不復爾又自開元御府貴武后時員觀初時出此開元文弘文
者不後再入開元御府貴盖剷書却書出也其次貴公家成
此奡開元同用印出也其後貴鶾一軸眞公家成路入
是鶾開元同用印其是子晉贊後蔵去十九行僅存祔靈運王而止
因讀王爲書字又僞作沈傳師陵于後傳師陵以行草鳴干一時宣
不識王書二字鄮又米元章及黃長睿賞云祔靈少羊嘉靖已酉中元竝
書多唐則此卷遂漸少羊嘉靖竝識晉栄濃沙

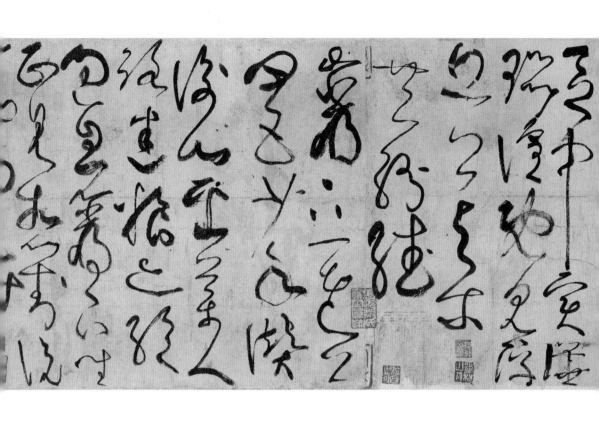

右草書詩讚有宣和鈐縫諸印及內府圖書之印本宋云謝
靈運書書譜所載古詩帖是也然考南北二史靈運以晉孝武之元
十三年生宋文帝元嘉十年辛庚信則生於梁武之世而卒於隋父開
皇之初其距靈運之沒將六十年豈有謝乃陳二詩與此卷正合其書則唐
太宗書無非也按徐堅初學記載二詩連二贊與此
開元中堅撰章述其去真蹟又奉詔慕述其百年豈有文豫
錄記中語手但記中棗花帖作棘花之元應送酒同來杜蔡經家帖
作應遂上元酒同來訪蔡家北閣臨玄水帖作丹水坐作
雲作生絳雲玉案后本同而帖作玉簡天火練真父帖作大火錬
真文難以百年帖作難以萬年登雲天作上雲天愛作清淨作
復清曠冀見作既見續翻作終繙嚴下一老翁五少年讚帖五上
有四字以鐵語工拙較之則帖為優記乃木刻傳寫譌誤詳是帖
行筆如後空擲下俊流暢煥乎天光右非神力所為膚有庾稚恭
王子敬之遺迹唐人如歐孫旭素皆不類此唯賀知章及
敬和上目等帖氣勢駸駸知章草得名李白溫庭筠詩皆稱之
真蹟與勢語祖謝之也又周公謹雲煙過眼集載趙
寶泉書賦述之尤詳季真棄官入道在天寶三年是詩初學記
行疑其雅好神仙目其書而郵錄之也文

蘭坡與惠兩藏有如章古詩帖宣即是歟然東沙子謂卷有神龍
等印如來又今皆刮滅苦來老云古帖多前後無空紙乃是剪去古印
以應募也令人收員觀印若帖着字者不復入開元御府蓋貞
觀王武后時朝廷並無紀駙馬貴戚聚請得之開元時剪不去者不
敢入也來又陳賢草帖奇逸如本書六有唐氏雜迹字印與此
卷正同意其實六朝人書余按陳時陳信在周南北為敵末
嘗相通山林諸集書畫皆明著其目茲獨不然何歟元章為長睿
又嘗嘗云秘閣所收務博真贗相混然則書譜所紀可盡信那
石刻自子晉讚後關十九行僅於謝靈運王而止卻讀王為書字
又偽作沈傳師跋于後傳師以行草鳴於將堂不識王書二字

張旭　古詩四帖（局部）

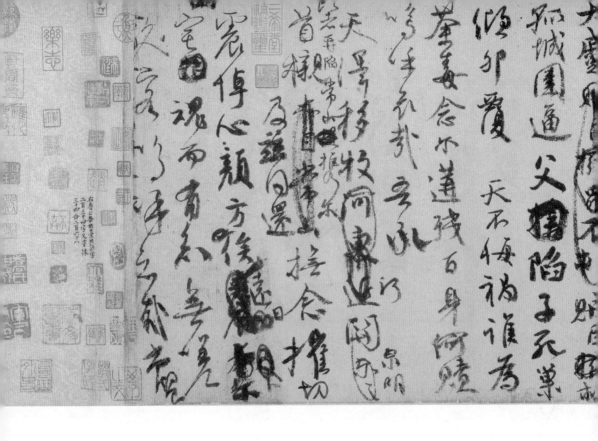

祭侄文稿　颜真卿《祭侄文稿》，全称《祭侄季明文稿》，是"天下第二行书"。

唐天宝十四年，安禄山谋反，平原太守颜真卿联络其从兄常山太守颜杲卿起兵讨伐叛军。天宝十五年，安禄山叛军围攻常山。城破，颜氏一门被杀三十余口。唐肃宗乾元元年，颜真卿派人到河北寻访侄子颜季明遗骸，躯干无存，仅得头颅。颜真卿肝肠寸断，悲愤至极，写下了凛然正气、情动千古的《祭侄文》。此帖为《祭侄文》草稿。

唐代司空图用"超以象外，得其环中"来形容颜真卿的《祭侄文稿》再确切不过了。

古人尺牍，本非书法创作，信手拈来，往往精彩无匹，何况《祭侄文稿》是颜真卿挟国恨家仇、痛悼亲人的悲愤之情，正义凛然的忠义

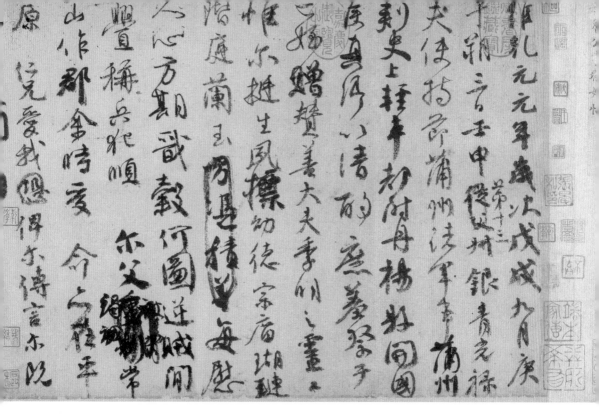

颜真卿　祭侄文稿

之心，用文字书法一抒胸臆。展卷自有一种堂堂正气，挟天风海雨扑面而来的感觉。再细细展玩，虽然颜真卿无意求工，但深厚的书法功底，在一种最佳的创作状态下，攘臂一挥，即成极品。清代王顼龄说："鲁公忠义光日月。书法冠唐贤。片纸只字，足为传世之宝。况《祭侄文》尤为忠愤所激发。至性所郁结，岂止笔精墨妙，可以震烁千古者乎！"陈绎曾《跋》说它"沉痛切骨，天真烂然，使人动心骇目，有不可形容之妙"。

　　《祭侄文稿》仍保留了颜书一贯的篆籀圆笔，结体开张舒展，章法捭阖自然。全稿疾徐有致、大小错落、疏密相间、顾盼相呼，为不可多得的书法精品。

自书告身帖　书写这幅《自书告身帖》的时候，颜真卿已经是七十二岁的老人了，但这个时期，正是他书法完全成熟，个人风格完全形成的时期，著名的《颜家庙碑》也写于这一年。

颜真卿在《自书告身帖》中，用笔已经随心所欲，藏巧于拙，寓险于朴，早、中期那种蚕头燕尾的笔法已经淡化，张力四射的结体已经略敛，

却另有一种老树着花之美。董其昌跋说："官告世多传本，然唐时如颜平原书者绝少。平原如此卷之奇古豪宕者又绝少。"詹景凤说："书法高古苍劲，一笔有千钧之力，而体合天成。其使转真如北人用马，南人用舟，虽一笔内，时寓三转。"

《自书告身帖》是临习颜字楷书的极好范本。

颜真卿　自书告身帖（局部）

自叙帖　我们曾经认为，艺术的成功取决于个人的艺术潜质，或者说是否具备"艺术细胞"。然而，无数的例证表明，要成为一代大师，艺术潜质固然重要，但更为重要的是对艺术的热爱，是那种执着不懈的追求，甚至至几近癫狂的刻苦练习。怀素就是这样一个为草书而生，为草书而狂的草书大师。

《自叙帖》与张旭的《古诗四帖》一样以气势磅礴取胜。所不同的是，怀素此帖线条瘦劲，与《古诗四帖》的丰润有所区别。

此帖用笔看似用硬毫书就，多用中锋，而且一般只用笔尖，较少用笔肚，因此笔画遒劲秀健，力感极强，而且运笔速度快，这就使线条的流转充满十分明快强劲的节奏，与整幅字的大气魄十分合拍。在章法上不拘成法，字之大小、欹正，随势而变，使整篇字时时可见性情灵动处，而且舒缓骏急有度，体现出书家创作鸿篇巨制时极强的书法驾驭功力。

《自叙帖》是怀素晚年草书的代表作，是其绚烂至极而复归平淡之作。通篇为狂草，笔笔中锋，如锥画沙盘，纵横斜直、无往不收，上下呼应，如疾风骤雨，可以想见怀素挥毫之时，心手相师、豪情勃发、一气贯之的情景。安岐谓此帖"墨气纸色精彩动人，其中纵横变化发乎毫端，奥妙绝伦有不可形容之势"。的确，怀素此帖的点画变态、意象纵横，简直自出机杼，毫无传统的章法格局可寻。尽脱人间烟火气，完全是鬼斧神工、浑然天成的作品，为世所罕见。王世贞评说："素师诸帖皆遒瘦而露骨，此书独匀稳清熟，妙不可言。"此帖在艺术上所达到的高峰，足以雄视百代，后莫能及，故历来为书林所重。

《自叙帖》首六行早损，为宋代苏舜钦补书。帖前有明代李东阳篆书引首"藏真自序"四字。

怀素　自叙帖（局部）

论书帖 《论书帖》是怀素的另一草书名作。其风格与《自叙帖》完全不同，不但无一点狂怪之气，而且笔笔中规中矩，是标准的二王轨则，这不能不让人感叹，艺术上的挥洒自如，源于千锤百炼所获得的扎扎实实的基本功。

怀素的《论书帖》笔笔精到、字字规矩，用笔结体都从二王书法中来，尤其受王献之的影响，字有连属，秀美异常，绝无狂怪之形。赵孟頫题跋说："怀素书所以妙者，虽率意颠逸，千变万化，终不离晋魏法度故也……此卷是素师肺腑中流出，寻常所见皆不能及之也。"明代收藏家项元汴说此帖"出规入矩，绝狂怪之形，要其合作处，若契二王，无一笔无来源"。

《论书帖》帖前有宋徽宗赵佶瘦金书签题《唐僧怀素行书论书帖》，帖后有乾隆皇帝行书释文，赵孟頫、项元汴等人题跋。此帖最早著录于《宣和书谱》。

怀素　论书帖

为其山不高地亦无灵为
其泉不深水亦不清为
其书不精亦无令名云
云藏真自风废近来
已四岁近蒙薛尚书诲
诱勤勤善诱亦自知本
于弦纸诸事点画形骸

蒙诏帖 这是柳公权所创作的一幅草书作品。因首二句"公权蒙诏，出守翰林"，所以称为《蒙诏帖》，又名《翰林帖》。

柳公权是楷书名家，但他的草书也很有名，只不过为楷书大名所掩。其实古代书家大多是各体皆习的，但未必各体皆精。

此帖书于长庆元年，是柳公权四十四岁时的作品。用笔结体已经脱离二王藩篱，且明显受颜真卿行、草的影响。柳公权是大书法家，行笔处臂之使指，精熟异常，大小错落、轻重不一、上下呼应、左右盼顾，实为草书中的精品。其书曾刻入《三希堂法帖》，乾隆称它"险中生态，力变右军"，极为允当。

神仙起居法 《神仙起居法》是杨凝式草书的代表作之一，创作于他七十六岁时。这幅作品似随意点画，不假思索，奇矫恣肆，如横风斜雨，一气贯注。用笔亦遒劲酣畅，不拘成法，但法度井然，是所谓"散僧入圣"者。此帖在继承唐代书法的基础上，以险中求正的特点创立新风格，尽得天真烂漫之趣，对宋代书法影响较大。

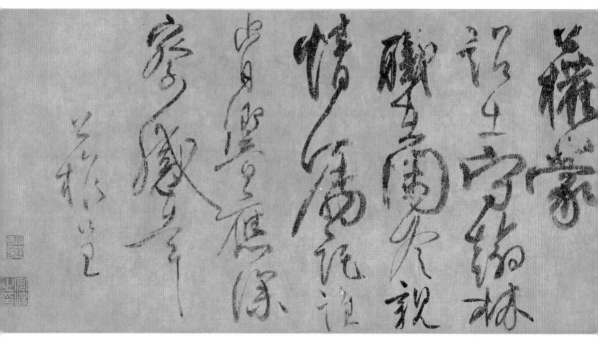

柳公权　蒙诏帖

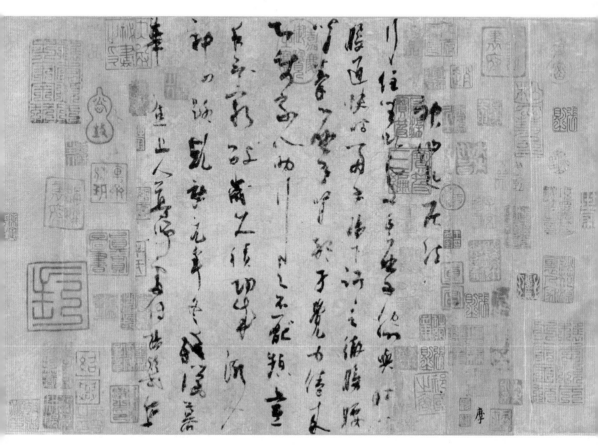

杨凝式　神仙起居法

土母帖　宋代李建中的《土母帖》被誉为"天下第十行书"。

李建中和杨凝式一样，也是一个由唐入宋的过渡性人物。欧阳修在《集古录》中说："五代之际，有杨少师（凝式）；建隆以后，称李西台（建中）。二人者笔法不同，而书名皆为一世之绝。"赵孟頫说："西台书法去唐未远，犹有唐人余风。"

此帖是传世的《西台六帖》之一。用笔较少提按，多以中锋行笔，笔法沉稳劲健，法度谨严，结构淳厚谨严，清丽圆熟，姿态横生，深得"二王"笔法。它是李建中存世墨迹中最典型、最循规蹈矩的，也是最能见他深厚而精湛的书法功力的神品，颇为后世珍重。黄庭坚评价它："出群拔萃，肥而不剩肉，如世间美女，丰肌而神气清秀。"

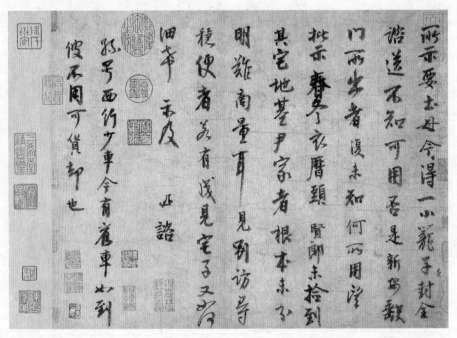

李建中　土母帖

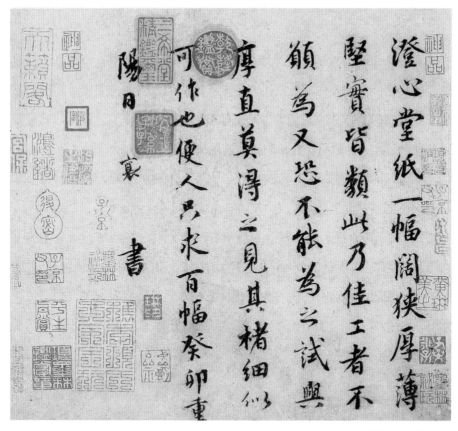

蔡襄　澄心堂纸帖

澄心堂纸帖　澄心堂纸，南唐时产于徽州池、歙（今安徽省歙县）地区的宣纸，其质极精，细薄光润，首尾匀薄如一。其纸质诚如梅尧臣所说"滑如春冰密如茧"。南唐后主李煜对此纸极为喜爱，专门从四川礼聘纸工来歙州制造。并将此纸蓄于宫中"澄心堂"，所以被称为"澄心堂纸"。宋代以后，此纸便被书画家视为至宝。

《澄心堂纸帖》是蔡襄论及澄心堂纸的信札，署有"癸卯"年款。蔡襄时年五十二岁，此帖是他晚年崇尚端重书风的代表作品。全文以行楷写成，用笔结体皆有晋、唐风范。元代倪云林跋说："蔡公书法有六朝、唐人风，粹然如琢玉。"《澄心堂纸帖》可看作蔡襄传世墨迹中追踪晋、唐最典型的代表作。

黄州寒食诗帖　据说，《黄州寒食诗帖》是苏轼众多书法作品中他最喜爱的一帖，常常放在枕边。每当朋友相聚，他都会拿出来展玩，然而常使人顿生伤感之情。后来，为了避免影响朋友相逢的喜悦之情，苏轼便悄悄将其藏了起来。最后，他都忘记藏在哪里了。

《黄州寒食诗帖》是苏轼的行书代表作，被后人誉为"苏书第一"和"天下第三行书"。

《黄州寒食诗》是一首遣兴的诗作。是苏轼在被贬黄州第三年的寒食节发出的人生之叹。诗写得苍凉多情，表达了苏轼当时惆怅孤独的心情。在这种心情下，他的书法也有感而出、起伏跌宕、光彩照人、气势奔放。字体大小错落，紧密处两字几乎重叠，疏朗处拖笔很长。点画随意而又

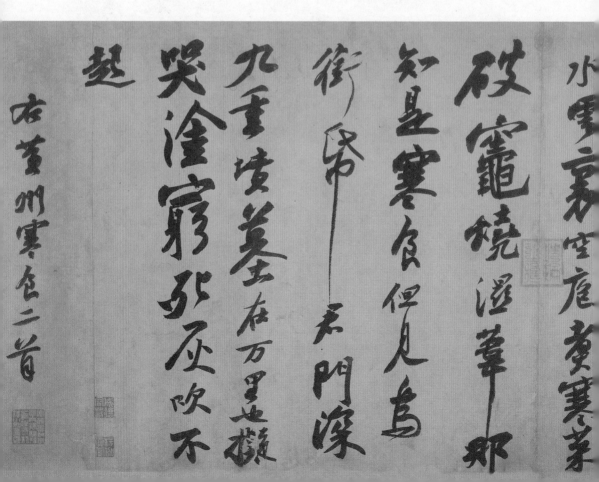

不失苏字的风貌。此帖充分表现了宋人行书重意轻法、跌宕潇洒的风格。董其昌对它评价很高，认为它"全用正锋，是坡公之《兰亭》也……每波画尽处，隐隐有聚墨痕如黍米珠……嗟乎！世人且不知有笔法，况墨法乎"。此帖被称为"宋代第一"，并不为过誉。

　　还值得一提的是此帖后有黄庭坚题跋："东坡此诗似李太白，犹恐太白有未到处。此书兼颜鲁公、杨少师、李西台笔意，试使东坡复为之，未必及此。它日东坡或见此书，应笑我于无佛处称尊也。"这篇跋文的前半部分是对苏轼书法的赞美，后半部分则是黄庭坚对自己书法的夸赞。跋文的书法精妙无比，和原作一起被誉为"双璧"。

苏轼　黄州寒食诗帖（局部）

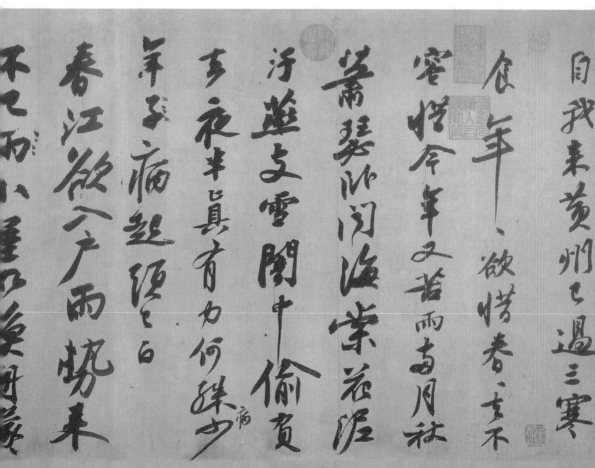

洞庭、中山二赋　公元1094年，苏轼被贬往岭南，在途中遇大雨留阻襄邑（今河南省睢县），书《洞庭春色赋》与《中山松醪赋》二赋抒怀。自题云："绍圣元年闰四月廿一日将适岭表，遇大雨，留襄邑，书此。"时年苏轼五十九岁。

《洞庭春色赋》行书三十二行，二百八十七字；《中山松醪赋》行书三十五行，三百一十二字。又有自题十行，八十五字，前后总计六百八十四字，为所见苏轼传世墨迹中字数最多者。此两帖真迹在清初

苏轼　洞庭、中山二赋（局部）

为安歧所藏，乾隆时入清内府，刻入《三希堂法帖》，后散失民间。

苏轼晚年笔墨更为老健。此帖结字极紧，意态娴雅，奇正得宜，豪宕中寓妍秀。乾隆曾评此帖说："精气盘郁豪楮间，首尾丽富，信东坡书中所不多觏。"明代张孝思说："此二赋经营下笔，结构严整，郁屈瑰丽之气，回翔顿挫之姿，真如狮蹲虎踞。"王世贞说："此不唯以古雅胜，且姿态百出，而结构谨密，无一笔失操纵，当是眉山最上乘。观者毋以墨猪迹之可也。"

松风阁诗卷　松风阁在湖北省鄂州市之西的西山灵泉寺附近，这里古称樊山，孙权曾在此讲武修文、宴饮祭天。崇宁元年九月，黄庭坚与朋友游鄂城樊山，途经松林间一座亭阁，在此过夜。黄庭坚作了首《松风阁》，歌咏当时所看到的景物，并表达了对友人的怀念。他在诗的后段提到已故的苏轼时，应是不禁感慨万千。他和苏轼一样，都是难得的文学奇才，但也像苏轼一样，仕途坎坷，历经风雨，颠沛流离。他在诗的末尾说："安得此身脱拘挛，舟载诸友长周旋。"表达了他渴望摆脱束缚，与好友周游四方的想法。

　　《松风阁诗卷》为黄庭坚行书的代表作之一，被称为"天下第九行书"。这幅作品中黄庭坚行笔强劲有力，下笔斩钉截铁而富有弹性，笔画夸张，左冲右突，如长枪大戟，老树枯藤。前人已经指出：黄庭坚作行草如作楷书，点画精审，一丝不苟，又灵动异常。正如冯班在《钝吟书要》中所讲："笔从画中起，回笔至左顿腕，实画至右住处，却又跃转，

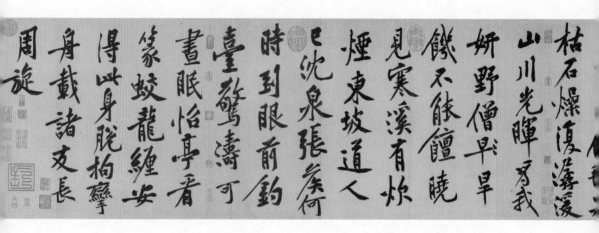

正如阵云之遇风，往而却回也。"黄庭坚的起笔处欲右先左，由画中藏锋逆入至左顿笔，然后平出，无平不陂，下笔着意变化；收笔处回锋藏颖。黄庭坚善藏锋，注意顿挫，以画竹法作书给人沉着痛快的感觉。

字的结构是典型的黄庭坚风格，中宫紧密，四面开张，左荡右决，痛快淋漓。这种中宫收缩而四周放射的特殊形式被称为"辐射式书体"。字形欹侧端整、错落有致，变化无穷，力求险绝，体势雄强，气势博大、恢宏，这是黄庭坚行书与其他行书的重要区别。黄庭坚追求的不是艳丽秀媚的流动之美，而是整体气魄上的宏大。

在布局上，《松风阁诗卷》常从欹侧中求平衡，于倾斜中见稳定，因此变化无穷，曲尽其妙。从整体看，呼应对比，浑然一体。在黄庭坚的行书作品中，《松风阁诗卷》是比较端正的，尽管如此，它那种无拘无束的气势仍然让人心折。

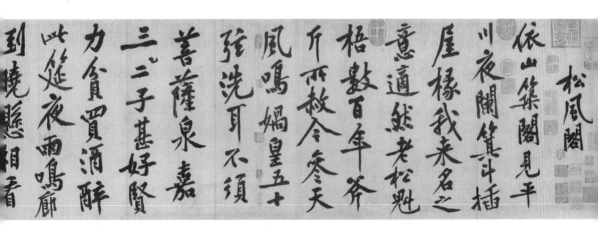

黄庭坚　松风阁诗卷

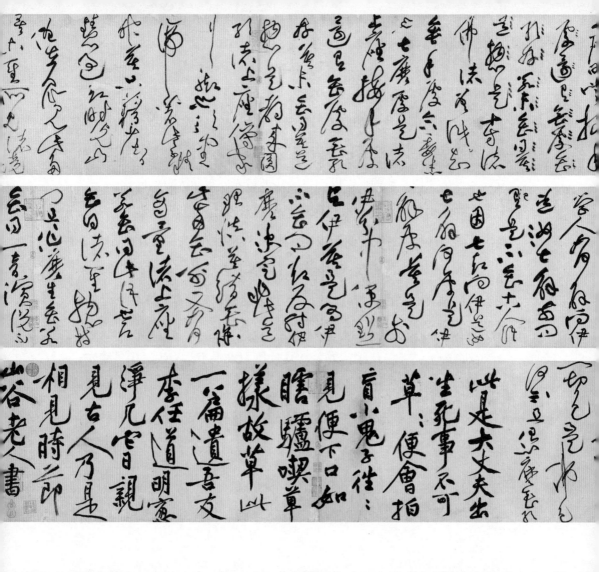

诸上座帖 黄庭坚说："近时士大夫罕得古法，但弄笔左右缠绕遂号为草书耳。不知与科斗、篆、隶同法同意，数百年来唯张长史、永州狂僧及余三人悟此法耳。苏才翁有悟处而不能尽其宗趣，其余碌碌耳！"口气极大，但纵观书法史，张旭、怀素以后，好像还真没有可以与黄庭坚匹敌的草书大家。

　　此帖是黄庭坚为其友李任道抄录的五代金陵释《文益禅师语录》，也是黄庭坚晚年草书的代表作之一。全篇笔势放纵，线条流畅圆转，又力透纸背，字体开张欹侧、大小错落、左冲右突、顺环偃仰、钩心斗角，

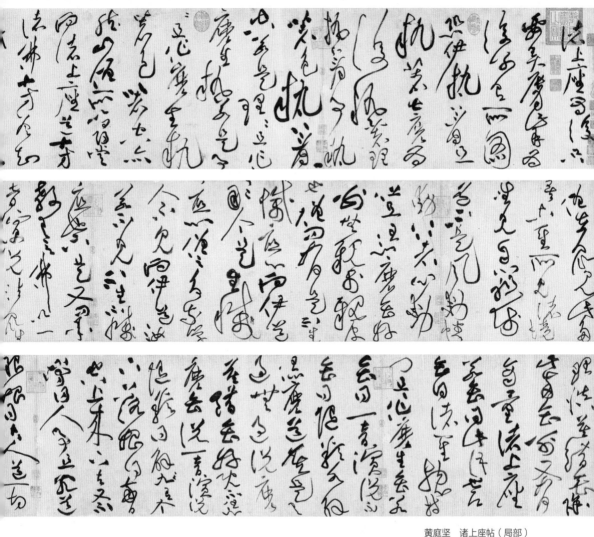

黄庭坚　诸上座帖（局部）

却又相互呼应，随时偏离中轴而又气脉流畅，为不可多得的狂草精品，深得怀素草书精髓。孙承泽评论说："字法奇宕，如龙搏虎跃，不可控御，宇宙伟观也！然纵横之极，却笔笔不放。"

在《文益禅师语录》后，黄庭坚作大字行楷书自识一则。书法遒美，结字仍然是内紧外松，出笔仍然是长而遒劲有力，与正文相互映衬，相映生辉。

《诸上座帖》也称《梵志诗》。其卷后有吴宽、梁清标等人跋记。

苕溪诗卷　这是米芾的名帖，但是许多人认为是米芾出游苕溪时戏写的旧作，这或许是一种误解。

首先，诗和书都非米芾出游苕溪时所作。此帖一开始就说"将之苕溪"，字是元祐三年八月八日写的，当时米芾在苏州，应湖州太守林希之邀将赴湖州。苕溪在浙江省北部，属太湖水系，东苕溪流经湖州。此处即以苕溪代湖州。"将之苕溪"就是"将赴湖州"，去都还没有去，何来游苕溪之事？从六首诗的内容看，也没有任何与游苕溪有关的事。

其次，此帖文也不应为米芾录旧作。米芾是一位很好的诗人，虽然诗

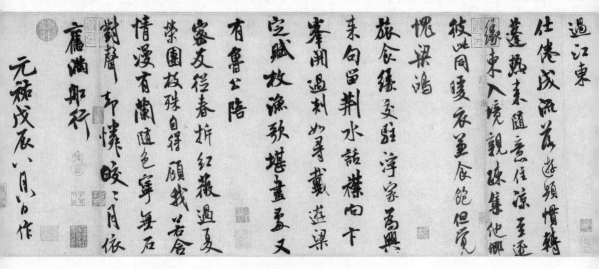

名被书名所掩，但写几首赠别诗对他来说是小事。他在小序中说："将之苕溪，戏作呈诸友。"这里的"戏作"是指作诗，而不是作书。诗中内容全是关于他居苏州时，朋友之间的友情的，更体现应是现作。

米芾写此帖时三十八岁，虽然此作品尚未完全形成他的个人风格，但已经初具雏形。用笔劲健爽利，四面出锋，结体秀丽，字略向左欹侧，更增灵动之气。行气贯通、上下照应、舒展自如、动感十足，是米芾传世书迹中的行书精品。

米芾　苕溪诗卷

蜀素帖　　"蜀素"是四川造的丝绸织物，上织有乌丝栏，制作讲究。此帖相传为北宋庆历四年东川所造，邵子中所藏，装裱成卷，在其尾作记，欲请名家留下墨宝，以遗子孙。可是传了祖孙三代，竟无人敢写。因为丝绸织品的纹路粗糙，又不吸墨，滞涩难写，故非功力深厚者不敢问津。蜀素经宋代湖州郡守林希收藏二十年后，一直到北宋元祐三年八月，米芾应林希邀请到湖州，林希取出珍藏的蜀素卷，请米芾书写。米芾才胆过人，当仁不让，一口气写了八首自作诗。写得随意自如、清劲飞动、如鱼得水。

　　《蜀素帖》亦称《拟古诗帖》。是一副行书作品，共七十一行，六百五十八字。也是米芾三十八岁时所书，书写时间应比《苕溪诗帖》稍晚。当时，米芾的个人风格还没有完全形成，有人嘲笑他的书法是"集古字"，他自己也毫不隐讳地说："壮岁未能立家，人谓吾书为

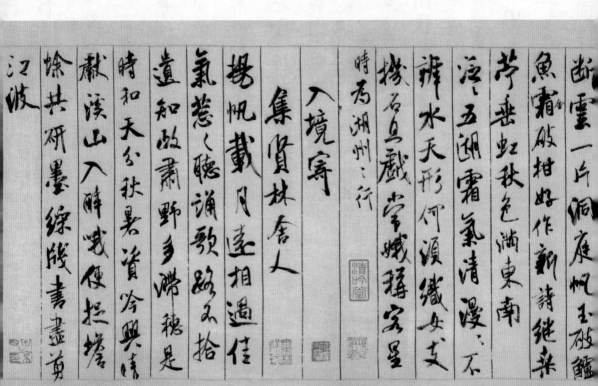

集古字，盖取诸长处，总而成之。既老始自成家，人见之，不知以何为祖也。"其实"取诸长处，总而成之"已经是在形成自己的风格了。我们将《蜀素帖》与《苕溪诗帖》对比，可以看出米芾书法的基本风格已初具，如用笔四面出锋，结体略向右倾侧，字里行间挺劲爽利，倜傥风流。由于此帖是书于丝织品上，而且上面已经有乌丝栏，因此在众多的米帖中，《蜀素帖》算是比较规范的，又是经意之作，所以秀美异常，历来为书家所激赏。

由于丝绸织品不易受墨，因此在帖中出现了较多的枯笔，使通篇墨色有浓有淡，如渴骥奔泉，更觉精彩动人。结字俯仰斜正，变化极大，并以欹侧为主，表现了动态的美感。董其昌在《蜀素帖》后题跋称"此卷如狮子捉象，以全力赴之，当为生平合作"。明代沈周也说："苏长公论其清雄绝俗之文，超妙入神之字，今于此卷见之。"

米芾 蜀素帖（局部）

瘦金书千字文の書（宋徽宗）

瘦金书千字文　尽管宋徽宗并不是一个合格的皇帝，但他却是一位超一流的大画家和书法家，堪称天才。此外他还创造了一种非常独特、非常个性化的书体——瘦金书。

瘦金书与其他书体的不同之处主要在于用笔。宋徽宗凭其独特的艺术视角所创造的瘦金书具有细润平滑的笔画，相对于其他书体，瘦金书的横、竖、撇、捺都非常纤细，甚至纤细得有一点过分，而在起结处和转折处较重，其结体较瘦长匀称。瘦金书主要取法薛稷、薛曜的书法风格，将楷书中瘦

赵佶　瘦金书千字文

硬一派的风格发展到极致。严格地说，仅从书法的角度看，瘦金书未必是非常成功的尝试，虽然有许多人喜欢它。它不宜作大字，但与中国工笔花鸟画的结合却是最为契合的，这也是它最为特殊甚至奇妙之处。或许是因为大家看惯了宋徽宗用瘦金书题画的方式，所以一直到近现代，许多工笔花鸟画家仍在学习瘦金书。

这一篇《瘦金书千字文》字大寸许，每行十字，前后百行。用笔一丝不苟，结体秀媚。是宋徽宗在崇宁三年二十三岁时为童贯所书。

小楷道德经　《道德经》是中国先秦道家经典，传为老子所著。全书约五千字，所以又称《道德五千言》。赵孟頫一生曾多次用小楷书写《道德经》。这篇《小楷道德经》书于元延祐三年三月，赵孟頫六十三岁，他

天地不仁以萬物為芻狗聖人不仁以百姓為芻
狗天地之間其猶橐籥乎虛而不屈動而愈
出多言數窮不如守中
谷神不死是謂玄牝玄牝之門是謂天地根
縣縣若存用之不勤
天長地久天地所以能長且久者以其不自生故
能長生是以聖人後其身而身先外其身而身
存非以其無私耶故能成其私
上善若水水善利萬物而不爭處眾人之所
惡故幾於道居善地心善淵與善人言善信
政善治事善能動善時夫惟不爭故無尤矣
持而盈之不如其已揣而銳不可長保金玉滿
堂莫之能守富貴而驕自遺其咎功成名遂
身退天之道
載營魄抱一能無離乎專氣致柔能如嬰兒
乎滌除玄覽能無疵乎愛民治國能無為乎

在卷首还绘了一幅老子像。其结体严谨，秀丽多姿，笔笔精到，精工中透静穆之气，稳健中露灵动之神，堪称小楷书法之精品。

赵孟頫　小楷道德经（局部）

六体千字文　自南朝梁武帝命周兴嗣编写了童蒙读本《千字文》以后，历代书家都喜欢把它作为书写的对象，有的书家还喜欢用不同的书体来书写。如智永禅师用楷、章草两体写成的《真草千字文》，文徵明用篆、隶、草、楷四体写成的《四体千字文》，陆士仁用篆、隶、草、楷写成的《四体千字文》等。赵孟頫也写过一部《千字文》，使用了大篆、小篆、隶、章草、楷、今草六种书体，这就是著名的《六体千字文》。

陆士仁书写《四体千字文》历时三年，从明万历四十二年始，一直到万历四十四年才完成。相比之下，传说中赵孟頫书写《六体千字文》，只用了短短的一两天的时间，令人惊叹。

赵孟頫所书的《六体千字文》字体端庄秀美，典雅清新，其中章草、楷和草三体尤为精妙。其书写时间是在延祐七年，赵孟頫六十七岁，距离去世仅两年。这部作品充分展示了他深厚的功力。

韩愈石鼓歌　鲜于枢的草书《韩愈石鼓歌》，是他的书法代表作之一。他曾写过两部《石鼓歌》，一部作于元大德五年；另一部是他书法成熟期的杰作，有罗廷琛题签"元鲜于伯机书石鼓歌真迹，岳雪楼藏"字样。赵孟頫曾经称赞鲜于枢的书法"笔笔有古法"，此帖足当此誉。其用笔结体，受二王、智永和欧、虞等影响甚大，与赵孟頫有相似之处。此帖卷后有陆深跋语说："《石鼓文》字奇也，韩此诗又奇。困学（鲜于枢）书此力与之敌，又奇也。"清初曹溶跋语说："困学翁崛起幽州，与鸥波亭主人（赵孟頫）齐驱争道，未知谁得骊珠。尝侨居我里，署名曰檇李某，故余见其手墨，辄喜为题之。"

張生手持石鼓文

勸我試作石鼓歌

少陵無人謫仙死　才薄

石鼓何　周綱凌遲四

海沸　宣王憤起揮

了我夬開明堂受朝賀

鐫功勒成告萬世

鮮于樞　韓愈石鼓歌（局部）

自书梅花诗卷　文徵明书法最出色的是小楷和行书。他的行书有两种风格：一种是仿黄庭坚，深得黄书精神风貌；一种是仿智永，蕴藉内敛，如美人簪花，十分秀丽。此帖书法属后者。

　　《自书梅花诗卷》书于明嘉靖三十一年，文徵明八十二岁高龄时。他在卷后题中说："右咏梅花三首，因见禄之作图，遂书其后。"这是题写在别人的画卷后的。此帖用笔极精，一丝不苟，结体秀美，没有黄书的张扬奔放之气，是文徵明晚年得意之作。

杜甫秋兴八首　《秋兴八首》是杜甫晚年流寓东川，客居夔州时所作，被认为是杜甫七律最成熟的代表作。祝允明不止一次地书写过这八首诗。

　　这幅草书杜甫《秋兴八首》之一，后署"正德丙子秋日，枝山老人祝允明书于广州官舍"。正德丙子是明武宗正德十一年，祝允明五十七岁，任广东惠州府兴宁县知县。

　　祝允明被称为"明代草书第一"，他的草书功力极深，与黄庭坚所批评的那种"罕得古法，但弄笔左右缠绕遂号为草书耳"的书法截然不同。他的草书受张旭、怀素狂草的影响更多，笔走龙蛇，大气磅礴，穿插避让，错落有致，有一种酣畅淋漓的感觉。此《杜甫秋兴八首》就是他这种风格的代表。

文徵明　自书梅花诗卷（局部）

祝允明　杜甫秋兴八首之一

煎茶七类卷　唐、宋之后，人们对茶的喜爱越来越多，对于饮茶的讲究也越来越多。茶的清神宁气、强身健体的功能也越来越受到重视。

徐渭嗜茶，但他很穷。晚年饮茶多靠朋友馈赠，甚至以字画换茶。

据说有一次，钟元毓赠他后山茶，徐渭高兴极了，立即复信道："一穷布衣辄得真后山一大筐，其为开府多矣！"还有一次，他答友人馈鱼："明日拟书茶类，能更致盈尺活鲫否？"

《煎茶七类卷》是徐渭在前人的基础上总结出来的"茶经"，被称为"茶道之至论"。其分人品、品泉、烹点、尝茶、茶宜、茶侣、茶勋七则，喜欢品茗之人都应当读读。

此帖是徐渭晚年所书，是他草书中的精品。书写时，他已经七十二岁，可谓人书俱老。

《煎茶七类卷》文后还有一段清代王望霖的评述："此文长先生真迹。曾祖益斋公所藏，书法奇逸超迈，纵横流利，无一点尘浊气，非凡笔也。望霖敬跋。"

煎茶七类

一人品煎茶雖微清小雅然要領其人與茶品相得故其法每傳於高流隱逸雲霞泉石磊塊胸次間之人乃為得魚蝦廉廉之傳

二品泉山水上為之江水次之井水又次之井貴波多又貴急流多者波多又貴清龍波多者汲以貯陳新泉久貯陳味藏鮮洌

三烹點烹用活火候湯眼鱗鱗起沫餑鼓泛投

四嘗茶先滌漱既乃徐啜甘津潮舌真味自甞

五茶宜涼臺靜室明窗曲几僧寮道院松竹風晏坐行吟

雜他果香味俱蓆设之

三沸而成味全盖古茶用團餅碾屑味則易出葉茶是尚乃為鑛乳則味

澄湾渐開乳花浮面味全身世味以者覺之趣超然

許洋洋若相讀客緇流羽士遨散人或軒冕

六茶侶翰卿墨客緇流羽士遨人或軒冕之徒超然世味者

七茶葉首除煩雪滯滌醒破睡譚渴書倦此

除煩雪滌不減凌烟

是七類煙盧仝

全作也中影甚枯槁余乏韻每煮茶輒書之亦知與衆同嗜者

壬辰秋仲青藤道士徐渭書於石帆山之下

徐渭 煎茶七类卷

和子由论书手卷 　《和子由论书手卷》是董其昌著名行书书迹之一。

董其昌是一位海内文宗，执艺坛牛耳的书法家。虽然出身贫寒之家，但他仕途却是春风得意、青云直上。因此，他的书法有一种上层雅化色彩，同时又有一种文人喜爱的恬静淡雅。《和子由论书手卷》就是这样的一幅书法作品。这篇作品极富清远散淡的情致，字里行间流露出浓厚的书卷气，表现出文人士大夫的情调和趣味。

《和子由论书手卷》本是苏轼的重要书法理论书作，苏轼提出"端庄杂流丽，刚健含婀娜"的书法境界，对后世的书法家影响极大。董其昌此帖的题跋说："山谷以东坡书为本朝第一，故书此诗。"表现了其对苏轼书法与理论的钦佩。此帖在运笔上显得流畅随和、轻熟自然，

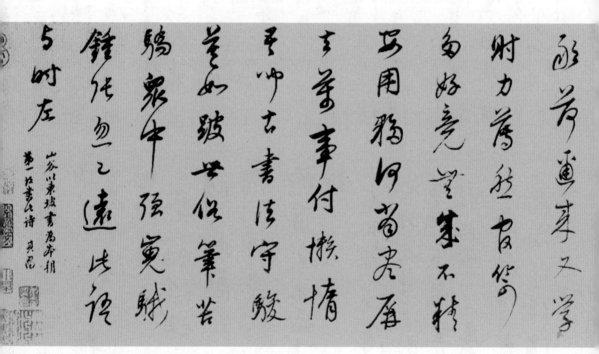

用笔清疏，意境深远，行气宽舒，章法萧散，颇有五代杨凝式的气息面貌。前人评价他的书法时说他"不择纸笔辄书，书辄如意，大都以有意成风，以无意取态，天真烂漫而结构森然"，这正是他数十年艺术实践积累出的高远境界所致。看似信手写来，不曾刻意安排，实则笔法严谨，一丝不苟。

以淡墨入书是董其昌书法的一大特色。此帖神完气足，又具有丰富的浓淡枯湿变化。董其昌书法行距较常人为大，通篇显得疏朗有致，但有时不觉失之松散。此帖行距尚不算太大，整篇结构比较协调，但用笔仍稍纤弱一些。

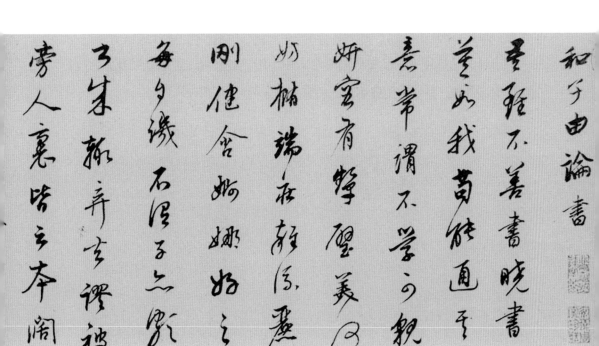

董其昌　和子由论书手卷

赠汤若望诗翰　先得说一说汤若望。汤若望是德国人，是一位传教士。明天启二年，汤若望受委派到中国传教。他还是一位科学家和天文历法学家，被徐光启推荐，供职于钦天监。入清以后，受到清廷礼遇，顺治朝授太仆寺卿，官做到正一品，是外国人在中国，官做得最大的。

王铎在明亡之前，官至礼部尚书，大概和汤若望有一些交往。入清之初，王铎曾一度陷入贫病交加的困境，此时汤若望已被重用，王铎便选取了自己在明崇祯年间写给汤若望的几首旧作，重新书写后送给汤若望，并在书后的款识中写道："道未先生（汤若望）学通天人，养多玄秘，心服其为人中龙象也。予曾书一卷，被盗窃去，因再书此，今裱成，再奉以赎遗失之愆，知道翁必大笑也。河南王铎具草求正之。"又于书后小字补书："月来病，力疾勉书，时绝粮，书数条卖之，得五斗粟，买墨，墨不嘉，奈何。"大概他是想请汤若望援引，但又不好意思明说。王铎后来又做到礼部尚书，仕途算是畅达的。

王铎的这幅行书作品是他的书法力作，用笔极健爽，点画遒劲开张，结字尤多奇趣。是学习王铎书法的极好范本。

过访
道未汤先生寿
上铨鉴笔
闸海外
诺奇

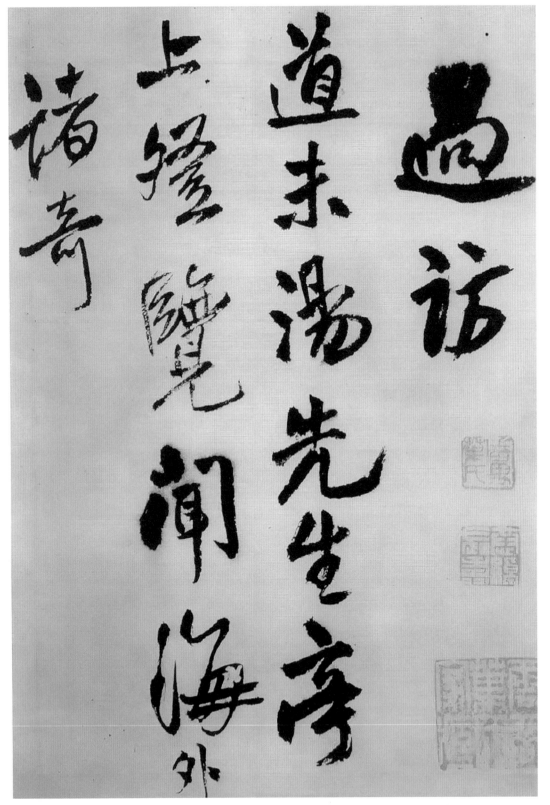

王铎　赠汤若望诗翰（局部）

行书轴 明末清初的书坛，基本上是沿袭赵孟頫的风格，以董其昌为代表，走帖学的道路。入清以后，由于皇帝的喜好，赵孟頫和董其昌的字一统天下，将明代已经出现的"馆阁体"书法推向极致。但是，也出现了一种反叛的声音，以徐渭、傅山、张瑞图及"扬州八怪"等为代表，虽然走的仍是帖学的道路，但已经完全扬弃了赵、董那种秀媚入骨的书风，而以丑、怪、狂、放的面貌出现在书坛。而王铎的书法，则介于二者之间。

王铎的书法以二王为宗，楷书学颜真卿，行书学米芾，草书学黄庭坚，处处可以看到二王，尤其是米芾的痕迹，但仔细一看，却又不是。这形成了他恣肆雄放、激越跌宕的风格。

首先是线条。他的用笔出规入矩，但流转自如，力道千钧，充满一种劲健洒脱、淋漓痛快的感觉。

其次，他的结体和章法，纵横攲侧、东倒西歪，看似随意，但全篇如行云流水，毫无塞滞之感。

魏晋以来的书家，讲韵、法、意，而王铎的行、草则讲势。戴明皋在《王铎草书诗卷跋》中说："元章（米芾）狂草尤讲法，觉斯（王铎）则全讲势，魏晋之风轨扫地矣，然风樯阵马，殊快人意，魄力之大，非赵、董辈所能及也。"

王铎的行草大气，有人说，临写过王铎的书法，以后写巨幅行草就没有问题了，这话是有道理的。

这幅《行书轴》点画遒劲，骨体开张，是王铎书法中的精品之一。

五律诗轴　明代后期的书坛，出现了一股求变的风潮，其中张瑞图的行草是对二王以来传统风格的彻底颠覆，无论是用笔还是结体，都看不到一丝二王，甚至赵孟頫的痕迹。他的传世墨迹很多，《五律诗轴》是其中较为精审之作。

此帖用笔精熟，结体遒劲，有折无转，有人谓之"粗头乱服，一任自然"。采用的是张瑞图一贯的字距紧密，行距稀疏的章法。整幅作品一气贯通，如水银泻地，堪称精品。

读宋南渡后诸史传轴　20世纪末，书法界掀起了一股反传统潮流，有人将傅山在《作字示儿孙》中所说"宁拙毋巧，宁丑毋媚。宁支离毋轻滑，宁真率毋安排"的"四宁""四毋"理论进行曲解，作为"丑书"理论的基石。其实"宁"字和"毋"字后面的内容一般都不尽如人意，当二者必选其一，宁取前者，如"宁死不屈""宁缺毋滥"等。

傅山各体皆精，尤长于行、草。他的草书最为大气磅礴，笔走龙蛇，随意挥洒，雄奇跌宕，酣畅淋漓，完全是个人真性情的流露。清郭尚先《芳坚馆题跋》说："先生学问志节，为国初第一流人物。世争重其分、隶，然行、草生气郁勃，更为殊观。"这一幅行草《读宋南渡后诸史传轴》正是他这种风格的体现。

王铎　行书轴

张瑞图　五律诗轴（局部）

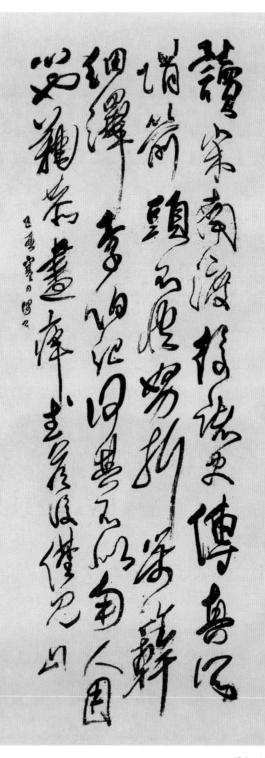

傅山　读宋南渡后诸史传轴

昔耶之庐记墨说　隶书在汉代，特别是东汉，达到鼎盛时期。然而，随着实用需求的增加，楷书逐渐取代了隶书，成为常用的字体。尽管唐代有规整到近于模式化的隶书，然其艺术性已无法与汉隶相媲美，至宋、元、明三代，隶书不振，几无佳作出现。金农可谓是隶书复兴的代表人物之一，推动了清初隶书的兴起。

金农的书法得力于碑学，成就主要在隶书。他说自己"石文自《五凤石刻》，下至汉唐八分之流别，心摹手追，私谓得其神骨，不减李潮一字百金也"。他的隶书得力于《乙瑛碑》和《西岳华山庙碑》尤多，又取法篆书《天发神谶碑》，用笔方扁，号曰"漆书"。七十岁以后，大量使用干墨渴笔，自号为"渴笔八分"。金农曾用心钻研过汉代隶书碑版，我们从他比较规范的隶书作品中可以看出他的传统技巧功底是相当精深的。后来，他又师法《国山碑》和《天发神谶碑》，尤其是《天发神谶碑》，虽是篆书，但转折处却全用方笔，而且棱角突现，非常特别。金农从中得到启发，遂截断笔毫，用笔方扁，运笔时全用偏锋，横粗竖细，每一笔画中没有粗细的变化。以这样的工具和这样的笔法去写字，是极不容易写出成功的作品的，但金农做到了。郑燮有诗说："乱发团成字，深山凿出诗。不须论骨髓，谁得学其皮。"

《昔耶之庐记墨说》和我们常见的金农隶书尚有一些不同。是介于后期漆书和汉隶，尤其是《西岳华山庙碑》之间的作品。横画扁平，竖画尖利，全像刀刻之迹，比北碑书法的口味有过之而无不及，又与毛笔书写应有的效果有天壤之别。由于金农本身的书法功力深厚，在作品中透出一种苍古、奇逸、沉雄的气魄。犹如铁树开花，姿媚横出。

金农　昔耶之庐记墨说

莫話詩中事，詩難覓

無吟安一箇字撚斷數莖

鬚陰覔天應剛狂搜海術

枯石同文賦亦為作者之手

端坐年兄

板橋鄭燮

郑燮　卢延让苦吟诗轴

卢延让苦吟诗轴　郑燮的书法怪，但怪得有意趣，有品位。于险中求劲，于乱中求美，有一点像苏轼所说的"出新意于法度之中，寄妙理于豪放之外"。

郑燮的书法将正、行、草、篆、隶冶于一炉，甚至杂以画法，乍一看确实有点怪诞。《广陵诗事》说他"少为楷书极工，自谓世人好奇，因以正书杂篆、隶，又间以画法，故波磔之中，往往有石纹兰叶"。他自称自己的书法是"六分半书"，取不足八分之意。其用笔大胆，粗细对比强烈；结体左低右高，整个字偏离中轴，向左欹侧。在章法上，有时甚至打破行的概念，追求整篇作品的完整和气势，被后人戏称为"乱石铺街体"。

《卢延让苦吟诗轴》是郑燮的行书作品，在郑燮的书法作品中属于比较规整的，用笔结体虽是郑书风格，章法却比较传统，字字照应，神气完足。

行书四条屏　清代初年，由于统治者的喜爱，书法成为风靡一时的艺术。尤其是董其昌和赵孟頫，更是备受青睐。使明代已经形成的"馆阁体"书法最后形成了"乌、光、方"的特色。刘墉也未能跳出这种风习，但是，他却敢于改造，形成自己的风格。他的字圆滚滚胖乎乎的，但又不肥痴，不软弱，而是外柔内劲。结体没有一点火气，却精巧飘逸，很有个性。可以说，清初继承传统而又有所变化的帖学大家，非刘墉莫属。

《行书四条屏》包括《临古法帖》《李白诗二首》《王安石绝句》和《临颜真卿蔡明远帖》。展开书卷，首先给你的是一种整体的美感。喜欢书法的人都知道，写好一个字容易，写好一篇字难。《行书四条屏》每一篇中的字画大小都差不多，但由于笔画的粗细搭配错落有致，行气贯通，所以毫无王羲之所批评的"平直相似，状如算子。上下方整，前后齐平"的毛病，这一点，与赵、董笔画粗细基本相同，大不一样。

刘墉用笔非常精审，如绵里针，有点像苏轼。但比苏轼要内敛含蓄。

他的结体方而略趋于扁，受颜字的影响很大。他学颜，取其外拓，取其开展，取其易方为圆，但绝不是颜字的翻版。他的结体与清代后期另一学颜字的名家何绍基倒有一点儿相似。

《行书四条屏》中有两幅是临摹作品，但完全化入了他自己的书法风格之中。对照颜真卿的《蔡明远帖》，不难看出刘墉的临本与原作差别很大，由此也可以看出，刘墉学习古人，师其意而不师其迹。

刘墉的书法到底没有脱出帖学的范畴，身为宰辅，他的书法不可避免地带有士大夫的典雅，缺少了一点痛快淋漓的自我表现精神。

清切曹司近玉除

秋兴浃日如景文馆

裡丹霄暮景无限红栗惜

南园澧

钱沣　行书七言绝句

行书七言绝句　历代学颜真卿书法的人多如过江之鲫，但学得一丝不苟而又能取得巨大成功的，恐怕只有清代钱沣一人。

古人讲字如其人，是有一定道理的。颜书的大气磅礴，正面示人，与颜真卿忠勇正直、大义凛然的人格密不可分。钱沣为官清廉，刚正不阿，敢于与以和珅为首的贪官污吏作斗争，铮铮铁骨，与颜真卿有几分相似。

钱沣书法以颜字为骨架，参以欧阳询和米芾笔意，笔力雄劲、力透纸背、结构严谨、气势开阔，在清代独树一帜。乃至后代学颜书，有舍颜而学钱的。

《行书七言绝句》是钱沣书法的精品。论用笔结体，俨然颜书。有些字，就像是从颜书中搬下来的。但仔细品味，又有他自己的风格。和颜真卿的行书相比，它少些灵动，多些厚重。钱沣用笔更加讲究，结体更加完美，看得出他对颜书是有一定发展和创新的。

篆书四条屏　邓石如是书法史上一个具有划时代意义的人物。他的书法，篆、隶、真、行、草五体皆工，但贡献最大的是篆书和隶书。邓石如的出现，一扫当时书坛恪守古法的僵化局面，开辟了篆书、隶书的新纪元。

这里所选的《篆书四条屏》是邓石如众多篆书精品中的代表。

篆书自李斯以后，经唐代李阳冰，直到清代钱坫、钱泳等，仍然没有脱出李斯"玉箸篆"用笔细匀、对称圆转的风格。而邓石如则以隶书笔意入篆，以篆书笔意作隶，开清代篆、隶求新、求变的先河。连刘墉、陆锡熊等人都赞叹说："千数百年来无此作矣。"

包世臣在《艺舟双楫》中说："完白山人（邓石如）篆法以二李为宗，而纵横阖辟之妙，则得之史籀，稍参隶意。杀锋以取劲折。故字体微方，与秦、汉当额文为尤近。"《篆书四条屏》最突出的创新就是把篆书匀称平整的用笔变为流动顿挫的用笔，犹如把一潭死水变成潺潺溪水一般。以长锋羊毫书写，则线条雄浑中又含秀美，改变了过去篆书一味追求整齐、简练的风格。

另外，《篆书四条屏》在结体上将古代篆书加以夸张变形，伸足昂首，使之更为舒展宽松，整体上疏可走马，密不透风。整幅字张弛有度，宛如舞女长袖，收缩自如。虽然不同的汉字有笔画繁简、疏密的差别，但是书法整体显得自然妥帖、浑然天成。这种独特的篆书风格，使篆书经历汉以降一千多年的衰落后，重放异彩，为世人所赞叹。

《篆书四条屏》四幅，分别为《黄帝见广成子赞》《大舜舞干戚赞》《成汤解网赞》和《文王见吕尚赞》。邓石如的这四帧作品，可以说是邓一生心血的结晶。作品结体上紧下松，用笔略参隶意，以中锋行笔。整体以圆笔为主，外柔内刚，刚柔并蓄。逆锋入笔，画有回锋，竖画及撇捺均用悬空急收法，章法严谨，揖让有度，堪称邓石如篆书精品。

邓石如　篆书四条屏

行书苏轼和文与可洋州园池诗屏 这是何绍基的代表作之一。

据说何绍基的右手残疾，执笔采用回腕法，即以五指指尖握笔管，将手心朝向自己的前胸，凭借全身之力运笔。因此他的书法作品有一种古拙奇崛之气贯穿其间。

这篇作品用纯羊毫写成，运笔浑厚凝重、沉涩刚健，给人以入木三分之感。点画劲如屈铁、韧似枯藤，墨色黝然如漆，可谓血浓肉丰、筋健骨老。我们可以感觉到何绍基在创造中无疑是要花大力气的。

何绍基曾经很自豪地说自己能写"一篇字"，就是说他对自己把握全篇作品那种虚实避让、穿插变化、欹侧照应的功夫非常自信。看他书写的这一堂屏可以充分领略到他的这种功力，四幅作品一气呵成，体势颠怂欹斜，其郁勃雄伟的气势直接从颜真卿行草中化出。笔下波澜起伏，似天花乱坠；结体变化莫测，字与字之间凸现出强烈的张力，给人以富有冲击力的视觉效果；其章法散落天成，如星斗满天，摇曳多姿，自有奇趣。

何书最大的特点就在于他不仅能把颜字的精华与神韵寓诸笔端，且能出入篆籀，熔炼南北碑，自成面目，几臻化境。何绍基说自己临案"握笔时提起丹田，高著眼光，盘曲纵远，自运神明"。从这件人书俱老的作品中，我们可以想见他凝神静气，气起丹田，聚周身之力于笔端，悬肘回腕，精力酣足的书写情态。他的情感随着起伏跌宕的笔墨奔涌而出，既不像王文治那样精雕细刻、一唱三叹，又不似傅山那样风狂雨骤、笔墨淋漓地宣泄情感，一吐为快。这种书法创作中理性与感性的交融，也是何绍基书法艺术的重要特征之一。

朱栏书榻照湖明，白葛乌纱曳履行。我是识字耕田夫，渭滨千亩在胸中。

贪看翠盖拥红妆，不觉湖边一夜霜。卷却天机云锦段，从教匹练写秋光。

生刍不独裹君还，此竹应无枉笔端。料得诗人巧剪裁，记取我诗归岁寒。

花羡侠人愁月明，幽期宛转密江南。秋归南浦鸣霜，横塘沙水清，花无限。

托义寂寞脉脉流水，东边旧为玉铮，银潢在天文。

连云向天文，南园几年，月上来。

有别托携依依，映城月，十分满，晚来归去，此间关。二乐榭、此君庵。

子贞三□太九田□□

戊午中秋前三日□□蝯叟何绍基□□

何绍基　行书苏轼和文与可洋州园池诗屏

赵之谦　抱朴子内篇佚文　　　　　吴昌硕　篆书联

抱朴子内篇佚文　赵之谦的隶书用笔多圆，而篆、楷、行书用笔多方，形成一种与众不同的风格。

赵之谦无疑是一个极富创造性和革新精神的书法家。学魏碑而能得其精华，他笔下的魏碑体楷书和行书，线条运动夸张，可以看出他总想在前人的书迹中有所突破。

这篇行书作品用笔明显是魏碑笔法，而且就是赵氏魏碑笔法。给人的总体印象是少一些行书的灵秀飘逸，而多一些隶书的厚重朴实。赵之谦的用笔，落笔、收笔都重，行笔中锋、侧锋结合，这使满眼变化反复的线条在流荡游走。此作虽侧锋多，但因赵之谦笔力沉着，并不显得虚弱，反有姿态迭出之感。这篇作品的结体也如魏碑一般凝重，但丝毫不觉呆板，欹正相生、大小错落，或长或方，皆随形赋势。由于结字的随意，章法上也变得不拘一格。

篆书联　吴昌硕是先以书法、篆刻闻名，而后学画的。他被认为是近百年十大书法家之首。吴昌硕的书法以篆书和行草最好。篆书初学邓石如、赵之谦，尤得力于《石鼓文》，古朴厚重，奇趣天成，成就在赵之谦之上。

此幅篆书联是吴昌硕篆书的代表作，气象宏大，笔可扛鼎。其结体是典型的《石鼓文》，但又有所变化，将《石鼓文》的含蓄蕴藉变得灵动遒丽。符铸说："缶庐（吴昌硕号缶庐）以《石鼓》得名，其结体以左右上下参差取势，可谓自出新意，前无古人。要其过人处，为用笔遒劲，气息深厚。"

语摘　在近现代书家中，康有为是相当杰出的。

他的识见广而高。康有为写《广艺舟双楫》的时候，才三十二岁！虽然过分尊碑抑帖，立论有一点偏颇，但他所见碑帖之多、评价之精审，近代无出其右者。有这样的见识还写不好字，几乎是不可能的。他很勤勉。他临习的碑帖相当多，下的功夫很深。

他有时候要弄一些小玄虚，比如他的执笔是用他的老师朱九如的方法：腕平要能够放一碗水在上面，运笔而水不洒出来，近乎杂技；他自己不用鸡毫笔，却常常拿鸡毫笔送人等等。

康有为的字融篆隶于行楷，很有古朴之气，而且他把它们协调得很好，不像郑燮故意露出痕迹来。他的字古拙苍劲，运笔多平而转折多圆，横画略向右斜，大小无不如意。

这幅行书《语摘》用笔苍劲，使转自如。结体极美，而且一气呵成，笔力峻拔，毫无靡弱之态，真可谓笔能扛鼎。这是康书中的上乘之作。

江南淮海天之奥

将飞利而飞耶

以皖之乐表更子

康有为

康有为　语摘